TRAITÉ COMPLET

DE

LA PEINTURE

Cet ouvrage se trouve aussi :

Chez Deflorenne, libraire, quai de l'École, n° 16,
H. Bossange,

Et les principaux libraires de l'Étranger.

Paris. — Typographie Panckoucke, rue des Poitevins, 8 et 14.

TRAITÉ COMPLET

DE

LA PEINTURE

PAR

M. PAILLOT DE MONTABERT.

TOME TROISIÈME.

HISTOIRE DE LA PEINTURE DANS LE MOYEN AGE. — HISTOIRE DE LA PEINTURE CHEZ LES MODERNES. — DÉFINITION, ÉLOGE ET PERFECTIBILITÉ DE LA PEINTURE.

PARIS,

J.-F. DELION, LIBRAIRE,

Quai des Augustins, n° 47.

—

1829-51.

HISTOIRE DE LA PEINTURE.

CHAPITRE 63.

CONSIDÉRATIONS SUR L'HISTOIRE DE LA PEINTURE DANS LE MOYEN AGE.

Cette suite de l'histoire de la peinture comprend l'intervalle écoulé depuis Constantin, vers l'an 300 de notre ère, jusqu'à l'an 1300 environ, époque où Cimabüe est nommé le premier parmi les peintres modernes. Ainsi, l'art considéré pendant cet intervalle de dix siècles, est appelé art du moyen âge. Les auteurs qui ont écrit sur l'histoire de l'art, la reprennent volontiers à cette époque de Constantin, poursuivant leurs recherches plus ou moins avant dans le 14e et le 15e siècle : cependant il est indispensable de circonscrire l'époque dite du moyen âge, et il convient assez, je crois, d'en établir la démarcation ou la fin au tems de Cimabüe qui n'acquit en 1240, bien que cette démarcation soit contestable, puisque l'intervalle du moyen âge peut être considéré comme se pro-

longeant plus ou moins dans la période de l'art primitif moderne. Il nous faut donc observer ici l'art dans cette période de mille ans et en étudier le caractère non-seulement à Constantinople, mais à Rome, à Venise, à Florence et dans le nord de l'Europe.

C'est depuis peu que quelques écrivains ont tourné leurs vues vers cette époque de l'histoire de l'art. L'abandon où l'on avait laissé ce point historique, provenait autant de l'obscurité de la matière, que du dédain peu réfléchi qu'on affectait pour les productions de la peinture et de la sculpture, entièrement dégradées, disait-on, dans ces âges de barbarie. Il est évident néanmoins que l'analyse de l'art dans le moyen âge se rattache nécessairement et à la théorie et à l'histoire complète et générale de l'art, et c'est cette considération qui, jointe au retour des esprits vers des idées plus vraies, a probablement engagé plusieurs savans modernes à s'occuper enfin de ce travail. Je vais tâcher de démontrer que dans les âges de barbarie la peinture s'est toujours retranchée à l'abri des antiques documens, et qu'elle n'a jamais perdu sa dignité dans son appauvrissement. Cette même démonstration me servira à prouver aussi que c'est en abandonnant ces mêmes documens antiques et en quittant pour des styles réellement barbares le costume simple et héroïque et tout le caractère de l'antiquité conservé jusque dans le moyen âge, que chez les modernes la peinture a perdu cette élévation sans laquelle elle ne peut plus arriver à sa première destination.

Lorsque nous arrêtons nos regards vers les tems malheureux où les beaux pays de l'Orient et du Midi gémissaient sous la barbarie, nous ne pouvons guère attribuer

à des causes d'orgueil et de mépris pour les règles antiques les nouvelles calamités de la peinture. Les vanités nationales n'avaient plus d'empire. On s'occupa à ces époques fâcheuses plutôt de recueillir les débris des arts que d'y ajouter de prétendues perfections, et cette respectueuse modestie, qui ne fut pas sans quelques effets, puisqu'elle ramenait les âges de simplicité, prépara la gloire des Léonard et des Raphaël. On vit renaître dans ces tems déjà bien reculés pour nous, le besoin d'honorer de nouveau la belle antiquité; celui de la goûter fut unanimement reconnu, et la simple nature se vit encore une fois aimée et chérie. On s'efforça de lui ravir son ingénuité, ses expressions, son calme et sa vivacité; l'influence des événemens était le seul obstacle. Les sciences n'étaient point étudiées, il est vrai, mais les cœurs étaient plus sains; les esprits étaient moins cultivés, mais le bon sens en avait d'autant plus de force; en un mot, cet état de l'art laissait tout à espérer et rien à redouter pour ses progrès. Ce fut dans ces tems de langueur que les consolations de la peinture vinrent adoucir l'amertume des cœurs. Il était doux d'en cultiver les fruits bienfaisans, et la religion, quand elle se trouvait garantie du fléau des persécutions, l'employait pour célébrer ses triomphes. Les temples, les cimetières saints, les monastères lui ouvrirent leurs asiles sacrés. L'art de peindre des tableaux portatifs fut surtout propagé, et depuis Constantinople jusqu'à Rome, depuis Rome jusqu'au fond du Nord, on vit partout les images des saints, des apôtres, celles de Dieu et la représentation des mystères divins. Tant d'efforts secondés par la protection des conciles, tant d'images édifiantes et multipliées pour remédier aux ravages des Ico-

noclastes, en un mot tant de zèle et de simplicité ont dû produire quelques essais précieux. Les débris des arts recueillis, les plus anciennes peintures et sculptures du christianisme étudiées, et l'exemple même pris dans les monumens du paganisme récemment anéanti, tout devait entretenir les peintres de ce tems dans un sentiment de candeur et même de dignité.

Quel ridicule aurions-nous le droit de jeter sur ces premières expressions d'une gratitude naïve et d'une religion naissante? Quelle critique inconséquente et fausse serait celle des modernes qui, proclamant Raphaël comme le prince de leurs peintres, refuseraient de reconnaître pour utiles et précieux ces mêmes modèles qui ont éclairé et guidé les premiers pas de ce grand homme, modèles qui eux-mêmes dérivaient des inappréciables sources de l'antiquité?

Ceux-là donc sont dans l'erreur, qui confondant tous les tems, tous les styles, n'admettent le sens commun dans les ouvrages de la peinture que depuis les efforts des hommes célèbres du seizième siècle. C'est ici le lieu de faire reconnaître un principe bien évident et bien facile à retenir, savoir que l'art est d'autant plus pur qu'il s'approche le plus des tems antiques, que tout ce qu'il peut avoir acquis en perfectionnement pratique dans les âges subséquens ne le relève et ne l'améliore qu'autant que les artistes ont conservé le respect pour les anciennes doctrines, et qu'enfin si les mœurs et les sociétés des tems postérieurs lui ont restitué son crédit et son activité, il n'en est pas moins vrai que les meilleures productions de l'époque appelée assez improprement époque de la renaissance, sont, comme dans tous les tems, celles dans les-

quelles les nouvelles manières et les nouvelles imitations ne furent point substituées aux anciens documens. L'art n'a donc point péri, et quand nous comparons les maux qu'il a ressentis lors des conquêtes des barbares, à ceux que lui ont faits les manies et les théories des nouvelles civilisations, nous n'hésitons pas à affirmer que c'est de ces nouvelles théories qu'il a eu le plus à souffrir, et que ses véritables destructeurs ont exercé leurs ravages bien plus directement et bien plus tard qu'on ne pense.

D'ailleurs, pour avoir une idée nette de ces influences et de cette marche de l'art, il faut nécessairement avoir vu et bien observé les diverses productions sur lesquelles ces influences furent exercées. Mais combien de gens ont dédaigné ces recherches ! En effet, tel qui après avoir exprimé son dégoût à la vue de quelques vignettes d'un manuscrit du seizième siècle ou de quelques mauvais vitraux beaucoup plus modernes qu'il ne pense, vient nous apprendre que le style gothique est un style pitoyable; tel, dis-je, qui n'a vu que ces objets insuffisans et quelques magots de nos portails, n'a jamais visité la Toscane, Venise ou Rome, n'a pas connaissance des fragmens déposés dans les recueils assez volumineux des Bosio, des Aringhi, des Ciampini, des Bottari et autres ; il passe avec indifférence devant quelques peintures précieuses qui se trouvent souvent dans des cabinets de curieux, et il les dédaigne même, parce qu'elles ne sont pas décorées de la livrée de nos écoles. En un mot, on est beaucoup trop persuadé que le seizième siècle a vu renaître la peinture, et l'on donne très-improprement le nom de renaissance à l'époque où cet art a commencé au contraire à recevoir les caractères de la dégradation. Si des hommes habiles, si des artistes hardis

ont étonné ce siècle mémorable, si le trop fameux Michel-Ange par ses pompeux et ses terribles ouvrages a étonné tous les regards, il n'en est pas moins vrai qu'il a fait perdre à l'art sa naïveté antique et primitive, et que les meilleurs tableaux, même de nos jours, sont ceux où l'on retrouve la beauté, la vraie simplicité et les touchantes vérités de la nature. Ainsi, les tems de corruption dans l'art ne sont point ceux où il perd sa considération et ses honneurs, mais bien ceux où il n'est plus basé sur les grands principes qui sont ses seuls et vrais fondemens : et tel est l'ordre éternel des choses, que tout l'étalage des Cortone, des Bernini, tout le bruit des Vanloo, des Boucher, tout le luxe des faiseurs, n'a jamais pu déguiser l'état avili de la peinture.

Mais nous devons indiquer plus précisément ici les diverses qualités observées dans les dernières productions de l'art affaibli et languissant, et nous devons prouver qu'elles ont été constamment les mêmes qu'aux tems des artistes les plus distingués.

CHAPITRE 64.

QUALITÉS DES PEINTURES DU MOYEN AGE.

Arrêtons un instant nos regards sur Raphaël. Ce génie fameux était plus près que nous de l'antiquité par le tems où il vivait, et je suis convaincu qu'il forma dans le milieu de sa carrière son goût et ses idées sur les modèles anciens qu'il ne cessa d'observer et d'étudier, plutôt que sur les ouvrages de ses habiles contemporains. Ceux-ci lui facilitèrent, il est vrai, cette exécution imposante, cette entente

du clair-obscur et cette assurance de pinceau qui constituèrent depuis une bonne partie de la grande manière; mais ce fut aux anciens et à ses prédécesseurs qu'il dut cette simplicité qui charme dans ses figures et dans ses dispositions, et pardessus tout cette expression pour laquelle son ame avait tant de sympathie; ce fut aux anciens enfin qu'il dut cet amour si chaste pour la vérité et la nature naïve. Qui nous expliquera quel fut l'ordre de ses sensations, soit qu'il dessinât les figures animées de Masaccio, soit qu'il étudiât les bas-reliefs et les peintures antiques, soit enfin qu'il traduisît dans une meilleure langue tant d'images des peintres des siècles précédens, et dont la réputation remplissait encore l'Italie? C'est ce qu'il est impossible de nous faire bien connaître. Mais il est hors de doute que ce qui le différencie des peintres suivans, c'est la réunion des mêmes qualités qui ont différencié si long-tems après lui les modernes des anciens : il n'est pas moins certain que ce même homme, qui exposait les dessins d'Albert Durer dans son atelier [1], fit recueillir tous ceux que lui purent fournir les peintures qui subsistaient de son tems, et qu'il imita fort souvent. On sait d'ailleurs que ce grand peintre entretenait des dessinateurs même jusque dans la Grèce, pour s'alimenter de tous les modèles qu'il croyait utiles. Voilà donc un homme supérieur nourri de ces mêmes fruits que nous voudrions rejeter, et trouvant une substance infinie dans des tableaux que nous ne savons ni goûter ni consulter.

[1] En parlant de la perspective et des proportions, je donnerai à entendre que ces dessins d'Albert Durer étaient des espèces de leçons ou d'études graphiques basées sur la géométrie pratique. On ne remarque point que Raphaël ait rien emprunté au style d'Albert Durer.

Je n'ai encore cité que Raphaël, afin de me servir de la plus forte comparaison : cependant tout le monde connaît le nombre infini des peintres du seizième siècle, qui s'empressèrent de puiser aux mêmes sources. Quelle grande réflexion s'offre donc à l'esprit ! Il est constant que l'art a dégénéré, lorsqu'on n'a plus puisé dans les modèles toujours sages du moyen âge ou dans ceux de l'antiquité, et lorsque les artistes ne se sont plus donné pour types que les ouvrages modernes des plus fameux maîtres de leur siècle : ces artistes indolens trouvaient plus facile et plus commode de marcher sur les traces de ceux-ci, en imitant leur manière, que de remonter, comme eux, à des leçons qui, devenant de plus en plus anciennes, s'évanouissaient déjà dans l'obscurité des tems.

De la disposition dans les peintures du moyen âge.

Nous attachons-nous à étudier la disposition dans les ouvrages du moyen âge, nous reconnaissons toujours dans les peintres de ce tems les émules des anciens, et nous ne pouvons douter du respect qu'ils ont conservé pour les plus fameux modèles. Quoiqu'en disent les admirateurs des tableaux agencés, groupés et académiquement coordonnés, la disposition noble, simple et une de ces peintures, est due à l'étude des bas-reliefs, des camées et des pierres gravées dont tant d'écrivains routiniers défendent aux peintres l'imitation en cette partie, et à l'étude des monumens antiques qui brillent presque tous par l'ordre de la disposition et par des calculs délicats que n'aperçoivent pas des organes corrompus. Raphaël, ainsi que d'autres peintres de son tems, a imité souvent cette belle méthode; mais plus tard l'influence du style floren-

tin, l'amour si redoutable de la nouveauté et l'extrême variété qui s'introduisirent peu à peu, vinrent altérer le goût naïf de ce grand homme, goût naïf qu'il eût conservé toujours, s'il eût pu lui associer les perfections de l'art grec. On le vit donc ramasser et quelquefois entasser ses figures avec un art difficile dans des espaces donnés ; il pensa à multiplier davantage les plans, à composer avec richesse, et de là ce goût de disposition qui excite aujourd'hui le blâme des amateurs sans préjugés, lorsqu'ils examinent quelques-unes de ses peintures : tant il est vrai que la simplicité plaît dans tous les tems et qu'elle est toujours jeune et délicieuse [1].

De l'expression des caractères et de l'action dans les peintures du moyen âge.

Il convient de classer ici le caractère des figures et de le faire remarquer avant que de parler de l'action.

On n'hésitera point à reconnaître dans les grandes mosaïques, les figurines et les sculptures mêmes les plus informes de ces tems, ce goût noble, cette simplicité grave de l'ancienne Grèce, ainsi que cette poésie que l'on cherchait à dérober à l'antique mythologie, et, malgré le défaut de perspective dans les extrémités de quelques-unes de ces figures, défaut qui blesse l'œil exact du géomètre, la donnée de ces têtes divines et apostoliques, leur coiffure, la forme et les masses de leurs traits, la sagesse et

[1] Bosio, qui dans sa *Roma subterranea*, nous fait voir un grand nombre de sarcophages romains offrant cette qualité, nous en fournit aussi des exemples sur diverses peintures. Je citerai entr'autres celle du cimetière de Saint-Calixte, tom. 1. pag. 467. Une autre, même volume, pag. 529. Deux autres peintures de l'ancienne basilique du Vatican, tom. 1. p. 229. Je renvois aussi à Ciampini, tom. 3. pag. 16 et 17.

la dignité de leur maintien, quoiqu'altérées par la faiblesse de l'art, tout impose à la critique. Les saints si adroitement peints, si soigneusement représentés par le pinceau de tant de modernes, ne peuvent soutenir ces grandes comparaisons [1].

Quant aux pantomimes qui expriment l'action, on conviendra qu'elles sont claires, naturelles et significatives non-seulement dans les peintures du manuscrit de Térence du Vatican, que l'on croit exécutées du tems de Constantin, mais encore dans les moindres qu'on peut rencontrer du même genre. Les sujets se comprennent aisément et de loin ; point de mouvemens inutiles, point d'équivoques, point de complications recherchées. Les signes sont peu nombreux, pour être plus frappans. Que ne peut-on pas édifier sur des bases aussi simples et aussi solides, et quelle force ne peuvent pas ajouter à ces élémens de l'expression la vraie science et les recherches du dessin ! Ne sont-ce pas ces mêmes pantomimes, fortes par leur clarté et si touchantes par leur naïveté, qui ont fait encore la gloire de Raphaël, de Poussin et des plus grands peintres modernes ? Il est inutile de rappeler ici ces têtes pleines de vie qui ont excité l'admiration des critiques les plus passionnés. Mais quand même nous n'aurions pas pour juges nos propres yeux, pourrions-nous résister au sentiment de quelques écrivains d'alors qui ont été frappés de l'expression des peintures de ces tems ?

[1] On peut, au sujet du caractère des figures, consulter Ciampini, tom. 2: tabl. 54, ainsi que la mosaïque de Sainte-Agathe de Ravenne déjà citée, tom. 1. tabl. 54. Ces peintures rappellent la richesse et la simplicité des figures des vases grecs, ainsi que la grâce noble de toutes les images de l'Orient.

Saint Grégoire de Nice, par exemple, nous dit qu'il ne jetait jamais les yeux sur un tableau où était représenté le sacrifice d'Isaac, sans être violemment ému et sans répandre des larmes, tant la peinture avait su exprimer cette scène attendrissante.

Voici comment Astérius, évêque d'Amasie, qui écrivait dans le 4e siècle, parle d'une peinture exécutée peu de tems avant lui et représentant le martyre de Ste-Euphémie : «Après que la sentence est prononcée, dit-il, on voit
» deux soldats qui la prennent et la conduisent au sup-
» plice. Cependant elle paraît aussi tranquille que si l'arrêt
» de mort ne la regardait pas ou lui était indifférent : elle
» marche d'un pas ferme; la modestie et le courage pa-
» raissent également dans son air et dans ses yeux. Ici le
» peintre semble avoir surpassé l'art, en peignant sur la
» même personne la douceur et la force, sans les confon-
» dre, et en exprimant l'une et l'autre avec une si grande
» vérité... (Actes du 7e concile général. Syn. 7. Act. 6.) »

Enfin, depuis la sainte gravité des défenseurs de l'évangile, jusqu'à la résignation pieuse des vierges et des martyrs; depuis l'image féroce des bourreaux, jusqu'à la grâce chaste et ingénue de la mère de Dieu, toutes ces peintures nous donnent continuellement à méditer et à étudier, et peuvent préparer dans les arts d'importantes réformes [1].

[1] Il y a une foule de beaux ouvrages qui renferment des gravures d'après de très-beaux monumens et qui pourraient me servir de preuve ; mais je me contente de citer ici Bosio, dans l'ouvrage duquel, outre les sarcophages qui retracent souvent la candeur et la vénération des bergers adorant le Messie, outre la Vierge tenant avec ingénuité le divin enfant dans ses bras, outre la naïveté des jeunes gens qui jettent des draperies sous les pas de J.-C. entrant à Nazareth, on trouve plusieurs peintures remarquables par une expression sage et raisonnée. Voyez celle du cimetière de

Du dessin dans les peintures du moyen âge.

Le dessin des peintures du moyen âge est remarquable en ce que, n'offrant point la recherche et les hardiesses des modernes, il est néanmoins correct, conforme aux bonnes proportions et basé sur les vraies doctrines puisées dans la géométrie. Les grandes parties du corps sont attachées avec justesse. Les têtes appartiennent bien aux corps, et les rapports de longueur et de grosseur sont observés dans tous les membres, le mouvement n'étant jamais violenté et étant répété avec justesse à l'aide de moyens pratiques assurés. Le dessin dans ces peintures laisse toujours voir la simplicité de la nature.

Mais pour comprendre tout ce que nous aurions à dire ici au sujet du dessin de ces peintures, il faudrait avoir compris les questions de perspective et de géométrie que nous traiterons amplement à la partie du dessin. Je suspends donc ici cette analyse, et je dis qu'il y a une espèce de réserve dans les attitudes et quelque chose d'un peu froid dans le dessin des peintres du moyen âge; que cette froideur résulte de leur habitude d'opérer beaucoup plus par calcul et par construction au compas, que d'après le nu (car à cette époque la peinture étant presque toute monastique, on tâchait de se passer de modèles nus); et que c'est cette froideur qui a indisposé les modernes ambitionnant pardessus tout la hardiesse et le chaleureux. Au reste, cette ambition fut cause qu'ils abandonnèrent entièrement la méthode fondamentale de leurs prédécesseurs; en sorte qu'au

Sainte-Priscille, tom. 2. pag. 311, représentant Isaac portant le bois pour son propre sacrifice. Abraham sur le point de l'immoler, tom. 2. pag. 87. Le martyre de Saint-Sébastien, tom. 2. pag. 325, ainsi qu'une autre peinture excellente pour l'expression, tom. 2. pag. 211. n° 7.

lieu de compas, de règles et de proportions, ils n'employèrent plus que le sentiment et le coup-d'œil, ce qui les conduisit à se précipiter dans les extravagances les plus étranges et les plus éloignées du but de l'art, qui doit avoir pour base la vérité et par conséquent les proportions justes et naturelles.

Des draperies dans les peintures du moyen âge.

Que dire de ces draperies qui font encore l'honneur de l'art antique ? Rappelerai-je ici ce que tout le monde a observé, je veux dire cette triviale corruption du goût en cette partie, corruption si facile à reconnaître dans les écoles ultérieures qui abandonnèrent ce bel arrangement que l'on admire dans les vêtemens antiques et que l'on conserva presque jusqu'à l'époque de Raphaël ? C'est à cette époque que tant d'artistes se laissèrent influencer, soit par les usages ridicules des habits et des tissus bisarres des étoffes de ces tems, soit par le caractère maniéré introduit par quelque maître téméraire, caractère qu'il était si facile d'imiter et auquel nous dûmes ces amas énormes d'étoffes et ces ajustemens barbares que la vue peut à peine supporter.

Je dois dire ici que l'art des plus habiles peintres de nos jours se lie encore en ceci à l'antiquité ; et, malgré tout le respect qu'on doit aux Carracci, à Guido Reni, qu'on n'a cessé de louer et d'imiter à cet égard, chacun a pu remarquer combien l'art moderne a obtenu de succès et de considération par cette seule réforme. Enfin on peut affirmer que dans les peintures du moyen âge, il se trouve beaucoup de draperies pouvant nous servir de modèles [1].

[1] Voyez, entr'autres, les draperies d'une peinture du cimetière de

Il est fort inutile de parler ici des ornemens dans le moyen âge; l'unanimité des opinions sur le goût délicat de ces modèles qui se sont perpétués sans mélange depuis l'antiquité, dispense de cette analyse. Terminons par quelques réflexions sur leur coloris.

Du coloris dans les peintures du moyen âge.

Je m'arrêterai peu au coloris des peintures du moyen âge; je ferai seulement remarquer que la crudité et la discordance des couleurs sont beaucoup moins choquantes, lorsque tout le système de coloris est vif et très-lumineux, comme celui qu'on employait dans ce tems, que, lorsque les couleurs sont sourdes, comme celles qu'on emploie avec l'huile. Cette réflexion pourrait amener une question de coloris qu'il est inutile d'expliquer ici : je mets seulement cette idée en avant pour diminuer l'aversion qu'ont pour les couleurs vives et éclatantes les personnes qui ne prennent pour comparaison que celles de la peinture à huile. On voit de plusieurs peintres de ce tems des ouvrages dans lesquels se font remarquer des tons vrais et délicats, et même cette fusion des couleurs (*commissura colorum*), qualités qui rappellent les bonnes écoles antiques [1].

St-Pontien et de St-Abdon, dans Bosio, tom. 1. pag. 385 ; et une autre du cimetière Saint-Jules, même volume, pag. 354. Il s'en trouve même de très-belles dans les ouvrages de Pérugino, et en un mot dans tous ceux qui furent faits avant la manière de l'école florentine.

[1] Il faut bien remarquer que la plupart des peintures du moyen âge existantes dans les cabinets, ont bien rarement conservé leur coloris primitif, vu l'usage où l'on est de les faire revivre par le moyen des vernis. Les ravages ou les décompositions qui peuvent résulter de ce moyen employé indistinctement sur des peintures dont on n'a point auparavant étudié les substances matérielles, seront démontrés au chapitre de la

Conclusion.

Je viens de m'attacher à démontrer que les parties principales de la peinture étaient conservées dans le moyen âge, et que, bien que le dessin eût perdu de sa force et de sa correction, que le clair-obscur fût presqu'oublié, le coloris très-peu cultivé, et l'exécution souvent fort peu recommandable, ce qui leur restait n'en offrait pas moins les qualités les plus difficiles à retrouver parmi des mœurs altérées; qualités grandes et naïves qui constituent le caractère et la dignité de l'art, et de la perte desquelles les hardiesses des artistes les plus indépendans ne pourront jamais nous dédommager. Je conclus donc de ces différentes observations, que les peintures du moyen âge sont les conservatrices des précieuses doctrines de l'art de l'antiquité; qu'elles ne sont point viciées, et qu'elles ne doivent point être confondues avec quelques ouvrages barbares et maniérés faits lors du quinzième et du seizième siècle dans le nord de l'Europe; qu'elles ont formé nos plus grands peintres, et que ceux-là seuls ont le droit de les négliger, qui bien réellement sont à la hauteur des premiers modèles antiques; en un mot, que les amateurs doivent les observer et les étudier sans prévention et comme des versions faciles, propres à expliquer les idiotismes secrets de la langue de la peinture, langue qu'il n'est point aisé de bien connaître.

peinture encaustique. En général, il est très-rare de trouver des peintures, soit antiques, soit gothiques, qui soient réellement vierges, et qui n'offrent pas quelques altérations provenant des restaurations. Quant au clair-obscur dans les peintures de ce temps, voyez ce qui va être dit aux pages 23 et 25.

CHAPITRE 65.

DES CARACTÈRES DE LA PEINTURE DU MOYEN AGE EN DIFFÉRENS PAYS.

Après les considérations précédentes relatives aux caractères généraux de la peinture dans le moyen âge, il convient, je crois, d'établir des distinctions entre les écoles particulières et les styles en différens pays. Je remarquerai donc premièrement l'école grecque du moyen âge dont on peut fixer la fin à l'époque de l'invasion de Constantinople par les Turcs, l'an 1453; deuxièmement, l'école romaine qui, commençant, ainsi que l'école grecque, vers l'an 300, finit en 1240, à l'époque de Cimabüe; troisièmement, l'école vénitienne; quatrièmement, l'école florentine (ces deux dernières se rapportent aux mêmes dates que les précédentes); et cinquièmement enfin, l'école du Nord, à laquelle on peut assigner aussi la même durée à peu près. Je dois encore dire qu'on pourrait distinguer de plus l'école de Bologne, celle de Sienne, celle de Pise, de Gênes; qu'on pourrait à celle de Rome joindre celle de Naples, de Palerme, etc. : mais le peu de recherches certaines faites sur ces écoles du moyen âge, rendrait cette classification trop conjecturale. D'ailleurs, tel peintre du moyen âge qui naquit à Bologne, par exemple, alla peut-être travailler à Venise et y signer ses ouvrages de son nom et de celui de sa patrie. Peut-on assurer que Guido de Sienne donne l'idée du style de l'école de Sienne de ces tems, lui dont les peintures semblent par leur style appartenir plutôt à l'école romaine qu'à l'école de Venise

ou à l'école grecque, de laquelle cependant il n'était pas si éloigné?

Deux remarques sont à faire au sujet de l'école grecque et de l'école du Nord du moyen âge. La première, c'est que l'existence de l'école grecque peut être prolongée en-deçà du tems de Cimabué, mort en 1300, parce que l'art grec, isolé et nullement influencé par les écoles lointaines de l'Italie, conserva son caractère sans mélange jusqu'à la fin, en sorte que sous le dernier Constantin, l'art tout dégénéré qu'il était, ne participait en rien des goûts plus ou moins barbares qui se propagèrent en Italie et dans le Nord, malgré tous les progrès de la nouvelle civilisation; on retrouve donc dans les peintures et les sculptures de Constantinople les doctrines de l'ancienne école grecque. Dans l'autre remarque, qui est relative à l'école du Nord, il convient de dire qu'il n'y a rien de commun entre cette école du Nord du moyen âge et l'école dite gothique du Nord qui naquit trois ou quatre siècles plus tard, lorsque les Allemands et les Français, après être allés étudier les ouvrages de Michel-Ange, rapportèrent dans leur pays un goût mixte et barbare qui est tout à fait isolé du vrai goût de l'antiquité. Cette observation est de quelqu'importance, parce que l'on rapporte assez généralement le discrédit de cette école dite gothique, qui n'eut lieu que vers le commencement du 16ᵉ siècle, à toutes les écoles du moyen âge dans le Nord et dans le Midi sans distinction.

CHAPITRE 66.

DE LA PEINTURE DU MOYEN AGE EN GRÈCE.

Les beaux-arts languissans en Orient sous les derniers empereurs, trouvèrent une nouvelle vie dans le triomphe du christianisme. Constantinople s'enrichissant peu à peu par la fastueuse magnificence de Constantin, vit bientôt élever dans son sein des temples dédiés au Sauveur du monde, à sa mère, aux apôtres, etc. Les arts empruntés à l'antique Grèce furent donc employés avec une religieuse avidité, et un luxe sacré fut enfin substitué aux misères des catacombes. Les autels souterrains se relevèrent au milieu d'églises brillantes de parures, et l'encens des divins sacrifices alla se confondre avec les chants des chrétiens dans les voûtes immenses des nouvelles basiliques. Les plus belles statues de la Grèce ornaient même ces nouveaux temples, et tous ces dieux du paganisme humilié semblaient autant de captifs rendant témoignage au nouvel éclat de la religion du Christ. Cependant l'opulence repoussa souvent la simplicité, et, si quelquefois la pureté antique se retrouvait dans les arts, elle était dépourvue de ces charmes vivans et de ces grâces qui lui avaient donné tant d'éclat sous Périclès et sous Alexandre.

A cette époque, les vêtemens des Grecs commencèrent à perdre de leur ancien caractère. Le mauvais goût et la profusion s'introduisant peu à peu, les artistes furent plus occupés à représenter les riches bigarrures des étoffes et des ornemens, qu'à répéter les beautés du nu : ils lais-

sèrent donc les plus belles parties de l'art dans l'abandon. Les monumens, et surtout les peintures de ce tems, nous font voir cette altération qui devint sensible et remarquable dans tout le costume, dans le goût des meubles, des ustensiles, dans la forme des chars, l'équipement des chevaux, etc., etc.; la colonne théodosienne seule en offre de nombreux exemples. Cette corruption n'était point empêchée par la contemplation de tous les modèles excellens conservés à Constantinople : les lampes, les candélabres, les châsses, les vases, tous les instrumens du culte chrétien étaient déjà plus chargés, plus confusément ornés, moins conformes enfin à leur vrai caractère. On peut donc être étonné que tant de beaux modèles antiques n'aient pas perpétué les bons artistes, même au milieu des plus grands obstacles.

Cependant dire qu'il ne resta plus rien de l'ancienne simplicité, de la grandeur et de la dignité si essentielle à la majesté de l'art, ce serait peu connaître la marche de l'esprit humain, et l'on doit même conjecturer que de même que certains empereurs à Rome firent imiter, soit par goût, soit pour purifier l'art, l'ancien style de la sculpture grecque, de même on vit certains artistes de ces tems, par des motifs qu'on ne saurait précisément déterminer, reprendre les antiques caractères des écoles et reproduire des réminiscences du beau. En général les caractères de l'école grecque du moyen âge sont la gravité, la dignité et même la beauté, quoique cette dernière ne soit indiquée que par de faibles moyens [1]. Cette école offrit constamment

[1] Les personnes qui n'ont pas vu les grandes mosaïques des plus anciennes églises, peuvent consulter entr'autres les gravures de Ciampini, et surtout celle qui représente la Mosaïque de Sainte-Agathe de Ravenne,

des figures d'un goût élevé et sévère; elle brilla de l'éclat des couleurs de l'Orient, et propagea ce grand et antique problême : la magnificence dans la simplicité. Ainsi donc on peut dire que tant que subsista le trône des empereurs d'Orient, Constantinople ne cessa de donner des lois dans les arts à toute l'Europe [1]. Tant de modèles grecs encore subsistans, les mœurs et les coutumes des Grecs conservant toujours quelque chose de leur antique caractère, la déférence des écoles de toute l'Italie et même du Nord pour l'école grecque, toutes ces causes propagèrent le respect pour les anciens documens. Mais aussitôt que cette moderne capitale de l'Orient devint la proie de Mahomet II,

tom. 1, tab. 45, ainsi que la gravure tab. 54, et beaucoup d'autres de cet ouvrage, qui feront connaître la noble simplicité du style grec de Constantinople. Il est à remarquer que les artistes que l'Italie attirait de cette ville, étaient plutôt des mosaïcistes que des peintres proprement dit. Il est fâcheux qu'ils se soient si servilement répétés dans leurs idées. Cependant, en considérant avec attention leurs ouvrages, on y découvre plus de variété qu'on ne l'aurait cru d'abord, et ils ont cela de commun avec toutes les antiques qui sont fort différentes entr'elles pour celui qui les considère avec soin et sans prévention.

[1] Il paraît que les modèles grecs furent préférés en Italie jusqu'à Cimabué, à tout ce que l'on produisait alors, en sorte que, malgré les progrès que la peinture fit avant Cimabué, soit à Venise, soit à Sienne, soit à Boulogne, soit à Rome ou à Naples, c'étaient toujours les ouvrages faits en Grèce, avant la conquête des Turcs, qui étaient les plus admirés. A Florence, en 1013, on plaça dans une mosaïque de l'église de S^{te}-Miniate une tête de Christ d'un style évidemment grec, différent de tous les types connus jusqu'alors et le plus noble que le moyen âge nous ait transmis. Théodoric de Prague et Nicolas Wurmser de Strasbourg, qui fleurirent en 1327, font voir par le goût de leurs tableaux, dont deux sont à Vienne, que le style de cet âge dans le Nord était tout à fait conforme au style grec de Constantinople. D'autres fragmens de ce tems fortifient cette observation.

et qu'elle fut considérée par toute l'Europe comme la cité profane d'où émanait le fléau terrible de la chrétienté, les arts de la Grèce perdirent peu à peu en Europe leur considération; les chefs-d'œuvre admirables, échappés de cette contrée fameuse, n'excitèrent plus le même enchantement; les marbres animés des écoles antiques furent muets et eurent besoin d'interprètes; le silence imposé aux Muses de l'Attique fut aussi imposé à la sculpture et à la peinture, et dès ce moment, lorsque les artistes déjà corrompus furent intéressés à les interroger, ils n'en reçurent que quelques préceptes bienfaisans sans pouvoir presque jamais s'identifier avec un si noble langage. L'art cessa donc aussitôt dans la Grèce envahie par les turcs : Mahomet y trancha le fil de la peinture et l'air pur de ces belles contrées répétant autrefois tant de poésies mélodieuses, ne retentit plus que d'effroyables clameurs ; le lourd turban remplaça les couronnes fleuries, et le doliman grotesque fit disparaître l'élégante clamyde. La religion de Mahomet bannissait de la Grèce les artistes; mais la religion du Christ les appelait en Italie où ils trouvèrent un refuge. Cependant un nouveau goût, un goût étranger au goût antique s'introduisit dans les nouvelles écoles, et rien ne lia plus les artistes de ces tems à ceux de l'antiquité.

CHAPITRE 67.

DE LA PEINTURE DU MOYEN AGE A ROME.

Malgré l'influence que l'école de Constantinople, qui donna long-tems des lois à l'Europe dans les arts, pût

avoir sur les peintres de Rome, les modèles antiques, toujours renaissans dans cette riche capitale du monde, offraient des alimens trop abondans et trop sains, pour qu'on pût sincèrement leur préférer l'étude des peintures nouvelles envoyées de l'Orient : on ne s'y conforma que par condescendance ou par obligation, et tous les artistes, jusqu'à Raphaël, surent s'inspirer par les sculptures innombrables et les peintures que leur offrait tous les jours cette cité fameuse. Il n'est donc pas douteux que le caractère de cette école n'ait consisté de tout tems dans un style sage, dans des expressions et des pantomimes claires, fortes et convenables, ainsi que dans des draperies d'un bon goût, et on doit la regarder comme la première conservatrice de la véritable peinture antique.

Tous les observateurs ont pu remarquer que les sarcophages chrétiens de Rome sont exécutés exactement dans le style des dernières sculptures du paganisme. Aussi voit-on sur ces images soit Moïse frappant le rocher, soit Jésus entrant à Nazareth ou debout au milieu de ses apôtres, et beaucoup d'autres sujets saints semblables en tout pour le style et le travail aux représentations de l'ancienne mythologie. Rome en offre encore un grand nombre aujourd'hui. De même il n'y a point de raison pour croire que le style des tableaux portatifs peints sur bois et que le tems a détruits, n'ait pas été la continuation du style des peintures précédentes : celles des catacombes en offrent la preuve.

Il faut bien se persuader que Rome recélait toujours un nombre indicible de beaux modèles. Les pillages, les incendies, les exportations, etc., n'avaient pu anéantir ces modèles, et d'ailleurs les ravages des Goths ne furent

pas tels que nous nous le figurons, c'est-à-dire qu'ils ne firent point la guerre aux arts. Une foule de faits peuvent en convaincre. Au reste, les persécutions qu'on eût exercées sur les artistes n'eussent servi qu'à leur faire chérir davantage leur art, qu'à le leur faire envisager toujours sous le côté le plus recommandable, en sorte qu'ils n'eussent voulu, pour justifier leur persévérance, s'exercer que sur les sujets les plus moraux.

CHAPITRE 68.

DE LA PEINTURE DU MOYEN AGE A VENISE.

Venise reçut les arts de l'Orient et vit sa peinture beaucoup plus influencée par les peintres de Constantinople que par ceux de Rome et de Florence. Elle avait une communication directe et commerciale avec la ville où les empereurs avaient fixé leur séjour, et si le commerce doit être considéré comme un véhicule et un moyen influent sur les arts, on concevra que tous les ouvrages portatifs, qui étaient un objet de spéculation, devaient avoir le caractère de ceux qu'on exportait de l'Orient. Les Vénitiens, à l'instar des Orientaux, recherchèrent l'éclat des couleurs et même les artifices du coloris qui augmentent cet éclat, et il paraît que non-seulement ils tirèrent profit des richesses que leur procurait le commerce en matières colorantes, mais que bien antérieurement à Giorgione, il y eût des peintres qui étudièrent le calcul des masses du clair et de l'obscur, ainsi que les ressources des oppo-

sitions [1], de sorte que cette école ne pouvait pas manquer de devenir la mère du coloris moderne, puisque bien avant les Carpaccio, les Basaiti et même les Bellini, on avait toujours peint avec des couleurs fraîches et durables [2]. Ainsi je ne doute point qu'en suivant avec soin ces recherches, on ne pût découvrir la source du coloris dans les tems les plus reculés de cette école. On peut aussi ajouter à ces causes l'habitude de contempler les vêtemens riches de couleurs des Lévantins qui de tout tems ont vivifié Venise ; mais les peintres n'ayant ni les modèles antiques ni les mœurs de l'Orient, ne purent perpétuer le grand style qui tient au dessin.

Enfin, d'après les restes de peintures que nous pouvons observer de cette ancienne école vénitienne, nous sommes autorisés à conclure que cette école présentait dans les tems les plus reculés des preuves d'intelligence dans le

[1] On peut citer du cabinet de M. Artaud, les n°s 26, 27, 28 et 29. Ce dernier surtout rappelle au premier aspect la marche optique des coloristes vénitiens et principalement de Paul Véronèse qui fleurit peut-être deux ou trois cents ans plus tard. M. le chevalier Artaud, premier secrétaire d'ambassade du roi de France à Rome, possède à Paris une collection de peintures de ces tems reculés. Il en a publié la notice très-bien faite dans un ouvrage dont on trouvera le titre dans notre catalogue des auteurs sur la peinture. J'aurai plusieurs fois occasion de citer des tableaux de ce cabinet qui est précieux, parce que ces espèces de collections sont rares, et parce qu'il renferme des morceaux remarquables.

[2] Toutes les peintures portatives antérieures à l'innovation de Jean de Bruges, apportées à Venise par Antonello de Messine, vers l'an 1450, étaient exécutées à l'œuf ou à la gomme combinée avec la cire, et, lorsqu'on introduisit l'huile dans les couleurs, on s'en servait seulement pour terminer et donner de la force aux tableaux déjà fort avancés par les premiers procédés. Plusieurs morceaux conservés dans les musées de l'Europe, sont ainsi exécutés et doivent leur éclat à ces sages précautions.

clair-obscur et le coloris, et qu'elle participait en quelques points du goût grec de Constantinople. La collection de M. le chevalier Artaud renferme treize tableaux qu'il attribue à l'ancienne école vénitienne du douzième et du treizième siècle.

Boschini cite, comme étant des peintures vénitiennes du moyen âge, celles que l'on voit à Venise, à l'école de Saint-François, dans la salle inférieure, et même celles de la salle supérieure. Il cite aussi des détrempes qui sont à l'école de l'Annonciation, près l'église des Servites, etc. Des mosaïques vénitiennes qui datent même du 5ᵉ siècle ne sont pas rares aujourd'hui. Quant au célèbre Ménologe que fit peindre Bazile le jeune, vers l'an 984, il est regardé par des connaisseurs comme un prodige de style et de goût dans presque toutes ses parties, si on le compare aux ouvrages italiens et français du même âge.

CHAPITRE 69.

DE LA PEINTURE DU MOYEN AGE A FLORENCE.

Il ne paraît pas que Florence ait autant cultivé la peinture dans le moyen âge que les villes de Venise, de Bologne, de Rome et de Naples, et c'est peut-être ce dénuement de peintres qui a fait penser que Cimabué florentin était le premier peintre qui parut dans toute l'Italie. On ne trouve en effet que peu de peintures florentines de ce tems, et les noms connus sont ceux d'artistes qui ont fleuri très-peu avant l'an 1240, époque où parut Cimabué.

Je serais porté à croire que le zèle et l'enthousiasme

qui se manifestèrent à Florence pour la littérature antique, à une époque bien antérieure aux Médicis (car les Florentins, enclins à la politesse, aimèrent toujours, même au milieu des armes, les sciences et les arts) ont fait naître chez les artistes de ce tems un goût inventif et poétique, et que ce fut dans cette école que l'on rechercha le plus les qualités de l'expression. Pour y parvenir, on n'avait pas besoin du secours des Grecs et des Romains; la seule tournure de l'esprit des artistes, jointe à l'étude des passions, suffisait. Aussi ces peintres qui s'affranchissaient peu à peu des maximes antiques dans leur goût et dans leur style, animèrent-ils plus que tous les autres leurs figures. De là vinrent ces images expressives et vraies qui ont été l'objet de l'imitation de tant de peintres subséquens; de là ces physionomies véritablement nées de la nature, inspirées par un jugement sain et une vive sensibilité [1]. On acquit donc dans cette école une grande justesse graphique, qualité qui, lorsqu'elle fut appréciée, a peut-être formé beaucoup plus tard les Verrochio, les Michel-Ange, les Léonard et les dessinateurs si hardis

[1] Quand on n'aurait, faute de très-anciennes peintures florentines, pour preuve de ce que j'avance, que les seuls exemples offerts par la collection de M. le chevalier Artaud, on y trouverait de quoi expliquer amplement ces idées. Sans parler dans cette note de tant de maîtres florentins fort habiles, quoiqu'inconnus dans nos biographies, et dont les ouvrages exposés à nos yeux nous forcent aujourd'hui de réformer nos idées sur la marche de l'art moderne, je ne citerai ici que le tableau n° 110 de cette collection : il est de Dello florentin et représente J.-C. à la colonne. Je citerai aussi deux autres peintures sous les n°s 83 et 84 de Giottino, dont l'une, qui représente une Vierge tenant une palme, est d'une expression pleine de grâces. Mais je dirigerai surtout l'attention sur deux autres petites peintures pleines de vie, de justesse et de naïveté, ouvrage précieux de Buffamalco, sous les n°s 64 et 65.

qui illustrèrent la Toscane, et dont la célébrité fut telle, que toute l'Italie, en étudiant leur dessin, s'efforça d'imiter leur nouveau goût. Ne peut-on pas croire aussi que cette habitude de copier servilement les particularités individuelles, et cet isolement des modèles antiques, ont pu conduire les artistes florentins à introduire dans presque tous les sujets, les costumes des hommes de leur tems? Peut-être plusieurs tableaux qu'on croit grecs, parce que les vêtemens sont ceux des Grecs de ce tems, ont-ils été exécutés à Florence d'après des individus grecs par des florentins. Je crois donc que Florence vit dès ce tems la peinture cultivée par des gens d'esprit qui se firent un style animé, intéressant, quoique peu conforme à l'élévation des arts. La collection du chevalier Artaud offre encore un Bizzamano, peintre florentin, qui fleurit vers 1184, et un second Bizzamano neveu, qui florissait en 1190; un André Tafi, né en 1213, élève d'Appollonio, peintre ou mosaïciste grec; et un Marghéritone, mort après 1289.

CHAPITRE 70.

DE LA PEINTURE DU MOYEN AGE DANS LE NORD.

On ne trouve chez les peuples de l'occident ou du nord presqu'aucuns vestiges de la peinture du moyen âge; le tems les a détruits presque tous, l'insouciance les a délaissés, et l'envie ou l'ignorance leur a fait substituer des peintures plus récentes. La rareté de ces peintures ne doit cependant point nous faire supposer que cet art ait été moins cultivé dans les contrées du nord que dans celles

de l'Italie. Partout on employait la peinture pour l'ornement des temples et des palais. Les particuliers, il est vrai, ne possédaient guère de collections de tableaux, mais les églises, les monastères et les grands édifices en étaient abondamment pourvus.

Au reste, on sait que la peinture, comme la sculpture, suit presque toujours les destinées de l'architecture. Depuis les Égyptiens jusqu'à nous, n'a-t-on pas eu recours, pour compléter l'embellissement des monumens, à la sculpture, à la ciselure, à la niellure, à l'orfévrerie et à la broderie ? Pourquoi donc aurait-on négligé la peinture ? L'histoire nous fournit d'ailleurs des preuves de la continuité de cet art. Les princes et les évêques encourageaient, protégeaient et employaient les peintres. Sous Charlemagne, qui savait les apprécier, on vit en Allemagne, en Angleterre, en France, s'élever des églises, des abbayes décorées par de riches mosaïques et par de grands tableaux. Dans les monastères plusieurs abbés, plusieurs religieux cultivaient avec ferveur la peinture et maintenaient dans cet art la dignité des idées et la beauté de l'exécution. Les éloges des plus judicieux écrivains de ces tems au sujet des peintures qu'ils voyaient de toutes parts sont un témoignage suffisant. Enfin les diptyques portatifs et les manuscrits devaient seuls occuper le pinceau d'un très-grand nombre d'artistes.

Il paraît qu'un des plus beaux restes de cet art à cette époque est la grande peinture exécutée en France à l'abbaye de Cluny, il y a 800 ans. Voici ce qu'en dit M. Lenoir dans son ouvrage sur les anciens monumens français : « La belle coupole de l'abbaye de Cluny, qui est
» parfaitement dans le style et dans le goût de celle de

» Ste-Sophie de Constantinople, offre une peinture faite
» l'an 1000 environ. Cette peinture est de la plus grande
» conservation et du plus beau style; les couleurs en
» sont tellement fraîches, qu'elles semblent sortir du
» pinceau de l'artiste. On y voit Jésus-Christ de dix pieds
» de proportion, assis sur des nuages, ayant une main ap-
» puyée sur l'apocalypse, tandis que de l'autre il désigne
» le ciel comme le trône de sa toute-puissance. Les quatre
» points cardinaux du ciel exprimés par le bœuf, le lion,
» l'aigle et l'homme, arrêtent les angles de cette compo-
» sition gigantesque, laquelle se détache sur un fond d'or
» orné de losanges en forme de mosaïques [1]. »

[1] « La belle église de Cluni, dit M. Em. David (P. 218. Discours, etc.),
» a été démolie presqu'entièrement pendant les orages de la révolution.
» La voûte du chœur et la peinture colossale dont elle était ornée ont
» échappé au vandalisme. M. Millin en a parlé succinctement dans une
» lettre qui a été publiée dans le Magasin Encyclopédique (octobre 1811.
» p. 360 et 362). Cette peinture représente le Sauveur assis au milieu des
» signes allégoriques des quatre évangélistes, entouré de saints, de saintes
» et de séraphins. J'en parle moi-même d'après une note et un dessin
» que M. Furtin, maire de Cluni, a bien voulu m'adresser. Les peintures
» qu'on voyait dans le réfectoire, représentaient les fondateurs du mo-
» nastère, les historiens de l'Ancien et du Nouveau Testament, et le
» jugement dernier. *Ista domus refectorii habetur gloriosa in pic-*
» *turis, tàm novi quàm veteris Testamenti, etc.* (*Chron. Clun. in*
» *Bibl. Clun. Col.* 1640 *et* 1662. *Mabill. Annal. Ord. S. Bened. T.* 5.
» *Lib.* 67. *p.* 252). Il s'agit, dit-on, de détruire la partie de l'église qui
» subsiste encore. Puisse l'amour des arts empêcher l'exécution de ce
» projet! Pourquoi ne pas laisser subsister un monument d'une si grande
» importance pour l'histoire de la peinture et de l'architecture, de même
» que nous conservons les ruines grecques et romaines? » On regrette
toujours que les personnes qui se donnent la peine d'examiner et de
signaler les monumens, gardent le silence sur tant de points qu'ils pour-
raient si aisément vérifier. Pourquoi ne nous apprend-on pas, par
exemple, si cette peinture est peinte à fresque, à détrempe ou à l'en-

Revenons à l'erreur de bien des personnes qui donnent indistinctement le nom ridicule de gothique, soit aux productions du moyen âge antérieures au rétablissement des arts à Florence, soit aux ouvrages faits dans le nord vers le 16e siècle. Le vrai goût barbare, le vrai goût gothico-moderne ne se manifesta qu'après que Florence eût des écoles et des maîtres accrédités. Ce goût détestable qui infecta le nord de l'Italie, l'Allemagne et la France, fut, comme je l'ai dit, le résultat des pitoyables traductions que les Français et les Allemands rapportaient chez eux de la manière de Michel-Ange et de ses élèves. A leurs études vicieuses ils associèrent un certain goût de terroir, provenant de la barbarie des mœurs du nord et de la bizarrerie triviale du costume de leur pays; mais il faut le répéter, ces images hideuses n'ont rien de commun avec la science, avec l'éclat de l'antiquité perpétuée dans les peintures du moyen âge, et, si les ouvrages barbares des habiles peintres du Nord influèrent sur le goût des écoles modernes, il faut convenir qu'elles n'inspirèrent jamais rien de bon ni à Poussin, ni à Le Sueur, ni aux peintres chastes et jaloux de la beauté. Il eût même été plus heureux que les peintres du nord, tels que Cranack, Van-Eick, Classens, Albert-Durer, n'eussent rien offert d'instructif dans leur expression, car alors on eût abandonné leur style et on n'eût pas propagé jusqu'à nous, à travers les académies de l'Europe, un certain goût bur-

caustique; si elle est soluble à l'eau et sur quel enduit elle est appliquée; si la superficie qui la reçoit est courbe ou plane; si les figures sont dessinées sans égard à l'art tout moderne, je crois, de faire plafonner les objets représentés; si enfin le dessin est d'une belle forme et les draperies d'un beau style ?

lesque, ignoble et sauvage qui fait encore des dupes, malgré les exemples attrayans des Grecs et des Romains.

Je finirai par une observation sur la rareté de ces peintures dont le nombre devait être immense. J'y remarque trois causes : la plus ancienne date des tems des iconoclastes [1] où briseurs d'images, dont les partisans produisirent tant de ravages; la seconde vient de la cupidité des gens avides qui en voulurent retirer l'or et le lapis; et la troisième, qui de toutes est la plus affligeante, vient de cette vile jalousie des plagiaires, qui non-seulement les anéantirent eux-mêmes, mais qui cherchèrent à éterniser un mépris ridicule pour ces images qu'ils n'ont cessé de consulter, d'imiter, et que bien des artistes mettent encore tous les jours à contribution. Enfin telle était l'influence de ces ennemis dédaigneux, que sous le pape Jules on allait abattre sans répugnance au Vatican une fresque de Pérugino pour faire place à celle que devait exécuter Raphaël, lorsque ce sublime artiste, aussi recommandable par son ame grande que par son esprit éclairé, s'y opposa avec courage. On conçoit maintenant pourquoi ces peintures, et surtout celles qui pourraient offrir le plus d'intérêt, sont très-rares en Italie et même dans toute l'Europe.

Il serait à désirer que ceux qui sont si habiles aujourd'hui à détruire tant d'édifices anciens, fussent au moins conservateurs des productions d'art qui décorent ces édi-

[1] Léon l'Isaurien, qui voulut abolir le culte qu'on rendait aux images, et même à celles de J.-C., fit brûler en 726 avec les tableaux et les antiquités, 50 000 manuscrits et tous les savans qui s'opposèrent à son projet: tout fut enfermé et consumé dans la bibliothèque de Constantinople. La destruction des images dans toute la chrétienté dura 119 années. (Voy. sur ces questions les écrits de MM. Ém. David, Artaud, Monnier, etc.)

fices. Mais la manie répandue dans toute l'Europe de n'estimer en fait de peinture que ce qui porte le cachet moderne, ôte toute considération pour ces monumens. Malvasia prétend qu'un grand nombre d'anciennes peintures sont cachées sous la chaux et qu'on les trouvera plus tard. Barbouiller de chaux une ancienne peinture, parce que quelque marguillier prétend avoir ouï affirmer que cette peinture était laide et gothique, et suspendre à sa place quelque pancarte copiée d'après certaine peinture académique, c'est sans contredit faire preuve d'une honteuse barbarie ; mais abattre et briser sans scrupule une peinture exécutée sur mur, lorsqu'on ne veut obtenir que des pierres, et ne pas scier et enlever cette peinture, ne pas consulter enfin des connaisseurs avant d'opérer cette destruction, c'est le comble du vandalisme et de la grossièreté.

Parmi les écrivains qui se sont occupés de recherches sur les productions d'art dans le moyen âge, on peut citer Tiraboschi, Muratori, Ciampini, Frisi, qui ont publié des gravures d'après les monumens de Théodélinda, reine des Lombards, monumens qu'on voit encore à Monza, à Pavie et à Naples. Maffei, Dionisi, ont publié les peintures du cimetière souterrain de Sto-Nazario de Vérone. Carlo Magri a publié des recherches sur l'état de la peinture dans le 6e siècle. M. Émeric David a traité avec un grand talent et une érudition remarquable cette histoire de l'art du moyen âge. Il nous identifie avec la magnificence et le goût chaste et religieux des artistes de ces tems, goût trop peu remarqué jusqu'ici. Dagincourt dans un ouvrage destiné à remplir cette lacune historique du moyen âge, ouvrage auquel il a consacré plus de vingt ans à Rome même, nous fait voir aussi des ri-

chesses qui, sans son zèle, fussent restées dans l'oubli. J'ai déjà cité les recherches et la collection de M. le chevalier Artaud. Voici encore quelques noms d'écrivains qui se sont occupés de l'histoire de l'art du moyen âge : Ciampi, Christius, Dati, Fiorillo, Gotti, Guicciardini, Leprince. Plusieurs auteurs cités au chapitre 73, comme ayant écrit sur l'art des anciens, ont parlé aussi de la peinture du moyen âge.

CHAPITRE 71.

INDICATION CHRONOLOGIQUE DE QUELQUES PEINTURES DU MOYEN AGE.

Il est probable qu'un ami zélé de l'art qui rechercherait en Europe les débris de la peinture du moyen âge, parviendrait à réhabiliter une foule de belles productions. Les gravures intéressantes publiées au commencement de ce siècle d'après les peintures du Campo Santo de Pise, ne font certainement pas regretter le retour que firent certains observateurs vers les tems chastes de l'art. Cette collection offre des morceaux d'une grande beauté. Espérons qu'enfin on se persuadera qu'il y a d'autres modèles à goûter et à admirer, que ceux des maniéristes célèbres dont les tableaux composent tant de cabinets en Europe, et qui se paient si cher, malgré leur mauvais goût et leurs impertinentes erreurs. Mais espérons aussi qu'on ne prendra pas le change et qu'on distinguera les ouvrages baroques et souvent demi-modernes des ouvrages sages, décens et nobles appartenant par leur style à l'antiquité.

Les musées de Vienne, du Vatican, de Paris, etc., contiennent plusieurs peintures de ce tems. On doit citer la collection de peintures provenant des églises supprimées en Allemagne, collection appartenant à MM. Boisserie frères, à Heidelberg près Francfort, et formée par leurs soins. Je dois rappeler celle de M. le chevalier Artaud, à Paris, et dont cet amateur a donné la description (voyez le catalogue). Dans cet écrit, 2ᵉ édition 1811, l'auteur indique MM. Daniel Bourcard et Diénast, suisses, comme ayant réuni d'anciennes peintures flamandes, allemandes et hollandaises, ainsi que M. Vischer, ancien conseiller à Bâle, dont la collection se voit dans son château de Wildenstein. On cite aussi des manuscrits renfermant des peintures fort intéressantes. Mais en général les manuscrits ornés de peintures sont postérieurs à ce tems. Un grand nombre de gravures, indépendamment de celles des grands ouvrages de Bosio, de Ciampini, d'Arringhi et de Dagincourt, nous font connaître des monumens du moyen âge : j'en ai indiqué quelques-uns dans le catalogue des gravures faites d'après l'antique. (Voyez le 1ᵉʳ volume.)

Une des plus anciennes peintures de ce tems est celle que, selon Malvasia, on voit à Boulogne, et qui fut transportée à Saint-Thomas *di strada maggiore;* elle date de 450. Vasi rapporte à l'an 440 la grande mosaïque de Sᵗ-Paul hors des murs à Rome. Elle représente J.-C. avec les vingt-quatre vieillards de l'Apocalypse. Ce fut aussi dans le 5ᵉ siècle, c'est-à-dire, sous saint Léon Iᵉʳ, que furent peints les portraits des papes qu'on voit dans la même église, et dont on a continué la suite jusqu'à nos jours. J'ignore si l'incendie qui a dévasté cette église en 1824 a laissé subsister quelques-unes de ces peintures.

Voici, selon M. Artaud, la nomenclature des peintures à peu près de ce tems, qui existent à Rome :

« Il n'y a pas de doute, dit-il, qu'après celles des
» thermes de Titus, qui sont évidemment du 1er siècle,
» et celles des catacombes, qui sont généralement des 4e
» et 5e siècles, les plus anciennes ne soient celles de l'église
» souterraine de St-Urbain, au-dessus de la grotte de la
» nymphe Égérie et de la vallée Caffarella; celles de l'é-
» glise souterraine de St-Martin des Monts; celles de la
» chapelle de *Sancta Sanctorum;* de l'intérieur du clo-
» cher de Ste-Praxède; de l'oratoire de St-Silvestre dans le
» couvent de St-Martin des Monts; de l'église supérieure de
» la Caffarella; du Calendrier de l'ancien laboratoire des
» Cisterciens du monastère de St-Vincent et de St-Anastase
» aux trois fontaines, bâti en 624; de l'ancienne sacristie
» de St-Sabas, église qui appartenait aux Basiliens grecs
» réfugiés; de la sacristie de la basilique de St-Paul hors
» les murs; quelques fragmens dans l'église de Ste-Marie
» *in Cosmédin;* les peintures de l'église souterraine de
» Sts-Côme et Damien *in Campo vaccino;* celles de
» l'ancien portique de l'église de Ste-Cécile, dont le seul
» tableau qui reste a été transporté dans l'intérieur de
» cette église; celles de la chapelle des marbriers dans la
» cour de l'église de *Santiquatro;* enfin celles du porti-
» que de St-Laurent hors les murs.

» Ces peintures annoncent par le style, le dessin et par
» leurs vues d'architecture, tous les principes des écoles
» grecques; c'est aussi à la même époque qu'il faut rap-
» porter les anciens tableaux que la piété et la dévotion
» des fidèles, plutôt que des preuves certaines, firent sup-
» poser avoir été peints d'une manière surnaturelle. Les

» auteurs de ces peintures sont ou des religieux grecs ré-
» fugiés à Rome et dans d'autres villes d'Italie lors des
» différentes émigrations occasionnées par les poursuites
» des iconoclastes, ou ce sont des élèves de ces mêmes
» religieux qui en formèrent partout. »

Malvasia indique une peinture faite avant l'an 1000 à St-Jean *in Monte*, et une autre de même date à St-André *delle Scuole*. La peinture de l'abbaye de Cluny en France date de 1000 (LENOIR). A Fiésole, les peintures qui sont à Ste-Marie *primérana* sont mêmes antérieures à l'an 1000 (LANZI). A Pésaro, on remarque, selon Oliviéri, une peinture antérieure à l'an 1000. A Savone, on voit sur une porte une peinture datée de 1001 (LANZI). A Savone, les peintures de St-Urbain représentant des faits de l'évangile portent la date de 1011 (LANZI). A Aquilée, les peintures du souterrain et du chœur du dôme, datent de 1030 (BERTOLI). Les images attribuées à saint Luc sont, selon Lanzi, du 11e et du 12e siècle. La Madone à Ste-Marie *in Cosmédin* porte une épigraphe grecque. La Madone que Camérino dit avoir été apportée de Smyrne est, selon Lanzi, la mieux peinte et la mieux conservée qu'il connaisse (LANZI. Tom. 1. p. 3).

A Bologne on regrette, dit Malvasia, un saint Mathieu qui était très-beau au dire de ceux qui l'avaient vu avant sa destruction; il était sur le maître-autel de St-Mathieu *della peschéria*, et portait la date de 1110. On voit encore à Ste-Marie *del Monte* de Bologne, selon Malvasia, une Madone accompagnée des douze apôtres et datée de 1116, peut-être du même peintre qui exécuta le St-Mathieu précédent. Le même auteur cite à Orviéto des peintures datées de 1199; et à Bologne, un tableau représentant J.-C.

sur les genoux de la Vierge, tableau qui prouve le talent des artistes de 1200.

À Sienne, la Madonne *delle Grazie*, la Madonne *di Tressa* de Bethléem, un saint Pierre à l'église de S^t-Pierre, un saint Jean-Baptiste à S^{te}-Pétronille avec plusieurs petits sujets, passent, au dire de Lanzi, pour des ouvrages antérieurs au 12^e siècle. Selon cet auteur, les plus anciennes peintures de l'état de Venise sont celles de Vérone dans l'oratoire souterrain des moines de S^t-Nazario et de Celso; elles furent publiées par monsig. Dionisi : on y voit différens sujets sacrés. Lanzi ajoute que leur caractère les fait remonter avant la renaissance de l'art en Italie.

Enfin, si à Venise, à Gênes et dans d'autres villes on n'a pas reconnu autant de peintures de cet âge que Malvasia en signale à Bologne, c'est sans doute parce que les curieux ont mis moins d'importance à ces recherches que n'en a mis Malvasia, lorsqu'il voulut contester à Florence la priorité qu'elle réclamait dans l'art de la peinture.

CHAPITRE 72.

CONSIDÉRATIONS SUR LA LISTE ALPHABÉTIQUE DE QUELQUES PEINTRES DU MOYEN AGE.

Cette liste, avec les considérations qui y sont relatives, a été reportée au volume 1^{er}, où elle précède celle des peintres de l'école primitive moderne.

CHAPITRE 73.

INDICATION DE QUELQUES NOMS D'AUTEURS QUI ONT ÉCRIT SUR L'ART DES ANCIENS EN GÉNÉRAL.

Plusieurs écrivains ont parlé, mais en passant, de l'art des anciens; ce serait un travail assez long de les signaler. Je m'attacherai donc dans cette liste à nommer seulement quelques auteurs qui se sont étendus expressément sur cette question de l'art chez les anciens. J'extrais leurs noms du catalogue qui se trouve au 1er volume de ce traité. Barbier (le), Becchetti, Boetiger, Bulengerus, Casanova, Caylus, Chambray, Christ, Ciampi, Clarac (le Cte de), Cochin, Coeberger, Colson, Cooper, Cumberland, Dagincourt, Dati, Durand, Émeric David, Ernesti, Falconet, Fierli, Fiorillo, Fonséca, Fraguier, Galland, Gœthe, Gedoyn, Gerbelin, Gotti, Grunde, Guasco, Guattani, Hancarville (d'), Heineken, Heyne, Hickey, Hirz, Hofstœter, Holsteinius, Huarte, Junius (Fr.), Jacobs, Klotz, Lanzi, Leclerc jeune, Lévesque (Chles), Magri, Mariette, Meister, Mengs, Meyer, Millin, Montjosieu, Munz, Muratori, Paliez, Porcionaro, Quatremère de Quincy, Reifsten, Requeno, Richardson fils, Riem, Rumohr, Scamozzi, Spence, Spon, Tiraboschi, Turnbull, Vaelkel, Webbs, Visconti, Weyermann, Wiéland, Winckelmann.

HISTOIRE

DE

LA PEINTURE

CHEZ LES MODERNES.

HISTOIRE
DE
LA PEINTURE.

CHAPITRE 74.

CONSIDÉRATIONS SUR LA RENAISSANCE DE LA PEINTURE CHEZ LES MODERNES.

Presque tous les écrivains qui se sont occupés de l'origine de la peinture chez les modernes, ont été dupes du même préjugé que nous avons blâmé dans les Grecs qui prétendaient avoir inventé seuls les commencemens de l'art. En effet ces écrivains nous parlent avec tant de pitié des peintres ou plutôt des ouvriers mosaïcistes que, disent-ils, on fit venir de la Grèce à Florence dans le treizième siècle, qu'ils voudraient persuader que l'art était alors comme oublié sur toute la terre, en sorte que sans les efforts de l'illustre inventeur florentin Cimabué, la peinture serait, selon ces écrivains, restée ignorée bien long-tems encore dans toute l'Europe. La peinture, disent-ils, était anéantie, lorsque Cimabué parut; on ne faisait plus de tableaux, quand Cimabué en composa un qui fut porté

en triomphe...... Qui peut croire ces invraisemblances ?
Et comment ont pu se propager ces erreurs ? Les biographes florentins voulurent fixer un commencement à leur histoire moderne de l'art, et Cimabué se trouve là tout à propos ; il est donc cité par Vasari et par ses compilateurs, comme étant seul le fondateur de l'art moderne.

Ouvrez le livre de M. de Piles qui écrivait plus d'un siècle après Vasari, vous lirez ce qui suit : « Les beaux-
» arts s'étaient éteints dans l'Italie par l'invasion des bar-
» bares ; le sénat de Florence fit venir des peintres de la
» Grèce pour rétablir la peinture dans la Toscane, et Ci-
» mabué fut leur premier disciple. » Pourquoi Vasari ne voit-il que la ville de Florence et que le peintre Cimabué ? Pourquoi des peintres grecs n'auraient-ils pas instruit dans leur art tous les autres Italiens qui allaient communiquer avec la Grèce ? Pourquoi la peinture n'aurait-elle commencé à servir le christianisme qu'à Florence, et pourquoi Venise, Bologne, Naples, Gênes et la Sicile auraient-elles ignoré un art que l'on cultivait toujours en Grèce et qu'elles pouvaient facilement y aller chercher ? Il est bien plus vraisemblable que l'on n'eût recours aux Grecs que pour les mosaïques et pour d'autres pratiques particulières, et nous devons présumer qu'il y avait de ces mêmes Grecs à Venise, à Naples et ailleurs. Ainsi un historien vénitien eût pu, comme Vasari, donner à la peinture de Venise la même origine que celui-ci donne à la peinture de Florence, et trouver aussi un Cimabué vénitien. D'ailleurs rien ne prouve qu'on se soit servi des Grecs pour perpétuer ou renouveler la peinture. Les anciennes pratiques romaines conservées en Italie et surtout dans l'état de Venise, dispensaient de ce secours.

Au surplus Malvasia a disputé vivement aux Florentins cette prééminence et l'a réclamée en faveur des Bolonais. Toute cette discussion, qu'on pourrait pousser fort loin, intéresserait peu les artistes : elle ne convient qu'aux curieux qui se plaisent à s'exercer dans ces sortes de débats. Quiconque voudra prendre la peine de lire à ce sujet Vasari, Baldinucci, Bottari, Lami et plusieurs autres, trouvera abondamment matière à discuter ce point historique de l'art.

Voici au reste ce qu'en a écrit M. Artaud dans ses Considérations : « Si toute l'amélioration de la peinture, dit-
» il, n'était due qu'à Cimabué et à Giotto, tous les bons
» artistes seraient donc sortis de Florence ? Si tous les
» peintres n'avaient vu que ces deux maîtres, toutes les
» manières seraient donc semblables à celle des Florentins
» véritablement leurs élèves ?..... Mais on remarque un
» style différent dans les anciennes peintures de Pise, de
» Sienne, de Venise, de Milan, de Bologne et de Parme :
» ce sont d'autres idées, un autre choix de couleurs, un
» autre goût de composition, un autre système de dra-
» peries, une invention tout à fait différente : il n'y a au-
» cune conformité de style dans les ouvrages de Cimabué
» et ceux de Gnido de Sienne, de Giunta de Pise qui fut
» invité à venir peindre à Assise vers 1230, de Bonna-
» venture Berlinghieri de Lucques qui florissait en 1235,
» de Nicolo della masnada di San Giorgio qui peignait à
» Ferrare en 1240, de Gnido de Ventura et d'Urssone
» dont on trouve les traces à Bologne jusqu'en 1248, et
» encore moins dans les portraits de Tullio di Pérugia
» qui travaillait en 1219.

» On parle à nos jeunes artistes de Raphaël, dit tou-

» jours le même écrivain, comme du peintre qui a le
» plus honoré le 16e siècle : on rend à ce grand génie
» toute la justice qu'il mérite; mais pourquoi ne pas leur
» apprendre et leur démontrer que quatre siècles avant
» Raphaël il y avait déjà de la grâce dans les composi-
» tions; que dans plusieurs parties le dessin offrait de la
» correction et de la pureté, et qu'enfin avant lui Or-
» cagna, Starnina, Dello, Fra Lippi, Pesellino-Peselli,
» avaient peint, sous le nom de Caissons, de grands ta-
» bleaux sur bois, où l'on voit les Arabesques, que suivant
» plusieurs auteurs, Raphaël n'aurait vues nulle part, où
» l'on trouve une grande fraîcheur de coloris, une assu-
» rance de pinceau qui n'est accompagnée d'aucun re-
» pentir, des draperies raisonnées, des morceaux d'ar-
» chitecture éclairés du jour convenable, et même assez
» d'érudition pour prouver que ces maîtres ont connu les
» vêtemens respectifs des nations, les nuages, les animaux
» et les plantes du climat où la scène se passe? Raphaël
» n'est pas tombé tout à coup du ciel pour illustrer le
» siècle de Jules II et de Léon X; son talent est l'addition
» de tous les talens qui avaient existé précédemment : il
» est bien que ces talens soient aussi connus. »

On peut donc ruiner tout ce faux système par des preuves incontestables; on peut démontrer que les peintres se sont succédés sans interruption depuis le moyen âge jusqu'à Cimabué. Il existait, dit Lanzi, t. 4, p. 119, des peintres à Crémone en 1213, puisque cette ville ayant remporté une victoire sur les Milanois, on représenta en peinture cette victoire dans le palais de Lanfranco-Oldovino, un des chefs de l'armée de Crémone. Lanzi indique encore avec preuve un Bartoloméo, peintre, qui à Flo-

rence précédait Cimabué, et il cite une Annonciation peinte avant lui, et que l'on conserve encore précieusement à l'église *de' Servi*, mais qu'on avait attribuée faussement à Cavallini (voy. Lanzi, tom. 1er. pag. 12, édit. de Bassano 1809.). Selon le père Affo, avant 1233, on exécutait à Parme des peintures historiques, et dans le Baptistaire de cette ville on fit vers l'an 1260 les plus belles peintures qu'ait aujourd'hui l'Italie dans cette ancienne manière. Or Cimabué naquit en 1240, et n'a pu instruire les auteurs de ces peintures. Quant à l'influence que put avoir Giotto, elle a été à peu près nulle hors de son école. A Gênes, par exemple, Oberto qui peignit un tableau à saint Dominico, l'an 1368, trente-deux ans après la mort de Giotto, n'avait rien du caractère de ce peintre, non plus que Niccolo *de' Voltri*, qui florissait en 1401. C'est Lanzi qui fait ces remarques. Disons encore que Naples et la Sicile font voir des Madonnes exécutées bien avant Giotto et Cimabué.

Ainsi il était absurde de faire naître la peinture à Florence exclusivement, et c'était assez de dire que cette ville produisit la première école qui vit naître une foule d'artistes habiles. Qu'il est fâcheux que Venise et Naples n'aient pas ouvert aussi dans le même temps des écoles actives! L'art n'eût pas été restreint dans la seule manière florentine, et des rivaux de Michel-Ange, combattans dans un autre genre, eussent appris par la variété de leurs tableaux que le goût florentin en peinture n'était pas le goût universel qu'on eût à suivre.

On ne doit donc point se laisser égarer par tout ce qui a été répété jusqu'ici sur cette prétendue naissance de la peinture dans le 15e siècle : la peinture n'a jamais

péri ; elle a langui, elle a été déprimée dans des tems malheureux; mais ses racines profondes produisirent de tems en tems de faibles rejetons qui rappelaient son illustre origine; d'ailleurs elle était conservée dans l'Inde, dans la Perse, en Chine et dans d'autres lieux, où toute barbare qu'elle était, elle n'en subsistait pas moins et toujours au même degré.

Après ces réflexions sur l'existence non interrompue de l'art de la peinture, non-seulement en Europe, mais, pour ainsi dire, sur toute la terre, il est nécessaire d'expliquer pourquoi on a attribué presqu'unanimément à Florence seule, l'honneur d'avoir donné naissance à cet art. Michel-Ange fut le chef illustre de l'école florentine. Le style de son école se répandit dans toute l'Italie et se perpétue encore aujourd'hui jusque dans les écoles du Nord, malgré l'influence de tant de beaux modèles sortis des écoles de Phidias et de Praxitèle, modèles si supérieurs cependant aux modèles florentins. Il n'est donc pas étonnant qu'on ait cru et qu'on ait laissé croire que c'est à Florence qu'il faut chercher les sources premières de cet art. D'ailleurs avant Michel-Ange, Florence encourageait et vivifiait les arts, plus qu'aucune autre ville d'Italie, ce qui semble encore appuyer ce système : l'orfévrerie surtout, ainsi que l'architecture, y était en grande faveur, en sorte qu'on ne parlait partout que des arts de Florence. Toutes ces causes rendirent vraisemblable cette prétendue naissance de la peinture en Toscane. Cependant, il faut bien le remarquer, la peinture à Florence dans le 14e siècle, peu après Cimabué, n'était point supérieure à celle de Rome, de Venise ou des autres villes d'Italie; et il est plus vrai de dire qu'elle s'éteignit dans

ces autres villes que de dire qu'elle s'y corrompit. A Florence au contraire elle se vivifia effectivement d'abord, puis elle commença réellement à se corrompre, en sorte qu'après Michel-Ange surtout, elle prit un caractère tellement étranger aux doctrines des anciens, qu'on oublia et qu'on oublie encore aujourd'hui toutes les traces antiques et précieuses que suivaient les artistes antérieurs à ce maître fameux. Il importe donc de bien distinguer l'activité de l'excellence, et l'agrandissement, quelque colossal qu'il soit, de l'amélioration et de la perfection.

Cet état de choses qui nous force à distinguer cet intervalle remarqué entre l'époque où Michel-Ange caractérisa l'école florentine moderne et l'époque antérieure où le style florentin n'était pas encore répandu et généralement adopté, cet état de choses, dis-je, engage à appeler du nom d'école primitive moderne l'intervalle que nous venons de signaler, et à réserver pour l'époque suivante le nom d'école moderne proprement dite. Ainsi, vers l'an 1250, au tems de Cimabué, tems où finit l'école du moyen âge, commence l'école primitive moderne, qui dura l'espace de deux cents ans environ, c'est-à-dire jusqu'au milieu du 15ᵉ siècle, quand fleurirent Léonard de Vinci, Michel-Ange, etc., etc. chefs d'école qui laissèrent des types révérés encore aujourd'hui.

CHAPITRE 75.

DE L'ÉCOLE PRIMITIVE MODERNE, DEPUIS CIMABUÉ EN DOUZE CENT CINQUANTE JUSQU'A LÉONARD DE VINCI, EN QUATORZE CENT CINQUANTE, INTERVALLE DE DEUX CENTS ANS. — INDICATION DE QUELQUES PEINTURES DE L'ÉCOLE PRIMITIVE.

On ne trouvera point ici l'explication de ce qu'on doit entendre par école, j'en parlerai bientôt; je redirai seulement qu'il importe de réunir en une seule école primitive les peintres qui fleurirent depuis la fin du moyen âge jusqu'au tems de Léonard de Vinci, et de distinguer non les pays, mais les artistes. Ainsi on ne dira point l'école primitive de Bologne, de Venise, mais bien la manière ou le style de Vitale ou de Lorenzo, né à Bologne; de Vivarini, né à Venise, etc., etc.

On pourrait, au sujet du caractère de cette peinture primitive moderne qui sépare Cimabué de Michel-Ange, faire plusieurs recherches qui intéresseraient peut-être les curieux de ces sortes de questions; le petit nombre de tableaux de ces tems motive le peu d'étendue que je vais donner à ce point. Plus tard il sera probablement l'objet des soins de quelques curieux qui iront pénétrant et cherchant dans cette école, ainsi qu'on ne cesse tous les jours de le faire dans les écoles plus modernes.

Il se rencontre quelquefois de grandes différences de style chez les peintres contemporains de cette époque, et ces différences proviennent surtout de la situation des

artistes qui travaillaient en même tems dans des lieux divers. Il a donc pu arriver qu'un moine grec de quelque ville de l'Orient, qu'un religieux d'Allemagne ou de France et qu'un laïc de Naples ou de Florence aient à la même époque produit des peintures fort dissemblables. Il a pu arriver que dans certains monastères, où on n'avait point encore substitué de nouvelles pratiques aux anciennes, on ait produit des Madonnes, images qui, exécutées, par exemple, dans le 13° siècle, conservaient le style et la manière du 11°. Quelques peintres plus timides ne quittaient point le style grec de Constantinople : d'autres plus hardis imitaient le style des premiers florentins. La nature des sujets contribuait aussi à ces différences. Ces sujets n'étaient pas tous religieux : tantôt on suivait les poètes, tantôt on représentait des faits modernes et des costumes récens. Enfin plusieurs causes empêchèrent l'ordre qui a lieu ordinairement, lorsque les arts sont dirigés par une impulsion unique et par une même influence.

Aussitôt que nous arrivons à l'examen de l'art chez les modernes, nous sommes frappés de l'irrégularité de sa marche, et nous avons, pour ainsi dire, de la peine à la saisir ; c'est un Protée qui prend toutes sortes de formes, qui offre toutes sortes de nuances fugitives. D'où provient cet état incertain, ces élans et ces faiblesses, ce mesquin et ce grandiose, tant de soins enfin et tant de barbarie, si ce n'est de l'abandon des antiques documens, du dédain pour les modèles du moyen âge, du dédain pour ce style qu'on appelait froid et insipide, parce qu'il était décent et réservé, et qu'on voulait oublier, parce qu'on se jetait déjà dans les fantaisies et les imitations à la mode ? L'austérité de l'art antique devenait donc de plus en plus hors d'har-

monie avec les nouvelles mœurs, avec la nouvelle activité et avec tout le costume moderne.

Il est certain que Florence, dès cette époque primitive, donna le ton à la peinture. Il semble même que les peintres se demandaient, soit à Bologne, soit à Ravenne, soit même dans le fond du Nord, quel était le goût de peinture qui dominait à Florence, quels étaient le caractère et le style des tableaux florentins. On n'interrogeait donc que les artistes de Florence, dont le goût était déjà mixte, incertain et aventuré. Comprenant peu les doctrines de ces nouveaux maîtres, on fit bientôt, dans le Nord surtout, des tableaux baroques, rudes et bisarrement ajustés. Quelques peintres conservaient parfois, au milieu de cette altération, des expressions vives et naturelles, des caractères convenables; on était encore naïf, mais on s'approchait de cette gaucherie qu'on appela depuis du nom de gothique. On répétait les coiffures, les habillemens, les modes du tems. La richesse des vêtemens du culte chrétien, la somptuosité des meubles et des ornemens venait se compliquer dans ces styles mélangés, indéfinis et plutôt bisarres que simples, plutôt étranges que pittoresques et agréables : enfin on peut dire que la beauté fuyait les tableaux de toutes parts.

Cependant les antiques leçons de la Grèce se faisaient jour de tems en tems et venaient par fois éclairer des artistes de génie. Fra Beato Angelico charmait en Italie par ses peintures au commencement du 14e siècle. C'était l'ingénuité, la noblesse et la beauté des traits qui faisaient le fond de ses ouvrages. On trouve encore des miniatures de ce tems qui présentent la décence et la candeur de l'art antique. Mais dans le Nord, où les artistes

n'étaient plus en contact avec les modèles de l'Orient, on s'abandonna bientôt à un mauvais goût toujours croissant et qui ayant jeté dès-lors de profondes racines, influera long-tems encore sur les nouvelles études que l'on cherche à reprendre aujourd'hui. Hubert Van-Eyck, qui naquit à Maaseck en 1366, n'a rien de commun avec ce Beato Angelico né en 1387, ni avec Luca della Robbia qui reprenait les belles leçons de l'antiquité.

On ne saurait nier que de tout tems certains artistes modernes aient voulu, mais quelquefois en vain, se rattacher à ces mêmes maîtres, conservateurs du goût simple et chaste des anciens. Guido Reni, par exemple, cet élève de l'école maniérée des Caracci, disait de Lippo Dalmasio, peintre qui florissait plus de deux cents ans avant lui : « qu'il était aidé d'un talent suprême, lorsqu'il re-
» présentait sur le visage de ses Vierges la majesté, la
» sainteté et la candeur de la mère de Dieu, n'ayant été
» égalé en cela par aucun des modernes. » (Lanzi). Raphaël en disait autant des Vierges de Francia Raibolini, qui semble avoir été l'élève des meilleurs maîtres de l'école primitive : « Je ne connais d'aucun peintre, di-
» sait Raphaël, des têtes plus belles, plus saintes et mieux
» faites que celles de Francia. » Quant à Franc. Albani, autre élève des Caracci, il préférait même, dit encore Lanzi, aux peintures de Francia le tableau de Michel de Mattéo, ou Michel Lambertini, qu'on voyait à la peschéria de Bologne, et qui est daté de l'an 1445.

Il résulte de ces aperçus que dans l'école primitive moderne, le goût qui provenait des peintres du moyen âge et des peintres antiques, a dû se continuer plus ou moins long-tems, mais diversement, selon les lieux où il

fut respecté; qu'il a dû se perdre peu à peu par l'influence des nouvelles idées et des nouvelles mœurs chez les peuples de l'Italie et du nord de l'Europe, mais que ce fut surtout Florence qui détermina le nouveau style de la peinture, et qui, en améliorant plusieurs parties de l'art, laissa cependant à l'abandon des principes indispensables dans tous les tems. Ce fut à Florence que s'introduisit une certaine licence d'autant plus dangereuse que les artistes d'alors étaient détournés et las des anciennes méthodes, et qu'ils conçurent enfin une vanité bien funeste, puisqu'elle se vit à l'aise dans une nouvelle théorie où l'adresse, la témérité et le caprice pouvaient conduire aisément à la fortune et à la réputation. Dès-lors la peinture moderne était isolée de la peinture de l'antiquité, et tous les esprits étaient préparés pour la grande révolution que Michel-Ange allait opérer. Ce grand artiste, tout en relevant l'art de l'état de langueur où il était depuis long-tems, le corrompit donc et le dénatura. Il résulte qu'aujourd'hui nous sommes réduits, pour redevenir vrais et dignes des anciens, à démêler une foule de vieux préjugés, et à débrouiller un véritable cahos.

Indication de quelques peintures de l'école primitive.

Gravier, dans sa description de Gênes, cite, au village de Cogorno, près Lavagna, sur le rivage oriental de la mer, un beau tableau d'un goût excellent; il est daté de l'an 1400. Il cite encore dans l'église de Sto-Marco di Castello, 1re chapelle, un très-beau tableau plus ancien que ceux de Bréa, mais dans son style, lequel représente une Annonciation; dans la même église, à côté de la porte qui mène au cloître, une peinture datée de 1461; dans

l'église de S^to-Domenico, 4^e chapelle (Riviéra), un Crucifix et une Assomption, lesquels sont datés de 1336; dans cette même église, à côté de la porte menant au cloître, un tableau daté de 1401, et à Savone, dans l'oratoire de S^t-Bernard, une Madonne et des Saints peints d'une même manière, tableaux datés de 1345.

Malvasia indique à Bologne, dans l'église *de' Servi*, une Madonne peinte avant l'an 1320; et dans l'église de la Madonne *di Mezzaratta*, des peintures qui ont été couvertes de chaux et qui datent de 1404.[1]

On trouvera dans le catalogue des auteurs sur la peinture plusieurs écrivains qui se sont occupés de l'école primitive; tels sont Aglioney, Tawbroni, Ciampi, etc.

CHAPITRE 76.

CONSIDÉRATIONS SUR LA LISTE ALPHABÉTIQUE DES PEINTRES DE L'ÉCOLE PRIMITIVE MODERNE, DEPUIS CIMABUÉ, VERS L'AN DOUZE CENT CINQUANTE, JUSQU'A LÉONARD DE VINCI, EN QUATORZE CENT CINQUANTE. — INTERVALLE DE DEUX CENTS ANS.

Cette liste, avec les considérations qui y sont relatives, a été reportée au volume 1^er.

[1] Boschini indique à Venise d'anciennes peintures datées de 1314, et, selon Lanzi, on voit à Mantoue, à S^t-François, une Madonne et des Anges peints au-dessus d'un tombeau et portant la date de 1303. A Ferrare il existe des peintures anonymes datées de l'an 1380. Lanzi cite encore, comme étant très-remarquables, les nombreuses peintures anonymes qu'on voit dans la sacristie des Grâces à Milan et celles du palais Malvezzi à Bologne.

CHAPITRE 77.

DE LA PEINTURE MODERNE PROPREMENT DITE, DEPUIS LÉONARD DE VINCI ET MICHEL-ANGE, VERS LE MILIEU DU QUINZIÈME SIÈCLE, JUSQU'A NOS JOURS. — CONSIDÉRATIONS SUR L'ESPÈCE DE CRITIQUE QUE NÉCESSITE CETTE HISTOIRE.

Pour bien juger l'art des modernes, il ne suffit pas de ne le comparer qu'à lui-même, c'est-à-dire de comparer seulement l'éclat qu'il jeta lors du 15.e siècle à l'état de dégradation où il se trouva réduit dans le 18e : il est nécessaire au contraire, pour porter un jugement général et juste, de comparer l'art des modernes, considéré au tems de sa plus grande perfection, avec l'art des anciens tel qu'il fut lui-même lors de sa plus belle époque et avant son dépérissement sous les derniers empereurs. Cependant les écrivains ne quittent guère la première manière de comparer, et, en prouvant que Raphaël, par exemple, est le plus habile parmi les modernes, ils semblent vouloir avancer qu'il a été au moins l'égal d'Apelle ou de Protogène; de même qu'en mettant Michel-Ange au premier rang, ils donnent à croire qu'il est réellement le plus grand de tous les statuaires qui aient existé, même depuis Phidias. Ces assertions en faveur de l'art des modernes ne sont ni satisfaisantes ni justes : au moins devait-on laisser indécise cette comparaison et ne prétendre qu'à l'examen pur et simple de l'art moderne exclusivement.

Transportons-nous dans un avenir de mille ou deux mille ans; ne voudrions-nous pas à cette époque, com-

parer immédiatement les anciens aux modernes, comme nous trouvons aujourd'hui agréable et instructif de comparer les Grecs aux Romains? Pourquoi donc ne jamais juger ainsi les modernes? Pourquoi, par exemple, au lieu de rapporter les ouvrages d'Annibal Caracci, à ce que nous savons de Polygnote ou de Nicomaque, ou à ce que doivent être des tableaux excellens, nous obstinons-nous à ne les comparer qu'à Corregio que Caracci ne put surpasser, ou à Pietro di Cortona qui lui fut si inférieur? Mais objectera-t-on, où sont les tableaux de Protogène, de Polygnote et d'Apelle, et peut-on comparer les modernes autrement qu'aux plus habiles d'entr'eux, puisqu'on ne connaît point les tableaux des Grecs? Cette objection ne résout point la question qui consiste à juger les modernes comparativement à la perfection, ou, ce qui revient au même, aux Grecs qui ont porté l'art de la peinture, comme celui de la sculpture, à la perfection. Or, si cette comparaison est impossible, comme on le suppose, et s'il est vrai qu'on ne puisse juger les modernes autrement qu'on les juge, avouons donc alors que nos jugemens sur les modernes ne sont pas généraux, mais qu'ils sont particuliers; que nos points de comparaison ne s'élèvent pas jusqu'à l'excellence de l'art, mais qu'ils sont circonscrits dans le cercle que les artistes modernes n'ont point su dépasser. Avouons que nos jugemens sur nos tableaux sont semblables à ce que seraient nos jugemens sur nos écrits, si nous ne comparions ces écrits qu'entr'eux, et non avec les chefs-d'œuvre des classiques de l'antiquité. J'ai cru qu'il était fort important de s'entendre sur cette question, avant de passer à des considérations générales sur le mérite de nos écoles.

Je ne regarde donc point comme un obstacle à une critique et à un jugement général le dénuement où nous sommes d'originaux Grecs en peinture, et j'ose avancer que, puisqu'il est vrai que nous possédons des ouvrages en sculpture exécutés dans les bons tems de l'art grec, nous pouvons, par analogie, porter nos jugemens au-delà des idées et des doctrines du 15ᵉ siècle, et au-delà des académies sur les ouvrages du pinceau des modernes. D'ailleurs ce que nous avons retrouvé de peintures antiques, n'est-il donc d'aucun secours dans ces comparaisons générales, et n'est-il pas évident, au contraire, que notre obstination à reléguer ces peintures antiques en deçà des vrais types de l'art, provient de ce que nous voulons absolument circonscrire et restreindre la perfection dans le cercle de la peinture moderne, en isolant nos types de tout ce qui a été fait dans l'antiquité d'après des principes qui probablement étaient fort différens des nôtres ? Quant à l'induction qu'on peut tirer de l'état de la peinture des anciens, d'après celui de la sculpture, chacun là-dessus devrait être d'un commun accord, puisqu'on a vu dans tous les tems ces deux arts marcher de front et du même pas l'un que l'autre : les écrivains de l'antiquité confirment d'ailleurs cette observation. Si donc il est raisonnable de ne juger les statuaires modernes que d'après les statuaires anciens, et non d'après ceux du 15ᵉ siècle exclusivement, de même il est nécessaire de juger les peintres modernes, si non d'après les statuaires anciens précisément, puisque l'art de ces derniers est en quelque chose différent de celui des peintres, mais au moins d'après les qualités ou parties qui sont communes à l'un et à l'autre art : tels sont le caractère, la forme et l'expression de la

figure humaine; tels sont encore la belle disposition, le goût des vêtemens et des accessoires, celui des ajustemens, etc. etc., et surtout la justesse de représentation. Ainsi une Vénus de Rubens ne doit pas être comparée seulement et exclusivement à une Vénus de Raphaël, mais bien à une Vénus de Praxitèle, si toutefois nous avons des copies de ce grand statuaire; les casques et les ornemens de Le Brun ne doivent pas être jugés seulement d'après ceux de Carle-Vanloo, de Rimbrandt ou de Jules Romain, mais bien d'après les casques que l'on voit sur les plus belles sculptures de l'antiquité; et la forme des jambes, des genoux, des côtes ne doit pas être comparée dans les tableaux modernes à ces mêmes formes chez tel ou tel peintre de l'école de Michel-Ange, de Tiziano ou de Paul Véronèse, mais à la nature d'abord, et ensuite, pour mieux éclaircir la comparaison, aux belles statues grecques qui sont des imitations excellentes de la nature.

Il restera toujours, dira-t-on, à faire une comparaison, c'est celle du coloris des anciens avec celui des modernes : autre prévention. La peinture à huile est bornée et circonscrite dans un cercle rétréci; elle n'est point lumineuse et légère comme l'encaustique des Grecs qui a dû être tout aussi puissante et transparente dans les bruns que la peinture à huile. (J'espère le démontrer à la fin de ce traité.) Ainsi, de ce que certaines peintures antiques ont perdu de leur force de couleur par des accidens provenant de leur enfouissement et de la maladresse des réparateurs modernes (voyez aussi sur cette question les chapitres de l'encaustique); de ce qu'elles sont vives, aériennes, nullement lourdes, opaques ou ténébreuses, s'en suit-il qu'il faille les rejeter comme étant hors du

véritable coloris dont les modernes se sont formé un archétype borné et proportionné à la nature du matériel de leur procédé et à cet obscurcissement toujours croissant qui ternit et désaccorde leurs couleurs ?

Il serait mieux de laisser encore cette question indécise, et si les modernes ont égalé les anciens en cette partie, il n'en faut pas conclure précipitamment qu'ils leur sont supérieurs. Enfin jugeons les modernes pour nous instruire et non pour nous vanter : soyons fiers, non de ce que nous avons été, mais de ce que nous pouvons être encore : reconnaissons pour modèles, non exclusivement les chefs de la seule école moderne, mais bien les grands artistes d'Athènes, de Corinthe et de Sicyone; et, si nous voulons enlever de nouveaux secrets à la nature, commençons par discerner et par dérober les secrets de ces Grecs dont nous voudrions éviter la comparaison qui nous importune, mais que la postérité ne pourra cependant s'empêcher d'établir, lorsqu'elle voudra connaître ce que nous avons valu et ce que nous pouvions faire.

CHAPITRE 78.

MARCHE ET CARACTÈRE DE L'ART DE LA PEINTURE CHEZ LES MODERNES, DEPUIS MICHEL-ANGE.

Florence commençait à briller par de nouvelles institutions et par une civilisation remarquable. Cette république naissante, protégée par les Médicis, s'élevait déjà au-dessus de toute l'Italie, et lorsque les arts languissaient, s'éteignaient même à Venise, à Bologne, à Naples,

à Rome même, Florence comptait avec orgueil une foule de nouveaux peintres et de nouveaux statuaires. Ainsi, non-seulement l'art de la Grèce avait cessé, mais la Toscane, fière de ses premiers succès et se plaçant déjà au-dessus de tous secours étrangers, donnait à la peinture une direction nouvelle et toute particulière.

Bientôt Léonard de Vinci à Milan et Pierre Pérugino à Rome firent faire à l'art des progrès remarquables. Ces maîtres, sans trop apercevoir, il est vrai, le but de la peinture, s'occupaient cependant avec beaucoup d'habileté d'améliorer ses moyens. Leurs leçons eussent probablement produit plus d'effet et leur doctrine eût réuni plus de partisans, si à Florence Michel-Ange n'eût pas ébloui par un plus grand éclat. La marche de l'art ne resta donc pas long-tems incertaine, dès que ce grand artiste eût prescrit hardiment son fier diapason pour règle de la peinture et de la sculpture, et lorsqu'au lieu des tons timides, mais naturels des élèves de Milan et de Rome, il fit éclater sa terrible manière, et produisit un fracas inconnu jusqu'à lui. Tous les dessinateurs, tous les sculpteurs, tous les orfévres, tous les peintres, tous les modeleurs, allèrent se précipiter sous cette nouvelle banière. Florence fut énivrée d'un succès qui lui parut prodigieux, et toute l'Italie refléta ce feu nouveau qu'on croyait vivifiant, parce qu'il répandait au loin sa lumière, et qu'on regardait comme impérissable parce qu'on le supposait emprunté à l'art et à la nature. Cependant de même que dans l'ivresse ou dans le délire des fièvres ardentes l'imagination n'enfante presque jamais de sujets ou d'idées raisonnables, et produit seulement de ces élans qui surprennent uniquement par leur contraste

avec les choses simples et toutes naïves, de même les ouvrages de l'école de Michel-Ange, bien qu'imposans et extraordinaires au prime abord, s'affaiblissent à l'examen et de fait ne sont pas plus puissans ni plus entraînans que les ouvrages de Léonard ou de Raphaël.

Le style de Léonard et celui de Raphaël furent comme deux espèces de digues qui s'opposèrent au torrent Michel-Angelesque. Le style du violent florentin franchit, outrepassa souvent ces barrières, et on peut dire que si l'art pur et châtié de Léonard, que si le style correct et expressif de Raphaël n'eussent pas tempéré la manière florentine, on eût vu la peinture dégénérer partout en convulsions triviales et en affectations grossières et monotones.

Corrégio contribua de son côté à neutraliser ce vicieux fracas : la douceur de ses pensées, le charme de ses touchantes expressions, l'agrément et la tranquillité de son style concoururent aussi à faire rentrer l'art dans ses limites naturelles. Cependant mille petits génies, mille imitateurs singeaient la nouvelle manière du chef imposant de l'école, et ces ardens imitateurs de la mode d'alors n'obtinrent presque tous qu'un style tourmenté. Ils en firent même parade d'une manière plus ou moins ridicule et affligeante, étalant dans leurs nombreuses peintures tout ce que le mauvais goût et l'absurde témérité peuvent avoir de barbare et d'entreprenant.

Nous devons donc aujourd'hui considérer sans prévention de quel point partirent les fameux artistes d'alors; nous devons reconnaître quelles furent les règles et les maximes de ces peintres qui remplirent dès ce tems toute l'Italie de leur nom, de leur nouvelle manière et de leur

juste célébrité. S'appliquèrent-ils, ces artistes, à reprendre l'art où les anciens l'avaient laissé ? Cherchèrent-ils à lui restituer les perfections dont il était privé depuis si long-tems ? Et ces nouveaux peintres furent-ils assez clairvoyans pour reconnaître la solidité indestructible des fondemens de l'art antique, en pensant à édifier seulement sur ces mêmes bases et en se méfiant de leurs idées nouvelles et de leur trompeuse indépendance ?...... Qui répondra à toutes ces questions ?..... Les observateurs et les gens de l'art sans préjugés : les uns et les autres aperçoivent clairement la barrière qui isola de l'antiquité les arts de Florence. Tout le génie, tout le mérite des Bandinelli, des Cellini, des Primaticcio, se trouve en-deçà de cette barrière. Il est vrai que les parties de l'art se revivifièrent ; la considération et les égards rétablirent l'activité et la vigueur ; mais l'art ne fut plus celui de l'antiquité, c'est-à-dire qu'il ne fut plus dirigé, conduit et caractérisé par les documens qui de tout tems lui sont propres et convenables.

Dans les tableaux le dessin acquit en correction et en perspective, il perdit en naïveté ; il gagna en intrépidité et en énergie, il perdit en vérité et en propriété. L'anatomie devint une étude d'ostention ; la magnificence des formes fut factice, l'artiste parut plus grand que l'ouvrage, et la perfection fut confondue avec la célébrité. La composition fut abandonnée aux caprices et aux écarts des artistes, et ne fut tempérée que lorsque les réminiscences de l'ordre et de l'eurythmie antique vinrent par hasard déterminer les résolutions. Les caractères uns et essentiels de la nature ayant été une fois méconnus, ceux de l'art furent délaissés et devinrent un sujet de contes-

tation dans les écoles. Les artistes, affranchis du joug des doctrines antiques, conservèrent quelque tems des doutes sur l'essence de la peinture et de la sculpture; et à la fin ce qui était inévitable arriva, c'est-à-dire que la renommée des plus habiles força et entraîna les esprits. Ce ne fut plus la science des Phidias, des Praxitèle, des Protogène qu'il fallait retrouver, c'étaient les fiers élans et les hardiesses imposantes de Michel-Ange qu'il fallait imiter; il ne s'agissait plus de puiser dans la nature et d'y renouveler ses idées, mais de puiser dans les académies déjà fameuses protégées par les princes et devenues la gloire de toute l'Italie. La modestie d'un petit nombre d'artistes philosophes et leurs sages essais ne pouvaient avoir le ton des nouvelles exagérations. On loua leurs tableaux néanmoins, parce qu'on y reconnut la nature. Mais la vanité continuant ses progrès, tous les génies subséquents vinrent les uns après les autres s'asservir aux mystères de ces nouvelles écoles de superstition. Les efforts que devaient faire les esprits pour arriver à cette abnégation difficile des goûts naturels de chacun, absorbèrent les facultés, et il ne resta plus de moyens moraux pour remonter à la philosophie de ces Grecs qui furent l'honneur de l'art. Enfin les artistes ne consultant plus que les productions récentes, il arriva que dans l'art l'ordre des élémens fut perverti et qu'il parut sur la terre une peinture nouvelle et hors de nature dont aucun peuple n'avait eu connaissance; car, si les Apelle et les Zeuxis fussent venus visiter nos temples et nos palais affublés de tous les ouvrages de l'art, depuis les Primaticcio jusqu'aux Solimène et aux Conca, malgré tout le talent des peintres qui remplissent ce grand intervalle, ces Grecs n'eus-

sent rien compris à la peinture des trois derniers siècles. Et quand on pense que ces deux plus fameux rejetons de l'école de Naples exerçaient leur art dans le plus beau climat du monde, au-dessus des ruines de Pompéi et d'Herculanum, et de celles de plusieurs monumens qu'ils pouvaient interroger tous les jours, on ne peut s'empêcher d'être vivement affligé de cette influence des manières et des académies sur le bon sens et sur les idées naturelles.

Qu'avons-nous donc à opposer dans nos dernières écoles aux qualités grandes et si essentielles qui ont été perpétuées par l'étude des fragmens des anciens ? Un luxe académique, une abondance de choses sans substance, une corruption du goût et une marche absurde de l'esprit humain, enfin un avilissement qui fit perdre à l'art sa noblesse, son but et sa première destination. Aussi nous devons avouer que depuis le retour des sciences et des lettres, et à commencer du siècle de Léon X, les modernes ont toujours été trop éblouis et infatués de tout cet appareil de connaissances nouvelles et croissantes. Dès ce tems l'orgueil posa dans les académies ces barrières qui nous isolèrent de l'antiquité, et malgré les grands exemples de quelques hommes admirables, le mépris des saines doctrines et l'aveugle routine exercèrent tous leurs ravages. Ce que j'ai blâmé jusqu'ici est plutôt, comme on le voit, le vice des écoles, que celui des artistes en particulier, et beaucoup de peintres dont le rare talent ne peut être contesté, nous permettent de deviner tout ce qu'avec des méthodes meilleures ils auraient pu faire de beau et de naturel.

Il faut oser le dire, l'époque la plus célèbre de l'art moderne est remarquable par un alliage que la barbarie seule pouvait tolérer et justifier. L'art va gagner en cor-

rection et en exécution ; on va arrondir et modeler les formes des corps et des draperies ; on va mettre de la dégradation dans le clair-obscur, de la variété et de la justesse dans les teintes, de la force dans les effets et du moelleux dans tout l'ensemble ; mais on va oublier le goût noble et simple de l'antiquité. Au lieu de reprendre ces belles têtes mal terminées sans doute, ainsi que ces vêtemens majestueux et tout naïfs du moyen âge, on va chercher du grand dans le burlesque, du poétique dans le bisarre, du feu dans les contorsions, du jeu de draperies dans des étoffes ridiculement ajustées ; les coiffures seront l'imitation libre et chargée des coiffures à la mode. On va s'attacher beaucoup à surprendre, à étonner, mais peu à intéresser, à tracer des images nobles et touchantes et à rendre la peinture utile en ne lui faisant produire que des spectacles propres à entretenir le sentiment du beau. Enfin Raphaël aura à combattre un goût vicié et déjà enraciné ; il aura à rivaliser avec des florentins exagérés, pétulens, sauvages dans leur art, mais sachant forcer l'admiration. Bientôt des élèves imiteront ou singeront aussi ce même Raphaël, comme les élèves de Michel-Ange singeaient ce grand homme, et l'on s'éloignera avec une telle fougue des principes de l'art de l'antiquité, que pendant trois siècles il ne sera pas permis de penser que le pinceau des Grecs ait produit quelque chose de comparable à nos chefs-d'œuvre.

On peut me reprocher ici, je le sais, de trop généraliser les reproches au sujet de ce caractère dégradé qu'a pu offrir l'art moderne dans ses premiers élans. Je conviens qu'on rencontre des ouvrages de ces tems où les réminiscences du goût et des maximes antiques se font

remarquer : je sais qu'il y a bien des exceptions ; que Francia de Bologne, pour citer un exemple, fut plus grec dans ses têtes et dans ses mouvemens, et par conséquent plus animé et plus beau que Raphaël lui-même ; que Garofolo était chaste et grave, malgré la nouvelle manière ; que Giorgone est souvent sage et très-simple, et qu'il respectait et les très-anciens modèles et les austères préceptes des Bellini : mais il n'en est pas moins vrai que l'école de Florence se maniérait évidemment, et que plus tard le style de Michel-Ange devint une véritable contagion.

C'est donc à Michel-Ange que commence le style moderne proprement dit, et bien que Raphaël et Léonard aient été deux austères conservateurs de la décence et de la pureté de la peinture, on peut assurer que le goût florentin parcourut non-seulement l'Italie et traversa trois siècles de beaux-arts, mais qu'aujourd'hui même nous en ressentons l'influence. Annibal Carracci, qui parut près de cent ans après Michel-Ange, goûtait encore sa manière. Cent ans après les Carracci, Carlo-Maratti, qui les imita, se ressentait et participait encore de ce goût devenu classique. Enfin, cent ans après ce Carlo-Maratti, on en était toujours infesté, et les attitudes tourmentées, les muscles faux et violentés, les raccourcis barbares, laids et invraisemblables, étaient encore le moyen de se soutenir avec honneur dans les académies.

Ce Michel-Ange, peut-on objecter, fut un séduisant novateur, puisqu'il se fit si long-tems et qu'il se fait encore aujourd'hui tant de partisans. Ses maximes sont donc bien attachantes, puisqu'on ne les a point abandonnées jusqu'ici.... Non, elles ne sont pas telles. La cause de cet engouement, c'est l'incertitude des théories. L'éclat de ce

triomphe provint des ténèbres de l'ignorance, et si des peintres imitent encore la manière de Michel-Ange, c'est afin de déguiser la misère de leur pinceau, c'est afin d'imposer aux routiniers. On est louable de vouloir acquérir son nerf, mais non de prétendre à sa manière; on doit vouloir dessiner avec tout son caractère et toute sa force de perspective; mais on a tort de goûter, de singer ses exagérations et ses grossiers mensonges; enfin ses imitateurs paraissent d'autant plus petits, que Michel-Ange est grand, fier et terrible.

Mais quoi, on applaudirait aux imitations de Michel-Ange, lorsque lui-même en prévoyait les funestes effets! « Mon ouvrage, disait-il en parlant de son fameux tableau » du jugement dernier, égarera bien des artistes. » Cet aveu rappelle celui de Fr. Boucher, qui disait: « Ne faites » pas comme moi, messieurs; j'ai ma réputation faite, » mais vous autres consultez la nature, dessinez correcte- » ment. » Admirons donc, reconnaissons l'artiste surprenant, mais ne prescrivons pas pour modèles ses ouvrages.

Ce fut surtout dans le nord de l'Italie, en Allemagne et en France, que se firent sentir les fâcheux résultats de ce goût Michel-Angelesque. Avertissons de nouveau que le goût en peinture ne devint dépravé et maniéré que depuis cette époque, et qu'il n'était auparavant que pauvre, froid et plus ou moins affaibli. Le mauvais goût proprement dit, qu'on appelle souvent goût gothique, naquit beaucoup plus tard qu'on ne pense et ne commença son existence qu'à cette époque où l'influence des styles antiques était devenue presque nulle, et où le caprice et le ton donné par les mœurs d'alors étaient les seuls guides des artistes. Si l'architecture, et parfois la sculpture, qui était alors sa

tributrice, conservèrent, sous la surveillance des prêtres et des moines, quelques-unes de leurs qualités essentielles, alors la peinture n'en fut pas moins abandonnée au goût de ceux qui s'avisèrent de la cultiver. Les peintres du Nord n'étaient plus en rapport avec les anciens élèves de Rome et de Constantinople; et, malgré l'ingénuité de quelques figures de certains manuscrits, on ne peut nier que dans ces contrées l'art ne fut jamais au niveau de celui de l'Italie. Bientôt l'influence des styles de quelques hommes justement célèbres, tels que Lucas de Leyde, Cranack, Albert Durer, dont on suivit les leçons dans l'art de la peinture sur verre et en tapisserie, dans l'art de la niellure et de la damasquinure; bientôt l'influence des Van-Eyck, des Martin-Schoën, des Michel-Wolgemuth et d'autres peintres enfin qui perpétuaient le style froid et roide, bien que correct et naïf, ne fit encore que corrompre davantage le goût; mais ce fut surtout quelque tems après eux et d'après les prétendues imitations de l'école florentine, qu'on produisit de tous côtés sur les vitraux, sur les panneaux des autels, dans les livres et sur l'orfévrerie, ces ouvrages aussi ridicules que rebutans qu'on peut voir encore tous les jours.

Nous ne nous étonnerons plus maintenant si on a pensé faussement que la peinture n'avait pris naissance que dans le 16^e siècle, puisqu'en effet on ne trouve généralement dans les contrées du Nord que des peintures exécutées dans le style des écoles asservies au goût florentin, et puisque les églises, les monastères et les habitations étalèrent partout cette manière Michel-Angelesque, qu'une foule d'Allemands et de Français allaient si mal étudier à Rome. On rencontre donc en Allemagne et en France

des peintures faites cinquante ans après Michel-Ange et dont l'aspect donne au public la fausse idée d'ouvrages exécutés plus de cent ou deux cents ans auparavant.

Ce fut le tems de ces attitudes, de ces poses et de ces mouvemens gauches et tourmentés, de ces pantomimes affectées et à prétention, de ces académiques contorsions enfin qu'on prétendait être rapportées du Vatican ; ce fut le tems de la richesse barbare des fonds et des accessoires, perpétuée peut-être par le peu de dégradation des couleurs des vitraux ; enfin ce fut alors que les miniaturistes, les peintres sur verre et sur émaux, répandirent dans le Nord cette coutume étrange et déjà ancienne d'employer de grotesques draperies de camelot ou de parchemin mouillé, style qui, même pour les sujets les plus graves, était assez semblable à celui qu'on étudierait aujourd'hui en voyant nos plus populaires mascarades.

Qu'on appelle, tant qu'on voudra, gothiques ces honteuses maladies de la peinture ; elles n'ont rien de commun avec le bel art de l'antiquité, et il serait même injuste de les classer avec les productions simples et raisonnables du moyen âge. Certes ce ne sont pas ces misérables peinturages qui servaient de modèles à Raphaël, et il ne serait pas absurde de penser que dans ces tems fâcheux pour l'art naquit ce mépris si prolongé des Italiens pour tous les artistes ultramontains.

Il est évident que la réputation colossale de Michel-Ange, ainsi que la grandeur et la fierté de sa manière, influa sur les résolutions mêmes de Raphaël et de Léonard. Les dessins ou cartons que ce dernier fit en concurrence avec Michel-Ange, pour la grande salle du conseil de Florence, participaient du goût florentin ; et peut-être que

Léonard, en voulant réchauffer, agrandir son style, eût introduit peu à peu dans ses ouvrages de la fausse chaleur et de l'affectation, s'il ne se fût isolé de Michel-Ange, pour mieux se conserver. Quant à Raphaël, il sentit tout l'avantage qu'il pourrait retirer de la grande manière du peintre florentin, et il en profita. Mais qui peut nier qu'il n'en devînt enfin la victime ? Sa Transfiguration, sa Sainte Famille qu'on voit à Paris, son Moïse à Saint-Augustin de Rome, nous montrent Raphaël costumé un peu à la Michel-Ange, chantant, il est vrai, sur un ton plus énergique, plus imposant que de coutume, mais un peu forcé et un peu affecté. Raphaël peignait au palais de la Farnésine sa Galatée, et l'on reconnaît qu'il cherchait alors la pureté et la vivacité, mais que ses idées étaient peu arrêtées sur la théorie de la beauté ; ses lettres, qui nous sont parvenues, en font foi. Michel-Ange vient pour visiter Raphaël occupé de ce travail ; il ne trouve à la Farnésine que Daniel de Volterre. Que fait-il ? Il veut donner une leçon à Raphaël, ou plutôt il veut l'étonner par un type tout différent de celui que se proposait le chaste peintre d'Urbin, et il se met à dessiner vers la voûte une tête colossale, comme pour reprocher à l'élève de Pérugino sa petite manière... Mais pourquoi personne n'a-t-il osé dire que cette tête de Michel-Ange n'est que colossale, et qu'elle n'est qu'une vaine enflure ? La manière libre et grande dont elle est exécutée n'était propre, toute louable qu'elle est, qu'à étourdir un autre peintre que Raphaël, qu'à le séduire, mais non à l'éclairer ou à l'élever véritablement. Qu'est-ce que la grandeur en effet ? Qu'est-ce que le grand style dans la peinture ?............
Mais ce n'est point ici le lieu d'entrer dans cet important

examen; il suffit de dire que Michel-Ange entraînait, violentait les esprits et les goûts, et l'on peut ajouter, sans faire tort à sa mémoire (car sa juste célébrité ne périra jamais), on peut ajouter, dis-je, qu'il n'était pas fâché de propager par toutes sortes de moyens son goût et sa manière. Les Florentins eux-mêmes feraient cet aveu, et Lanzi, ainsi que d'autres, a déjà caractérisé fort bien la décadence de l'art parmi les imitateurs de Michel-Ange. Mais la cause, on n'ose l'attribuer qu'aux élèves et non au maître (V. LANZI. Tom. 1. pag. 185 et suiv. Édit. de Bassano).

Lorsque Raphaël eût peint à fresque son Moïse à Saint-Augustin et qu'il s'éleva un petit différend au sujet du paiement de cette peinture, Michel-Ange vint et dit que le genou seul de cette figure valait plus que le prix qu'on payait pour tout l'ouvrage... Cet éloge fait honneur au caractère généreux de Michel-Ange; mais il faut remarquer aussi que ce genou est tout à fait dans sa manière, et que Raphaël s'était proposé exclusivement une imitation de ce célèbre rival. Que les vrais dessinateurs examinent sans prévention ce genou, et ils conviendront que loin d'être un modèle qui puisse soutenir la comparaison avec les genoux antiques, même des statues ordinaires, il est au contraire bosselé, pesant, imaginaire et fait de goût en imitation de la manière florentine, plutôt qu'il n'est le résultat d'une étude savante et recherchée de la nature. Tel est l'effet qui résulte dans tous les tems des imitations. Michel-Ange savait donc corrompre ses rivaux; et Raphaël, comme Léonard, fut dupe de ses séductions, tout en s'enrichissant parfois des grands exemples et des modèles intrépides de cet artiste prodigieux.

Dans ce même tems florissaient à Venise Giorgione et Tiziano. Ces maîtres habiles, étrangers à Rome et à Florence, perfectionnaient une partie importante de la peinture ; l'étude du coloris devint l'objet de leurs travaux assidus, et s'ils ne portèrent point le dessin à un haut degré, ils ne furent ni maniérés ni exagérés en cette partie. Cependant Tiziano, qui vécut fort long-tems, eut quelquefois de la tendance vers le goût contourné de Florence ; mais il sut rester dans de justes bornes, et ses fautes en cela tiennent à l'état général de l'art de ces tems plutôt qu'à une envie d'imiter Michel-Ange. Après ces deux illustres Vénitiens et quelques autres dessinateurs naïfs, tels que Paul Véronèse, Pâris Bordone, etc., le dessin florentin fut accueilli à Venise et alla peu à peu se fondre dans l'école des coloristes de ce pays. Quelques critiques observeront peut-être que ce goût florentin devint un puissant préservatif contre le style du dessin pauvre et mesquin des écoles primitives ; mais on peut répondre que le dessin de Raphaël eût pu tout aussi bien procurer les mêmes avantages. Un siècle s'écoula entre Michel-Ange et les Carracci, pendant lequel intervalle le style florentin continua à se répandre, bien que celui de Raphaël et celui de Léonard semblent s'être maintenus séparément. Mais à la fin on vit ces trois styles joints à celui de Tiziano, de Tintoretto et même de Corrégio, se confondre en un seul et produire ce goût mixte, complexe et fort étrange, dans lequel sont exécutés tant de centaines de tableaux que nous sommes accoutumés à admirer, à vanter, à payer fort cher et à prôner à nos neveux.

Les Carracci forment à la fin du 16^e siècle une nouvelle époque. Leur école fut très-nombreuse, et jamais on ne

vit plus de peintres, plus d'imitateurs, plus de tableaux, que depuis ces maîtres célèbres. Quelques-uns de leurs élèves, tels que Dominiquino, Guido Reni, eurent à la vérité un style assez franc et moins mixte; mais de fait toute la peinture, depuis ces maîtres, fut tellement circonscrite dans un système et dans un goût d'imitation, qu'on reconnaît aisément aujourd'hui les maîtres que tel ou tel peintre imita de préférence, en sorte qu'on peut avancer que dans toute l'Europe, excepté dans les pays de Hollande et de Flandre, l'art des peintres devint plutôt l'art de s'imiter les uns les autres, que l'art d'imiter la nature.

Cependant immédiatement après les Carracci parut un peintre tout extraordinaire par sa façon d'envisager son art. Il semble avoir vécu séparé de tous les autres et dans un siècle très-reculé. Son style ne répète aucune manière, et toutes ses pensées qui sont à lui, émanent d'un esprit fort et philosophique. Enfin le grand Poussin semble être venu parmi nous pour réhabiliter la peinture, la placer à un haut rang l'égale de la poésie, et la faire chérir aux esprits cultivés. Amant et élève de l'antiquité, il en rechercha les beaux secrets; aussi n'a-t-il produit que des images intéressantes, énergiques, pleines de sens et de caractère, très-éloignées enfin de tous ces ouvrages où le métier, la routine et la facile témérité fascinent les yeux, sans alimenter ni l'ame ni l'esprit. « Carravagio, » disait-il en parlant de son plus célèbre contemporain, » est venu pour perdre la peinture........ » Cependant les exemples de Poussin furent de peu d'effet, et il contribua plutôt à redresser les idées des connaisseurs qu'à renouveler celles des artistes; car, excepté en France, où ses

exemples opérèrent quelques réformes, son style, sa science et la dignité de ses pensées ne furent d'aucune influence. Néanmoins on semblait dès lors convenir que Poussin, en cherchant à ressusciter l'art pittoresque des Grecs, avait ouvert aux artistes la plus belle route qu'ils pussent se proposer de suivre. Le style des écoles de Bologne, de Florence, de Rome et de Venise remplit donc toujours, malgré les grands exemples de ce peintre philosophe, toutes les écoles de l'Europe.

Nous venons de dire que l'école de Hollande, ainsi que celle de Flandre, fut à l'abri des goûts d'imitation : il faut en donner la raison. Albert-Durer, Lucas de Leyde, etc., et un peu plus tard, Holbein, contemporain de Michel-Ange, étaient des hommes naïfs qui suivaient simplement leur goût naturel et le goût un peu grossier de leur siècle et de leur contrée. Ils produisirent une école, et cette école conserva toujours sa naïveté, c'est-à-dire qu'on n'y aspirait point à ces prétentions plus ou moins dangereuses de singer les maîtres de l'Italie. Ces peintres du Nord cherchaient la vérité. D'ailleurs le peu de succès de ceux de leurs contemporains qui revenus de Florence ne faisaient voir partout que d'insipides pastiches de Michel-Ange, où la fausse science et la témérité étaient devenues, pour ainsi dire, rebutantes, ce peu de succès, dis-je, contribua à retenir les autres artistes de ces pays et à déterminer la direction qu'ils devaient donner à leurs efforts, en sorte qu'ils cherchaient simplement à reproduire avec exactitude et vivacité les caractères des objets individuels qu'ils se proposaient pour modèles. Cette sage retenue ne fut pas sans effet ; elle les préserva d'un grand mal, celui du maniérisme et de l'affectation. Si ces mêmes flamands eussent

ajouté à leur art la philosophie, c'est-à-dire la beauté et la poésie, ils fussent parvenus peut-être à la perfection; car ils ont connu et porté assez loin l'art de représenter par le dessin et par le coloris, et il ne leur manqua que cette élévation et cette beauté. Rubens, il est vrai, semble s'être élancé au-dessus de tous; mais son style est plus violent que sublime, et sa méthode, abstraction faite de son coloris, est plutôt libre, fière et vigoureuse, que réellement noble, simple, belle et philosophique. Il existe, je le sais, un petit nombre de tableaux dans lesquels des Flamands et des Hollandais habiles imitèrent les maîtres italiens; or ces tableaux ne se recommandent que par l'optique de l'art, c'est-à-dire par les combinaisons du clair-obscur ou du coloris, et sont d'ailleurs fort au-dessous de leurs modèles pour le style et la force d'imagination.

Vers ce même tems, l'Espagne commençait à compter de bons artistes en peinture; mais là, comme ailleurs, ce furent surtout le coloris vénitien et le style florentin que l'on adopta et que l'on perpétua, en sorte qu'à cela près de quelques coloristes vraiment originaux, rien ne distingue cette école imitatrice de celles de l'Italie, dont elle suivit successivement les caractères.

Il convient aussi de parler de la peinture en France. On doit observer que le grand Poussin résidait à Rome et qu'il ne put d'aussi loin causer une révolution d'art en son pays, d'où il fut même repoussé par les maniéristes d'alors, bien qu'il y reparût appelé par les faveurs du roi. Avant Louis XIV, on imitait donc aussi en France les maîtres de l'Italie. Or lorsque ce grand prince fit fleurir les belles-lettres et tous les arts, l'état de la peinture en Italie n'était point favorable à la perfection. Ces mêmes routines

que j'ai signalées étaient dans toute leur puissance. Partout, il est vrai, on multipliait les tableaux, partout on sculptait le marbre, on fondait les métaux, et on couvrait, pour ainsi dire, les églises, les palais et les maisons de peintures. Cependant où en était l'art, malgré ces étalages ? Que savait-on de plus, malgré toute cette activité et cette prétention ? N'adorait-on pas les Carracci et leurs premiers élèves ; n'adorait-on pas de nouveau Michel-Ange ? On ne consultait que fort peu Raphaël et l'on méprisait les anciens. Les académies donnaient le ton ; Le Brun, premier peintre du roi, donnait le ton, et rien n'était plus despotique que ce ton obligé, que ce goût et ce style pesant et enflé, lâche et tendu tout à la fois, somptueux et sans énergie, prétendant enfin à l'aimable et au doucereux, mais fort opposé à la vraie grâce et aux finesses de l'art. Alors le beau génie de Poussin semblait froid et étrange : on le trouvait trop timide, sans vivacité, sans élans, dénué de recherches et de ces parures académiques sans lesquelles il n'était permis à aucun peintre de paraître. Pourquoi, disait-on, cette retenue ? Pourquoi priver la peinture de ce mouvement, de ce pittoresque, de ce riche abandon si propre à la décorer et à la faire paraître pompeuse, éclatante et magnifique ? De son côté le modeste Lesueur travaillait en silence. Solitaire comme Poussin, il faisait en vain passer sa belle ame dans des peintures immortelles, ses chefs-d'œuvre furent longtems ignorés. Le fracas de Le Brun éclipsait les naïves images du cloître des Chartreux, et le grand siècle des décorateurs rejetait toute production simple ou tranquille. L'afféterie dictait déjà des lois, et dans toute l'Europe retentissait, comme par écho, la voix des artistes tranchans

et ampoulés. On estimait, on suivait ces peintres, adroits quant aux niaiseries faciles du pinceau, mais pauvres et embarrassés pour parvenir aux hautes combinaisons inspirées par le sentiment.

Enfin le trop fameux Bernini à Rome perdit entièrement la peinture par l'artifice de ses grâces mensongères et par son abondante facilité. Froid dans le fond, mais animé au-dehors, cet artiste finit par embrouiller de plus en plus les idées sur la théorie. Plus tard, Carlo Maratti est venu, comme je l'ai dit, donner pour de la pureté et de la beauté de langage des imitations de Raphaël et de Carracci, imitations châtiées, mais insipides et pesantes. On vit donc à la fin arriver l'époque des faiseurs, époque où l'on fut inondé partout de productions libres sans vérité, hardies sans élévation. La grâce disparaissait sous les grimaces, la force sous les contorsions, la pureté sous la résolution, toutes les vraies qualités enfin sous le fatras de la composition qui étalait à la fois le bisarre, le joli, le magnifique, le laid et l'insignifiant.

Je viens de parler de la marche de l'art en général; je ne ferai point mention des tableaux en particulier. Mille exceptions peuvent m'être opposées, je le sais. Tel qui lira ces pages et jetera un regard sur une belle peinture des bons tems, sourira de mon paradoxe. Ce soi-disant connaisseur, qui se complait devant certains tableaux, est bien souvent la dupe de la doctrine trompeuse des auteurs: il se laisse étourdir et enivrer par le faux brillant; il confond toutes choses, la saillie, la force, la signification des têtes, le moelleux du pinceau; mille faux attraits le détournent. Mais qu'il juge en homme non prévenu et qu'il cherche l'élévation de la pensée, la pénétration de

l'artiste dans les caractères de la nature, la vérité dans le nu et dans l'action du nu, la convenance des acteurs, les mœurs enfin, ces mœurs qu'Aristote met au-dessus de tout, ces mœurs qui font de l'art une école utile aux spectateurs et qui sont le fond de la peinture; qu'il y cherche aussi la beauté, et il reviendra de son admiration. Cependant, que faut-il le plus souvent pour satisfaire ces soi-disans connaisseurs, qui regardent la peinture comme un simple divertissement? La vue d'une servante embrassée par un rustaud dans une cave à la lueur d'une lanterne va leur tirer des exclamations; le balai et le torchon, attributs obligés d'une héroïne de cuisine, les électriseront; ou bien l'expression la plus exagérée ou la moins noble suffira à leur admiration, pourvu que le pinceau soit hardi et toute l'exécution selon leur goût. Quoi ! la moustache d'un bourguemestre sera admirée à la loupe, tandis que les yeux et les vêtemens d'une Niobé antique ne seront vus que d'un regard dédaigneux ou indifférent! Où avez-vous appris les arts, amateurs tranchans mais sans études? Dans aucune école savante et philosophique. Vous ignorez ce que c'est que les arts, en quoi consiste l'excellence d'un tableau, en quoi consiste le beau et l'harmonie; vous n'en avez pas l'idée, bien que vous fassiez parade de vos émotions en présence des productions de la peinture. Nommez mille fois avec emphase dans vos phrases bannales les grands noms de Corrégio, de Raphaël, de Guido-Reni, vous ne prouverez rien au détriment des anciens ni en faveur des modernes.

Les tableaux des grands maîtres, répétez-vous, plaisent à tout le monde; partout on se les dispute et on les goûte...... Mauvais raisonnement, logique mensongère.

Menez une personne innocente et d'un goût naturel en présence de ces anciens tableaux d'histoire de toutes nos écoles, elle pourra partager votre admiration; elle sera peut-être surprise de la force des expressions, du ressort des couleurs; mais demandez-lui si ces spectacles plaisent véritablement à sa vue et à son esprit, si toutes ces attitudes, si tous ces ensembles lui paroissent être des types de beauté, et elle conviendra ingénuement qu'elle en trouve à peine quelques-uns qui lui plaisent réellement, et dont la beauté puisse la charmer. Les gens de bonne foi conviendront eux-mêmes qu'ils ont souvent entendu, en présence des plus fameux tableaux, de pareils aveux. Irez-vous dire que le juge était dépourvu de science, et qu'il ignorait les mystères de l'art? Eh! pour qui donc est faite la peinture? Serait-ce pour les demi-savans, qui jugent sans leur ame, et qui se servent de leurs yeux, comme on s'en sert pour déchiffrer l'arabe ou le chinois? Non; disons-le ici, depuis que les lois du beau se sont éteintes dans les âges de la décadence, on n'a pas cherché à les faire revivre, et ce n'est que depuis peu que les modernes consentent à s'y soumettre.

Mais, dira-t-on, on ne lit nulle part ce que vous avancez ici. Personne ne l'a donc pensé? On a donc répugné à l'écrire? Point du tout; c'est que personne n'a entrepris de le prouver. On aime bien mieux admirer tout avec la foule, que d'avouer des affections étranges dont on ne peut rendre compte. On a renchéri même sur les louanges, et l'on a épuisé toutes les épithètes. Qu'en est-il résulté? L'art est resté au même point, ou, pour parler plus juste, l'art s'est dégradé. Si nous cherchons la cause qui le fait se relever aujourd'hui, nous la trouverons

dans la franchise des gens indépendans et dans la contemplation et l'étude des chefs-d'œuvre de l'antiquité [1].

Raphaël avait tant ajouté à l'art, qu'il n'est point étonnant qu'on l'ait considéré si long-tems comme le créateur et le modèle prototype; et tant que les grandes comparaisons prises sur les anciens ne sont point venues affaiblir cette opinion, elle a dû se perpétuer avec le respect et l'admiration que causent encore tous les jours les plus beaux ouvrages de ce grand peintre. Mais il s'est écoulé déjà bien du tems depuis l'époque où florissait Raphaël, et l'étude de l'antiquité a produit dans cet intervalle tant d'écrits qui ont fixé l'attention, ainsi que les idées des observateurs sur les productions de l'art antique; on a découvert, recueilli et étudié tant de monumens, tant de statues, tant de bas-reliefs; des villes entières dégagées de leurs ruines et observées au sein de la terre ont tellement rapproché de nous les mœurs, les goûts et les arts des peuples de l'antiquité, que la préférence pour les modernes a dû rester quelque tems en suspens en présence de ces diverses richesses : enfin on a dû hésiter sur la source où il

[1] On peut dire que pendant plusieurs siècles les chefs-d'œuvre de la sculpture antique n'ont été réellement appréciés que par quelques hommes qui en voulurent faire leur profit particulier. C'est surtout à l'immortel Winckelmann que nous devons le retour sincère qui nous a rapprochés du goût des Grecs ou de la nature. On ne pense plus maintenant que des statues antiques soient des curiosités inutiles et propres à remplir les cabinets, comme on les remplit parfois avec les carquois de sauvages, les bateaux et les haches du Canada ou les pantoufles de la Chine. On sait que les statues antiques sont des imitations excellentes de ce que la nature offre de plus beau et de plus intéressant. Les artistes de mauvaise foi ou ignorans, ainsi que les amateurs de cette secte, ont beau faire, les personnes d'un goût élevé savent aujourd'hui dans toute l'Europe apprécier et respecter les belles, les savantes, les naïves productions des anciens.

fallait puiser. D'un côté, cette longue suite d'écoles modernes qui n'ont cessé de produire un nombre prodigieux d'ouvrages au milieu des applaudissemens des peuples et des encouragemens honorifiques des souverains ; de l'autre côté, les grands préceptes imposés par les monumens antiques et condamnant tant d'ouvrages modernes regardés comme types ; ces causes, dis-je, ont dû produire dans les esprits cette grande incertitude que j'indique ici, et disposer à de grandes réformes.

Le caractère ou le style de la peinture antique a été trop peu connu chez les modernes, pour qu'on ne suppose pas que ce fût par hasard que certaines productions modernes se sont rapprochées en goût et en exécution des tableaux de l'antiquité. On doit assurer que s'il en existe en effet qui offrent ce rapprochement, elles sont extrêmement rares, quelques parties y trahissant toujours l'art moderne. Les Loges de Raphaël au Vatican, les figures sur fond noir à la villa Madama, le Testament d'Eudamidas et les Sacremens de Poussin ne donneront jamais le change au connaisseur qui ne saurait les regarder comme offrant réellement le style général, ou le goût de dessin et de draperies, ou l'harmonie enfin des peintures de l'antiquité.

Parmi les tableaux qu'on serait tenté de reconnaître comme offrant beaucoup d'analogie avec les peintures antiques, on pourrait citer de Poussin son Moïse enfant, foulant aux pieds la couronne de Pharaon, et son pendant représentant Moïse changeant en serpent la verge d'Aaron. Quant à son tableau de Rebecca et d'Éliézer, il ne fait voir qu'un acheminement vers le goût antique ; mais le fond de la composition et le peu de savoir dans l'ajustement et la représentation des draperies le rapproche de la manière

moderne. J'ajouterai qu'il serait tout-à-fait déraisonnable de regarder comme traité dans le goût de l'antiquité son fameux tableau de l'Arcadie, et en général les divers tableaux mythologiques de ce peintre.

Quelques tableaux composés d'une ou de deux figures seulement offrent parfois dans l'école d'Italie un peu d'analogie avec les peintures antiques. J'ai vu une Léda de Léonard de Vinci qu'on pourrait regarder comme une figure antique, si quelques objets accessoires du fond ne décelaient le goût du 16e siècle. Il y a de Tiziano des Vénus couchées qui rappellent la Vénus Barbérini, peinture antique grande comme nature, qui ne fut découverte que près d'un siècle après ce grand coloriste. Giorgione, Palma le vieux, se sont aussi rencontrés parfois avec le goût antique. Mais en général ces exceptions sont bien rares, quoiqu'en disent les livres descriptifs, qui presque tous sont peu scrupuleux sur ces différences. C'est donc depuis l'influence de David parmi nous que l'on remarque un plus grand nombre de tableaux traités véritablement dans le beau goût de l'antiquité. Quel dommage que, tantôt cherchant la simplicité, nos artistes aient affecté la roideur et la sécheresse ; que, tantôt fuyant les agencemens académiques, ils soient restés dans un goût de composition maigre et éparpillée ! Quel dommage que, composant parfois des figures particulières, aussi bien disposées et imaginées que celles des anciens, ils aient ignoré l'art du style général, l'art de l'ensemble, l'art de l'unité, principe unique du beau !

Cependant, pourquoi repousserait-on aujourd'hui tant de preuves d'une heureuse réforme, tant d'essais courageux et honorables pour notre époque ? On a exposé quel-

que tems aux regards du public à Paris des tableaux qu'on a ensuite retirés et qu'on a fait disparaître peu à peu : les faux connaisseurs déjà âgés et ne jurant que par les peintres sortis de l'école des Vanloo et des Vincent, témoignaient leur aversion pour ces naïves nouveautés. Tout était perdu, à les entendre, si le moelleux, le large, le ronflant des Carraches, des Mignard et des peintres de grandes machines (car nos Aristarques les plus écoutés n'oublient pas ce mot, qui aux oreilles des ignorans et des appréciateurs à la toise, est synonyme de génie, d'Épopée, de triomphe pittoresque enfin), si, dis-je, ces prétendues qualités ne revenaient parmi nous pour faire disparaître ces nouvelles peintures sans effet, ces figures sans arrangement, cette manie enfin de l'antique, manie qui ne devait avoir qu'un moment. Chacun peut juger aujourd'hui de l'influence qu'ont eue ces sottes ou astucieuses lamentations.

A quelle nation appartiendrait-il donc de s'avancer librement et sans dévier dans ce bel art de la peinture ? Il semble que l'Amérique seule, cette Amérique neuve et qui n'a rien à désapprendre, ait ce droit et cet espoir. Mais comment y apprend-on déjà les arts, si ce n'est comme en Europe d'où on les tire, comme en cette Europe vieillie et rongée de préjugés ? Qui donc en Amérique se chargera de trier dans ces cargaisons de doctrines et de méthodes contradictoires ? Ayant vécu quelques années au milieu des habitans de Newyork, et ayant suivi depuis l'histoire des progrès de ces pays, j'ose prédire que tant qu'ils ne reconquerront pas l'indépendance en peinture, ils n'offriront constamment qu'une triste colonie de l'art de Londres et de Paris.

Quand on observe sans prévention la situation de tous les esprits qui s'occupent des arts, on ne tarde pas à

reconnaître que le plus grand nombre sont dirigés dans leur théorie, plus par l'impulsion de l'habitude et de quelques préventions vaniteuses, plus par les redites des écrivains, les exclamations des gens blasés et les partis du jour, que par la force de la philosophie et l'étude réfléchie des principes de l'art et de la nature; mais ce ne sont point ces prétendus connaisseurs que l'on essaie ici de convaincre.

Si tous les peintres de l'Europe étaient d'accord aujourd'hui sur la manière dont ils doivent étudier les anciens, tant dans le style en général que dans le dessin en particulier; si on les voyait tous marcher par une route uniforme et chercher à ressaisir les grandes maximes qui jadis rendirent les arts si durables, il serait bien absurde assurément de leur proposer pour objet de leurs méditations toutes les productions quelconques de ce même art antique et de leur vanter certains ouvrages inférieurs qu'auraient dédaignés les grands artistes de la Grèce. Mais comme les innombrables collections de toutes les écoles modernes leur offrent des modèles d'espèces différentes et opposées; comme les écrivains, les amateurs ou riches spéculateurs ne cessent de vanter à outrance et dans les mêmes termes des milliers de tableaux de tous les goûts, de tous les styles et de toutes les manières, toutes sortes d'extravagances enfin, il n'est pas surprenant qu'au milieu de cette confusion qui assourdit de plus en plus les artistes, la peinture de l'antiquité ait perdu son crédit, et que ceux qui la louent ne le fassent que par pudeur et sans même chercher à la connaître.

Dans cet état de choses, il faut donc remonter successivement aux principes fondamentaux de l'art et cons-

truire une nouvelle théorie. L'incertitude et les repentirs des peintres eux-mêmes sont une preuve de la nécessité de cette nouvelle théorie fixe, déterminée et ressaisie à l'antiquité. En effet, n'a-t-on pas vu l'estime pour certains maîtres baisser ou se relever suivant les révolutions des goûts et les tyrannies des écoles, et n'est-il pas résulté de tous ces éloges ou de ces mépris contradictoires et successifs, une confusion évidemment barbare dans les idées et les opinions? Citons en passant quelques preuves. Vers le milieu du 18e siècle on ne recherchait, on n'indiquait que les tableaux d'un faire large, d'un agencement académique qu'on appelait grande manière; tous les peintres dont les ouvrages étalaient ce mauvais goût d'apparat étaient les seuls estimés; ils faisaient des enthousiastes; les choses même en étaient venues au point que les tableaux de Poussin et de Raphaël étaient généralement abandonnés des élèves et souvent même dédaignés. A la fin du même siècle, la vérité du dessin succéda à ces lâches et détestables écoles, et la révolution de la peinture se préparant de loin, on ne parlait que du studieux, du naïf Dominicain. Vint enfin le goût des belles formes, et les statues divinisées de ces Grecs si habiles attirèrent tous les yeux et tous les esprits. Mais trop souvent dans les tableaux de ce tems les corps étaient sans muscles et sans souplesse, et toutes les figures viriles s'obtenaient avec des poncis de l'Apollon. Bientôt le goût du vrai, du rendu et du soigné, fit revivre Philippe de Champaigne et les maîtres châtiés; puis la mode du correct, du délicat, du fini, du suave, fit reparaître dans sa splendeur la célébrité de Léonard de Vinci. Peu après, l'oubli du clair-obscur fit oublier Corrégio. La pureté mal entendue et

devenue dureté, rappela les auteurs secs et arides. Tiziano parut lâche et mou. En un mot, telle antique qui avait été étudiée par vogue en un tems, fut reléguée peu après au rebut, et une estampe de Marc-Antoine, qui se vend aujourd'hui cent écus, n'aurait pas produit un peu auparavant cent sous dans un encan....

Voilà ce qu'on a vu, voilà ce que ne sauraient contester les observateurs qui ont suivi à Paris la marche du goût ou des fantaisies. Si dans l'Europe ces variations n'ont pas été toutes aussi marquées, aussi fréquentes, il n'en est pas moins vrai que nos quatre siècles de beaux-arts ont été quatre siècles de confusion et d'incertitude, et qu'aujourd'hui même on est loin de s'entendre sur la beauté et sur la perfection des tableaux. Cette confusion subsistera tant que chacun mettra à la place des règles son goût et ses affections particulières. Ce qui empêche encore qu'on n'aperçoive ou qu'on n'avoue cet état de choses, c'est que nos écrivains ont en effet approché quelquefois de l'excellence des anciens, d'où l'on conclut naturellement en faveur de nos peintres. Cependant on oublie que les écrivains ont hérité de modèles et de préceptes antiques, tandis que nos peintres en sont privés, le peu de secours qu'ils ont reçus en ce genre étant même dédaignés et souvent ridiculisés.

Au reste, quand même on voudrait soutenir que toutes les conditions de l'art ont été possédées par les modernes séparément et individuellement, cette assertion demanderait une explication; car toutes les grandes parties de l'art se liant intimement les unes aux autres, comment les peintres modernes en eussent-ils possédé une seule à fond et parfaitement, puisqu'ils en ignoraient tant d'autres?

Citons à ce sujet ce qu'Agostino Carracci disait dans ses vers sur le peintre Niccolino. Comme je n'ai rien vu de cet heureux Niccolino, je laisse à d'autres à goûter ce miel si rare que vante ici Agostino.

« Qui veut exceller dans l'art de la peinture doit pos-
» séder, dit-il, le dessin de l'école romaine, le clair-
» obscur et les mouvemens de celle de Venise, le beau
» coloris de Lombardie, la terrible manière de Michel-
» Ange, le naturel de Tiziano, le style pure et souverain
» de Corrégio, les proportions de Raphaël, les décors et le
» fond de Tibaldi, la savante invention de Primaticcio, et
» un peu de la grâce de Parmégiano.... mais non, qu'il
» imite seulement Niccolino :

» Chi farsi un buon pittor brama e desia,
» Il disegno di Roma abbia alla mano,
» La mossa coll' umbrar Veneziano,
» E il degno colorir di Lombardia,
» Di Michel-Angiol la terribil via,
» Il vero natural di Tiziano,
» Di Corregio lo stil puro e sovrano
» E di Raffael la vera simmetria,
» Di Tibaldi il decòro e il fondamento,
» Del dotto Primaticcio l'inventare,
» E un pò di grazia del Parmégianino :
» Ma senza tanti studi e tanto stento,
» Si ponga solo l'opre e l' imitare
» Che qui l'asciocci il nostro Niccolino. »

Soyons de bonne foi et reconnaissons que toute cette recette, tout ce mélange ressemble assez à ces élixirs de longue vie, qui, quoique composés, dit-on, de tant de bonnes choses, finissent par ne servir à rien.

Enfin quand je lis Hagedorn, qui en parlant de la philosophie de l'expression, cite de compagnie et du même

ton Euphranor, Glycon, puis Lanfranco, Baroccio et Lairesse, je ne puis m'empêcher de reconnaître le résultat barbare de ces éloges routiniers dont se caressent tous les jours les modernes. Je pense donc qu'il ne faut point chercher tout l'art dans les tableaux modernes, mais qu'on y doit chercher quelques qualités seulement et de plus quelques défauts servant de preuves dans les applications qu'on doit faire des règles de l'art. La plupart des tableaux, malgré le talent incontestable de leurs auteurs, servent pardessus tout à faire voir comment il ne faut pas faire. Dans l'antiquité au contraire, les bons ouvrages montraient toujours comment on devait faire, et les ouvrages médiocres ne montraient qu'une partie seulement de ce qui était à faire.

Il est aisé ce me semble de s'entendre sur toute cette question. Il ne s'agit que de distinguer de la perfection le talent, du but les moyens, du bon effet les effets, de la juste expression enfin l'expression. Mais si de la peinture on fait seulement un art de sensation, si l'on prétend que sa fin n'est que de surprendre, de remuer, d'irriter, de déchirer même, ou bien de chatouiller doucereusement et de récréer les yeux, alors il n'est guère de tableau qu'on n'observe avec une certaine admiration, il n'est guère de peinture dont on ne soit plus ou moins satisfait; aussi les peintres comptent-ils sur l'ignorance des spectateurs et savent-ils les contenter à peu de frais.

Michel-Ange savait que des muscles ressentis et pelotés, que des raccourcis bisarres et obtenus avec justesse par certains procédés graphiques, que des contours fortement contrastés, que des physionomies mélancoliques, graves et grandement exprimées devaient imposer au spectateur,

l'attacher, le saisir même et le laisser dans un étonnement vague duquel il ne saurait se rendre compte, et Michel-Ange visa toujours et parvint à ces résultats. Toute l'école si long-tems suivie d'Annibal Carracci savait par conviction que des dispositions hardies, que des masses inattendues de clair et d'obscur, que des cascades, des chocs de lumière et d'ombres, que des formes témérairement modelées, que des draperies libres, étrangement, fantasquement disposées et peintes avec suavité, devaient forcer les regardans et donner le change à mille et mille spectateurs, et ils visèrent tous à ces moyens. Le plus pauvre génie italien sut faire des dupes, le plus pauvre génie français fit aussi des dupes; tous maniaient la palette de main de maître, c'est-à-dire avec cette résolution, je dirai même cette magie pittoresque qui surprend et qui fait que ces prétendus bons tableaux sont, pour ainsi dire, flairés de fort loin par les acheteurs propageant la duperie. Quant à Rubens, sa fécondité, sa fougue, son accent fier, son style allégorique, son coloris fleuri, émaillé, toujours éclatant, sa touche facile, libre, indicative et peu châtiée, ses oppositions et son fracas, tout cela devait étourdir, devait forcer l'admiration, et Rubens réussit. Ses imitateurs glanèrent heureusement après lui. Et aujourd'hui même un diapazon élevé, une palette vive et très-parée attire de grands applaudissemens. Mais qu'applaudit-on? C'est l'artiste, et non le tableau. Quel contentement éprouve-t-on? Celui d'avoir été attiré, surpris, enchanté. Que reste-t-il de bienfaisant dans l'ame? Rien. O Thimante! ô Zeuxis! vos peintures étaient charmantes; elles étaient attrayantes, et de plus elles laissaient toujours dans le cœur quelque bien.

Tout ce que je viens de dire de la peinture moderne

ne provient point d'une manière de voir qui me soit particulière. Un grand nombre d'écrivains ont pensé de même et se sont seulement expliqués avec moins de liberté ; Mengs est de ce nombre. Son admiration pour les maîtres du 16° siècle n'est qu'un tempérament ajouté à la critique qu'il ne put s'empêcher de faire des artistes modernes. Peut-être aussi que Mengs ayant essayé sans beaucoup de succès de traiter à l'antique quelques tableaux, est-il retourné, comme par pis-aller, à l'imitation des Carracci, de Raphaël et de Carlo-Maratti, prédécesseur de Mengs en célébrité. Je n'ai point vu les tableaux à l'antique qu'il fit pour tromper innocemment quelques antiquaires ; j'ai seulement observé dans son plafond de la villa Albani, combien il avait de peine à se défaire de la manière froide, lâche et académique conservée dans l'école de son tems, et combien peu il connaissait les secrets du dessin, sans lesquels vouloir imiter les anciens c'est s'efforcer en pure perte. Mais, si au lieu de tant de critiques incertaines et douteuses, on écoute, par exemple, celles de Webbs, on sera surpris de ses assertions avancées avec irrévérence contre presque toutes les fameuses peintures de nos musées.

« Parmi cette multitude infinie de peintres, dit-il, il
» n'y en a peut-être pas une douzaine qui vaillent la peine
» d'être étudiés...... Le plus grand mérite des modernes
» consiste dans une imitation de l'antique ; dès qu'ils le
» perdent de vue, c'en est fait d'eux. Dans l'élégant, ils
» sont petits ; dans le grand, ils sont chargés. Ils man-
» quent de caractère, et la beauté chez eux est le produit
» de la mesure et non le fruit de l'imagination. Si prenant
» l'exagération pour l'enthousiasme, ils visent au sublime,
» ils tombent dans les *concetti* du Bernin ou dans les ca-

» ricatures de Michel-Ange... » Enfin il ajoute que « L'es-
» prit des Grecs semble avoir plané entre la terre et le
» ciel, mais que Raphaël n'a marché qu'avec majesté sur
» la terre... »

Milizia, contemporain de Webbs et de Mengs, s'expri-
me encore dans le même sens. « Quand on recommença
» à lire, dit-il, on trouva dans les anciens auteurs des
» éloges des arts grecs, et alors on loua les sculptures
» grecques; on se mit à les étudier comme les modèles
» du beau. On conseille encore de les étudier; mais on a
» fait cent quiproquo, et l'on continue à faire des mons-
» truosités, toujours louées par les professeurs et par les
» soi-disans amateurs et connaisseurs. Le cas qu'on fait
» des ouvrages grecs n'est donc pas encore de l'estime
» sentie, mais de l'estime sur parole. Les applaudissemens
» qu'on leur prodigue ne sont donc qu'un écho. Au milieu
» de tout ce bagage de connaissances, d'études, de livres,
» de talens, où en sommes-nous enfin? Pas même encore
» aux moyens, et ces moyens se prennent pour les co-
» lonnes d'Hercule : le grand but de l'utilité n'a même
» été entrevu ni par les artistes ni par les amateurs, et
» beaucoup moins par les politiques qui devraient être les
» premiers à y penser pour ne le perdre plus jamais de
» vue. »

Oui, il est évident que les peintres ne s'attachèrent
chacun qu'à certaines parties de leur art, mais non aux
plus essentielles. Celui-ci imita son devancier en char-
geant sa manière; celui-là s'abandonna sans frein à un
goût baroque, dont le principe lui fut suggéré par quel-
qu'ouvrage en vogue et extravagant. Les règles de la
décence, de la convenance, de l'économie, furent des

règles errantes, méprisées, observées seulement par hasard. Tel qui excella à colorier les étoffes, n'entendait rien à modeler les plis; tel qui modela les plis, fut ignare dans le goût général et dans la convenance des draperies. On fit quelques portraits animés, mais les têtes des autres tableaux furent souvent sans caractère et sans propriété. Les hommes furent très-habiles, et les ouvrages n'en furent pas moins barbares. La peinture fut un art de curiosité soumis à des combinaisons ingénieuses, difficiles et singulières. Au lieu de simplifier les principes et les démonstrations, on entretint cet art dans un état mystérieux et incompréhensible qui forçait les concurrens à rivaliser de mystère et de bisarrerie occulte. La manière et le style n'étaient plus démontrables. L'excellence tenait à une certaine hardiesse et à une conception libertine, arrogante et indéfinissable qui dépaysaient les gens simples et qui imposaient aux demi-initiés. A la fin vinrent les redites, les platitudes qui firent passer la théorie entre les mains des brocanteurs et des beaux-esprits, et le grand art qui autrefois faisait méditer les philosophes sous les portiques d'Athènes, fut jugé et apprécié par les aimables des boudoirs, les fainéans blasés et les marchandes de modes.

Observons un moment le résultat qu'ont dû amener et un tel état de l'art et cette multitude d'images de toutes espèces émanées de tant de mauvais goûts et se conservant nécessairement et se multipliant jusqu'à nous. Quelles hideuses figures peintes et sculptées ne voit-on pas dans nos églises! Avec quel sang-froid ne nous y accoutumons-nous pas, après les avoir considérées et saluées dès notre enfance! Si tous ces magots doivent subsister encore pendant des siècles, si par vénération on ne sait ni les déprécier

ni les reléguer au rebut ni les livrer aux maçons, quel.ne sera pas pendant tout ce tems l'inconvénient de ces images ? Les enfans qui considèrent ces hideuses figures deviendront peut-être un jour des protecteurs, des directeurs, des ministres des arts. Eh bien ! jamais ils ne seront dégagés de l'impression barbare qu'aura faite sur eux dans le tems de leur jeunesse la vue constante, soit de quelqu'*Ecce Homo* sculpté dans une chapelle, figure grotesque et épouvantablement laide, par conséquent indigne de notre sainte religion, soit de quelque St Martin coupant burlesquement son manteau, et dont la figure est toute barbouillée de vermillon et le corps affublé d'un costume de Mardi-Gras.

Que pourra produire notre heureux retour vers le bon goût et vers la saine raison dans les arts, si les germes de cette peste subsistent partout; si loin des capitales, si dans la capitale même les églises, les chapelles, les vieux édifices fourmillent de ces affreuses images et de tant de peintures dégoûtantes et à prétention ? Nous hésitons pour vanter les artistes égyptiens ou les artistes du moyen âge, et dans toutes les églises de France, par exemple, nous conservons, nous étalons des babouins sans proportion, sans expression, de véritables monstres de l'art. Nous vantons bien haut notre nouvelle politesse, notre sentiment de la grâce, notre délicatesse attique; et chaque ville, chaque village, chaque chapelle atteste notre barbarie, notre goût grossier et rebutant. Pourquoi ne pas purifier les saints édifices en faisant disparaître tous ces signes indécens et dangereux pour la religion comme pour l'art ? Pourquoi chaque évêque ne chargerait-il pas d'une inspection nécessaire dans son diocèse un homme d'art ?... Mais je m'arrête : car à quoi serviront toutes ces plaintes ?

J'oublie donc que des marguilliers peuvent pendant trois ou quatre générations persuader à toute une ville que le St Nicolas de telle ou telle chapelle est, puisqu'on le dit, un beau morceau. Et d'ailleurs, au moment où j'écris, peut-être qu'au lieu de balayeurs qui devraient faire place nette et purger nos temples de tous ces restes indécens, les lithographes au contraire aidés de Pausanias enthousiastes sont tout prêts pour multiplier, perpétuer et vanter ces laideurs. Ils savent que les gobe-mouches en beaux-arts resteraient tout aussi ébahis vis-à-vis une lithographie faite d'après la sculpture d'un sabotier, que d'après le torse antique que dans leur admiration ils ne savent par quel bout prendre.

Si donc on ne poursuit pas l'heureuse révolution qu'on a entreprise en peinture, si l'on ne persiste pas à tirer cet art de l'état d'avilissement et d'inutilité où il est resté si long-tems, ou si, pour le purifier, on le replonge de nouveau dans les manières et les lazzis de l'école florentine, de la bolonaise, de la napolitaine, etc.; si dans la crainte de le voir s'échapper, on l'enchaîne avec les vieilles idées des ateliers; si enfin on n'estime pas la peinture pour elle-même, et qu'on la fasse courber sous nos caprices et nos vanités, jamais cet art ne contribuera au charme et à l'élévation de nos mœurs, jamais il n'embellira nos civilisations : nous ne cesserons de porter sur nous cette tache qui, entr'autres, servira à nous faire signaler par la postérité toujours jalouse de confronter les nations et les siècles. Je dois m'arrêter ici. Je viens d'avancer que les modernes n'ont point encore purgé la peinture de tous les vices de la barbarie, j'ai presque dit que nos grands maîtres ne sont point des guides assurés ; qui applaudira à de telles assertions ?

Qui tolérera de tels aveux, sinon l'observateur de bonne foi qui reconnaîtra que je n'ai d'autre but que celui de porter en triomphe la vérité, désirant rallier, pour ainsi dire, un parti sous ses saints étendards.

Chacun sait que depuis la fin du 18e siècle, les idées sur les arts étant bien changées, l'école de France surtout s'illustra par un retour honorable vers les principes de l'antiquité, c'est-à-dire vers le bon goût et la nature. Cette école préparée par des réformes que tentait le sage Vien, se laissa ensuite conduire long-tems par un chef que la postérité placera à côté de Poussin et des premiers maîtres qui illustrèrent et perfectionnèrent la peinture. Ce qui assimile encore David à ces célèbres maîtres, c'est que, comme eux, il ne dut qu'à son propre génie les idées neuves et les documens sévères qui rapprochent ses tableaux de ceux de la belle antiquité. Le tems apprendra si cette marche heureuse sera suivie avec constance ou si des faiseurs en vogue ne s'empareront pas encore une fois de cet art pour le précipiter dans de nouvelles manières à la mode. Le tems apprendra si à force de travailler à en arrêter de nouveau les progrès, des artistes et des Aristarques de mauvaise foi, pour paraître plus habiles et plus élevés eux-mêmes ou pour arriver à la fortune, ne perdront pas encore une fois les beaux-arts, en sorte que d'une école où l'on commençait à sentir, à comprendre, à révérer l'art, ou pour mieux dire les doctrines d'Apelle et de Phidias, ou redescendra peut-être assez brusquement aux lazzis et aux pitoyables manières. Il est vrai que ces lazzis et ces manières seront abandonnés tôt ou tard. Mais Dieu sait ce qui proviendrait à la fin d'une école qui ne serait plus une école, d'une école où les jeunes

peintres ne voudraient plus de maîtres, quels qu'ils fussent, et où se débattant chacun à leur façon, presque tous feraient étalage des honteuses misères de l'anarchie de leur cerveau, et cela au reste fort impunément, puisque les gouvernemens ne se ménagent point la garantie que leur donneraient à ce sujet des écoles sévères, publiques et complètes. En effet, chez nous ce sont les artistes qui dirigent la peinture, tandis que ce devrait être à la peinture, comme chez les anciens, à diriger les peintres.

On distribue, il est vrai, des récompenses aux artistes ; mais les juges qui les distribuent n'ont point de lois pour fixer leur choix, car des lois qui tous les vingt ans diffèrent entr'elles et sont contradictoires, ne doivent pas être regardées comme des lois, mais comme des caprices. Aussi rien n'étonnera autant la postérité que de savoir qu'on a illustré par toutes sortes d'applaudissemens des productions absolument opposées entr'elles, absolument différentes les unes des autres. D'où provient ce mal ? De ce qu'ayant toujours regardé les beaux-arts en Europe comme des superfluités du luxe, et non comme des moyens utiles à la civilisation, on s'est toujours obstiné dans l'éducation de la jeunesse à lui en laisser ignorer les principes, bien qu'on lui fasse cultiver tous les jours ces mêmes arts par routine. Comment sauraient donc ce que c'est que les beaux-arts des hommes destinés à les diriger, à les protéger, à les faire fleurir, s'ils n'ont acquis cette instruction que dans ces livres si superficiels, si erronnés, que chacun connaît, ou par la voix d'artistes intéressés à servir leur propre fortune avant de servir la société ? Puissent les nouvelles observations qu'on trouvera dans ce traité fournir un jour la matière d'un livre élémentaire, mais subs-

tantiel et digne d'être mis à la portée des jeunes gens, pour compléter leur éducation!

Plus d'un lecteur peut-être sera choqué de ma franchise; mais bientôt il me trouvera retranché à l'abri d'un grand nombre de démonstrations positives; et lorsque je définirai la peinture, lorsque j'en expliquerai les principes et toute la théorie, lorsqu'armé de toutes les comparaisons tirées de la raison et des exemples admirés, j'attaquerai, je poursuivrai les ennemis du beau et de la simplicité, alors je ne craindrai ni les dédains de leur amour-propre, ni leur enthousiasme factice, ni leur aversion pour les préceptes. Ferme sur des bases certaines, éclairé par l'expérience et la vive lumière de l'antiquité, je combattrai avec courage pour réhabiliter le trône brillant de l'antique peinture que cette même barbarie cherche encore à déconsidérer et à méconnaître aujourd'hui [1].

[1] L'heureuse tendance des esprits vers le naturel et le vrai, fait diminuer tous les jours la vénération conventionnelle qu'entretiennent pour une foule de peintres appelés maîtres, soit les marchands de tableaux, soit les curieux dénués de savoir, mais obstinés dans leurs affections, qui au fait ne sont que des préférences de la vanité. Un jour viendra, il n'en faut pas douter, où l'on mettra au rebut cette foule de productions, qui sont autant de témoignages de notre faux goût et de notre longue barbarie. Les préjugés en fait de beaux-arts perdent donc tous les jours de leur crédit, et c'est avec plaisir qu'on entend les auteurs qui aujourd'hui se piquent le plus de bon ton et de finesse dans leurs écrits, parler enfin librement sur les lazzis des académies et des artistes routiniers. Je crois donc convenable de citer un passage des Mémoires sur la Vie et le Siècle de Salvator Rosa, par lady Morghan (DUBLIN. 1823). « Depuis » que certaines particularités dans les ouvrages des hommes d'un génie » supérieur étaient devenues des exemples que les pédans prenaient pour » des règles, tous les aspirans à l'art de peindre étaient dans l'usage de » faire ce qu'ils appelaient leur *giro* (leur tournée); et après avoir par- » couru l'Italie et travaillé ou étudié dans les galeries, les églises et les

CHAPITRE 79.

DES DIVERSES ÉCOLES DE PEINTURE CHEZ LES MODERNES.

On doit distinguer différentes écoles dans l'histoire de la peinture, afin d'obtenir différentes classifications artistiques. Cependant le plus ordinairement on ne donne pas au mot école la signification qu'on devrait lui donner.

Une école se compose d'une suite de productions sorties d'une série d'artistes qui ont travaillé à peu près dans le même goût, dans le même style et dans les mêmes principes, quoiqu'avec des succès différens. Cette filiation n'a rien de commun avec le pays d'où sont sortis ces divers artistes et ces productions. École est donc, dans ce sens, synonyme de style : c'est un terme général et artistique pour signifier des ouvrages faits d'après la même méthode et quelquefois la même manière. Mais ce n'est pas ainsi que l'entendent ordinairement les modernes et surtout les biographes. Un peintre a-t-il étudié sous un maître tout différent de son élève, quant au génie, au style et aux

» ateliers des maîtres en réputation à Rome, à Milan, à Florence, à Ve-
» nise, revenus chez eux, ils adoptaient la manière de quelque chef d'é-
» cole renommé, que le hasard ou quelque rapport de goût avait rendu
» l'objet de leur idolâtrie. L'originalité était rare alors : elle marquait la
» suprématie d'un très-petit nombre. La masse des artistes se contentait
» de la gloire inférieure à laquelle ils pouvaient atteindre en adoptant
» les manières nommées techniquement *Rafaëlesca, Corregesca, Tizia-*
» *nesca,* termes qui se rapportaient à des hommes dont les fautes mêmes
» étaient regardées comme des autorités et dont le mérite obtenait les
» honneurs d'un culte. »

doctrines, on le classe néanmoins dans l'école de ce maître. Un peintre est-il né dans une ville célèbre par une école, on le fait appartenir comme élève à cette école, lors même qu'il se serait expatrié dans sa jeunesse et qu'il serait allé apprendre son art dans des écoles étrangères : c'est ainsi qu'à l'article de Giorgione, on lit dans l'Encyclopédie que ce peintre appartient à l'école florentine, et cela parce qu'il est né dans la Toscane et non à Venise, où cependant il étudia, sous les Bellini, maîtres vénitiens. Il est résulté une grande confusion de ce mélange topographique et biographique. Les écrivains ont eu à la vérité leurs raisons en ceci, mais ces raisons ne se rapportent ni à l'étude de l'art ni à la clarté ni à l'histoire de la théorie, et s'il leur est fort commode d'établir autant d'écoles différentes qu'il y a de villes, cet arrangement est fort gênant pour les observateurs qui cherchent à étudier la marche et les caractères de l'art.

Il est incontestable qu'il y a eu des écoles distinctes par pays et une suite d'artistes appartenant à ces pays et à ces mêmes écoles ; mais faisons-y bien attention, c'est, à proprement parler, aux différens maîtres constituans ces écoles que ces artistes appartiennent, plutôt qu'à ces écoles. Toute l'école de Rubens, par exemple, est bien distincte et caractérisée ; mais appeler école flamande cette école de Rubens, lorsqu'on donne ce même nom d'école flamande à l'école de Teniers, c'est confondre les choses plutôt que les classer. S'il doit exister des écoles, il ne faut pas trop les multiplier ni vouloir trop généraliser leurs caractères, puisqu'ils sont si souvent mixtes et composés. L'abbé Lanzi et d'autres sont tombés dans ce défaut ou plutôt dans cet excès de subdivision. Chez ces

écrivains, autant de pays, de villes, de bourgs, de villages, autant d'écoles ; comme si les peintres de telle ou telle ville n'avaient jamais aperçu dans son enceinte que la même espèce de peinture et n'avaient pu peindre, pour ainsi dire, que dans le même patois. Cette classification si multipliée, adoptée par l'abbé Lanzi, avait un motif bien louable, celui d'attacher une grande importance à tout l'art de l'Italie sa patrie, et de relever par le nom des villes et des cantons la faiblesse d'une foule de peintres dont les noms avant lui ne se rattachaient à rien. Celui-ci, dit-il, est un frescante de l'école de Crémone ; celui-là est un portraitiste de l'école de Mantoue ; tel autre a suivi le style de l'école de Ferrare, etc., etc. ; mais dans certains pays, tels que Gênes, par exemple, il est embarrassé pour caractériser les peintres nombreux qui y ont apparu, parce que ces peintres n'ont pas eu tous une même manière : je dis qu'il est embarrassé, je devrais dire qu'il est embarrassant, c'est-à-dire qu'il embrouille ceux qui veulent étudier non seulement l'historique de l'art, mais encore, comme je l'ai dit, sa marche et ses caractères.

On est donc convenu, malgré tout, de reconnaître un certain nombre d'écoles principales. Ces écoles principales et adoptées dans tous les livres sont au nombre de neuf : ce sont l'école florentine, la romaine, la bolonaise ou lombarde, la vénitienne, la flamande, la hollandaise, la française, l'espagnole et l'anglaise. On distingue aussi quelquefois l'école allemande ; mais si Albert-Durer, né à Nuremberg, a eu une grande influence sur la peinture de son tems, on peut dire que les habiles peintres allemands qui sont venus après lui n'appartiennent plus à la même école. C'est ainsi que Diétrick et Raphaël Mengs,

par exemple, né en Bohême, et Elzkeimer, etc. lui sont entièrement étrangers. Si donc il y a eu plusieurs peintres allemands qui se sont distingués, on ne doit pas pour cela composer une seule école allemande proprement dite. Nous allons voir qu'il serait bien plus naturel de désigner l'école d'Albert-Durer et d'Elzkeimer, en ajoutant le nom de leur patrie.

Dans les livres récens, on trouve un bien plus grand nombre d'écoles désignées par pays, et il paraît qu'on commence à suivre les classifications de Lanzi. On cite les écoles de Milan, de Ferrare, de Mantoue, de Parme, de Crémone, de Gênes, du Piémont, de Modène, de Sienne, de Pise, de Lucques, etc., etc. Cependant de quelle manière désignerait-on, par exemple, les caractères de l'école d'Amérique, de Suisse, de Prusse, de Suède et de cent autres pays ?..... Ainsi, je le répète, bien mieux vaudrait signaler les écoles de tous les différens maîtres, quelque peu illustres qu'ils soient; par ce moyen du moins on s'entendrait. Si au lieu, par exemple, de placer dans l'école espagnole Ribéra, né en Espagne, mais presque toujours domicilié à Naples, on disait qu'il est de l'école de Carravagio, dont il suivit en effet la manière et dont il fut élève, cela serait plus intelligible que de dire qu'il est de l'école espagnole. Valentin est français, mais il est aussi de l'école de Carravagio. Quant à celui-ci, qu'on place dans l'école lombarde, il n'a rien de commun avec Corrégio, chef, dit-on, de cette école lombarde. Dans quelle école classer Poussin, Claude Lorrain ? Les Français revendiquant ces noms illustres ne manquent pas de les attacher à leur école, et cependant qu'a de commun Poussin avec S. Voüet ou F. Boucher, Claude Lorrain avec J. Vernet ou Vatteau ?

Nous ne voyons point que Pausanias et Pline aient pensé à classer par écoles de pays les artistes grecs dont ils font mention, bien qu'ils ajoutent presque toujours à leur nom celui de leur pays. Mais ils ne manquent guère d'indiquer le maître de qui ils ont appris leur art : c'est, dit Pausanias, le sixième ou bien le septième maître sorti de l'école de tel ou tel statuaire.

Il arrive aussi que, lorsqu'on veut signaler le caractère de ces écoles principales par pays, on est obligé d'en séparer plusieurs peintres qui, par exemple, eurent un style particulier et fort différent du style général de ce pays. Cette nécessité jette donc dans un grand embarras, puisque plusieurs habiles peintres se trouvent par cela même isolés et n'appartiennent plus à aucune école. Tels sont Mantégna, Léonard de Vinci, Claude Lorrain, Poussin et Rimbrandt qui est autant vénitien que hollandais par son pinceau. Quintin-Messis, dit le maréchal d'Anvers, n'a absolument rien de commun avec Rubens; Michel Coxcie est né à Malines, et cependant il est de l'école de Raphaël, ainsi que Pellégrino, né à Modène. Van Ostade, quoique né à Lubeck, est placé par les biographes dans l'école hollandaise. Michel-Ange, chef de l'école florentine, est bien différent de Francia ou de Léonard qui sont, dit-on, de la même école. Moralès et plus de vingt peintres espagnols étaient des imitateurs de Léonard de Vinci, de Raphaël, etc. Enfin Lucas de Leyde et Paul Potter, tous deux classés dans l'école hollandaise, ne se ressemblent guère. De quelle école encore sera Holbein, né à Bâle en 1498, et qui imitait Léonard de Vinci de Milan? Barroccio est de l'école romaine, et n'a rien à démêler avec Jules-Romain, non plus que le chevalier d'Arpino ou les Zuc-

chéro, placés aussi dans cette école romaine, mais très-étrangers, on peut le dire, au grand Raphaël...

Si donc on se trouve dans l'obligation de distinguer dans les écoles un certain nombre de manières, alors le terme collectif et générique école ne sert presque plus à rien : c'est à peu près comme si, pour s'expliquer sur un tableau fait à Bologne, on disait qu'il est de l'école d'Italie, définition qui ne caractériserait point ce tableau. A quoi sert de dire que tel ou tel tableau est de l'école française ? Ce que l'on se demande, c'est si ce tableau tient à Poussin, à Lebrun, à Boucher, etc., etc. ; et il vaut bien mieux dire : ce tableau français est de l'école de Lebrun ou de l'école de Poussin ou de l'école de Boucher, etc., etc.

Quelques écrivains ont restreint plus ou moins le nombre des écoles distinguées par pays, ce qui prouve que cette classification est arbitraire. Pernetty en reconnaît sept, quoiqu'il convienne que M. de Jeaucourt en reconnaît huit. M. de Tessin réduisait toutes les écoles au nombre de trois. Mais si l'on veut reconnaître des écoles par pays, il faut en admettre au moins neuf, comme nous l'avons déjà dit. Néanmoins il y aura toujours matière à contestation dans cette sorte de classification ; car plusieurs ouvrages tiennent de plusieurs écoles à la fois, quoiqu'ils tiennent toujours plus particulièrement de la manière d'un peintre déterminé. Aussi Lanzi, qui compte au moins quatorze écoles en Italie seulement, est-il forcé au sujet de chacune d'elles de distinguer un certain nombre de peintres qui mêlèrent divers styles étrangers à cette école où il les fait figurer, en sorte qu'il ne reste que le nom du pays pour établir ses distinctions. On peut demander à quoi sert à l'art un pareil système de classification.

Léonard de Vinci, Mantégna, Giorgione même, Corrégio et Poussin, sont des peintres classiques qu'on ne peut placer dans aucune école déterminée. Il en est de même de tous les peintres qui ont travaillé dans la manière de ces maîtres et qu'on doit, selon moi, désigner par l'expression de : Élève de Poussin, de Mantégna, etc., etc. Dire que les frères Zucchéro sont de l'école romaine, parce qu'ils travaillèrent à Rome et qu'ils naquirent dans le duché d'Urbin, c'est une assertion vicieuse ; car ils n'eurent rien, comme je viens de le dire, de ce que Raphaël enseignait, rien de ce qu'il étudiait avec tant d'ardeur. Ceci est applicable au chevalier d'Arpino, à Carlo Maratti. Tous ces peintres, classés dans l'école romaine, seraient tout aussi bien classés dans une autre école, et j'aimerais autant voir placer ce Carlo Maratti dans l'école lombarde. Pourquoi assigner aussi cette école lombarde à Dominichino, qui le plus souvent est original ? En quoi ressemble-t-il à Gnido-Reni, son compagnon d'école, ou à Louis Carracci, son maître, ou bien à Annibal lui-même, tous peintres, dit-on, de cette école lombarde ? Quand je demande en quoi il leur ressemble, on comprend assez ce qu'ici je veux dire. Les biographes se donnent une peine infinie pour s'assurer que tel ou tel peintre a été pour un certain tems élève de tel ou tel maître : que nous importe ce fait historique ? Il s'agit de savoir ce qu'il retint et ce qu'il perpétua de la manière de ce prétendu maître.

Ainsi, on pourrait abandonner les divisions par écoles de pays et adoptées jusqu'ici, et désigner les écoles par les maîtres ; on reconnaîtrait autant d'écoles ou de manières qu'il y a de peintres classiques ; on admettrait dans ces écoles de maîtres tous les peintres qui, de quelque pays,

de quelque atelier, de quelque âge qu'ils soient, ont travaillé dans le même style et la même méthode que ces maîtres, et toute la confusion disparaîtrait. Poussin ne serait pas dit de l'école française; il serait un peintre classique et original du premier rang, et l'on ajouterait qu'il est né en France aux Andelys. On désignerait ensuite ses imitateurs, non comme peintres de l'école française seulement, mais comme étant de l'école de Poussin particulièrement. Les élèves de Léonard de Vinci, qui, né près de Florence, n'a certainement rien des Michel-Ange, des Primaticio, des Salviati, ne seraient pas appelés peintres de l'école florentine, mais bien peintres de l'école de Léonard. Il conviendrait peut-être aussi de désigner le rang que doivent occuper, selon leur mérite, tels ou tels peintres classiques, c'est-à-dire d'établir deux ou trois ordres, deux ou trois classes ou degrés différens, où chacun serait libre selon ses prédilections, de donner une place à tel ou tel peintre classique. Cependant si l'on adoptait ce mode, il ne faudrait pas reconnaître plus de trois classes. Je pense aussi que chacune d'elles ne devrait pas être très-nombreuse, et que ces mille et mille peintres, dont les noms retentissent si souvent à nos oreilles, dont les ouvrages sont trafiqués de tous côtés, je pense, dis-je, qu'il faudrait les ranger dans la foule du *Servum Pecus* d'Horace et les considérer comme on considère ces chevaux, qui tout vigoureux qu'ils puissent être, ont perdu leur caractère propre et primitif, et qu'il faut bien se garder d'admettre dans les haras pour renouveler les races.

CHAPITRE 80.

ÉCOLE FLORENTINE. – MICHEL-ANGE.

Les artistes s'entendent très-bien, lorsqu'ils désignent l'école florentine; car ils savent tous qu'il s'agit de l'école de Michel-Ange et des imitateurs plus ou moins rapprochés de ce maître. Mais remarquons-le de nouveau, les historiens, en plaçant soit André Mantégna, soit d'autres encore dans l'école florentine, et en la composant aussi de l'école primitive dont Cimabué, disent-ils, est le chef, n'obtiennent, par l'exposition de ces divers caractères plus ou moins disparates, aucune définition précise de cette école.

Les efforts de Giotto, né en 1276; de Lippi, en 1400; de Masaccio, en 1401; de Giovanni de Fiésole, en 1387; ceux de Luca della Robbia, vers le même tems, et de plusieurs autres enfin, présageaient au nouvel art toscan une gloire pure et incontestable. Le but de la république de Florence semblait presqu'atteint, et si avec de si beaux commencemens où l'art marchait naïvement exempt de prétention, toujours tendant à la correction et conservant sa chasteté, si, dis-je, le talent immense de Michel-Ange y eût ajouté réellement une grande partie de la science des Grecs, science écrite sur tant de monumens merveilleux qui de son tems décoraient déjà l'Italie, Florence eût pu devenir, quant aux arts, une nouvelle Athènes. Les Florentins avaient droit de s'enorgueillir de progrès aussi rapides, et ce ne fut pas sans de justes motifs qu'ils don-

nèrent à leur sculpteur Pisano, mort en 1270, le nom glorieux de *ritrovatore del buon gusto nella scultura*.

Mais il est évident que déjà vers l'an 1470, et peut-être antérieurement, Dominico del Ghirlandaio, maître de Michel-Ange, ainsi que d'autres artistes florentins, commencèrent à s'écarter du goût naturel et simple des anciens. Leurs communications avec les artistes du Nord pourraient bien avoir contribué à les faire dévier de la primitive simplicité et à leur faire adopter une manière dont la nouveauté leur parut séduisante par son étrangeté. Si cette manière eût été de bon goût, c'est-à-dire conforme aux lois de la beauté, elle eût contribué, il n'en faut pas douter, à la parure de l'art; il y a en effet un choix pittoresque qui n'adopte que les choses d'un tour peu commun, et qui, lorsqu'il est combiné avec les vrais principes du beau, décore et relève par une physionomie originale toutes les productions de l'art. Mais ce ne fut pas ainsi que se dirigeait le goût des peintres ultramontains, qui cherchaient aussi à illustrer leur patrie, je veux parler des Martin Schoën, des Michel Wolgemuth, peut-être des Justus de Allemania, qui préparaient en Allemagne le goût sauvage des Albert-Durer, des Cranak, des Lucas de Leyde, etc., etc. Michel-Ange, élève de Ghirlandaio, retint donc presque toujours un certain goût rude, amer et triste qui, bien que grand, le plus souvent, sort réellement du vrai caractère du beau. Mais il convient ici de parler avec quelque détail de cet homme admirable, de cet homme de génie, de cet homme funeste à l'art, et ce sera d'ailleurs déterminer mieux les caractères principaux de l'école florentine que de déterminer ceux qui distinguent le célèbre Michel-Ange.

Michel-Ange commença fort jeune les études de son art. Il paraît qu'il n'eut point à combattre les entraves de la pauvreté et qu'il fut encouragé de bonne heure. Laurent de Médicis le protégea particulièrement dès ses débuts. Cependant la mort de ce prince priva bientôt le jeune artiste de ce premier avantage; mais Pierre de Médicis ne l'abandonna pas. Ce fut le pape Jules II qui favorisa le plus les talens extraordinaires de cet artiste fameux. A Jules II succéda Léon X, et ce grand Léon X, qui fit de son siècle un siècle de talens, ne manqua pas de seconder celui de Michel-Ange. Enfin cet illustre artiste ne cessa d'être soutenu, recherché, caressé, admiré et employé par les papes et par les princes qui se succédèrent de son tems. Après une longue vie, toute remplie de travaux et de triomphes, il mourut à Rome. On transporta son corps à Florence, où ses obsèques furent magnifiques.

Les ouvrages d'après lesquels on doit juger Michel-Ange, sont ses grandes peintures que l'on voit au palais du Vatican dans la chapelle Sixtine, et les figures sculptées de ses tombeaux de Florence et de Rome. Son fameux Carton de Florence a péri, ainsi que quelques autres ouvrages de sa main. Les morceaux isolés qu'il a faits sont moins beaux que ses grandes productions. Tout le monde sait que Michel-Ange a été en même tems grand architecte; mais ici je ne prétends pas m'occuper de sa célébrité ni de son mérite, je vais m'attacher seulement aux qualités et aux défauts de ses étonnans ouvrages.

Michel-Ange semble avoir eu de bonne heure une inclination particulière pour les caractères extraordinaires, bisarres, gigantesques et terribles; mais peut-être que les modèles qui firent sur son imagination les premières im-

pressions, étaient eux-mêmes bisarres et d'un goût extraordinaire. Les auteurs de sa vie racontent qu'à treize ans, il peignit, d'après une estampe de Martin Schoën, prédécesseur d'Albert-Durer, un sujet rempli de monstres et de démons horribles, et que cette copie surprit tout le monde. Il fallait que Michel-Ange fût bien identifié ou qu'il sympathisât fortement avec ce sujet, pour l'avoir copié avec tant de recherches; car il allait lui-même, pour mieux caractériser les figures de cette copie, consulter la couleur, les écailles, les yeux des poissons qu'on voyait au marché de Florence.

On est porté à croire qu'il s'exerça avec complaisance sur ces sortes de sujets. Il est vrai que Laurent de Médicis qui s'intéressa de suite à d'aussi rares dispositions, lui fit voir ses pierres gravées et les statues antiques du jardin de S^t-Marc; mais, outre que Florence renfermait alors peu d'autres beaux modèles antiques et qu'il régnait dès-lors un certain goût dominant dans l'école de ce pays, il paraît que Michel-Ange avait déjà des préférences exclusives, car il fut si frappé d'une tête antique de vieux Faune dans ce jardin de S^t-Marc, qu'il résolut de la répéter en marbre. La bouche de cette tête antique était mutilée, et le jeune peintre, devenu sculpteur pour la restaurer, en fit voir les dents et l'intérieur. Le prince, qui suivait ses travaux, lui dit à ce sujet et en plaisantant : « Comment, » c'est un vieux Faune et tu lui laisses toutes ses dents! » Le jeune artiste, saisissant l'observation, s'y conforma bien vite, et en excavant la gencive, il détacha une dent de son alvéole, en sorte que cette dent semblait l'abandonner; ce fut par ce moyen un peu burlesque qu'il ajouta au caractère de la vieillesse. Peu après, pour plaire au jeune

Pierre de Médicis, il exécuta un colosse en neige. Ensuite il se fit remarquer par des Centaures dans un bas-relief représentant l'enlèvement de Déjanire. D'après ce goût bien prononcé pour les sujets extraordinaires, on ne doit point s'étonner que le Poëme du Dante devînt son livre favori et qu'il le sût par cœur [1].

Disons donc dire que, lorsqu'il se mit à faire ses études sur l'anatomie, il s'était déjà formé un type imaginaire et que son caractère indépendant et sa tendance vers les sujets imposans et terribles, lui avaient fait contracter l'habitude d'ajouter à la nature les formes qui existaient dans son imagination. On conçoit que cette espèce de licence, au lieu d'exclure chez lui les moyens de la perspective, les lui fit rechercher avec chaleur, en sorte que l'étude sérieuse qu'il fit de cette science, ainsi que de l'anatomie, jointe à son génie fougueux et productif, lui fit créer des images pleines de force, de signification, de caractère et d'originalité. Que lui manqua-t-il donc? La convenance, la vérité naïve, la connaissance enfin de la nature dans sa rare beauté ou dans son meilleur choix.

Ghirlandaio, peintre et maître, dit-on, de Michel-Ange, était malgré tout son talent un artiste fort barbare. Cependant il savait la géométrie, recherchait la justesse et la force du dessin, et ne dut donner, en ces choses, que de bons préceptes à son jeune élève. Il paraît que Michel-Ange s'en ressentit toute sa vie; car la géométrie et la

[1] Michel-Ange avait dessiné le Poëme du Dante sur la marge très-large d'un exemplaire in-folio de la première édition qui en fut faite. Selon les notes de monsignor Bottari, on y voyait un nombre prodigieux de figures d'une grande beauté. Ce livre précieux a péri dans un naufrage.

perspective qui en dépend, dirigèrent dans tous les tems les élans et la fougue de ses ouvrages [1].

Nous devons donc nous figurer Michel-Ange tout plein d'une verve féconde, aspirant aux sujets d'un caractère fier et imposant, enhardi par des succès et par des espérances immenses, entretenu dans ses progrès par des travaux continus et n'ayant d'autres efforts à poursuivre que ceux qui doivent faire marcher de front la vraie science avec le sentiment, le naturel avec l'imagination, la naïveté avec la pratique facile et expressive.

Maintenant quelles furent les parties de l'art dans lesquelles ce grand artiste excella, et quelles furent celles qu'il méconnut? C'est cette analyse qu'il importe ici d'entreprendre. Je dirai peu de chose de la composition de Michel-Ange, rien de son clair-obscur, rien de son coloris; mais j'examinerai son dessin, partie dans laquelle il se rendit si habile et si célèbre.

Michel-Ange a peu fait ou n'a point fait de compositions dans lesquelles l'unité d'action, la liaison d'intérêt, les combinaisons enfin pussent former cet ensemble poétique qui nous attache et nous touche dans certains tableaux de Poussin et d'autres grands compositeurs. Mais le langage général de ses productions a un caractère très-ré-

[1] Il convient peut-être de dire ici que Michel-Ange devait quelque chose à d'autres qu'à ce Ghirlandaio. Mais sans parler des différens peintres qu'il a étudiés ou consultés, citons Luca Signorelli, qui dans ses peintures de la cathédrale d'Orviéto offrit à notre grand artiste des modèles où il puisa des mouvemens pleins de feu et d'expression, et de bonnes leçons d'anatomie. Signorelli laissa des modèles à Voltera, à Urbino, à Firenze et à Cortone, sa patrie, où l'on admire la Communion des Apôtres. Il travailla aussi à la chapelle Sixtine. Il faut encore avertir ici qu'avant Signorelli, Antonio Pollajuoli mania et le scapel et le pinceau.

marquable ; il est éminemment puissant, grand et causant la surprise. Rien de faible, rien d'ordinaire dans ses conceptions ; et s'il n'intéresse pas par les combinaisons dans le sujet, il étonne par le style général et par le caractère exalté de l'ensemble. Ses dispositions sont toujours nobles par leur symétrie, grandes et vastes par leurs lignes, simples et claires par leur arrangement ; en sorte que le seul aspect de ses ouvrages, indépendamment du caractère si frappant de ses figures, porte une physionomie singulièrement grave, noble et intéressante. Est-ce en cela que consiste la véritable grandeur, la grandeur complète dans la composition ? N'y a-t-il rien à reprendre dans ces arrangemens, et sa méthode a-t-elle été toujours basée sur les meilleurs principes ? C'est ce qu'il est peu important de rechercher ici, puisque ce n'est pas sous le rapport de cette partie que l'on doit et que nous voulons considérer cet homme extraordinaire. C'est donc dans le dessin que réside la plus grande énergie de Michel-Ange et sa plus haute hardiesse ; c'est dans le dessin (et je considère ici cette partie de l'art dans son complément) que cet artiste, peintre ou sculpteur, donne des preuves d'un génie éminent, d'une verve soutenue et d'un savoir peu commun. Cependant tout n'est pas excellent dans ces étonnantes figures ; tout n'est pas vrai, convenable et beau dans ces mouvemens, dans ces attitudes infiniment variées, dans ces contours et ces formes si nombreuses, dans ces caractères enfin si pétulens, si libres et si originaux. Ainsi louons et désignons ses qualités ; critiquons et signalons ses défauts.

Je sais que les images enfantées par Michel-Ange sont étourdissantes, et que si on a lu seulement un des auteurs

ou, autrement dit, un des louangeurs de son histoire, on n'ose pas hasarder sur son compte la moindre critique. Le nom de Michel-Ange est écrit sur d'immenses peintures, sur des sculptures presque colossales, sur les monumens les plus grands que les modernes aient édifiés, en sorte qu'on s'effraie d'attaquer un pareil géant. Le violent Jules II lui-même céda plus d'une fois à ce fougueux Michel-Ange, dont le talent était si transcendant qu'il faisait pâlir et fléchir tous les critiques.

La qualité la plus dominante dans Michel-Ange, c'est un sentiment extraordinaire de grandeur optique dans le dessin et la perspective, et par conséquent dans les lignes et dans les plans de ses figures. On sait que la justesse de la perspective touche vivement et étonne, et que la grandeur des formes impose, surprend et séduit. Presque toutes les figures de Michel-Ange sont donc dessinées avec cet art et ce sentiment peu communs; je dis presque toutes, parce que dans son fameux jugement dernier, il s'en trouve qui sont fort inférieures aux autres en cette partie. Si sous un aspect simple et ordinaire, une figure dessinée avec sentiment et rigoureusement exécutée en perspective, produit un effet qui attache et qui charme, à plus forte raison sous des aspects raccourcis, avec des attitudes où les membres arrivent en s'amoncelant vers l'œil du spectateur, et où d'autres parties fuient et se précipitent loin de lui, à plus forte raison, dis-je, sous de tels aspects la magie des lignes, la signification et les artifices de la perspective, joints à un accent pétulent et hardi, à une exaltation peu ordinaire, produisent-ils un effet surprenant. Ajoutez à ces moyens l'ampleur et même la dimension colossale des formes; le développement d'une

anatomie énergique, soutenue et le plus souvent même violente et exagérée; les caractères grandioses, effrayans et terribles des physionomies; dans les coiffures et les draperies un ajustement qui a quelque chose d'étrange et de bisarre, et vous aurez déjà une idée de cet artiste fameux. On doit donc surtout faire consister son mérite particulier dans l'art avec lequel il exprime, il écrit énergiquement toutes les formes; dans l'art avec lequel il manifeste, il signifie la valeur des plans, par les lignes, les traits, etc.; dans ce sentiment perspectif qui donne une vie, un mouvement, une étendue et un développement optique et presque magique aux objets qu'il se plaisait à représenter sous des aspects raccourcis, difficulté de laquelle il triomphait si habilement, et qu'il ne cherchait à surmonter que parce qu'il savait devoir à ce triomphe une grande partie de sa célébrité; enfin dans ce goût fier, grandiose et toujours soutenu, quoique trop souvent burlesque et sans grâce, goût qui décore tous les ouvrages de son pinceau d'une manière barbare, il est vrai, mais très-grande, très-surprenante et vraiment terrible.

Maintenant parlons plus particulièrement de ses défauts.. Quel type grossier et bisarre dans son dessin! Quelle pesanteur! Quelle manière et quelle monotonie!.. Michel-Ange, comme on l'a très-bien remarqué, semble n'avoir connu qu'un modèle pour toutes ses figures. Ce sont partout les mêmes formes, les mêmes muscles, les mêmes os, les mêmes apophyses. Familier, il est vrai, avec la pratique pittoresque de l'anatomie, il faisait mouvoir par un jeu de graphie très-puissant ces lourdes carcasses osseuses, ces squelettes couverts de muscles ronds et factices; mais le tour qu'il donnait à tous ces membres

cahotés et très-ressentis, produit quelque chose de mensonger et d'épouvantable. Jamais lâche ni insipide, toujours soutenu et vigoureux, il imprime du caractère aux passages les plus insignifians. Pas une phalange, pas un tendon, pas une tête d'os qui ne soit écrite fortement, qui ne soit prononcée avec ame et résolution. Toute cette myologie sans doute étonne le spectateur, mais elle est idéale ; tous ces mouvemens énergiques sont tournés de main de maître, mais ils ne sont pas l'ouvrage d'un artiste vrai et ami de la nature; toute cette intrépidité enfin n'est pas, comme dit Quintilien, celle d'une bonne conscience [1]. Ainsi, pour les spectateurs étrangers aux arts, ce grand maître ne présente, comme on l'a très-bien dit, que des colosses d'une espèce tout à fait inconnue, qu'un amas de gros muscles qui ne répètent ni l'agrément, ni la souplesse, ni la mécanique libre et dégagée de la nature.

Tous les gens du métier sont, comme je l'ai dit, fascinés en présence des plus beaux ouvrages de Michel-Ange. Il sut faire de l'art graphique un usage si surprenant, que tout dessinateur admire sa force et son génie; mais les gens étrangers aux préventions exclusives des praticiens, les philosophes qui attendent de grandes et belles choses des grands moyens, sont en général plus surpris que char-

[1] Quand on a lu que Michel-Ange poursuivit toute sa vie ses études particulières sur l'anatomie, on est un peu surpris de remarquer la même manière anatomique dans ses derniers ouvrages que dans ses premiers. Il aurait dû à la fin pénétrer plus ou moins dans les secrets de la nature. L'abbé Hauchecorne nous raconte sérieusement, d'après d'autres, que la longue habitude de disséquer avait tellement dérangé l'estomac de Michel-Ange qu'il ne pouvait plus rien manger ni boire qui lui profitât. Il était bien plus aisé de répéter ce conte, que de critiquer un seul muscle faux dans ce dessinateur.

més en présence des œuvres de cet artiste si fameux, surtout lorsqu'ils ont lu et vu que les Grecs atteignaient le sublime et l'expressif sans grimacer et sans blesser la beauté. Que me font, dit un spectateur impartial, les intrépides élans de Michel-Ange, quand je veux être touché par des images nobles, vraies et philosophiques? Quel plaisir me procurent des contorsions de saltimbanque, lorsque je cherche la propriété des caractères? Que m'importent la vive hardiesse et la pétulance dans des contours mensongers et si souvent extravagans, ou bien la vigueur du pinceau et la liberté du métier dans des sujets sans variété et sans convenance? Que m'importe le tour hardi de ces cheveux, si la coiffure est barbare, faite de caprice et sans harmonie? Que m'importe l'exécution de ces draperies, si elles ne sont pas en effet de beaux vêtemens? Comment aimerais-je enfin ces gros membres sortant tous du même moule, ces têtes d'une expression bisarre et tenant du fantôme, ces prophètes, ces sibylles si étranges dans leurs attitudes contournées et leur costume contraire à la dignité, et tous ces effets culbutés, fatigans, intrépides seulement, mais sans intention raisonnable?...

Quant à ses femmes, elles ont presque toutes quelque chose de rude, d'hommasse et de sauvage. Elles offrent bien un certain air de chasteté triste et austère; mais leurs poses sont si burlesques, leur caractère est si singulier, qu'en admirant Michel-Ange on est tenté de haïr ses figures. Je critiquerai librement les gestes de Michel-Ange, lorsque je traiterai de l'expression des passions. Tout le monde d'ailleurs semble convenir de sa manière outrée et presque détestable en ce point.

Plusieurs écrivains ont hardiment blâmé ce grand gé-

nic. Je ne m'attacherai point à recueillir ce qu'ils ont dit ; il me suffit de rapporter les œuvres des artistes à la théorie de l'art et de mettre en opposition (pour porter un jugement impartial) ce qui a été fait avec ce qui aurait dû l'être. Au surplus ces critiques attaquent tous le même point. « Si la grâce, dit un d'eux, fut un des
» premiers talens de Raphaël, il semble que Michel-Ange
» ait pris à tâche de paraître rude et malfaisant par une
» certaine dureté affectée dans sa manière de dessiner les
» figures et par les extravagantes contorsions qu'il leur
» fait faire indistinctement partout, sans leur donner au-
» cune variété de proportions. Quant à ses Anges, on ne
» peut les regarder sans aversion, à cause des grimaces
» extraordinaires qu'il leur fait faire, soit lorsqu'ils em-
» bouchent leurs trompettes, soit lorsqu'ils tiennent en
» l'air les croix et les autres instrumens de la Passion... »

Un ouvrage dont on a beaucoup et peut-être trop parlé, c'est sa fameuse statue de Moïse qu'on voit à Rome à S^t-Pierre-ès-liens. On a vanté à l'excès cette figure, que dans ces derniers tems on a fortement critiquée.

Un partisan zélé de Michel-Ange, après avoir loué un jour les plus célèbres ouvrages de ce grand homme, en vint à ce Moïse. Il parla d'abord de Milizia qui l'appelait *Fornaio* (grand mitron), de Falconet qui osa dire qu'il ne ressemble pas mal à un forçat. Enfin, après s'être échauffé : « Vous conviendrez, messieurs, dit-il, que si l'on trou-
» vait la tête de ce Moïse séparée de son tronc, tout le
» monde sentirait que ce n'est pas la tête d'un homme or-
» dinaire, et je suis sûr que si ceux qui parlent mal à ou-
» trance de Michel-Ange, se trouvaient seuls en face de
» cette grande statue, ils seraient trop intimidés, pour oser

» dans le tête à tête l'appeler ou Fornaio ou autre-
» ment... » C'est toujours là qu'on en revient, lorsqu'on veut justifier Michel-Ange; on ne met en avant que son grandiose et son style terrible.

Il est bien sûr que cette tête à barbe serpentine, cette tête qui a quelque chose du bouc, surtout dans les yeux, n'est point la tête d'un homme ordinaire; c'est même la tête d'un homme très-extraordinaire, et Michel-Ange nous a donné dans cette image une singulière idée du législateur des Hébreux. Mais enfin quand on répétera éternellement que cette grande figure de Moïse est terrible, que son jugement dernier est terrible, en serons-nous plus avancés dans la doctrine de la peinture ou de la sculpture ? Ce n'est pas le génie naturel et inculte qui est une chose rare et si étonnante, c'est le génie dirigé et poli par la philosophie et les vrais principes des arts; c'est ce feu tempéré par les règles et contenu, sans qu'il s'affaiblisse, dans les limites d'une théorie parfaite, ce sont ces qualités, dis-je, qui sont des choses dignes de notre admiration. La fougue et les fiers élans ne sont pas de ces choses que nous devions beaucoup étudier, puisqu'ils ne s'acquièrent pas, bien qu'on les admire. S'il ne s'agissait dans les arts que de se livrer aveuglément à cette fougue grossière; si les peintres, les sculpteurs, les architectes, pour faire des chefs-d'œuvre, n'avaient qu'à allumer leur enthousiasme et à aider leur fécondité par une espèce de délire, on trouverait plus facilement qu'on ne pense des Michel-Anges, des Pierres de Cortone, des Bernini, des Boromini. Ce sont donc les règles combinées avec les élans de l'imagination qui font atteindre à la perfection.

Pour en revenir à ce Moïse, il me semble que la pre-

mière critique que l'on doive faire de cette statue, porte sur l'erreur dans laquelle est tombé Michel-Ange, qui, frappé du caractère de quelque tête antique de Pan, l'a appliqué malheureusement à une figure qu'il voulait ou qu'il devait faire héroïque et philosophique. D'autres disent que Michel-Ange fit dans cette figure son portrait, sans le vouloir, comme font indiscrètement tant de peintres ; cela est loin de le justifier. Au reste cette figure, telle qu'elle est, séduira toujours les artistes. Ce bras qui semble copié, il est vrai, sur celui d'une statue de Pan du jardin Ludovisi, est exécuté d'une manière si habile; le marbre y est si hardiment taillé ; la main, bien qu'affectée dans son mouvement, les doigts, les phalanges sont si habilement exprimées, qu'il faut se taire en présence de cet ouvrage, et attendre qu'on ne l'ait plus sous les yeux, pour entreprendre de le blâmer.

Cependant, disons-le, un critique qui, prenant Michel-Ange pour sujet, n'aurait d'autre but que d'attirer sur son écrit l'attention, réussirait beaucoup mieux en signalant positivement les erreurs incontestables qui se trouvent dans les ouvrages de ce maître, qu'en répétant ses louanges. Qu'il fixe, par exemple, le regard de ses lecteurs sur le travail de l'épaule gauche et de la partie postérieure du col de ce même Moïse, il pourra démontrer anatomiquement et mathématiquement que les plans ou les formes en sont exécutés absolument de fantaisie et sans naturel, et que Michel-Ange est loin d'être consciencieux et classique en cet endroit. Mais non ; bien que les louangeurs soient au bout de leur admiration extatique, ils se décideront à jouer perpétuellement les émerveillés, et, s'il le faut, ils prendront même les défauts de Michel-

Ange pour thême de leurs éloges infinis. Je suppose juste, car un auteur tout récent vient d'écrire ce qui suit : « Toutes » les statues de Michel-Ange à St-Laurent ne sont pas ter- » minées... Dans le genre terrible ce défaut est presqu'une » grâce. »

Une autre figure de ce maître (figure que je ne dirai pas célèbre, car les figures de Michel-Ange le sont toutes), c'est le Christ en marbre qu'on voit à Rome dans l'église de la Minerva. On a tiré des empreintes de cette figure, et il fut un tems où on l'étudiait dans les ateliers. Mais il semble que son crédit soit beaucoup tombé depuis, et cela devait être, car elle n'offre point de ces grandes qualités qui soutiennent les défauts qu'on peut aisément remarquer dans cet ouvrage. Elle n'est point terrible, elle n'est point grandiose, mélancolique ou fièrement contrastée ; elle est seulement un peu dégingandée et habilement travaillée sous le rapport sculptural. Cet ouvrage justifie en quelque sorte le parti que prit toujours Michel-Ange d'être impo-sant et hardi ; car, on le voit ici, s'il eût voulu être châtié, simple et très-naturel, il fût devenu froid, languissant et insipide, parce qu'il chercha toujours la force dans son imagination et très-peu dans cette vraie science qui donna tant de vigueur aux ouvrages des anciens. Mais il se con-nut très-bien lui-même, et l'amour de la perfection ne prévalut point chez lui sur l'amour de la réputation : aussi a-t-on dit que si, pour se rendre célèbre, l'ambitieux Éros-trate, avait brûlé le temple d'Éphèse, Michel-Ange aurait détruit l'art, pour rendre son nom immortel. N'est-ce pas le juger un peu sévèrement ? Les auteurs qui ont écrit sa vie font du moins l'éloge de ses belles mœurs. Je crois plutôt que Michel-Ange aperçut le but de l'art, lorsqu'il

n'était plus tems pour lui de retourner en arrière, et qu'il se précipita avec d'autant plus d'intrépidité dans la manière, qu'il savait ne pouvoir point en sortir, et qu'il n'avait d'autre ressource que de s'y faire admirer.

Les plus beaux ouvrages de Michel-Ange, selon moi, sont ses deux figures symboliques couchées sur des tombeaux dans la sacristie de St-Laurent à Florence. Là, il est lui-même, sans retenue, sans gêne et par conséquent dans tout son talent. En présence de ces deux sculptures extraordinaires les idées philosophiques se taisent, la critique est anéantie, et l'esprit et les yeux sont comme enchaînés par un magnétisme dont on ne saurait découvrir la cause... O Michel-Ange! ici ta puissance semble être un mystère, ta force une magie et ton savoir un secret.... Sois toujours fière, heureuse Italie, de ton Michel-Ange; la Grèce elle-même en eût envié la gloire.

Remarquons que Michel-Ange ne fit point de portraits; au moins n'en cite-t-on qu'un ou deux. Voici comment Vasari explique cela : « *Di nessuno fece il ritratto, perche* » *aborriva il fare somigliare il vivo, se non era d'infi-* » *nita bellezza.* Il ne fit point de portraits, parce qu'il » avait de l'aversion pour l'imitation du naturel qui n'était » pas d'une extrême beauté. » Cette manière d'expliquer ce fait ne trouvera point de dupes. Michel-Ange ne pouvait pas faire de portraits sans éprouver de contrainte et de peine. Il était accoutumé à ne suivre que sa manière, son goût et ses caprices : comment eût-il pu faire un portrait dans lequel il lui eût fallu être esclave du modèle, approfondir la nature, la pénétrer jusque dans ses indications les plus secrètes et s'identifier en tout avec elle?

Michel-Ange, a-t-on répété, agrandit la manière de

Raphaël; cependant, soit dit en passant, Raphaël embellit un peu celle de Michel-Ange. Je sais très-bien que c'est à Michel-Ange que l'art moderne doit ce qu'il a acquis depuis lui en gigantesque, en grandiose, et, on doit le dire, en ostentation; mais c'est à Michel-Ange aussi que l'art moderne doit la manière outrée et à prétention, les contorsions prétendues magnifiques, les contrastes fougueux et sans décence, et enfin tout ce fatras de fausse science qui a perverti et qui pervertira encore les écoles à venir, si l'on oublie, si l'on dédaigne les anciens. Ce grand homme se disait élève du torse du Belvédère (*Lettere di Paggi*); cependant on ne peut nier qu'il en fût le parodiste. Vasari, admirateur de Michel-Ange, se gardait bien de penser ainsi. Il s'était mis à la tête de la secte Michel-Angelesque, et la protection du grand duc Cosme Ier et de son fils François l'autorisait à multiplier ses prosélytes, en vantant à outrance tous les artistes florentins. Mais les écrivains italiens d'aujourd'hui sont tous revenus sur le compte du partial Vasari, et je crois servir l'art, ainsi que mon opinion, en citant un passage d'un auteur toscan moderne qui vient d'écrire du sein même des arts à Florence.

« Michel-Ange, dit M. Puccini, pag. 11, beaucoup plus
» observateur des Grecs, qu'il ne fut leur disciple, avait
» prédit lui-même la corruption que ses imitateurs de-
» vaient apporter après lui dans l'art de la peinture et de
» la sculpture, et en effet ils ne furent tous que les singes
» de Michel-Ange. On dirait qu'ils ont plus aspiré au titre
» d'anatomistes qu'à celui de peintres ou de sculpteurs.
» Aussi leurs ouvrages ne sont qu'une vaine parade de
» muscles et d'attitudes forcées et bisarres. Ils confondent

» toujours le moyen avec le but, qui est l'expression et la
» vérité : telles sont les sculptures de Bandinelli, d'Am-
» mannati, de Tiébolo, sans en excepter celles de Cellini,
» malgré leur caractère de grandeur, ni celles de Sanso-
» vino et de Jean de Bologne, quoique plus sobres et
» plus châtiés ; telles sont les peintures de Salviati,
» d'Angelo-Bronzino, d'Alessandro-Allori, de Zucchéri,
» d'Aldini, de Poppi, qui non-seulement sont faux dans
» leurs draperies et dans leur coloris souvent trop vague,
» souvent trop sévère et presque toujours gris et cendré,
» mais qui, malgré leur science et leurs grandes études,
» n'en sont pas moins entachés du vice de maniéristes et
» d'imitateurs mensongers, et cela, parce que le législateur
» Vasari avait persuadé qu'à force de dessiner on apprend
» à faire par cœur et sans modèle... »

Plusieurs écrivains de sang-froid ont répugné à placer Michel-Ange sur le même rang que les Grecs. Lanzi, qui est sage dans ses jugemens, a témoigné une réserve bien remarquable pour son illustre compatriote. Il semble se méfier des abus où sont tombés les louangeurs, et quoiqu'il n'ose point critiquer ce grand maître, il ne le défend pas avec passion. Cependant Lanzi eût pu retrancher quelques expressions où il s'est un peu, je crois, abandonné d'après les autres. Je citerai deux passages de cette espèce. Il dit (Tom. 1. pag. 133. Édit. de Bassano) que Michel-Ange, soit qu'il se servît de la plume ou du charbon, soit même qu'il badinât, semble avoir été, pour ainsi dire, infaillible dans toutes les parties du dessin. « *Il quale comunque*
» *movesse o penna, o matita, o carbone, ancorche per*
» *giuoco, parve, per cosi dire, infaillibile in ogni parte*
» *del disegno.* » Un peu avant on lit : « *L'uomo ch' egli*

» *introduce nelle sue opere è di quelle forme che Zeuxi*
» *scelze e rappresentò sempre, secondo Quintiliano....*
» L'espèce d'homme que Michel-Ange introduisait dans
» ses ouvrages, est de la même forme que ceux que Zeuxis
» avait coutume de choisir et de représenter, comme nous
» le dit Quintilien.... » Lanzi veut dire d'une trop forte proportion et manquant de sveltesse.

Si nous n'avions vu aucun monument, aucune statue, aucune pierre gravée antique, nous pourrions, en nous en tenant seulement aux mots de Quintilien, hasarder un pareil rapprochement ; mais comme dans l'antique, nous connaissons un grand nombre de figures robustes, musclées, très-énergiques, etc., et qui, on peut le dire, ne sont, ni pesantes, ni ressemblantes à celles de Michel-Ange, cette comparaison paraît être un reste de prévention et un tribut payé aux écoles généralement présomptueuses des modernes qui se comparent aux anciens sans savoir ou sans vouloir les connaître : d'ailleurs il fallait remarquer qu'en ce passage Quintilien semble rapprocher Zeuxis d'Homère, et que Michel-Ange, malgré son élévation, n'a rien d'Homérique dans son énergie.

Je ne dirai rien de plus sur l'illustre Michel-Ange ; je me tairai aussi sur ses plus célèbres imitateurs : il me suffit d'avoir démontré que le caractère de l'école florentine est le grand, le hardi et l'exagéré. Dans cette école, la facilité et l'abandon tiennent lieu de grâce, et la grandeur du langage semble dédommager du manque de convenance et de naïveté. Passons à Leonard de Vinci.

CHAPITRE 84.

ÉCOLE DE LÉONARD DE VINCI.

Si les écrivains parlent de Michel-Ange avec enthousiasme, avec extase, ils parlent de Léonard avec amour et avec une prédilection résultant du talent vraiment attachant de ce grand peintre. J'aurai tant de fois occasion de citer le dessin et le clair-obscur de ce maître, qu'ici je m'étendrai peu sur ces qualités de ses ouvrages.

Léonard de Vinci placé à tort par quelques biographes dans l'école florentine, n'y donna jamais le ton. Plus âgé de vingt-deux ans que Michel-Ange, il lutta souvent contre ce terrible rival; mais Michel-Ange triompha. L'ardente jeunesse de Florence, tout en admirant Léonard, se laissait entraîner par son fougueux adversaire, en sorte que le peintre de Milan, dont l'influence conservait dans l'art la chasteté, la grâce, la finesse et la science, ne put cependant former une école prédominante. On vit même plusieurs de ses élèves se rapprocher peu à peu du style toscan qui remplissait si précipitamment de sa manière toute la Lombardie et toute l'Italie.

Les services rendus à l'art par l'immortel Léonard furent reconnus et sentis en tout tems par les vrais connaisseurs. Les artistes les plus opposés à la pureté, à la sagesse de son style châtié et délicat, lui ont toujours rendu justice. Rubens lui-même, le chaleureux Rubens écrivait son éloge [1], et les maniéristes les plus obstinés reconnurent

[1] De Piles nous a conservé cet éloge dans ses Vies des Peintres. Pag. 161.

la hauteur et la rareté de son mérite. Le talent de Léonard porte en effet un caractère si chaste et si précieux, il est tellement expressif et tellement pur à la fois, ses peintures sont si fines, si vives et si suaves en même tems, que les plus indifférens sont séduits et s'y attachent.

Léonard, bien fait de corps et beau de visage, habile dans tous les exercices, grand écuyer, musicien savant, profond géomètre, architecte, mécanicien, sculpteur, hydrauliste et physicien, poète enfin, Léonard, dis-je, fut un des principaux ornemens de son siècle; il servit noblement sa patrie, et s'il naquit d'une famille illustre, il sut l'illustrer de nouveau. François I^{er} l'avait appelé à sa cour, lorsqu'il était déjà fort âgé, et ce fut, dit-on, dans les bras de ce monarque qu'il rendit son dernier soupir.

Les premières leçons d'un bon maître sont des semences qui produisent toujours d'heureux fruits. André Verrochio, dont Léonard fut élève, avait l'esprit tout rempli d'excellentes connaissances en géométrie, en mathématiques et en dessin. Il était autant sculpteur que peintre, et Léonard se ressentit toute sa vie des précieux documens qu'il reçut d'un artiste qui basait la peinture sur des sciences aussi exactes et aussi nécessaires. Le dessin fut donc la partie prédominante de Léonard. Il avait une idée si élevée de sa perfection, qu'il ne regardait jamais aucun de ses ouvrages comme terminé. Comme Protogêne, il châtiait sans cesse ses tableaux, les améliorait et les finissait sans cesse, et tirait toujours de nouveaux perfectionnemens de son propre fond. Ce fut lui qui porta la science des lignes et du clair-obscur simple ou mathématique le plus loin parmi tous les artistes modernes; et, remarquons-le bien, si dans ses ouvrages il ne surpasse pas Raphaël

quant aux fins de l'art, il le surpasse quant aux moyens graphiques, en sorte qu'on peut avancer que les mouvemens de ses figures, et surtout des parties de ses figures, que leur graphie perspective, et j'ose même dire sentimentale, que la science des plans enfin et du modelé, est portée bien plus haut chez lui que chez Raphaël. Je m'étendrai sur ces comparaisons en d'autres lieux.

Léonard se fit aussi admirer par l'ame et l'expression vive de ses figures. Je ne parle pas de cette vie qui devait résulter naturellement de son excellente méthode de dessiner; je parle de l'expression des caractères et des passions. Sa fameuse Cène de Milan offre des têtes d'une grande force de signification, et l'ame y est peinte sur tous les personnages à un degré qu'aucun peintre n'a surpassé depuis. Léonard avait coutume de poursuivre, pour ainsi dire, la nature partout où il pouvait lui emprunter des traits caractéristiques. Dès sa première jeunesse il épouventa ses parens par une tête de Gorgone, tête effrayante par la vérité des accessoires. Enfin il voulait faire voir la vie et le moral sur les figures qui sortaient de son pinceau.

On vante de cet habile peintre plusieurs fragmens peu connus, dans lesquels la grâce et le sublime sont habilement réunis. Lomazzo vante pour l'expression naïve et cette dignité sublime une tête de Jésus représenté jeune, et que Léonard exécuta en terre. J'ai vu de lui une tête de Christ, dans laquelle tout ce qu'un poète peut avoir de divin, de pathétique, de céleste enfin dans l'imagination sur ce sujet, est réalisé. Les yeux de cette figure sont pleins de douceur et de gravité; la bouche est belle, majestueuse et animée; les joues sont grandes et jeunes; tout enfin dans cette peinture respire la poésie de l'art et le plus vif

sentiment. Winckelmann dit, en parlant d'une autre tête de Christ, peinte par Léonard, que ce grand homme est égal aux anciens dans l'art d'exprimer noblement la beauté. Je n'eusse pas osé dire égal aux anciens, parce qu'il est évident que Léonard cherchait un peu en tâtonnant ce dont les Grecs avaient une idée nette et une pratique positive, et qu'il n'était pas instruit des grandes doctrines de Phidias ou de Lysippe; mais je pense que Léonard fût devenu un autre Lysippe ou un autre Apelle, s'il eût étudié à l'école où s'instruisirent ces maîtres. Enfin, soit par sentiment naïf, soit par instruction et parce qu'il avait consulté des monumens antiques, soit par la seule force de sa pénétration, cet illustre peintre semble avoir communiqué avec les Grecs, et il paraît nous tendre encore aujourd'hui la main pour nous aider à atteindre à cette perfection des grands artistes d'autrefois.

Comment se fait-il qu'on ne l'ait pas toujours pris pour guide? C'est qu'on a confondu toutes les choses; c'est aussi que le chemin qu'il prescrit est étroit et difficile. On n'a pas voulu imiter Léonard et on a bien fait, car c'est toujours la nature qu'il faut imiter; mais ne pouvait-on pas, sans répéter son style, ses têtes, son clair-obscur et même sa manière d'exécuter, ne pouvait-on pas, dis-je, reconnaître et saisir la justesse et la sévérité de ses principes, sa correcte et fine imitation des lignes et des plans, son sentiment aidé de la science austère de la perspective, et chercher, comme lui, la vie dans l'exacte représentation des mouvemens? Les imitateurs de Léonard qui n'ont pas possédé sa science, sa rigoureuse justesse des contours, des lignes et des plans, n'ont point égalé ce maître, et ont souvent mérité d'être critiqués; cependant,

je le répète, sans l'imiter dans son style et dans ses fins, on peut chercher à l'égaler dans les moyens, car recommander l'étude de ce maître, ce n'est point prescrire pour modèle sa manière, c'est seulement prescrire sa méthode dans les parties qui le rendirent excellent.

Les amis de la peinture libre et improvisée, les amis du fracas, des charlatanneries, n'aiment point Léonard; mais ils n'aiment point non plus les Grecs, ils n'aiment point non plus la nature : c'est l'ostentation, c'est le bruit et la fortune qu'ils recherchent.

Malgré tout, l'influence de ce maître a été très-grande. La science vraie de ses contours a réformé, a guidé beaucoup de peintres. La belle fusion de ses ombres, la délicatesse de ses plans et de ses formes, leur pureté, leur rendu, lui ont attaché une foule d'artistes. De plus la grâce et le sourire décent de ses vierges et de ses enfans; le caractère animé de ses personnages virils; ses pantomimes justes, variées et appropriées au sujet; l'étude et la vérité de ses draperies, la délicatesse de son pinceau, cette simplicité enfin dans les moyens et cette constante sévérité tendant à la perfection, ont déterminé, ont entraîné un nombre considérable d'artistes. Ce ne furent pas seulement Giorgione, Tiziano, Michel-Ange, Raphaël qui profitèrent de ces belles et précieuses leçons, ce furent presque tous les peintres depuis le 16e siècle jusqu'à nos jours, et, si j'ai dit tout à l'heure que Léonard avait servi de digue pour arrêter le torrent Michel-Angelesque, je puis dire maintenant qu'il a été le plus vif flambeau qui ait éclairé les modernes et le maître le plus sûr qu'ils aient jamais étudié.

Sans entreprendre la description des principaux ou-

vrages de ce grand artiste, il suffit de rappeler que ses peintures sont les premiers joyaux des cabinets et les plus précieuses reliques de l'art du 15e siècle. Je ne reparlerai point d'une Léda qui rappelle le pinceau des Grecs, je ne dirai rien de certaines Madonnes qui m'ont paru admirablement imaginées et représentées, ni du précieux tableau de Ste-Anne, etc.; il faudrait être poète pour décrire tant de finesses, tant de douceur et tant de savantes images.

Enfin Léonard n'est point un orateur qui expose avec fracas ses pensées à un public turbulent, c'est un confident qui nous entretient doucement, mais avec une éloquence vive et touchante. Il est à notre portée, parce qu'il n'est ni forcé ni à prétention; il pénètre nos ames, parce qu'il est naturel, actif et tout sentiment. Il fait de la peinture un langage clair, énergique et délicat, et toutes les fois qu'on le rencontre et qu'on est seul avec lui, on l'entend, on le comprend, on l'aime et on ne le quitte jamais sans regret, parce qu'il a toujours fait éprouver quelque bien [1].

[1] Quoique j'aie résolu de n'introduire dans ce traité aucune de ces notes de simple curiosité et absolument étrangères à la théorie, je ne puis m'empêcher, au sujet d'une peinture aussi fameuse que celle de la Cène de Milan, de dire ici que ce tableau, peint dans le réfectoire du couvent des Grâces à Milan, a de dimension trente-un pieds quatre pouces sur quinze pieds huit pouces; qu'il est peint à huile et qu'il a tant souffert et de l'humidité et des repeints, qu'aujourd'hui il est presqu'effacé. Aussi Morghen, dans la merveilleuse gravure qu'il a faite de ce chef-d'œuvre, a-t-il été aidé de plusieurs copies, dessins, gravures, etc. Léonard exécuta cette peinture en 1498, étant dans sa 46e année. Une copie de ce tableau, par Luini, et qu'on voit à Ponte-Capriasco, porte une inscription qui indique en latin, ainsi qu'il suit, le nom des Apôtres et la place qu'ils occupent auprès de Jésus, en commençant par celui qui est debout à la gauche du spectateur: St Barthélemy, St Jacques le Mineur, St André, St Pierre, Judas, St Jean, Jésus, St Jacques le Majeur, St Thomas, St Philippe, St Mathieu, St Thadée, St Simon.

CHAPITRE 82.

ÉCOLE ROMAINE. — RAPHAEL.

Raphael est le chef de l'école romaine; mais comme on ne suivit point constamment les grandes leçons de ce peintre pendant la longue durée de cette école, il est évident que c'est par erreur que plusieurs peintres y ont été classés. Un grand nombre de ces artistes, bien que travaillant à Rome, peignirent dans des manières mixtes et souvent peu Raphaëlesques, en sorte qu'on doit hésiter à les considérer comme composant cette filiation circonscrite exclusivement dans l'école romaine proprement dite.

Lanzi, qui plus qu'aucun autre écrivain a étudié l'historique de la peinture en Italie, nous indique la marche divergente de plusieurs peintres cités dans cette école romaine. Il nous fait voir que les élèves de Zucchéro, tels que Passignano et ses imitateurs; que Roncalli, que Muziano (Girolamo), dont les ouvrages sont un composé de Vénitien et de Florentin; que César Nebbia, etc., et surtout le chevalier d'Arpino, tendirent plutôt à corrompre l'art qu'à rappeler les doctrines du grand Raphaël. Je viens de choisir ces peintres parmi le grand nombre de ceux qu'a cités Lanzi, parce qu'ayant observé moi-même leurs ouvrages, je regarde comme absurde de les confondre avec ceux qui ont cherché réellement la route de Raphaël. Que dire aussi de Barrocci, dont le style ou plutôt la façon de voir est si éloignée de celle du peintre d'Urbin? Que dire d'André Sacchi et des peintres qui vinrent plus tard,

tels que Pietro di Cortona, Romanelli, Ciro-Féri? Carlo Maratti fut, il est vrai, un de ceux qui se rattachèrent ensuite à Raphaël; mais ses successeurs s'en éloignèrent de nouveau. Les Lappicola, les Bénéfiale semblent n'avoir jamais entré dans les salles du Vatican. La confusion attachée à cette classification des écoles par pays se fait donc encore sentir ici, et le caractère de l'école romaine semble impossible à déterminer, si l'on associe au style de Raphaël celui de tous les peintres dont on a jugé à propos de composer cette école. Ainsi connaître le style et le caractère des ouvrages de Raphaël et de ses premiers élèves, ce n'est point connaître encore le style et le caractère de cette école romaine telle qu'on voudrait, mais en vain, la définir.

Indiquons en peu de mots ici le caractère et la marche de l'école de Raphaël. Les divers monumens de Rome ancienne étaient des modèles éloquens qui rappelèrent à Raphaël et à toute son école combien le style et le dessin sont importans dans l'art de la peinture. La noblesse et la simplicité dans la composition, ainsi que dans les formes, sont les principaux élémens de l'art romain, et le coloris, malgré ses charmes, n'y fut considéré qu'après le dessin. La pureté, l'énergie, la noblesse du dessin, la précision du trait, le relief par le clair-obscur particulier des objets, une certaine austérité dans tout le style, austérité qui n'exclut point la grâce, mais qui au contraire la rend plus puissante, un choix de draperies sage, des ajustemens d'un goût relevé, tels furent les moyens dont chercha à se parer cette école. Cependant tous les élèves de Raphaël furent loin de réussir comme le maître; tous ne comprirent pas les modèles antiques, qui seuls pouvaient diri-

ger leurs efforts. On vit donc, au sein de Rome même, des peintres aspirer au bisarre, le confondre avec le beau et adopter à la fin le goût barbare et accrédité de quelques maîtres étrangers. Ainsi se corrompit cette école qui, plus que toutes les autres de l'Italie, semble noble, chaste, châtiée et sévère, mais qui, comparée aux grands exemples des Grecs, est lourde, plus ou moins grossière, sans vivacité et sans attraits.

Pietro Pérugino, élève d'André Verrochio, fut le maître de Raphaël. On peut dire que ce maître était excellent, et qu'aucun autre, dans toute la série des peintres modernes, ne fut aussi propre à former un élève naturellement bien organisé. Pérugino était naïf et correct; il craignait la manière et l'enflure, et cette réserve qui le fit, il est vrai, aller terre à terre, fut cependant la source et peut-être la cause principale de l'habileté de son élève. Raphaël acquit donc peu à peu de la facilité sans prétention, de la justesse sans timidité, et de la force sans mensonge. Le maître et l'élève furent chastes et se distinguèrent par l'antique pureté.

Mais bientôt le jeune Raphaël développant une intelligence et une ame peu communes, aspira à de plus hautes leçons, à de plus grands modèles. Trop rapidement peut-être il s'éleva vers les conceptions supérieures; trop souvent peut-être, oubliant les leçons sévères du maître, il visa avec une certaine témérité aux grands spectacles de la nature avant de la bien connaître. Pérugino déjà vieux a dû plus d'une fois s'affliger des erreurs un peu ambitieuses de son illustre élève; plus d'une fois il a dû critiquer ses formes un peu rondes, ses lignes mêmes et ses plans un peu routiniers, son anatomie peu rigoureuse. Néan-

moins, s'il est vrai que nous soyons autorisés à désapprouver cette espèce d'indépendance trop hâtive de Raphaël, il faut convenir que c'est peut-être à ce libre élan que nous devons ces ouvrages étonnans qui ne peuvent être le résultat que d'un exercice commencé dès l'enfance dans l'art d'inventer et de disposer. Les peintures qui font aujourd'hui la gloire de Rome et de l'Italie, sont aussi les fruits de cette précoce expérience; et, puisque l'art chez les modernes devait s'élancer dans une marche si particulière, je veux dire puisque ce n'a jamais été par l'excellence des figures, mais par leur assemblage combiné d'une manière plus ou moins ingénieuse et expressive, qu'on chercha à obtenir la beauté dans les tableaux, il est heureux que le beau génie de Raphaël ait été exercé de bonne heure dans cet art difficile de combiner et de composer.

Au surplus Raphaël, en avançant en âge et en cumulant tant de parties de son art, ne fut jamais inférieur à lui-même dans la science et dans l'art du dessin, et toujours dans ses tableaux exécutés soit à huile, soit à fresque, soit en grand, soit en petit, il fait voir le dessinateur correct, plein de nerf, de sentiment et de génie, toujours enfin il est enclin vers la grâce et la beauté.

Cet homme excellent eût probablement surpassé tous les peintres de l'antiquité et Apelle même, s'il eût vécu de leur tems, c'est-à-dire s'il eût été instruit à leur école et au milieu de leurs étonnantes leçons. La nature lui prodigua tous ses dons, et nous ne voyons point dans les écrivains anciens que ce même Apelle ou que Zeuxis ait été aussi privilégié du ciel que l'a été notre Raphaël qu'on a cru devoir appeler du nom de divin. Beauté physique, candeur

et noblesse d'ame, énergie, délicatesse, ardeur infinie, passion pure et constante pour son art, urbanité, générosité, sublimité et finesse, tous ces dons lui furent accordés ; rien ne fut refusé par le destin à ce génie fortuné. Des circonstances presqu'aussi favorables à sa gloire et à sa fortune que celles où se trouvèrent Polygnote et Apelle, secondèrent ses efforts. Que lui manqua-t-il donc pour égaler les Grecs ? Des émules et des maîtres Grecs. Raphaël cependant étudiait les anciens ; mais, outre qu'il faut du tems pour les comprendre, il fallait rivaliser avec le nouveau géant florentin. Raphaël chérissait la simplicité et la grâce vive des modèles antiques ; mais il était distrait et entraîné par le besoin d'éclipser des rivaux prétentieux, hardis, délirans et pleins de faste.

Cependant cette émulation fut profitable à Raphaël. Il agrandissait sa manière, il rehaussait son style, il embellissait ses effets. « Je rends grâce au ciel, disait-il, avec
» son ingénuité ordinaire, d'être né du tems de Michel-
» Ange. » Concourant une fois avec Fra Bastiano, il apprit que Michel-Ange faisait des dessins pour ce dernier :
« Tant mieux, dit-il ; si je triomphe, ce sera sur un grand
» dessinateur. » Cette émulation, redisons-le, lui fut profitable, et c'est peut-être à ce stimulant que nous devons ces ouvrages, qui, pour le tems où il vécut, ressemblent presqu'à des prodiges.

On n'a pas assez considéré, je crois, les grands services que Raphaël a rendus à son art, en ouvrant aux artistes de nouvelles voies et en parcourant presque tout le domaine de la peinture. Ce grand peintre fit connaître les grands moyens de l'expression par les combinaisons des figures réunies, ainsi que par le haut degré d'action des

figures en particulier. Il ennoblit tout le style de ses devanciers; il porta l'imitation presqu'aussi loin que Léonard dans les formes du nu, et plus loin peut-être dans celles des draperies; il agrandit tout le langage pittoresque sans le charger, et il imagina des spectacles intéressans, très-significatifs, pleins de dignité, dans lesquels la grâce s'alliait à l'énergie, et la délicatesse à la majesté. Quelque chose de philosophique, de saint et de solennel à la fois, décore ses belles peintures du Vatican. L'ame de Raphaël a passé dans ces images, et lorsqu'on s'identifie avec ces touchantes représentations, on en est tout ému, on en est troublé comme si Raphaël lui-même était encore là occupé à les peindre. Les grands progrès que ce peintre fit faire à l'art, sont donc aussi remarquables que le talent immense avec lequel il exécuta toutes ces belles choses.

Peut-être qu'on n'a pas non plus assez considéré Raphaël sous le rapport des qualités qui lui sont particulières, et en voulant tout louer dans ce maître, on n'a peut-être pas assez signalé ce qui le différencie des autres peintres. La force et la propriété de ses expressions a frappé tout le monde, il est vrai, mais on n'a point distingué que ce qui donne cette force à ses expressions vient souvent de ce qu'elles sont exclusivement propres à la peinture, et que, si d'autres peintres (tel a été, par exemple, Correggio) ont senti et ont communiqué ce qu'ils sentaient aussi clairement que lui, ils n'ont point su faire naître cette magie pittoresque que Raphaël comprenait si bien et dont il s'efforçait toujours de tirer un grand parti. Pour citer des exemples, je dirai que l'idée de l'Ange accourant sans toucher terre et élancé vers Héliodore, produit une expression extraordinaire, essentiellement pittoresque ou

poétique en peinture. Ce bourreau qui dans le Massacre des innocens s'avance le corps placé horizontalement, comme une bête menaçante, sur la mère infortunée dont l'enfant va être poignardé, ce bourreau, dis-je, offre un spectacle si affreux qu'il semble que cette mère elle-même doive mourir bientôt de ce seul souvenir. Ces idées sont de ces inventions appartenant véritablement à la peinture et qu'un Raphaël seul savait choisir et réaliser. Les trois têtes des femmes dont les bras s'élancent en avant, dans le même tableau d'Héliodore, sont encore de la même espèce : chaque tête est grande et belle, mais leur association produit un effet magique, inattendu et, pour ainsi dire, dramatique.

Indépendamment de ces qualités, Raphaël était supérieur à tous les peintres dans la disposition, et soit qu'il l'eût étudiée sur les bas-reliefs romains, soit qu'elle ait été le résultat de son goût naturel et de son grand sens, l'art avec lequel les parties composent le tout, est extrêmement remarquable dans ses ouvrages. Aucun peintre n'a mieux disposé que lui deux figures, telles, par exemple, que la Madonne avec l'enfant; aucun peintre n'a mieux groupé les parties dans le tout, et les détails dans les parties.

Une autre condition qui distingue Raphaël de tous les autres peintres, c'est la clarté par le choix d'aspect des objets. Chez lui tout est aisément aperçu et tout semble situé par hasard; tout est débrouillé et rien n'est froid et vide par des intervalles ostensiblement calculés. Enfin cet heureux génie possédait comme Apelle une grâce qui lui était particulière.

Mais à quoi ne m'engagerait pas une analyse complète

du talent de Raphaël? Je terminerai donc en disant que s'il a parfois quelque chose de barbare dans le style; si ses draperies sont si différentes des draperies antiques; s'il a quitté de bonne heure la route de la sévérité et des finesses pénétrantes pour atteindre au grandiose; si même l'idée du parfait était peu déterminée dans son esprit, puisque ses grands efforts dans son tableau de Galatée et de la Transfiguration, et dans sa sculpture conservée à Ste-Marie du peuple, nous démontrent qu'il ne savait pas, comme les Grecs, s'élever en interrogeant la nature, ni devenir vivant et plein de beauté en empruntant toujours à la nature; si d'ailleurs ses têtes de femmes ont, soit dans leurs traits, soit dans leur coiffure, quelque chose de judaïque et d'étranger à l'harmonie grecque; si enfin tout le costume de ses personnages est éloigné de la beauté antique, toutes ces faiblesses, dis-je, étaient le résultat nécessaire de l'état de l'art à l'époque où le cultivait ce grand homme qui, eu égard à cet état de l'art et aux obstacles que lui apportait tout le reste de barbarie qui infestait encore son siècle, fut un des génies les plus admirables qui aient jamais paru.

Polydore, élève de Raphaël, ainsi que Mathurino de Florence, recherchait les traces des anciens Romains, et Raphaël les excitait à cette étude. Jules Romain tendait à conserver dans l'art la force et la vivacité de son maître, mais il n'en avait ni le grand sens ni la finesse. Jean d'Udine, sous l'inspection de Raphaël, propageait l'élégance des ornemens et des décorations. Enfin Périno del Vaga, Pellégrino de Modène, et plusieurs autres propageaient aussi les leçons de leur maître. Garofolo lui-même avait transporté dans ses peintures cette vie, cette cor-

rection et cette gravité qui préservèrent pendant long-tems la dignité de l'art; mais enfin l'école de Raphaël finit par se dégrader peu à peu et s'anéantit totalement.

Lanzi semble considérer l'époque du sac de Rome, vers l'an 1525, comme celle où furent dispersés les véritables élèves de Raphaël, qui ne se rallièrent plus depuis. Il ajoute que sous les papes Grégoire XIII, Sixte-Quint et Clément VIII, élu en 1572, l'art se dégrada évidemment. « Sous Sixte-Quint, dit-il, la célérité était préférée à toute
» autre qualité, et sous Clément III la peinture à fresque
» n'était plus qu'un métier et qu'une affaire de pratique,
» chaque peintre faisant sans retenue tout ce qui lui pas-
» sait par la tête... Alors le coloris ne valait guère mieux
» que le dessin. Jamais on n'avait vu faire un pareil abus
» des couleurs crues et entières; jamais le clair-obscur
» ne fut plus faible et languissant; jamais on ne négligea
» autant l'harmonie. Ce fut le tems de ces nombreux ma-
» niéristes qui peuplèrent de leurs figures les temples, les
» monastères et les salles de Rome... Cependant, ajoute-
» t-il, il se trouve dans les cabinets quelques tableaux de
» ces tems qui n'ont pas eu tout à fait le même sort, et on
» voit encore des reliques précieuses du bon âge précé-
» dent. » (Tom. 2. pag. 106.)

Je ne suivrai pas les traces de cette école qui va s'évanouissant et se confondant, pour ainsi dire, dans les écoles étrangères, malgré les efforts de quelques peintres très-faibles, vers le milieu du 17ᵉ siècle. Parlons maintenant de l'école vénitienne.

CHAPITRE 83.

ÉCOLE VÉNITIENNE. – GIORGIONE, TIZIANO, PAUL VÉRONÈSE, TINTORETTO, PORDÉNONE, BASSANO, ETC.

L'école vénitienne est la grande école des coloristes; c'est l'école mère du coloris, où vinrent même s'initier les Rubens, les Van-Dyck, et dans laquelle, pour me servir de l'expression de Vasari, une foule de peintres de tout pays vinrent tremper leur pinceau.

Le célèbre Barbarelli, surnommé Giorgione, fut réellement le premier qui posa les bases de cette école, et l'illustre Tiziano Vecellio doit en être regardé comme le chef. Avant ces maîtres, deux Vénitiens très-habiles avaient déjà préparé l'éclat de cette école : Jean et Gentil Bellini avaient enseigné, vers l'an 1495, leur art à Giorgione et à Tiziano. Jean, plus habile que son frère, produisit des tableaux d'un assez grand style et d'une couleur fort naïve et fort délicate. Mais bientôt Giorgione, son élève, l'éclipsa par la force, la variété, la hauteur et l'harmonie de son coloris, et Tiziano, par la justesse, la suavité, la science des accords, par les effets ingénieux, simples et magiques de sa palette. Tiziano excella surtout dans l'art de colorier les carnations, et aucun peintre ne l'a jamais surpassé en cette partie.

Après ces grands maîtres, l'école vénitienne vit successivement dans son sein de très-habiles coloristes, et les exemples du célèbre Tiziano, qui peignit presque pendant la durée d'un siècle entier, formèrent un grand

nombre d'habiles élèves. Pâris Bordone, Paul Véronèse, Tintoretto, Palma le vieux, Jacques Bassano et beaucoup d'autres, propagèrent les grandes leçons de Giorgione et de Tiziano. Mais les derniers rejetons de cette école furent très-dégénérés, et l'on ne reconnaît guère les secrets et les grandes maximes vénitiennes dans les ouvrages d'Antonio Pellégrini, de Gio Batista Piazetta, mort en 1754, ni dans ceux du chevalier Libéri.

Giorgione fut un de ces hommes qui semblent s'être élevés d'eux-mêmes par leurs propres forces et sans aucun secours étranger. Il parvint seul à la plus grande énergie et à la plus grande suavité du coloris. Harmonieux et ardent à la fois, grand et châtié dans ses peintures, ce coloriste célèbre a laissé aux peintres les plus grandes leçons. A quelle hauteur ne se fût-il pas élevé, si la mort ne fût venue l'abbattre à la fleur de l'âge? Quand je parle ici de la force et de l'harmonie de coloris, j'y comprends le clair-obscur, me conformant en cela à l'usage des écrivains; car ailleurs je me garderai bien de le confondre avec l'art des teintes qui est le coloris proprement dit, en sorte que je ferai remarquer que Giorgione fut aussi le fondateur du clair-obscur.

Le fier élan de Barbarelli le fit donc appeler avec raison Giorgione, au lieu de Giorgio, c'est-à-dire *Georges le puissant*. Il peut se faire que parmi les élèves des Bellini (et Lanzi nous fait voir qu'ils ont été fort nombreux), quelques-uns aient mis Giorgione sur la voie. Ce peintre de génie aura remarqué dans l'un une qualité précieuse, dans l'autre certains secrets de pratique: il aura, par exemple, été frappé de l'énergie de couleur qui distinguait Crivelli, ou de la fonte suave des tons ou même des

calculs des clairs et des bruns dans les tableaux qu'étudièrent aussi Pellégrini d'Udine, Lorenzo-Lotto et plusieurs autres. Il est à présumer même que l'invention de la peinture à huile, invention qui était toute récente alors, dut conduire les coloristes de Venise à des recherches particulières favorables au coloris; et on en doit conclure que Giorgione sut recueillir le premier et réunir, comme en un trésor, mille remarques techniques que lui offraient cette multitude de peintures nouvellement exécutées par le procédé à huile. Mais ce fut à son génie qu'il dut ses progrès surprenans et l'artifice par lequel il sut élever si haut le coloris vénitien.

Les qualités remarquables de Giorgione sont donc la force des tons, la transparence des ombres, les heureux calculs de clair et d'obscur, et une richesse, ainsi qu'une franchise dans les teintes, qui, jointes à son pinceau suave et énergique, font de ses tableaux autant de spectacles magiques et essentiellement pittoresques. Indépendamment de ces qualités, ce peintre ajustait avec un grand goût ses figures dans les sujets qui comportaient un costume libre. Il tira le plus grand parti des vêtemens de son tems, et en cela il est d'un style plus piquant et plus varié que Tiziano.

Giorgione semble aussi avoir cherché quelquefois le goût de peinture des anciens. Le musée de Paris a possédé de cet habile peintre Adam et Eve, représentés de grandeur naturelle, et ces figures paraissent avoir été copiées d'après des antiques. J'ai vu d'autres tableaux de Giorgione, dont la disposition rappelle beaucoup le goût de l'antiquité. Il est à remarquer que Gentile da Fabriano et ses élèves, les Bellini, recherchèrent toujours la simplicité.

Boschini, en parlant des ouvrages de ce maître à Venise, remarque certains tableaux exécutés dans la manière antique qu'il appelle *Giorgionèsca;* je ne sais si par manière antique il entend dire la manière des anciens.

Il semble qu'on rende plus de justice aujourd'hui au grand talent de Giorgione, qu'on ne le faisait autrefois. Plusieurs connaisseurs vantent la simplicité, la sagesse et le langage relevé de ses peintures, la force et la douceur de son coloris, la résolution de son clair-obscur et le caractère de son dessin qui est souvent châtié, pur et fini dans le goût même de celui de Léonard de Vinci.

Enfin ce peintre semble avoir animé Tiziano, son émule dans l'école de Bellini, et on est tenté de croire que sans Giorgione, Tiziano n'eût point soutenu à un aussi haut degré son harmonie et n'eût point su fixer ses effets par un clair-obscur aussi fortement déterminé et aussi bien calculé. On vit donc Giorgione embellir ses ouvrages de la pureté et du relief de Léonard, des délicatesses variées de Tiziano, de la majesté et de la naïveté de Bellini, et de la belle disposition des anciens.

Je remarquerai ici que, s'il emprunta à Léonard la science du clair-obscur vrai, il ne put apprendre de ce maître la science du clair-obscur composé. Vasari semble avoir confondu ces deux choses bien différentes. Léonard de Vinci ne connaissait point cette seconde partie du clair-obscur, en sorte que Giorgione dut puiser ou dans d'autres sources, telles que plusieurs anciennes peintures vénitiennes dont j'ai déjà parlé, peintures que durent aussi consulter Polydore de Carravagio, Correggio, Sébastien del Piombo, etc., ou dans son propre génie. Lanzi a prétendu remarquer l'influence de Giorgione sur Jean

Bellini, son maître. « A la vue des peintures de son élève, dit-il, Jean Bellini donna plus de mouvement à ses figures, plus de relief, plus de chaleur, plus de fusion à ses couleurs et plus de suavité à son clair-obscur. Il choisit aussi mieux le nu, agrandit ses draperies,... et, ajoute Lanzi, s'il avait pratiqué la morbidesse des contours, il pourrait être proposé comme un modèle complet du style moderne. »

Tiziano fut l'honneur de Venise comme Michel-Ange le fut de Florence. Né presqu'en même tems que ce dernier, Tiziano mettait au grand jour toutes les règles du coloris, pendant que celui-là répandait en Toscane de grandes leçons de dessin. Mais une différence remarquable les distingue l'un de l'autre. On a suivi et l'on suivra toujours Tiziano avec profit et sans danger, tandis qu'on ne suit guère le grand Michel-Ange sans risquer de s'égarer. Non moins fameux que l'autre, le peintre vénitien a donc l'avantage d'avoir été plus utile à son art.

Tiziano était un peintre d'un mérite transcendant, car il fit voir à la fois de l'élévation, de la fécondité, de la naïveté, de l'énergie et du charme. Cependant les grâces et la vivacité de l'expression ne furent point ce qu'il recherchait, ce qu'il goûtait le plus, et en cela même il est resté inférieur à des rivaux moins illustres que lui. Mais ce beau génie, si bien organisé, sut se rendre sévère et scrupuleux imitateur dans sa jeunesse, vrai et grand dans l'âge fait, vigoureux et poétique jusqu'à sa dernière manière, délicat enfin et magique dans tous les tems, en sorte que l'on regrette qu'un tel peintre ait été abandonné aux irrésolutions d'une école barbare et au goût dominant de son tems, goût presqu'indéfinissable, goût

qu'aucune doctrine pure, relevée et certaine, comme celle des Grecs, ne vint jamais redresser.

On a souvent répété que Tiziano est un maître incomparable dans l'art des teintes : chacun le voit. Mais pourquoi n'a-t-on pas généralement vu et soigneusement démontré que ce grand peintre est aussi un maître dans l'art du clair-obscur? Les bons dessins ou les bonnes gravures, d'après les tableaux de Tiziano, en offrent évidemment la preuve; car, si les teintes ont disparu dans ces dessins, le clair-obscur, qui n'en subsiste pas moins, soutient toujours l'ouvrage.

Indépendamment de cette qualité si essentielle chez ce peintre, et dont il s'était fait un secret que très-probablement il n'expliqua jamais franchement à ses élèves (car fort peu d'entr'eux semblent en avoir appliqué d'une manière fixe le principe à leurs ouvrages, et l'on sait que ce maître était d'ailleurs peu communicatif); indépendamment, dis-je, de cet art ou de cette méthode de clair-obscur, il faut remarquer dans ce peintre une grande simplicité de dessin. Peu profond dans l'anatomie, il avait néanmoins appris chez Bellini à copier avec justesse les mouvemens de la nature. Parfois son dessin offre quelque chose de cette qualité fine qui fait que l'art n'est point aperçu, qualité qui jette tant de naturel et tant d'attraits sur les objets d'imitation, et qui les rend, comme ceux des Grecs, ressemblans à la nature. Palma le vieux fit voir quelquefois dans ses peintures un peu de cette même naïveté.

Il semble aussi qu'on n'ait point assez reconnu dans Tiziano la qualité du grand et du pathétique dans l'expression. Cependant son tableau de St Pierre Dominicain

est rempli d'ame et de caractère; il est vraiment grand et terrible. Si cette célèbre production n'est point aussi hardie que celles de Michel-Ange, elle est tout aussi noble, tout aussi sentimentale, et même plus touchante. La tête du Christ couronné d'épines, tableau célèbre, fait voir aussi une expression forte, vive et très-pathétique. On dit que la tête du Laocoon a servi dans ce tableau à élever les idées du peintre; néanmoins il est à remarquer que la beauté n'y domine pas assez sur l'expression.

Je viens de signaler certaines qualités dans Tiziano, parce qu'elles sont peu vantées par les écrivains qui semblent ne considérer dans ce peintre que le mérite technique du coloris. Je dirai aussi que toujours le coloris de ce maître est savant et naturel; que sa palette est toujours magique; que ses teintes sont belles, agréables, riches, fières, délicates et suaves à la fois; qu'elles sont variées, harmonieuses et unes en même tems; en sorte qu'il a triomphé de ce grand problème que doivent toujours chercher les artistes, problème qui consiste à réduire les diversités de la nature à une harmonie simple et toute-puissante. Mais cet éloge, comme tous ceux qu'on ferait des coloristes modernes, suppose que le tableau est considéré dans son état premier et comme n'ayant subi aucune altération.

Paul Véronèse fut un des plus grands peintres vénitiens. Il se fait admirer par l'ordonnance de ses compositions; par la légèreté et la vie des teintes, par la vivacité et la perspective du dessin, par la franchise de l'exécution. Sa grande Noce de Cana est un morceau qui réunit toutes ces qualités. Paul Véronèse n'est point un artiste philosophe; c'est un peintre qui reste aux moyens de l'art. Il ne touche point au but, mais il est tellement maître de

ses moyens, il est si libre, si résolu, si franc et si brillant dans ce qui tient à l'exécution, il est si imposant dans ses vastes et nombreuses compositions, si grand, quant à l'aspect de ses tableaux de moyenne dimension, qu'il fait l'étonnement et souvent le désespoir des peintres. Par quel merveilleux procédé, se disent-ils, peignait-il sans repentir et à pleine couleur des demi-teintes justes et diaphanes? Par quel art était-il éclatant sans être cru, arrondi sans être lourd, transparent sans tomber dans le vague? On le trouve toujours dessinant ses mouvemens avec justesse, animant toutes les actions, décorant ses figures de vêtemens très-pittoresques, quoique sans convenance, variant enfin ses têtes à l'infini, et mettant, pour ainsi dire, à contribution toute la population de Venise. Paul Véronèse exerça donc la peinture avec une vivacité qui cause en tout tems la surprise, et avec une habileté qui le place au premier rang [1].

Mais quelle prise a-t-il laissée à la critique? Ici je ne rappelerai point la nullité de ses expressions, lorsqu'il n'introduisait pas de portraits toutefois. Je ne dirai rien de ses anachronismes, de ses étoffes qu'il appelait des vêtemens; enfin des licences sans nombre dont chacun est

[1] Deux remarques sont à faire ici : l'une au sujet de son dessin, l'autre au sujet de son coloris improvisé. Il est évident que Paul Véronèse, dont le père était sculpteur et le destinait à son art, avait reçu de lui d'excellentes notions relatives à l'imitation des lignes et des mouvemens déterminés par les attitudes. Il posséda à fond, et supérieurement à tous les peintres d'histoire peut-être, la science de la perspective linéaire qui le conduisit à la connaissance du coloris et à certaines pratiques qui en dépendent et dont il usa de la manière la plus vive et la plus ingénieuse. Ces pratiques devaient être absolument conformes à ce que nous exposerons aux chap. 507, 508, etc.

choqué à la vue des tableaux de ce maître. Mais puisqu'il convient de le juger exclusivement comme coloriste, je dirai qu'il n'a point saisi les secrets de Tiziano et de Giorgione dans le clair-obscur. Ses lumières sont éparses; ses masses principales sont doubles, triples, égales et jetées sans ordre et sans économie; ses bruns sont placés sans art, c'est-à-dire que s'ils servent à soutenir les moindres clairs, ils ne sont pas combinés de manière à soutenir les grandes masses de lumière. Incertain et pauvre même dans cette partie du clair-obscur, il ne se sauve qu'au moyen des grandes demi-teintes qui adoucissent l'aridité de ses effets; et s'il n'avait pas donné à ces mêmes demi-teintes de la vraisemblance, de la douceur, du moelleux et de la légèreté, ses tableaux seraient certainement petits d'effet, secs, papillotans et sans attraits. Mais il faudrait renvoyer le lecteur aux chapitres où sont expliquées ces questions techniques.

Paolo fit aussi beaucoup de portraits, beaucoup de Vénus ou de femmes demi-nues. Les demi-teintes en sont excellentes, les carnations en sont sanguines, quoiqu'un peu uniformes; et bien qu'il ne soit pas aussi juste ni aussi varié que Tiziano, il s'élève toujours à un diapazon plus idéal peut-être que ce maître et à un coloris réellement riant et tout magnifique.

Tintoretto acquit une célébrité justement méritée. C'était un peintre tout de feu, inventif, hardi et aspirant plus au style relevé qu'au coloris proprement dit. Il peut se placer aussi bien dans l'école de Michel-Ange que dans celle de Tiziano; aussi son article ici sera-t-il court. Il avait écrit dans son atelier : Dessin de Michel-Ange et coloris de Tiziano; cela explique le caractère de ses ou-

vrages. On y retrouve cependant Giorgione, Corrégio même, qui naquit près de vingt ans avant celui-ci. Enfin, malgré cette force, ce feu, cette ivresse même qui constituèrent Tintoretto grand artiste, il ne put surpasser ses modèles particuliers, ni même atteindre à leur degré d'excellence. Il arriva enfin à Tintoretto ce qui est inévitable aux peintres dont le feu est plus le produit de l'imagination que du savoir, c'est que si dans beaucoup de ses tableaux il fut habile et surprenant, dans beaucoup d'autres aussi il fut factice, bisarre et très-inférieur à lui-même.

Ce peintre célèbre exécuta beaucoup de beaux portraits dans lesquels il atteignit la force de Giorgione et la suavité de Tiziano.

Pordénone obtint moins de célébrité que Tintoretto. Cependant on le plaçait de son tems non-seulement à côté de Tiziano, mais il y avait même à Venise un parti qui le mettait au-dessus de ce rival puissant. Cette lutte fut favorable à ces deux grands coloristes, et Pordénone en sortit avec gloire. Naturellement courageux et fier dans ses pensées, ce peintre aspira aux effets surprenans du clair-obscur : élève de Giorgione, il voulait faire saillir les objets et les détacher de leur fond. Ce grand artiste préférait les figures énergiques de la virilité aux figures délicates du sexe. Enfin, pur dans ses teintes, grand et nerveux dans tous ses sujets, il disputa la palme aux premiers coloristes du monde. Il est à regretter qu'il ait produit si peu.

Jacques Bassano, qu'il me paraît nécessaire de citer ici, contribua peu, malgré tout son talent, à soutenir l'éclat de l'école vénitienne. Ce coloriste habile, mais trop

peu varié, semble n'avoir vu dans son art que les teintes et la hardiesse du pinceau. Il avait bien de cette fierté libre et de cette manière transcendante qui distingue toute l'école d'Italie, mais il confondit trop souvent le but avec les moyens. Avait-il, comme disent ses admirateurs, fait reluire les parties éclatantes, obtenu de larges repos, animé les couleurs de ses étoffes en rappelant, soit l'éclat de l'émeraude, soit les feux du rubis; il croyait sa tâche bien remplie.

Bassano ne fit pas seulement des tableaux dits de genre, il traita aussi des sujets grands où il ne manque ni d'élévation ni de caractère; mais presque toujours il en reste au métier. En fait d'invention, de convenance et de costume, aucune discrétion ne l'arrêtait. Dans l'histoire de Jésus-Christ, il introduisait des fusils. Peint-il le retour de l'Enfant Prodigue? Vous ne voyez point sur le devant ce jeune homme flétri par la misère, implorant par son repentir, espérant et craignant les embrassemens de son vieux père.... Rien de cela. Vous y voyez des cuisiniers, le veau gras, les rôtis bien rissolés sortant de la broche et devant servir au festin de réjouissance, et puis dans le fond et bien loin un petit homme à barbe grise recevant dans ses bras un mendiant.... Mais Bassano sut toucher d'un pinceau habile les figures et les animaux; ses teintes sont fortes, translucides; ses blancs sont savamment coloriés, et si sa touche est parfois heurtée et sans charmes, elle est presque toujours ferme, expressive et animée de main de maître.

CHAPITRE 84.

ÉCOLE DE CORREGGIO.

Correggio fut un de ces beaux génies dont s'enorgueillit avec raison l'Italie. La nature, en créant Correggio, semble avoir dit : Et toi aussi tu seras peintre. Car chez quel maître ce grand artiste a-t-il formé son talent? On l'ignore. Il est donc à croire qu'il ne dut qu'à lui seul toute son excellence. Chez ce peintre, tout est sentiment, tout est simple volition. Les moyens ne paraissent point l'avoir occupé; et quand on voit ses peintures, ce n'est point une production du pinceau que l'on voit, c'est Correggio lui-même, c'est toute son ame qui se mire sur le tableau. Ainsi, en lisant Homère ou Virgile, on oublie les traces imprimées sur le livre, on oublie le livre même qui sert cependant à nous émouvoir. Ce sont donc les sentimens, ce sont les affections de Correggio qui nous émeuvent en présence de ses peintures.

Artiste touchant et rempli de décence, que de douces larmes tu fais répandre quelquefois! Que de sourires délicats tu fis épanouir, et que de baisers reçurent en secret tes peintures! Tendre et noble à la fois, tu nous confies tes plus intimes sentimens. Sans chercher à charmer tu nous découvres tous les charmes et toute la beauté de tes pensées... Combien tu dus être troublé, toutes les fois que tu représentas la divine douleur de Jésus! De combien de joyeuses affections ta belle ame fut comme inondée, quand sous tes rians pinceaux tu voyais s'animer ces

anges et ces enfans heureux qui respirent dans tes peintures !... Chaste Catherine ! vos mœurs saintes et virginales sont peintes dans tous vos traits, et l'émotion de votre cœur semble en faire tressaillir l'image... Jouis d'un doux repos, belle Antiope ! dors long-tems de ce sommeil fortuné ; Jupiter ne saurait augmenter ton bonheur..... Mais je sens mes idées s'abandonner en liberté, comme si j'étais seul en présence des tableaux de ce maître.

On a appelé Correggio peintre des grâces, on s'est mal entendu. Il faut convenir que son harmonie, son clair-obscur et ses physionomies ont quelque chose d'enchanteur ; cependant ses têtes, ses corps n'ont point la vraie grâce de la beauté ou de la nature. Ses tableaux, c'est-à-dire le tout ensemble de ses tableaux, est en effet gracieux ; mais on ne saurait dire que ses bouches, que ses yeux, que ses mains, considérés isolément, soient conformes à la vraie beauté et à cette grâce naturelle de laquelle on tenterait en vain de s'écarter. Il est même à remarquer et il est essentiel de dire que ce grand peintre en s'abandonnant à son sentiment et en déviant de la sévérité qui seule peut soutenir, fortifier et élever l'art, a introduit le premier peut-être dans la peinture ce vice d'exagération, ce vague trompeur, et ce je ne sais quoi dont on fit depuis un abus si perfide. Ce n'est pas qu'on remarque précisément dans ses ouvrages de l'afféterie, de la minauderie ou une langueur empruntée ; c'est un commencement de manière qui n'est point dans la nature, qu'on peut tolérer peut-être sur quelques objets en passant, mais qui, répandue sur le tout, donne un aspect un peu étrange et recherché, un peu fade, un peu prétentieux et qui importune les esprits sévères et instruits dans

l'étude de la nature. Enfin cette prétendue grâce est celle de Correggio et ne fut point celle des Grecs qui jamais ne puisèrent leurs expressions dans un goût vague et individuel, au sein d'émotions sans caractère ou dans l'idéal de l'imagination.

Correggio, a-t-on dit souvent, est le grand modèle du clair-obscur; comme en tant d'autres choses, on a pas dit juste. Correggio, ainsi que Léonard, mais dans un autre système que lui, excella dans l'imitation du relief des corps. Personne ne sut mieux arrondir sans recourir à l'exagération des demi-tons et aux ombres obscures, personne ne donna plus de consistance et d'existence aux objets; cependant il n'en faut pas conclure qu'il entendit aussi le clair-obscur composé, c'est-à-dire l'art de combiner, selon le beau, les grandes masses dans le tout : en cela il le cède à Giorgione, et surtout à Tiziano, qui plus qu'aucun peintre avant Rubens ou Van-Dyck, ses imitateurs en cette partie, suivit un système fixe sur ce point. La cause de ce malentendu sera développée dans plusieurs chapitres relatifs au clair-obscur.

Je ne dirai rien du coloris, ou, pour mieux m'exprimer, des teintes de Correggio : elles n'ont rien de bien remarquable, et c'est la grande harmonie générale, c'est la suavité de son clair-obscur qui fait valoir les teintes de ses tableaux; car de fait elles ne sont ni très-justes, ni très-fines, ni très-variées.

Si Correggio fût poète, ses élèves ne surent prendre de lui que le matériel et le métier de l'art; jamais ils ne surent intéresser par d'aussi touchantes inventions. Cependant cette manière de peindre de Correggio est si belle, si grande et si suave, qu'en l'imitant seulement, on attire

et l'on charme les regards. Quelques critiques l'ont accusé de mollesse dans le pinceau, et d'erreurs trop graves dans le dessin ; ces blâmes ne sont point sans fondement. Qui n'est pas frappé des incorrections de ce peintre? Ses doigts courts et peu rigoureusement attachés, ses poignets souvent estropiés, ses erreurs dans les proportions, l'indécision de son pinceau sur les extrémités de ses figures, l'incertitude des plis de ses draperies, etc., ces défauts sont reconnus de tout le monde ; et cependant ce sont de ces taches qu'on ne voit point au prime abord et qui paraissent ne point gâter l'ensemble. Mais qu'on ne s'y méprenne pas, tout autre que Correggio serait monstrueux avec un tel dessin, s'il n'avait son ame et son sentiment, et s'il ne possédait, comme lui, ce talisman qui anéantit la censure.

CHAPITRE 85.

ÉCOLE BOLONAISE OU LOMBARDE. – LOUIS CARRACCI, ANNIBAL CARRACCI, DOMÉNICHINO, GUIDO-RÉNI, ALBANI, CARRAVAGIO.

Le caractère de l'école bolonaise est assez facile à déterminer, si on la renferme dans le style et dans la manière des Carracci. Mais si, comme l'ont voulu presque tous les écrivains, on la fait commencer avec les premiers peintres de mérite qui naquirent à Bologne, et si on veut, outre cela, lui donner pour chef Correggio, qui naquit dans le Modenois, près d'un siècle et demi avant les Carracci, alors on ne s'entend plus ; car, malgré les rapports qui

peuvent se trouver entre les styles de Pellégrino-Tibaldi, de Correggio, de Louis et d'Annibal Carracci, on est obligé de convenir que ce dernier néanmoins fit voir un style qui lui est particulier et qui devint dominant non-seulement dans la Lombardie, mais dans toute l'Europe.

Il convenait donc de distinguer l'école de Correggio et l'école des Carracci. Au surplus, ces peintres ne sont pas précisément les inventeurs du style qu'on leur attribue, mais ils se le sont approprié, l'ont amélioré et fortifié. Avant eux et même avant Pellégrino-Tibaldi, d'autres avaient déjà donné l'idée d'une peinture grande d'aspect, large et ressentie dans les formes des objets, forte par un clair-obscur ferme, grand et déterminé. On cherchait à y réunir les beautés de Michel-Ange, celles de Venise, celles de Correggio et celles même de l'école de Raphaël. Il est certain que ce sont les Carracci qui composèrent définitivement ce mélange dont l'effet étrange impose encore aujourd'hui, et qui servit comme d'aliment et de prototype à tous les peintres postérieurs de l'école d'Italie. Ainsi les Français, les Flamands mêmes allèrent de tout tems se familiariser avec ce langage nouvellement adopté, et jusqu'à Charles Maratti et même jusqu'à Charles Vanloo, ce goût de l'école des Carracci devint celui de toutes les académies, bien qu'il fût plus ou moins flétri et plus ou moins dégénéré en routine et en conventions de lazzis, lazzis qui semblent cependant reprendre faveur aujourd'hui chez tant de peintres paresseux et ignorans.

Ce fut au milieu du 16e siècle que naquirent les Carracci. On remarque plus particulièrement deux Carracci; mais quatre autres du même nom travaillèrent avec ces deux premiers. (V. la liste générale des peintres, t. 1er.)

Une noble émulation, un ardent désir d'illustrer leur art et la patrie, soutinrent le courage de ces hommes célèbres qui, s'aidant réciproquement de leurs lumières, fondèrent une école à Bologne. On doit, en signalant cette école, signaler séparément le caractère de ces maîtres.

Louis, le plus âgé des Carracci, s'attacha particulièrement à la partie optique de la peinture. Il aimait le grand, le suave et l'imposant. Familier avec les ouvrages des Vénitiens, avec ceux de Michel-Ange, de Correggio et d'André del Sarte, il voulut composer un tout de ces diverses manières; mais il n'étudia principalement que les dehors de leurs ouvrages, et il parvint ainsi à donner à ses peintures une physionomie très-grande, grave, tendant à la majesté et pleine de douceur à la fois. Le clair-obscur fut le plus puissant moyen de Louis Carracci, et il y ajouta la grandeur de dimension et le grandiose ou le grand esthétique qui ajoute et supplée au grand de dimension. Quant aux moyens du dessin, il semble en avoir plutôt recherché la simplicité que le nerf et la vérité. Enfin, il paraît que si Louis conduisit quelquefois Annibal dans la carrière de la peinture, ce fut presque toujours en s'appuyant sur lui.

Josüé Reynolds, partisan de Louis Carracci, fait voir dans ses écrits une forte prédilection pour le clair-obscur de ce maître, et il en recommande beaucoup l'étude. Cet avis est bon; mais je ne crois pas que les élèves comprendront mieux dans Louis la théorie du clair-obscur que dans Giorgione ou Tiziano, et il est à craindre même que cette manière de Louis, qui tombe un peu dans le mou, l'enfumé et le factice, ne soit traduite à la fin par un lazzi d'imitation tout à fait monotone. Il vaudrait mieux, je

crois, dire que l'étude des ouvrages de Louis Carracci convient aux peintres qui, ayant naturellement une manière sèche, petite et sans effets, sont les esclaves des effets individuels du clair-obscur et n'osent pas combiner de larges masses dans leurs ouvrages. Au surplus, c'est à Bologne, et surtout dans le cloître de S.^{to} Michele *in bosco*, qu'il faut admirer et juger Louis Carracci. Là d'habiles élèves ne seront probablement frappés que des principes de ce maître.

Annibal, le plus célèbre et le plus habile de tous les Carracci s'attacha principalement à l'expression morale des figures de ses tableaux. Ce peintre soutint toujours la dignité de son art. Ses peintures sont fortes, animées, et d'un style noble et poétique. Cependant, en visant au puissant, il tomba souvent dans une manière pesante et froide, quoique riche et abondante. Enfin, pour l'apprécier avec justesse, il faut, tout en remarquant la force de ses expressions, les analyser sous le rapport de la convenance et de la vérité. Le dessin d'Annibal, si on le compare à celui de ses successeurs, est hardi, soutenu et d'un beau caractère ; si on le compare à celui de Michel-Ange et de Raphaël, il est pesant, rond et peu délicat ; mais si on le compare à celui des anciens, il est sans correction, sans vivacité et conventionnel. Le caractère trop peu déterminé et dénué de charmes de ses figures nues n'est guère varié, et en cela il ressemble à Michel-Ange qui dans tous ses différens personnages nous fait voir les mêmes muscles, la même chair, le même volume, les mêmes individus. Annibal n'atteignit donc ni les finesses ni les grâces du dessin. Cela lui serait pardonné si ses indications eussent été savantes et convenables ; mais les

exemples de Correggio, si utiles quant à l'expression des physionomies, lui devinrent funestes quant au dessin, quant à la justesse et à la vérité des mouvemens. Cependant les peintures de la galerie Farnèse, qu'il exécuta à Rome, où la vue des modèles antiques rectifièrent ses idées, offrent des formes d'un assez bon caractère et grandes sans être académiques; une foule d'autres figures de ce maître sont gauches, quoique hardies, sont triviales, bien qu'imposantes et d'une large exécution. C'est donc par l'expression des physionomies que se distingue principalement cet illustre peintre. Lorsqu'il était à Parme, sa jeune ame sensible lui dictait ces mots dans sa correspondance avec ses cousins : « Rien n'est beau, rien n'est ex-
» pressif comme les ouvrages de Correggio que j'admire ici
» tous les jours. Correggio est le maître par excellence. »
Qu'Annibal veuille peindre la douleur des saintes femmes au pied de la croix, qu'il veuille représenter la mort du fils de Dieu, rendre cette joie innocente des bergers adorant ce même Dieu nouveau-né, ou le bonheur des anges occupés à leurs concerts divins, toujours il exprime avec justesse, avec force, avec un sentiment vif et profond. Cette grande qualité lui acquit beaucoup de gloire. Toutes les personnes éclairées de l'Italie ne cessèrent de louer le mérite d'Annibal; les prélats, les papes l'appelaient le peintre des mœurs, et ses fortes expressions couvraient le vice de sa manière. Annibal Carracci, malgré sa grande ame, sa dignité et tout son talent, eut donc un goût de convention et un dessin maniéré. Ses draperies, ses coiffures, ses attitudes mêmes sentent l'atelier et les lazzis de son tems. En sorte qu'on n'y trouve point ce goût tout naturel et si délicat qui fait le charme des ouvrages de

Raphaël et des anciens. Enfin il a plus pensé à Correggio et aux maîtres qu'à la nature, plus au goût et à l'art de son tems qu'à la véritable beauté. Un grand nombre d'élèves sortirent de l'atelier des Carracci; leurs productions se ressentent plus ou moins du même goût de terroir.

Doménichino, digne et studieux élève des Carracci, fut timide, mais persévérant; il s'attacha à imiter la nature et parvint à mettre dans ses ouvrages une certaine vérité qu'on regrettait souvent dans ceux de ses maîtres. Cette vérité n'est pas, il faut l'avouer, la vérité générale et collective de la nature; mais enfin il parvint à rendre les images individuelles avec ressemblance et à exprimer clairement ses pensées. Sa correction lui en facilita les moyens, et c'est à cette qualité qu'il dut l'expression qui perce dans plusieurs de ses figures. Sans ce moyen, et s'il eût exclusivement suivi la manière de Correggio ou d'Annibal, il eût été froid et peu intéressant. Doménichino, malgré son goût un peu trivial, se soutient donc par sa véracité et par sa simplicité. Il est naïf, et cette naïveté fait souvent la force de ses expressions. Un peu gauche, il est vrai, dans son style qu'il n'agrandit guère que par la dimension, mais plus chaste que ses contemporains, il est toujours appliqué et châtié, quoique sans finesse. Enfin on le trouve parfois savant et élevé, mais toujours sans grimaces et sans fard.

Guido-Réni, le plus célèbre parmi les disciples des Carracci, était né avec un caractère affable, très-sociable et spirituel. Il eut bientôt acquis de ses maîtres cette dignité de langage qui fait de la peinture un art relevé et séduisant à la fois. Guido, naturellement adroit et ambitionnant même la plus grande adresse, ne tarda pas à

faire obéir son pinceau à ses inventions pittoresques; fort jeune encore il figurait déjà avec grâce parmi tous les peintres de son tems. Arrivé à Rome, il y composa une nouvelle manière qui tint de plusieurs maîtres à la fois. Néanmoins il restait original par une certaine amabilité et une certaine décence particulière qui firent beaucoup rechercher ses ouvrages. Ses têtes furent plus belles que celles des peintres ses contemporains, mais un peu froides. Son goût fut délicat, et cependant plus mondain que sévère, plus attrayant que convenable. Il ajouta enfin une certaine élégance au goût d'école qui régnait de son tems, et cette nouveauté lui attira de grands éloges. Cependant aujourd'hui que la nature et l'antique sont les seuls guides dont on veuille se servir avec confiance, on remarque dans les tableaux de ce maître de la fadeur et de l'afféterie, on y découvre plus de pureté de pinceau que de vraie correction ou de pureté de dessin, plus de netteté que de chaleur, et enfin une certaine élégance bourgeoise ou théâtrale, qui n'est ni poétique ni dans la convenance de l'art. Au reste, malgré ses défauts, Guido n'en est pas moins surprenant. Sa grande peinture de l'Aurore au palais Ruspigliosi offre de grandes beautés. Ses belles têtes de femmes et ses mains si bien peintes, ses draperies si franchement, si adroitement exécutées, retiennent la critique, et, si l'on peut se prononcer hardiment contre ses défauts, ce n'est pas dans les cabinets où ses ouvrages se distinguent toujours des autres et imposent aux demi-connaisseurs. Ce ne peut donc être qu'entre artistes amis du vrai et des bonnes maximes, ou dans des écrits où la vérité sort dégagée de préjugés et ne se ressent pas des ménagemens qu'exige toujours la conversation.

Albani peignit de préférence des scènes aimables et gracieuses. Son cœur enclin à la tendresse lui dictait des sujets rians, mais toujours chastes et très-décens. Disciple des Carracci, il dut à ces maîtres l'élévation de quelques unes de ses peintures ; mais ce fut à lui seul qu'il dut la simplicité, l'ingénuité de ses attitudes enfantines, ainsi que la naïveté de ses expressions. Peu correct, et cependant significatif, il fut doué d'un heureux sentiment. Albani, à l'école des Grecs, fût devenu un peintre du premier ordre. Peu d'Italiens sentirent aussi bien que lui cette grâce calme et intérieure, cette réserve aimable, cette sérénité enfin qui rappelle la nature toute simple, source pure de la félicité. Quant aux images très-nobles et élevées, il les eût exprimées avec le même succès. Les têtes de ses dieux sont majestueuses, quoiqu'indécises ; belles, malgré beaucoup de négligences. Enfin le pinceau d'Albani fut appelé le pinceau des Grâces, et ses peintures des ouvrages charmans.

Né avec un caractère fougueux, Carravagio, plein d'ambition et d'énergie, introduisit dans la peinture de ces fiertés qui violentent les spectateurs et qui arrachent l'approbation des demi-connaisseurs irrésolus. Ce peintre obtint dans le clair-obscur le prestige dont Michel-Ange accompagnait son dessin. Il s'élança par une exagération si hardie dans les oppositions et le fracas des bruns et des clairs, il sacrifia tellement les intérêts de la convenance et des organes à ces effets piquans, à ces chocs affectés de clairs vifs et de bruns ténébreux ; en un mot il négligea si obstinément le beau choix des expressions qui sous son pinceau furent toujours basses et triviales, que tant de nerf, tant de rudesse, tant de soin cependant et de bisarre

vérité ne put manquer d'attirer sur ses peintures tous les regards, toutes sortes de critiques et toutes sortes de louanges. A ces spectacles inattendus, à ces exagérations choquantes, mais lancées de main de maître, il allia presque toujours la naïveté des formes, la naïveté des physionomies plus ou moins communes et inconvenantes qu'il consultait pour ses tableaux. Il copiait avec vie, il répétait avec une rare exactitude tous les caractères particuliers de ces individus. Mais ces qualités étaient trop mal accompagnées pour faire revenir l'art de son tems au langage naïf et vrai. C'est ainsi que la hauteur et la dignité des pensées de Poussin, son contemporain, étaient accompagnées de si peu de naïveté et de si peu de charme d'aspect, qu'elles ne purent faire revenir l'art dégradé alors au langage poétique et philosophique.

Les critiques opposaient à Carravagio la sage énergie de Giorgione, la vigueur sans excès des Carracci ses maîtres, la légère suavité et l'agrément de Guido-Réni, son condisciple; rien ne l'arrêta : il voulait outrepasser la mesure. Rude et brutal en ses effets, pétillant et cahoté dans ses masses, ce peintre, d'une humeur intraitable, attaque brusquement la vue du spectateur et fait pâlir tous ses concurrens. Louis Carracci surtout lui reprochait de toujours préférer les tristes beautés de la nuit aux charmes d'un beau jour : Louis, qui s'était sagement arrêté aux justes bornes prescrites par la poésie optique de l'art, n'approuvait point ces excès, ne trouvait rien de savant dans ces supercheries. Quant à Poussin, contemporain de ce pétulant coloriste, il en était comme indigné; Carravagio était à ses yeux, nous l'avons dit, le corrupteur de l'art. Que les élèves sachent donc, en l'admirant, redouter

ses exemples ; qu'ils aspirent à sa chaleur, mais qu'ils se gardent d'échouer en faisant voir, malgré leurs efforts à prétention, une risible impuissance. Au surplus, en admirant les tableaux si vigoureux de ce peintre, qu'ils se rappellent son odieux caractère. Carravagio était vain, jaloux, querelleur, insociable. Résolu à se battre avec le peintre D'Arpino, chevalier, qui croyait déroger en acceptant le combat, il se rendit à Malte, espérant se faire aussi recevoir chevalier et forcer ensuite son adversaire à lutter avec lui. Enfin il parvint, mais en vain, à obtenir ce titre. Notre peintre, violent et sans retenue, allait quitter Malte, lorsqu'il provoqua insolemment un commandeur. On le jeta en prison ; mais il s'évada. Courant ensuite le pays et pris pour un autre par des Espagnols, il parvint encore à fuir, et s'achemina tout furieux vers Rome. Cependant dans le trajet il eut, on ne sait où, le visage tout tailladé ; et, comme sa vengeance précipitait son voyage, il fut saisi d'une fièvre cérébrale si maligne, qu'il en mourut. Ainsi fut débarrassé fort à tems son rival. Carravagio n'était alors âgé que de quarante ans ; peut-être les années eussent-elles tempéré ces emportemens de la tête et du pinceau, peut-être sa conscience lui eût-elle plus tard suscité une retenue salutaire et un plus noble enthousiasme.

Après ces maîtres, parmi lesquels il faut compter encore Guerchino, Lanfranco, etc., etc., on vit une foule de peintres se précipitant dans la même manière, suivre le torrent de cette école fameuse, et tous se décorant de la même livrée. C'est un vrai cahos à débrouiller que le mélange de tous ces caractères nécessairement distincts, quoique semblables ; différemment barbares, quoique dans le même goût ; diversement bisarres, sans originalité ; dé-

pendant tous enfin d'une manière dominante et d'un style d'atelier dont les peintres de ces tems croyaient inconvenant de s'affranchir.

CHAPITRE 86.

ÉCOLE FLAMANDE. — RUBENS, VANDYCK, TENIERS.

Le système de classification par pays va nous arrêter encore, puisqu'on l'applique aussi à l'école flamande. Rubens sera-t-il le chef de l'école flamande? Mais Jean Van-Eyck et le maréchal d'Anvers, qui sont venus bien avant lui et qui étaient justement célèbres, ont un tout autre style que Rubens. Indépendamment de cette difficulté, l'idée que l'on attache au caractère de l'école flamande est celle d'un style familier, sans élévation et qu'on a appelé genre. L'exécution y est très-recherchée, mais ne se remarque ordinairement que sur les tableaux de petite dimension. En effet toute l'école de Rubens s'exerça sur des sujets historiques, sacrés, mythologiques, etc. exécutés en grand et traités plutôt dans la manière des écoles italiennes que dans le style des peintres hollandais… Nouvelle confusion qui prouve le vice de nos classifications.

Je ne prétends donc point définir ici le caractère de l'école dite flamande; je me contenterai de donner une idée de Rubens, de Vandyck son élève et de Teniers. Quelques réflexions cependant ne seront pas de trop, si elles servent à relever l'erreur de certains critiques qui, pour mieux définir le style flamand, croient devoir le déprécier et le ravaler. Ils répètent donc assez légèrement

que le principe de l'imitation a prévalu chez les Flamands sur celui de l'harmonie, tandis que chez les Italiens c'est l'harmonie qui a prévalu sur l'imitation, ou bien ils décident, d'après certains écrivains, que les Flamands, ne sachant représenter que les choses basses, ne pouvaient jamais s'élever.

D'abord il faut admettre que les petits tableaux flamands des plus habiles peintres offrent une harmonie de couleur et de clair-obscur qui frappe et enchante très-souvent les regards, et que la délicatesse et la grâce de l'exécution ou du pinceau y ajoutent presque toujours une espèce de beauté. De plus, on ne saurait nier que la justesse de représentation n'ait fait parvenir ces peintres à un dessin naïf, répétant souvent des ingénuités touchantes et pleines d'attraits. Ces caractères ne les rapprochent-ils pas déjà de ce que doit être la peinture ? Bien que leurs sujets aient été presque tous adoptés sans choix et sans vues morales ou philosophiques, ces sujets cependant sont toujours conformes à la décence et à la simplicité.

Quant au prétendu choix d'idées basses et triviales, il est aisé, je ne dirai pas de justifier les Flamands de ce blâme, mais d'attribuer cette insouciance à leurs études scrupuleuses et persévérantes dans le coloris, plutôt qu'à un penchant et à un goût particulier. Qu'on définisse la peinture, l'art de représenter, et voilà les Flamands tout justifiés. Chaque peintre représentera sa maison, sa famille, ses meubles, sa cuisine et son chien; et ce sera le plus exact imitateur qui obtiendra la couronne. Les études des Flamands étaient donc affectées à la seule justesse de représentation, et ils sont peut-être inimitables dans ce

genre de succès dus à leur constant respect pour la vérité. Mais qu'on change la définition de l'art, qu'on y prescrive la beauté et le grand choix, alors il est évident que ces mêmes Flamands ne seront point préparés pour cette lutte toute nouvelle : ils ne possèdent point par tradition les documens nécessaires pour atteindre à ces hauts secrets de la peinture, et ces moyens leur ont été jusqu'ici étrangers. N'est-on pas, d'après ces motifs, tout près déjà de louer les Flamands de leur sage réserve, d'applaudir à leur longue et honorable modestie, et d'appeler leurs tableaux d'ingénieux et d'admirables exercices? Enfin ne doit-on pas cesser d'attribuer à la bassesse des pensées, des sujets adoptés uniquement pour produire les illusions du coloris et pour établir divers problêmes techniques qui, sous leurs pinceaux furent si habilement résolus? Leurs tableaux sont donc autant de triomphes bien utiles aux modernes, puisqu'ils acheminent savamment l'art au grand but, qui est la beauté et la parfaite harmonie de la nature.

Bassesse des idées : quel injurieux reproche! Comment parviendront-ils à le repousser ? Qu'ils accusent leurs critiques et ces mêmes détracteurs; qu'ils traitent avec mépris les prétentions absurdes de tant de peintres qui, dans toute l'Europe, donnent depuis si long-tems pour du sublime et pour des choix moraux et philosophiques, de grandes figures sans vérité, de grands amas de groupes sans vraisemblance, de ces peintres qui étalent des grimaces au lieu de l'image vraie des passions, de sottes poses académiques très-contournées au lieu de mouvemens beaux et pleins de vie, qui enfin défigurent et ridiculisent les grands traits de l'histoire, osant s'appeler cepen-

dant les conservateurs des grandes leçons, les peintres des belles mœurs et des faits héroïques, osant se dire enfin artistes philosophes, tout occupés des vertus nationales.

Cependant on ne saurait nier que ce qu'on appelle le dessin flamand en général, ne soit entaché, surtout depuis le tems de Rubens, d'une manière dont l'origine, selon moi, vient de la manière florentine parodiée et modifiée par une autre manière qu'on propageait dans l'école d'Anvers. Car, de même que les dessins d'académies gravés d'après Vanloo et Fr. Boucher ne donnent nullement l'idée d'une espèce d'hommes connue, mais bien d'une espèce fantastique et triviale répétée par pure routine et par ignorance, à l'époque de ces peintres influens ; de même on vit en Flandre, outre les Rubens et les Crayer, une foule de peintres qui arrangeaient d'une singulière manière les formes de leurs figures, qui les chargeaient de boursouflures, recourbaient les os, et qui avaient enfin adopté une forme unique pour les deltoïdes, les gémeaux, les pectoraux, les joues et les yeux. Cette habitude était si bien une manière, que Vandyck et Rubens, dont on reconnaît les tableaux à ces pectoraux, à ces deltoïdes, devenaient cependant naturels et vrais, et offraient des joues et des yeux vrais pour tous les pays dans les portraits qui leur firent tant de réputation et dans lesquels ils se seraient bien gardés de maniérer la nature. Mais les louangeurs ne veulent point apercevoir des erreurs qui rendraient ridicules leurs exclamations. A leurs yeux ces manières ne sont point des mensonges, ces fautes sont des fautes des individus modèles, ces formes sont des formes flamandes, et ils aiment mieux accuser toute la nation flamande qu'accuser Rubens ou Vandyck, ou peut-être

Otto-Venius, Franc-Flore et autres, introducteurs de cette manière [1].

J'observerai encore ici l'embarras où jette le système et la division ordinaire de Lanzi par écoles et par pays. Il subdivise, il signale des modifications, des exceptions. Tel maître a, selon lui, participé d'un style tout étranger à celui de l'école dominante dans laquelle il le place ; tel autre a changé plusieurs fois de style et de manière ; enfin plus il recherche ces mélanges, ces révolutions, ces différences, moins il établit, moins il définit le caractère de l'école qu'il entreprend de nous faire connaître.

La marche sévère et retenue des Van-Eyck, des Claissens et des Messis était abandonnée. Franc-Flore et d'autres peintres avaient déjà cherché à transporter en Flandre le goût des écoles italiennes, quand Rubens parut. Nouveau Michel-Ange flamand, il fit une immense révolution dans son art. Fécond et riche dans ses productions ;

[1] Jusqu'où ne conduit pas la manie de renchérir sur les écrivains qui ont déjà répétaillé tous les lieux communs de la moderne critique pittoresque ? On avait osé dire que les Flamands et les Flamandes étaient construits et conformés comme les figures de Rubens ; un autre écrivain sur la peinture vient de dire que c'est l'usage fréquent du beurre et de la bière qui amolit les formes que Rubens consultait pour ses tableaux. « Rubens, ajoute ce critique, se trouvait continuellement avec des hommes » et des femmes d'une nature peu noble, dont les formes ne lui présen- » taient que de la chair, de la graisse et point de muscles prononcés, mais » un coloris frais, une peau transparente et rosée. Il a peint la nature telle » qu'elle se présentait à ses yeux ; ses tableaux faits en Italie, beaucoup » mieux dessinés que les autres, en sont la preuve. » Ainsi, MM. les peintres flamands, si vous voulez dessiner de belles formes, prenez la poste et fuyez le nu de votre pays, ou bien interdisez à vos modèles l'usage de la bière et du beurre. Mais non, il y a un moyen plus facile ; conservez vos modèles, ils sont beaux : cependant pour les bien voir et les représenter avec art, apprenez la vraie théorie, celle des peintres de l'antiquité.

favorisé par des événemens qui réfléchissaient, pour ainsi dire, de l'éclat sur tous ses ouvrages; presque toujours hardi, pompeux et facile, il étala avec faste le luxe de la composition et le luxe des couleurs. Animé par cette verve qui ne l'abandonna jamais; entraîné, comme malgré lui, par cette force qui fut particulière à son génie, ce grand artiste sera toujours, malgré ses défauts, l'honneur de l'art, l'honneur de sa patrie. Cependant quel assemblage barbare dans ce prodigieux talent! Que de beautés associées à des extravagances! Que de richesses au sein du mauvais goût! Enfin quel langage fleuri, pompeux et grotesque à la fois! Souvent on est tenté de le trouver majestueux et sublime; mais on le trouve souvent grossier, quoique riche et tout d'apparat.

Lorsque De Piles parle de Rubens, il semble vouloir le placer au premier rang et au-dessus de Raphaël. Cette prédilection assez extraordinaire, surtout dans un théoriste dont le devoir est toujours de préférer la beauté, la sublimité de la pensée, la philosophie de l'art enfin, à la fécondité, à l'éclat, à la hardiesse, quelqu'imposante qu'elle soit; cette prédilection, dis-je, provient de l'idée fausse que s'était faite cet écrivain de l'excellence de la peinture. Il considérait donc cet art plutôt comme un moyen de décoration, de luxe, de surprise et de séduction optique, que comme une poésie réellement morale dans laquelle le charme naïf de la nature dût ressortir avec toute sa force et sa simplicité.

Ne pas convenir, d'un autre côté, que cette fougue, cette énergie et cet accent constamment élevé, toujours brillant et enflammé qui surprend dans toutes les peintures de Rubens, ne soient pas des qualités éminentes et

fort admirables, ce serait faillir par une autre prévention. Malgré tout, on ne saurait disconvenir que ce peintre illustre suivit plutôt une manière qu'une marche philosophique. En effet, toujours chanter sur le même ton, toujours entonner la trompette, lorsqu'il s'agit souvent de sentimens paisibles ; n'aborder les gens qu'avec un extérieur pompeux et magnifique, plutôt fait pour les étourdir et les intimider, que pour sympathiser avec eux ; étaler constamment les hautes parures du langage, lorsqu'il faut exprimer des choses simples et ingénues, de manière à ne pouvoir plus s'élever, lorsque le sujet exige des efforts plus hardis ; c'est, on peut le dire, pécher contre la convenance et méconnaître l'économie, c'est vouloir plutôt se mettre en évidence que rendre la peinture utile et bienfaisante. Un nombre infini de peintres ont été entraînés par la célébrité de ce grand homme et prétendaient lui ressembler ; mais, comme les singes de Michel-Ange, ils n'ont été remarqués que par leurs vains efforts et leurs laides parodies, ne pouvant atteindre ni à la force d'organe, ni à l'accent, ni à l'impétuosité du maître. Ceux au contraire qui, sans prétendre imiter Rubens, ont eu le bon esprit de suivre ses principes, sans répéter sa manière, se sont acquis plus de gloire et ont mieux réussi que les plus serviles imitateurs de ce fier coloriste : aussi le sage Vandyck est-il placé immédiatement à côté de son illustre maître, de même que Dianiel de Volterre tient à côté de Michel-Ange le premier rang, laissant loin derrière lui cette foule d'imitateurs qui furent la peste de l'art.

Qui n'a pas vu un grand nombre de tableaux de Rubens ? J'en ai admiré plus de quarante à Dusseldorf, plus de cent à Paris, plus de cent en Italie ; toutes les villes

de l'Europe en sont remplies, et la Flandre en est comme diaprée¹. Je sais fort bien que tous les tableaux attribués à Rubens n'ont souvent rien de ce maître, si ce n'est un coup-d'œil ou un assentiment; car de même qu'un virtuose dans les brillans concerts qu'il donne au public, ne paraît que de tems en tems en personne et laisse ses subalternes bruire, tapager et en donner aux curieux pour leur argent, de même Rubens ne paraît pas tout entier dans ses tableaux, bien que souvent le seul écho de ses accens soit sonore et tout plein d'énergie. Au reste, quand Rubens sait diriger ses élans, quand il sait rester dans son art, il est souvent admirable. Qu'il est surprenant ce grand coloriste, lorsque tempéré dans sa fougue et inspiré par la nature, il cherche à lui ravir ses finesses et ses charmes, lorsqu'il pense à répéter son aspect et sa vie! Réservé et prudent, il est toujours puissant; attentif et soigneux, il est toujours sûr et hardi. Cherche-t-il à obtenir la délicatesse, toujours il est franc et résolu. Enfin les couleurs sous ses pinceaux prennent, quand il le veut, de l'ardeur et de la tendresse, de l'éclat et de la suavité; les masses claires brillent et sont saillantes; les bruns sont diaphanes et profonds, et ses larges obscurités ont quelque chose de riche et de magnifique².

[1] Il faut que la facilité de Rubens ait été extrême : on croit que les vingt-quatre tableaux de la galerie Luxembourg à Paris, ont été exécutés en deux ans. On aurait donc fort bien pu mettre sur son compte l'historiette répétée au sujet de Lucas Giordano, surnommé *fa presto*. Un jour on vint avertir ce dernier pour dîner : « Un moment, répondit-il, je n'ai » plus que les douze Apôtres à peindre. » On prétend que Rubens, le plus infatigable des peintres, l'Ajax des peintres, comme l'ont appelé quelques-uns, produisit quatre mille tableaux.

[2] Un des descendans de Rubens conserve des lettres écrites en latin

Rubens eût pu devenir un très-puissant dessinateur, s'il eût suivi un autre chemin et s'il n'eût pas cru que le moyen du coloris était le plus efficace de tous ceux de son art. Il semble donc avoir ignoré que c'est le langage du dessin qui produit les plus merveilleux prestiges. Mais ici il faudrait, pour se faire mieux entendre, recourir à la définition et du dessin et du coloris.

Les mouvemens donnés par Rubens à ses figures sont souvent animés, quoiqu'ils n'appartiennent pas toujours à la nature; car la fausse chaleur était souvent son défaut. Il croyait donc devoir dessiner de verve et non de rigueur. Souvent il commence avec justesse l'indication d'un mouvement; ses lignes, ses plans principaux sont bien préparés; puis tout-à-coup la série des idées graphiques se perd dans les idées chromatiques, et opérant trop vite, conduisant tout à la fois effet, teintes, anatomie et exécution, il finissait par se débarrasser de toutes les conditions imposées par la nature et par son art, il s'abandonnait à ses fougues, à ses élans, et il enfantait ces tableaux, étonnans, il est vrai, mais que De Piles et autres auront toujours tort d'avoir appelés modèles merveilleux et parfaits. Fallait-il châtier un contour, le conduire dans l'esprit du dessin, c'est-à-dire le rendre conforme à la mécanique, à la myologie, à la perspective, à la vérité enfin? Rien de tout cela : ce contour devenait un reflet coloré; ces lignes devenaient des teintes, et l'impétueux coloriste allait couchant vivement ses couleurs, écrasant son pin-

par ce peintre, dans lesquelles il dit à propos de certaines couleurs matérielles et précieuses qu'on lui proposait : « Je n'en ai pas besoin, je » viens de rapporter d'Italie les vrais secrets du coloris; je les ai emprun- » tés à Tiziano et à Paul Véronèse. »

ceau, empâtant ses lumières, fouillant les creux par des bruns puissans, mais purs et magiques, et serpentant ses reflets par des liserés de vermillon. Le résultat de tant d'ardeur, au lieu d'offrir la nature dans ses formes, dans ses plans, dans son existence, dans ses délicatesses et son caractère enfin, ce résultat, dis-je, était un ensemble extraordinaire par ses savantes et ses éclatantes enluminures, saillant par ses touches piquantes, imposant par l'arrangement et le tour des figures, offrant partout la science difficile des exagérations optiques, l'énergie facile, l'indépendance, la fierté et la magnificence.

Que dire de ses étoffes, de ses draperies, de ses manteaux, de ses linges? Rien de plus ingénieux que leurs teintes, rien de plus barbare que leur composition, rien de moins conforme à la beauté que leur choix, leur style et leur caractère, et rien cependant de plus librement, de plus vivement exécuté. Mille amateurs répètent que ses têtes sont expressives et animées; je n'ajouterai absolument rien sur ce point : les bonnes gravures, d'après ses œuvres, comparées à celles de Raphaël, en diront plus que tout ce qu'on pourrait en écrire.

Enfin je ne vois dans Rubens que le coloriste, et le coloriste composant avec art, avec enthousiasme, avec pompe, pour faire briller son coloris. Je rapporte son style, son ampleur, le tour de ses objets, ses riches inventions enfin, je rapporte tout, comme lui, à son coloris. Si ses figures sont singulières, sont imposantes, c'est le résultat de sa passion pour un coloris singulier, violent et extraordinaire. Dépouillez Rubens du clair-obscur et du coloris, réduisez-le au simple trait; il restera riche, mais sans vraie expression. Ôtez les oppositions des

bruns avec les clairs, coupez les masses, appauvrissez les teintes et relâchez le pinceau, plus de Rubens, plus de rare génie; il devient un talent ordinaire : tant il est vrai que son mérite consiste surtout dans les calculs de l'optique et non dans la sévérité de l'art, non dans la science de l'homme et de la nature.

Un grand admirateur de Rubens et vieux célibataire égoïste me disait un jour : « Convenez qu'aucun peintre » n'a joui de la peinture autant qu'en a joui ce grand » peintre. Quelle aisance ! Quelle indépendance ! Quel » commandement ! Il ne pâlissait pas sur ses tableaux » comme tant de malheureux puristes qui font de la pein- » ture un supplice... » Certes le plaisir qu'éprouvait Rubens en peignant, ne rejaillit en aucune façon sur le spectateur qui toujours se persuade que tout tableau est fait pour lui et non pour le peintre. Que m'importent et l'ivresse poétique de l'artiste et ses délicieux accès, ou bien encore ces louanges, ces caresses qui venaient le charmer ? Je veux que ses tableaux me réjouissent moi-même, qu'ils m'élèvent, me touchent et me fassent quelque bien; quant aux jouissances que lui procurait son art, je ne m'en occupe guère, si le grand plaisir qu'il éprouva ne m'en procure à moi-même.

Les partisans de Rubens voudraient peut-être voir vanter ici le pittoresque de ses ajustemens, ses ingénieuses inventions, ses poétiques allégories, l'élévation enfin de ses conceptions si faciles; mais qui n'a pas admiré dans Rubens toutes ces brillantes qualités, et à quoi serviraient de nouveaux éloges qu'il faudrait cependant tempérer par tant de critiques ?

Parlons maintenant d'un élève qui enfin n'a point pensé

à singer le maître; d'un de ces élèves qui s'efforcent non de servir la manière du maître, mais bien de se servir de lui; d'un élève, en un mot, comme on en voyait dans l'antiquité, lorsque, les maximes étant bien comprises par chaque disciple, tous ne considéraient ensuite l'instruction qu'ils avaient acquise que comme un moyen d'être originaux en imitant aussi la nature. Si Vandyck fit dans quelques ouvrages apercevoir la manière de Rubens, on voit qu'il se proposait un tout autre but que celui d'imiter ce maître. En effet, à Venise il emprunta l'harmonie et la richesse des teintes de Tiziano; il s'y familiarisa avec la force et le clair-obscur de Giorgione. A Londres, il abandonna des teintes trop fleuries et trop prismatiques; il en reconnut la fausseté et se rapprocha de la simple énergie des couleurs naturelles. Vandyck est un des peintres qui étudièrent le plus la peinture. Tantôt son pinceau est nourri et fondu comme celui de Corregio; tantôt il est franc, vif et résolu comme celui de Paul Véronèse. Enfin suivez Vandyck, vous perdez de vue le maître et l'élève, vous retrouvez l'artiste qui cherche à varier et à ressembler à la nature.

Quels beaux portraits sont sortis de ses pinceaux! Avec quelle simplicité il en combinait l'ensemble! Quel art dans les ressemblances! Quelle naïveté et quel artifice dans toutes ces peintures! Cependant Vandyck partagea les erreurs de son tems, et rentra, malgré lui, dans le système de l'école: il voulut faire beaucoup de tableaux, et ce qu'on appelait alors de grands tableaux; il voulut trop tôt peut-être travailler en maître et afficher une manière. Aussi n'aperçoit-on point chez lui cet amour pour l'expression des divers caractères, ni pour ces mouvemens d'action si propres à la peinture. La douleur de ses Anges, de ses

Saintes Femmes est indiquée de pratique, quoiqu'avec ame et onction. Il n'évite point assez le trivial et les laideurs. Les formes de ses corps, les membres de ses Christs ne sont que les tristes répétitions de ces pauvres figures d'académie dans lesquelles la finesse de la brosse tient lieu d'anatomie, et où la légèreté du contour supplée à la vivacité du dessin. On n'en doit pas dire autant cependant de ses portraits, dont les traits et les mouvemens sont si savamment et si finement saisis.

Quittons Vandyck, en disant que les longs efforts qu'il fit pour acquérir un pinceau facile, expéditif et brillant à la fois, tiennent à un esprit de spéculation qui, en servant sa fortune, nuisit peut-être à l'art. En effet, depuis Vandyck, il n'est plus permis de produire un portrait exécuté avec une brosse négligée, quoique naïve et imitatrice : cette brosse doit être conduite de telle ou telle façon et à la Vandyck, c'est-à-dire qu'elle doit être propre, libre et adroitement maniée. Ainsi c'est l'outil qu'on observe et non l'effet de l'outil, et une foule de peintres se croient obligés, non pas de châtier les formes par des repentirs efficaces (cela pourrait flétrir leur touche), mais de rendre adroitement des passages qui, bien que travaillés avec dextérité, sont faux, insignifians et sans aucune expression, et de les rendre le plus souvent du premier coup et en improvisant; enfin d'exécuter des têtes, des mains avec la facilité de ces diseurs de riens qui vous débitent si nettement, si aisément et si effrontément leurs sottises.

Que Tiziano, que Raphaël auraient eu pitié de cette recherche, de cette adresse insignifiante et de tous ces efforts de la main, efforts ridicules tant qu'ils sont étrangers à l'imitation et au résultat ! Que Léonard eût méprisé ces

ouvriers qui croient avoir fini un œil, parce qu'ils en ont moelleusement festonné les paupières et qu'ils en ont adroitement touché et les cils et les angles ! Qu'eussent pensé ces grands peintres à la vue de ces prunelles nettement et hardiment tracées, mais hors de perspective ; de ces narines à facettes, mais sans ressemblance ; de toutes ces jolies teintes franchement accusées, si proprement apposées, mais qui n'expriment point de plans ; de toutes ces transitions vagues et légères, mais sans signification, où l'on élude enfin la science et la nature, et qui cependant, aux yeux des prétendus connaisseurs, sont des signes de main de maître et les grands secrets qu'on n'atteint jamais sans génie ?

Je ne rechercherai point à quelle source il faut remonter pour trouver l'origine du genre adopté par Teniers. Que son père ait répété ce choix de sujets et ce style d'après Elsheymer ou autres, qu'Adrien Brauwer l'ait même inspiré quelquefois, c'est, selon moi, ce qu'il importe peu de connaître : assez d'écrivains d'ailleurs se sont occupés de ces futilités. Qu'il me suffise donc de dire que Teniers reçut d'abord les doctrines de Rubens que lui transmit son père, élève de ce grand coloriste, et qu'il pénétra ensuite dans les secrets de l'art à l'aide de bons tableaux qu'il sut très-bien comprendre et habilement imiter. Teniers se plaisait donc à faire des tableaux en imitation des maîtres, et ces imitations furent prises souvent pour de véritables originaux ; il fut même en ce genre le plus surprenant des peintres. A tant de facilité et d'aptitude, il joignait une fécondité peu commune ; aussi vit-on en peu de tems une foule de tableaux qui préparèrent sa réputation, et, si la fortune d'abord ne vint pas le caresser,

son mérite pourtant s'étendit bientôt au loin et fixa l'attention des connaisseurs qui tardèrent peu à encourager son talent.

N'y a-t-il point encore, au sujet de ce peintre, quelques opinions à redresser? Et, si l'on en excepte les personnes très-exercées, ne peut-on pas dire que tout le monde donne trop d'importance aux inventions, à la composition et au genre de sujets adoptés par ce peintre, qui n'est vraiment très-original et très-remarquable que par sa touche et son coloris? En effet, si l'on cherche à lui opposer quelques peintres hollandais, on verra, par exemple, que Jean Stéen est bien autrement piquant, intéressant et animé que lui dans les scènes vulgaires qu'il se plaisait à représenter; on trouvera dans les figures de Gérard Dow et de Metzu bien plus d'expression, d'intérêt et de vie que dans celles de Teniers. Les naïvetés des villageois et leurs physionomies se font admirer dans plusieurs tableaux hollandais tout autant, et souvent plus, que dans ceux de ce peintre. Quant aux objets de nature morte, aux fruits et aux paysages, il est surpassé par beaucoup de coloristes de cette même école.

Je sais qu'on pourrait citer plusieurs tableaux dans lesquels Teniers composait en artiste doué d'une heureuse imagination; on rappelera ses Tentations de St Antoine, ses Fêtes, ses Disputes de Village, etc.; on objectera qu'il a très-bien exprimé la joie des paysans de Perk et qu'il répéta avec une grande vérité de caractère l'air et l'habitude des Flamands qu'il avait sous les yeux : mais, il faut le redire, ce n'est point là ce qui rend surtout Teniers surprenant et classique. Bien des gens mal informés s'approchent de Teniers, avec un sourire de préven-

tion, persuadés qu'il visait toujours au comique et qu'il recherchait constamment le grotesque et le plaisant; ils se trompent. Tâchons donc d'expliquer en quoi consiste son grand mérite.

Le grand secret de Teniers, c'est sa grande connaissance et son grand sentiment de la perspective. Il la possédait à fond, l'appliquant non-seulement aux lignes, mais aux tons, aux teintes et à la touche. Outre ce moyen, le plus puissant de toute la peinture, Teniers entendait l'art de combiner le clair-obscur, et beaucoup mieux encore, selon moi, l'art de combiner les teintes; ici j'entends dire les teintes sous le rapport du choix propre à plaire à la vue. A ces qualités il faut joindre sa résolution, la franchise, la légèreté et la sécurité de son pinceau.

La précieuse justesse du coup-d'œil, autant vaut dire la pratique exacte de la perspective, lui fit répéter quelquefois avec une finesse remarquable les pantomimes et les mouvemens de ses personnages. Mais, comme le corps humain se meut de tant de manières, et que le choix de ses mouvemens est une étude fort différente de celle de leur imitation, Teniers a parfois négligé ces recherches. Cependant je ne puis oublier l'impression que me fit éprouver un personnage d'un de ses tableaux dont le sujet était le jeu de quilles : ce personnage lançant la boule était représenté dans un mouvement si juste et si fin, qu'il aurait peut-être défié Micon ou Protogène.

Néanmoins combien de fois Teniers n'est-il pas froid et négligé en cette partie! Combien de figures sans muscles ou avec des muscles dessinés à peu près et estropiés! Combien de jeunes gens, de jeunes filles, d'enfans qui, mal posés sur leurs jambes, sont gauches et inanimés! Je

n'en conclus point que ce peintre manqua du génie propre aux belles choses, ou qu'il fut incapable de plus d'excellence ; je pense au contraire qu'il en est de lui comme de tant d'autres, dont les idées n'ont été restreintes que parce que leur éducation dans l'art l'avait été elle-même, et, ce qui le prouve, c'est que quelques tableaux faits par lui en Espagne ou au moins dans le style espagnol [1], que quelques tableaux, dis-je, de cette nouvelle manière sont exécutés avec infiniment plus de chaleur, de grand goût et d'art même, que ses ouvrages peints dans son style accoutumé. Dans ceux que j'ai vus de ce genre, les figures sont riches et élégantes ; on y voit briller le luxe des châteaux opulens ; ce n'est plus une misérable plume de coq sur un feûtre roussi, ce sont de beaux panaches galamment disposés ; les robes y sont vraiment de belles parures, les justaucorps des personnages sont richement étoffés et ornés de nœuds éclatans ; les armes mêmes y sont d'un meilleur choix ; le tout enfin est plus poétique, plus relevé, beaucoup plus pittoresque.

Les effets dans Teniers sont toujours très-débrouillés ; ils sont aériens, naïfs et légers. Point de ce vaporeux qui n'est que la ressource de certains ignorans ; point de ces ténèbres générales, au milieu desquelles scintille un point aigu de lumière : son grand art, c'est de déguiser l'art, c'est de taire son secret. Au prime abord vous ne remarquez aucun artifice : il semble que le premier venu composerait, disposerait, éclairerait tout aussi bien que lui, tant son système est naturel ; mais si l'on y réfléchit quelque tems, on découvre, malgré son adroite bonhomie,

[1] J'ai ouï dire à M. Le Brun, fameux connaisseur dans le commerce de tableaux, que Teniers avait résidé en Espagne.

toutes les causes, tous les calculs, tous les artifices. Toujours sûr du résultat, ou plutôt familier avec le principe de l'unité des clairs et des bruns, familier avec les moyens d'opposition, maître de jeter de la suavité par des objets demi-lumineux, ou de la fermeté par des contrastes très-ressentis, tantôt il place en se jouant un homme vêtu de blanc sur un ciel blanc lui-même, tantôt il place du gris sur du gris, du rouge sur du rouge ; rien ne l'embarrasse et il se divertit, pour ainsi dire, en diversifiant les combinaisons, parce qu'il tient en main le grand principe premier, parce qu'il est certain d'éviter l'effet choquant des masses petites interrompues et discordantes, parce que savant en optique il sait éviter les contresens, les équivoques, tout ce qui peut embarrasser enfin et affaiblir les résultats.

Cependant quelquefois Teniers est aride et un peu plat. Si ses figures se détachent bien sur leur fonds, les formes de ces figures ne saillent pas toujours assez sur elles-mêmes. Enfin il est un peu faible d'effet, et parfois sans suavité et sans charmes. Mais, quand on pense aux bornes de cette peinture à huile, si rebelle, si trompeuse et si engageante ; quand on pense que pour être lumineux et aérien, il faut être tranchant par des bruns arides, et que la lumière du jour ne peut être exprimée par les couleurs que l'huile assourdit avec le tems, on n'en admire que plus les ressources optiques de Teniers, et l'on n'ose le critiquer en abordant ses peintures.

Ses teintes sont naïves comme ses effets ; elles sont justes, savantes et vraies. Il éloignait un rouge ou un noir, sans le voiler par des gris nébuleux, mais par la seule justesse de la teinte. Cependant on désirerait quel-

quefois plus de richesse dans ses carnations, plus d'air coloré dans ses scènes enfoncées loin dans le tableau; moins de ces rouges et de ces bleus crus et trop semblables au bleu de la palette; mais il ne convient peut-être pas de critiquer ce qui est l'effet ou des matières ou de quelques calculs obligés.

C'est donc sa touche qui est admirable et qui doit servir de leçon à tous les peintres. Elle est ferme sans être sèche, elle est assurée, elle caractérise bien et offre peu de prétention. La netteté de ses idées influe beaucoup sur cette franchise d'exécution; aussi ses copistes sont-ils forcés de bien méditer, de bien s'entendre eux-mêmes avant que d'appliquer leur pinceau sur le tableau, lorsqu'ils veulent répéter avec succès ses peintures. Quant à lui, il procédait avec prestesse et célérité; il ne peignait pas, il écrivait ses pensées : son travail n'était pas une œuvre d'application, c'était un souffle, une création. Ce travail savant est donc d'une légèreté sans pareille, et (que ses imitateurs retiennent bien ceci) il ne s'y trouve pas un seul point inutile.

CHAPITRE 87.

ÉCOLE HOLLANDAISE. — REMBRANDT.

Malgré l'espèce de similitude qui se trouve entre l'école flamande et l'école hollandaise, on les a distinguées par cette raison surtout que très-peu de peintres hollandais ont traité le grand genre historique, et que le plus grand

nombre se sont bornés à l'imitation d'objets individuels. Cependant on a remarqué dans la pratique du coloris des peintres hollandais certaines qualités générales, la délicatesse, la pureté et la douceur des teintes, qualités qui semblent les réunir en une école distincte. Dans un portrait hollandais, les cheveux, le linge, les chairs mêmes sont peintes avec finesse et avec un soin remarquable. Ce n'est pas que les Flamands ne fassent voir souvent ces qualités, mais chez les Hollandais elles sont communes à tous les peintres. Enfin on a voulu, et c'est là le principal point de différence, que, puisqu'il y a une Hollande, il y eût aussi une école hollandaise.

Peut-être objectera-t-on que Rembrandt, né près de Leyde, n'a point fait voir, ni lui, ni ses imitateurs, cette recherche d'exécution dont je parle ici; il en est de cette objection comme de beaucoup d'autres. C'est à tort en effet, je l'ai déjà dit, qu'on place Rembrandt dans l'école hollandaise; il est exclusivement vénitien dans son coloris, et, si par fois ses ouvrages rappèlent son école natale, ce peintre, malgré tout, en est évidemment séparé par le genre de son exécution.

De même il convient de faire remarquer que plusieurs peintres ne sont classés parmi les artistes de l'école hollandaise que parce qu'ils sont nés dans des lieux appartenans à la Hollande, leur manière ne différant en rien de celle qu'on suivait ou en Flandre ou ailleurs. C'est par la même confusion qu'on a placé dans l'école flamande des peintres tout à fait Hollandais quant au style, à la méthode, au pinceau et au coloris. Ainsi il convient peu, pour en revenir à Rembrandt, de le faire appartenir à l'école hollandaise, puisqu'on est presque forcé de le

classer avec les émules de Tiziano, de Giorgione, à cause de son coloris, et malgré son goût de dessin et ses compositions. N'est-il pas d'ailleurs plus fort d'expression que les Hollandais en général, et bien plus poétique, s'il est permis toutefois de se servir de cette épithète au sujet de ce peintre?

Rien de plus juste que de classer dans l'école hollandaise, proprement dite, des peintres tels que Van-der-Heyden, Backhuysen, Winants, Moucheron, Van-den-Velde, Wouwermans, Hondecoeter, Weenix, David-de-Héem, Van-Huysum, Miéris, Schalken, C. Poelemburg, Mirevelt, G. Terburg, et tant d'autres : on retrouve l'école hollandaise dans tous ces artistes; mais on est dépaysé, lorsqu'on cite dans cette même école G. Lairesse, Cuyp, Ruysdaël, Both, Paul Potter, et même Vanderwelf. Indépendamment de ces derniers, qui n'ont rien qui puisse les faire appartenir particulièrement à la manière hollandaise, on en a remarqué plusieurs autres qui, sans y être étrangers tout à fait par leur style général, rappèlent encore plus cependant la marche et la méthode de quelques maîtres nés hors de la Hollande. Pierre de Hooghe, par exemple, Berghem, Victoor même, et beaucoup d'autres qu'il est inutile d'indiquer ici, ne portent point la manière distincte et caractérisque de cette école, et seraient tout aussi bien classés, chacun séparément, quoiqu'ils soient nés en Hollande.

Je ne m'attacherai pas ici à signaler le caractère des plus habiles maîtres de cette école. Je crois inutile de faire remarquer l'art avec lequel Van-der-Heyden imitait les édifices et leurs plus menus détails, l'air qui les entoure, le ciel et les nuages qui les illuminent; la déli-

catesse du pinceau de Van-Huysum dont l'art microscopique produisit de si vives imitations ; le soin et la magie de Schalken, de Miéris, ou la suavité brillante de Wouwermans : chacun connaît l'habileté de tous ces maîtres précieux et si justement estimés.

On a reproché aux Hollandais un choix trivial de sujets ; je ne crois pas qu'on se soit bien entendu en leur faisant ce reproche. Est-ce que la nature n'offre pas toujours de l'intérêt, lorsqu'elle est bien imitée, c'est-à-dire, lorsqu'on en saisit les caractères essentiels et dominans ? N'est-ce pas parce qu'ils ne l'ont pas encore assez bien imitée, que leurs ouvrages ne nous intéressent pas, plutôt que parce qu'ils ont voulu nous la représenter telle qu'elle est ? En effet, l'imitation du coloris et du clair-obscur des objets, n'est pas tout ce qui constitue l'imitation de ces objets. Quand il s'agit d'un chou ou d'un balai, c'est peut-être effectivement ce coloris et ce clair-obscur qui en peinture en font l'essentiel ; et encore ce principe serait faux, car un chou, par exemple, est un objet dont l'imitation se lie à la science de la végétation, et qui doit conséquemment être rendu avec tous les caractères exigés par cette science. Mais, quand il s'agit de représenter un paysan, un buveur, un joueur, un soldat hollandais, ou un bourguemestre, voilà des mœurs, voilà la nature, et si elle est bien imitée, l'ouvrage doit nous plaire. Or les Hollandais n'ont pas assez connu l'art du dessin par lequel seul on peut rendre les mœurs, et ils n'ont pas assez connu non plus l'art de discerner les mœurs, de les caractériser, de les dégager de ce cahos de signes inutiles ou indifférens qui ne produisent que de la confusion dans les images. Ils ont pris des indivi-

dus pour la nature. Ils ont cru, par exemple, qu'en représentant un homme jeune, couvert d'un costume militaire, et placé près d'une femme jeune et vêtue précisément comme on se vêtissait de leur temps, ils exprimaient les mœurs de la jeunesse, la grâce et l'ardeur guerrière, la délicatesse pudique d'une fille de qualité ou d'une simple villageoise.....; ils se sont trompés, car ces personnages ne sont souvent que des mannequins vrais de couleur et de clair-obcur, et s'ils sont animés par les mouvemens naturels, toujours est-il permis de dire qu'ils n'indiquent point les mœurs. Ils sont, il faut en convenir, évidemment représentés, et leur apparence est très-naturelle; mais ils n'intéressent guère que les yeux.

Je sais qu'il y a des exceptions à cette critique, et je ne la rends générale que pour me faire comprendre. Quel âge a ce paysan?..... Quel est le tempérament de cet autre personnage?... Que pense cette jeune fille ou plutôt cette femme, car rien de ce qui tient aux mœurs ne les différencie?.... Cet honnête homme en noir, que peut-il vouloir? que fera-t-il? N'est-ce qu'un bon bourgeois assez inutile et tout occupé à bien se porter?... Voilà ce qu'on se demande en présence d'un tableau hollandais. Il est vrai que devant Jean-Stéen on n'est pas dans cette incertitude : ses figures sont caractérisées. Il a porté à un très-haut degré la finesse, la vie et la précision dans l'expression des caractères. Mais combien de Jean-Stéen dans cette école?

Le défaut des peintres hollandais, n'est donc pas d'avoir mal choisi, c'est de n'avoir pas imité jusqu'aux mœurs. Louis XIV n'eût point dit des tableaux de Teniers: « Otez-moi ces magots, » s'il eût vu dans ses images de vil-

lageois, les mœurs, le bonheur des champs et la nature morale. Mais il appelait magots, des figures qui, parce qu'elles étaient affublées de bonnets de laine et de gros bas mal tirés, ne représentaient pas pour cela des habitans des campagnes. Quoique cette table, ce tapis, ce justaucorps, ce ruban et ce satin soient vrais d'aspect, le sujet n'en est pas moins faux de caractère, ou au moins insipide par l'absence d'expression. D'ailleurs cette rigide observation du costume dans les sujets composés était assez inutile. Peu nous importe aujourd'hui que telle ou telle année tous les paysans de la banlieue d'Amsterdam portassent tant de boutonnières aux basques de leur habit, ou que telle fût alors la forme de leurs hauts-de-chausses. Aujourd'hui ce costume est changé ; les mœurs ne sont donc point dans l'habit, cette rigueur de costume étant le fait des historiens ou des graveurs, et des encyclopédistes.

Indépendamment de ces erreurs, on peut douter que les Hollandais aient peint la nature telle qu'elle est réellement en Hollande. Le sexe dans ce pays est infiniment plus beau que ne le feraient croire les peintres en question. L'habitude des artistes de vivre dans les tavernes ou dans la solitude, au milieu de pauvres bourgs ou villages, a donné à plusieurs un goût trivial et éloigné de toute grâce. Non-seulement le sang est beau en Hollande, mais les femmes y sont attrayantes par leur physionomie chaste et paisible, et les cultivateurs des campagnes ne grimacent point naturellement comme dans les peintures de Brauwer, ou de Van Ostade.

L'école hollandaise fut donc maniérée à sa façon, comme certaines écoles d'Italie ou de France, et, bien que

ses peintres aient été de fort précieux et de fort admirables coloristes, ils n'ont réellement pas, quant aux formes, imité la nature. La grande réputation de cette école sert même à prouver que le coloris n'est pas la plus intéressante partie de l'art, et que celui qui y excelle, n'est pas dispensé pour cela de posséder à fond la philosophie et les autres grandes conditions de la peinture.

Plusieurs auteurs prétendent que Rembrandt est allé étudier à Venise; mais Descamp le conteste. Qu'importe donc qu'il ne soit pas allé trouver les peintres vénitiens à Venise, si les tableaux vénitiens sont venus le trouver à Amsterdam? Quand même encore ce peintre n'en eût vu aucun de cette école, qu'en résulterait-il contre cette analogie si frappante entre son coloris et celui de Tiziano, de Giorgione ou de Tintoretto? Rembrandt peignait donc autant à la vénitienne qu'à la hollandaise.

Pour caractériser ici le talent de Rembrandt comme coloriste, il nous faudrait faire un cours de clair-obscur et d'optique; ainsi je ne dirai que deux mots à ce sujet.

Le clair-obscur de Rembrandt est remarquable surtout en ce qu'il réunit deux qualités rarement conciliées dans les peintures, je veux dire le relief des parties et le relief du tout ensemble; ce fameux peintre surpasse en cela bien des coloristes. Nous l'avons déjà fait observer, Léonard, Correggio, Giorgione même ne produisaient que le relief des parties, et ne possédaient pas les moyens certains de toujours combiner les masses et l'ensemble, de manière à faire croire que les enfoncemens sont éloignés et fuyans. Rembrandt pratiqua avec un succès éminent l'une et l'autre condition. Il a abusé souvent, il faut en convenir, de l'emploi des jours étroits favorables à cet artifice,

et le tems qui a obscurci ses ombres composées de glacis peut avoir encore augmenté l'effet de cet abus. Quelquefois il n'est point noir dans ses tons, et, quand il est ténébreux, on le trouve souvent très-diaphane. Enfin, ses idées sur l'harmonie, ainsi que sur l'unité de la lumière, sa délicatesse d'organe en fait de dégradation, d'expansion et de décoloration des rayons lumineux, et de plus l'art avec lequel il obtenait la force et la transparence dans ses carnations, le font admirer parmi les peintres qui ont su le mieux obtenir de leur palette beaucoup de magie.

Mais il faut encore ici que je réveille l'attention des observateurs sur une erreur d'opinion au sujet de ce peintre. N'entend-t-on pas répéter partout que Rembrandt est pitoyable dans le dessin, et qu'il ne comprend rien à cette partie de l'art? Ne seraient-ce point plutôt les critiques eux-mêmes qui n'entendent rien à la théorie du dessin? Il est vrai qu'on est forcé d'avouer que Rembrandt n'a jamais connu la beauté et l'élegance du nu. Qui voit de lui, par exemple, une Bethzabée ou une Suzanne au bain, ne voit qu'une nudité grossière et informe; cela est incontestable. Il prenait quelquefois la couleur pour les formes, et un dos ou deux bras sanguins imités par des teintes vraies et sanguines, étaient pour lui, malgré leur forme triviale, le dos ou les bras d'une divinité. Mais il s'en faut bien qu'il n'ait pas eu le sentiment du dessin relatif aux mouvemens et à la perspective. On voit dans ses tableaux des pantomimes très-justement senties, très-heureusement rendues, des lignes très-correctes, peut-être même était-il supérieur dans ce sentiment naturel à Jules Romain lui-même, et j'oserai dire à Annibal Carracci.

Rembrandt savait très-bien faire mouvoir les parties, animer les actions dans des sujets pathétiques, et en cela il est quelquefois admirable. Ce peintre, comme bien d'autres, fût donc devenu un grand dessinateur, s'il n'eût été préoccupé exclusivement du clair-obscur et du coloris, et s'il eût oublié d'ailleurs le mauvais goût des ateliers, si enfin une véritable école de peinture lui eût ouvert une route certaine à suivre.

On sait comment Rembrandt affublait ses figures et de quel style ridicule et burlesque il les accompagnait. Ses turbans, ses manches, ses pantoufles, ses hallebardes, ses gros rubis, ses clinquants d'or et d'argent excitent le rire. Mais aussi personne ne l'a surpassé dans la force des tons, ni dans la magie des effets.

Quelques imitateurs de ce peintre parvinrent à faire de beaux ouvrages. Toutefois le même abus toléré dans le maître rend insupportables le plus grand nombre d'entr'eux, en sorte que l'on rencontre bien souvent de ces toiles noires et enfumées laissant à peine deviner des formes sur une tête obscure elle-même, toiles payées fort cher par des ignorans jaloux de passer pour initiés dans la peinture, ouvrages tristes et repoussans, plus semblables à de laides salissures qu'à de véritables tableaux.

Je ne parlerai point ici de Gérard Dow, élève de Rembrandt, parce que, bien que ce peintre ait appris de son maître l'artifice du clair-obscur, il suivit au fait un autre style, une autre composition, en sorte qu'il appartient plutôt à l'école hollandaise généralement parlant, qu'à l'école de Rembrandt en particulier.

CHAPITRE 88.

ÉCOLE DE POUSSIN.

S'il est permis d'être admirateur exalté du génie d'un artiste, c'est assurément de celui de Poussin. Les productions de ce grand peintre peuvent causer et justifier le plus ardent enthousiasme. Jamais Poussin ne vit dans son art un métier. La peinture, selon lui, était un moyen d'intéresser les hommes en les rendant meilleurs. Aussi dirigeait-il sans cesse vers ce but toutes ses pensées, tous ses efforts. Seul au milieu des erreurs, il sut ouvrir aux écoles de son tems une route toute nouvelle. Aussi chacun de ses tableaux est-il un tribut d'hommage offert à la peinture.

Je ne m'efforcerai point, soit de placer Poussin au même rang que Raphael, soit d'opposer ses productions tranquilles et philosophiques à tant de tableaux sortis bruyamment des académies; ces parallèles assez embarrassans sont ordinairement sans succès, et ne modifient d'ailleurs l'opinion de personne. Mais j'oserai dire que Poussin est le seul parmi les modernes, qui décorant la peinture de ses véritables ornemens, l'ait fait asseoir de nouveau sur le même trône que la poésie, l'ait parée des mêmes couronnes, et lui ait restitué les titres glorieux dont elle jouissait lors des beaux temps de la Grèce.

Ce fut après avoir observé les travaux de Poussin que les savans, les poètes, les gens de goût enfin ne pensè-

rent plus que la peinture fût une muse subalterne, sans éloquence et sans autorité : la puissance de ses images au contraire lui soumit de toutes parts de nombreux admirateurs. Ce serait une tâche longue et difficile que d'analyser tout le mérite d'un aussi grand artiste, que de mettre en leur vrai jour tant d'éminentes qualités. Je tâcherai donc de faire envisager seulement ce maître célèbre sous le point qui le différencie des autres peintres fameux, et d'indiquer en quoi il s'est rapproché des anciens en s'éloignant des modernes.

On peut avancer que jusqu'à l'âge de trente ans, Poussin ne nous fait voir en lui qu'un élève de Vouet, qu'un artiste dépendant de l'école française, et enchaîné par les manières de son tems. Cependant la force de ses pensées et l'élévation de ses conceptions le faisaient remarquer dès ce tems, et le distinguaient de la foule. On pressentait déjà tout ce que Poussin était capable de faire, s'il devenait indépendant, et s'il restait vraiment lui-même. En effet, aussitôt que ce grand génie transporté en Italie, eût, comme dans un autre élément, senti des forces nouvelles se développer en lui; aussitôt qu'une sympathie bienfaisante eût fait épanouir son ame et permis l'essor à ses pensées; lorsqu'au sein de Rome Poussin trouva de vrais amis dans les hommes de l'antiquité dont il ne cessait de suivre les conseils, des protecteurs désintéressés dans les chefs-d'œuvre grecs ou romains qu'il interrogeait avec constance, alors ce peintre modeste et studieux retrouva son génie et en aperçut tous les moyens.

Dégagé des préjugés de son école natale, ne sentant plus peser ces chaînes que lui imposaient des ignorans prétentieux, il força à la fin ces mêmes despotes à recon-

naître son talent. En vain les offres et les faveurs mêmes de son roi l'appelaient au milieu de sa patrie, comme des voix enchanteresses. Il céda un moment, il est vrai, il reparut en France au milieu de ses rivaux. Mais bientôt forcé par les dégoûts, fatigué par le spectacle des viles intrigues, excédé par ces mille et mille petites considérations qui, comme les assaillans de Gulliver, eussent fini, malgré leur faiblesse, par enchaîner un géant, il s'échappa enfin de sa patrie et vola de nouveau à Rome, résolu de s'y fixer pour toujours. Il faut donc ne considérer Poussin qu'à Rome, et ne voir en lui qu'un artiste indépendant, essentiellement philosophe, et n'appartenant à aucune école, à aucune académie, à aucune secte en particulier.

Les Grecs firent souvent des tableaux excellens par l'excellence d'une figure : la science que leur procurait une vraie éducation artistique, la direction de leurs travaux, les exercices exclusivement destinés à l'étude de l'homme physique et moral, les avaient rendus propres à exceller ainsi par la représentation d'une ou de deux figures; mais Poussin n'était point élevé à de semblables écoles. Se trouvant à Rome, hors déjà de la première jeunesse, et ayant dès-lors donné une direction déterminée à ses moyens, il ne pouvait plus se résoudre à tout désapprendre, pour retourner à une instruction qui, dans son siècle surtout, eût été peut-être pour lui impossible. Il imagina donc non de rendre ses figures parfaites isolément, mais de rendre parfaites les combinaisons de plusieurs figures réunies. Son sujet était dans un tout complexe, et non dans une seule partie de ce tout. Il intéressa, il toucha, il transporta par l'effet poétique, savant et ingénieux du nombre, et non par des perfections individuelles, en sorte qu'avec

d'autres moyens que ceux des Grecs, il semble être parvenu aux mêmes fins. De même que la tragédie nous émeut par les combinaisons d'un certain nombre d'acteurs, et ne serait pas plus puissante si elle n'en offrait qu'un seul excellent, de même les actions peintes par Poussin sont plutôt fortes par les rapports qu'offrent entr'eux tous les acteurs réunis, que par la perfection d'un seul en particulier. Cependant toujours il conserve le grand secret des anciens, celui de produire beaucoup avec peu. Enfin, si Poussin n'est point le Protogène des Grecs, il serait peut-être leur Thimante. Il ne savait pas châtier, comme les Grecs, une figure, ni renfermer en un seul corps tous les ressorts d'un poème; mais châtiant toutes ses compositions, il parvenait aux mêmes fins de l'art par une autre voie.

On a trouvé qu'aucunes peintures modernes n'avaient plus l'air antique que les peintures de Poussin; cela peut être dit jusqu'à un certain point d'un grand nombre de ses ouvrages : mais ceux qui ont avancé cette comparaison avaient-ils eux-mêmes une idée bien exacte du style, du goût et de l'excellence de la peinture des Grecs?

Il reste donc à savoir si Poussin a été aussi heureux que les anciens, dans le style, dans les draperies, dans les caractères, dans l'aspect et dans la beauté. Ce grand artiste ne se ressent-il pas toujours des idées du Nord et de la barbarie des ateliers? De ce qu'il a fait un pas immense, de ce qu'il a recherché les mœurs antiques, s'en suit-il qu'il les ait en tout adoptées et caractérisées parfaitement? Et ses coiffures, ses tuniques, ses manteaux, toutes ses poses sont-elles absolument selon les mœurs des personnages? Je sais que c'est être bien exigeant que de

mettre tant de sévérité dans les comparaisons ; c'est presque vouloir que Fénélon soit un Homère, ou Voltaire un Hérodote et un Euripide. Mais il ne s'agit pas exclusivement ici de Poussin, il s'agit de l'art et de sa théorie.

Poussin excella, selon moi, dans l'invention, et ses inventions sont si essentiellement pittoresques, que, quand même il les eût réalisées avec des figures moins expressives, ses sujets fussent toujours restés ingénieux et intéressans. Son Déluge, sa Peste, sa Manne, etc., etc. sont des sujets essentiellement pittoresques, c'est-à-dire, rendus très-pittoresques par son génie.

Une autre qualité toute particulière à Poussin, c'est qu'il cherchait le mode et qu'il n'en sortait jamais ; c'est par là surtout qu'il atteignit aux caractères, en sorte que le style du tout et le style des figures étaient toujours exprimés dans ce mode une fois adopté. Indépendamment de ce mérite, il eut une force de pantomime tout à fait remarquable. Il dessinait très-bien les ensemble des mouvemens et il exprimait par un savant pinceau et avec un accent plein de nerf tous les objets en perspective, possédant cette science à un haut degré [1].

Ceux qui veulent tout vanter en ce grand peintre ont dit qu'il dessinait les antiques avec application, afin d'étudier leurs proportions et leur beauté : je crois qu'il n'en est rien. Il en prenait les gestes, le costume et le

[1] Les lumières de Desargues et d'Abraham Bosse avec lesquels Poussin correspondait, ne contribuèrent pas peu à perfectionner en lui cette science qu'il étudia d'abord dans les livres d'Ozanam et dans d'autres que lui offrait la bibliothèque du cardinal Barbérini, son protecteur. Il se perfectionna dans la perspective depuis qu'il conféra avec ces deux savans, tous dévoués, pour ainsi dire, à cette science.

grand goût, mais il n'en comprit point les finesses. Quant à ceux qui, répétant sans preuves ce qu'on lit dans les livres, ont dit qu'il était ignorant dans le coloris, c'est de leur part une exagération mal énoncée, car il agissait avec un grand discernement dans cette partie qu'il ne sépara jamais de la perspective. Il importe, pour se rendre compte du coloris de Poussin, de ne considérer cette partie que séparée, comme elle doit l'être, du clair-obscur, ce qui la réduit à l'art des teintes; dans ce cas on ne trouvera pas que ce peintre célèbre ait en effet connu l'excellence du coloris, car ses teintes sont sans magie, sans combinaisons, sans artifice et beaucoup trop simples. La vérité de ses carnations n'est pas grande, et, comme il fit peu d'attention à la partie chimique du coloris, l'huile avec laquelle ses toiles rouges étaient préparées, a repoussé au dehors et a augmenté la monotonie de ses couleurs. Quant à l'harmonie par la dégradation du clair-obscur, quant à la convenance des effets, convenance qu'il déterminait par le mode adopté, on ne saurait dire qu'il ait été un coloriste sans talent; souvent même il est très-remarquable en cette partie. Le coloris de son Déluge, par exemple, est très-bien dans le mode, et c'est, on peut le dire, un modèle en ce genre. Les effets austères de certains sujets, tels que son Moïse déjà cité, son Extrême-Onction, son Testament d'Eudamidas, sont très-bien exprimés par le caractère du coloris de ces mêmes peintures. S'agissait-il de sujets rians, calmes et doux à la vue et à l'esprit; voyez quelle physionomie charmante, quel aspect gai et gracieux il a donné à son tableau de Rebecca et à d'autres sujets analogues ! Quel parti pittoresque et poétique n'a-t-il pas pris encore dans certains paysages où il

veut nous faire voir toutes les beautés de la campagne et les plus belles parures de la terre !

Enfin Poussin est toujours philosophe, toujours poète, toujours grand peintre ; il honore à jamais sa patrie, il élève et soutient l'art, et les vrais amis de la peinture lui doivent une reconnaissance éternelle.

Poussin n'a point fait d'élèves, mais il a eu des imitateurs. On ne peut pas dire que sa manière leur ait été funeste et qu'il les ait jamais égarés ; il est évident au contraire que s'ils n'eussent pas eu pour guide le style noble, héroïque et toujours sage de ce maître, leurs productions fussent restées dans le néant. Poussin fut donc savant réformateur, et toute l'école française et Le Brun surtout lui sont redevables d'une partie de leurs plus beaux caractères.

CHAPITRE 89.

ÉCOLE FRANÇAISE.

S'il ne s'agissait ici que de mettre au jour l'honneur que s'est acquis la France en cultivant le bel art de la peinture, il suffirait de citer les noms de ses premiers artistes, noms illustres devenus pour ce pays des titres qu'on ne cherchera jamais à contester : mais le but que je me propose dans cet examen des écoles est uniquement de donner une idée vraie de leurs divers caractères, en faisant ressortir surtout ceux qui semblent n'avoir pas été assez remarqués dans les écrits.

On peut avancer que depuis la naissance de l'école

française, jusqu'à son renouvellement de nos jours, ses peintres ont été imitateurs des maîtres plutôt qu'artistes originaux dans leur style et leurs inventions. Cependant Poussin et Claude Lorrain sont à excepter; car loin d'imiter servilement leurs devanciers, ces peintres célèbres ont donné au contraire des leçons toutes nouvelles, s'élevant d'eux-mêmes au-dessus de leurs contemporains. Mais il est à remarquer que ces deux artistes habitèrent presque toute leur vie la capitale de l'Italie. A ces deux exceptions près, on peut dire que jusqu'à l'époque du célèbre David qui de notre tems s'éleva de lui-même aussi à un degré si éminent, les peintres français se firent une manière des différentes manières, un style des différens styles de leurs prédécesseurs. On ne saurait même en excepter Le Sueur, qui, malgré la naïve et touchante expression de ses figures et malgré l'intérêt particulier que présentent ses compositions, s'inspira néanmoins des estampes dans lesquelles il puisait le style des maîtres italiens, style que tous les peintres de l'Europe au surplus ont cru jusqu'ici être le seul qu'il fût convenable et profitable d'adopter.

Peut-être objectera-t-on que quelques peintres français furent inventeurs de certains genres particuliers : on dira que Joseph Vernet inventa, par exemple, le style des tempêtes tragiques, que Callot a imaginé le premier le genre des figurines très-grotesques et Watteau celui des scènes galantes, etc. ; mais ces assertions, qui sont peu fondées, ne prouvent point que l'école française ne doive pas être considérée comme imitatrice. Jean Cousin imita donc Michel-Ange, Le Brun imita Carracci, et Vanloo certains maîtres italiens plus modernes; en sorte que, pour

caractériser l'école française, il faudrait désigner les caractères principaux des peintres de l'Italie et signaler le plus ou le moins, ainsi que le mélange de ces différentes manières francisées selon le goût particulier de chaque maître et selon la mode académique dominante de leur tems. Ainsi, Mignard n'est l'émule ni de Tiziano ni de Pâris Bordone, ni de Léonard de Vinci, ni d'Annibal Carracci, mais il rappelle la manière de ces divers peintres; et, si l'on voit dominer au-dessus de tous ces mélanges une manière, elle n'est cependant ni déterminée ni remarquable, en sorte que ce qu'on dit ordinairement de tel maître italien imité par Mignard, ne peut point se répéter précisément au sujet de tel ou tel tableau de ce peintre. De même, Jouvenet n'imita point Tintoretto, il n'imita point Lanfranco, et cependant il rappelle ces maîtres par sa manière de concevoir la peinture. On en peut dire autant de presque tous les autres. Il y a des tableaux de Lahire qui semblent plutôt être des pastiches que des originaux. Ces secours étrangers ont au reste beaucoup servi les peintres de la France, car ceux qui ont été réduits à leur propre goût et à leur génie exclusivement ne se sont point élevés à la même hauteur ni au même rang que les artistes imitateurs ou que les artistes de l'Italie.

Une foule de causes contribuèrent à cette infériorité. Ce n'est pas ici le lieu d'en faire l'examen; cependant il est bon d'en signaler quelques-unes. Je dirai donc, sans tenir compte de l'influence que peut avoir le climat sur les résultats des arts, que la cause première du peu de caractère qu'on remarque dans les ouvrages de la dernière école française provient de l'incertitude des idées des artistes, et de l'empire qu'exercèrent chez eux des modes et

de petites considérations passagères sur les grands principes dont ne se pénètrent point suffisamment les esprits. Ces considérations et ces modes passagères abattent, paralysent le génie et empêchent toute originalité. En un mot, je vois la cause de cet état subalterne de l'ancienne école française dans les préjugés et dans le défaut d'institutions sur la peinture.

Les Français ne méditent point assez sur les arts : ils en connaissent quelques principes plus par mémoire et tradition, que par conviction et sentiment. Pour ce qui est de la tyrannie de la mode, on peut dire qu'elle les assujétit tellement, qu'on ne voit presque jamais en France d'artistes indépendans. Ceux qui ont voulu s'affranchir honorablement de cette tyrannie des académies, des modes et des amateurs, ont toujours eu à combattre les dégoûts et la mauvaise fortune. Si les artistes français pouvaient acquérir l'instruction et l'indépendance, on les verrait probablement s'élever à un très-haut degré; car leurs dispositions naturelles, leur aptitude à l'imitation, leur adresse et leur vivacité sont très-remarquables. Dans les sciences et dans les arts, tous les Français qui ont voulu s'affranchir des vaines routines et qui ont beaucoup médité, se sont toujours distingués, en sorte que plusieurs d'entr'eux sont parvenus au premier rang. Poussin était éminemment philosophe, et indépendant des académies, et Claude Lorrain méditait et observait sans cesse, méprisant toutes les manières qui lui paraissaient fausses et mensongères.

Qui n'a pas reconnu que tel peintre qui fait de longs efforts pour imiter un autre peintre, est souvent plus ignorant après ces efforts, que s'il eût procédé seul et

naturellement? En effet, dans ce dernier cas il se fût aidé de son bon sens et de son propre sentiment, tandis que dans l'autre cas il est parvenu à se violenter et à ne plus penser sans le secours d'autrui; il a acquis le talent du singe et a perdu la sagesse de l'homme. Suivre tous de bons principes, ce n'est donc pas s'imiter, c'est viser tous à la nature qui est le but, c'est devenir originaux; mais s'imiter sans connaître ce but, c'est presque se couvrir de ridicule et ne faire voir qu'une singerie bannale qui ne peut intéresser.

Ainsi, ce qui manque aux peintres français, c'est le constant attachement aux maximes fondamentales; ce qui les paralyse, c'est la condescendance pour ces modes françaises et pour ces fantaisies fugitives de Paris; et ce qui les a long-tems trompés, c'est l'estime, c'est l'affection de commande des prétendus connaisseurs pour certaines conventions dans l'exécution et pour une foule de manières dont les Aristarques opulens pouvaient aisément être juges et qu'ils exigèrent des artistes impérieusement et par vanité. Un peintre français qui ne voit que Paris dans le monde, qui n'a pour rivaux que des peintres de Paris, dont le but est de briller au premier rang parmi ces mêmes peintres, en obéissant toutefois au goût, au genre et aux idées d'atelier, ce peintre, dis-je, sera d'autant plus exclusif qu'il fera plus d'efforts, mais jamais ses tableaux ne seront goûtés hors de son pays. Je dis plus, dans son pays même on les estimera peu, car il est à remarquer qu'à Paris où l'on ne retrouve la nature, ni dans les figures des habitans, ni dans les manières, ni dans les physionomies, je dirais même ni dans les draperies, ni dans les chevelures, ni dans les carnations, et d'autres

ajouteraient peut-être ni dans le langage, ni dans les plaisirs, ni dans les alimens; que dans cette capitale où les expressions sont de commande, où l'unité de caractère ne se rencontre sur aucun visage, où les attitudes ou plutôt les façons d'agir sont complexes, calculées, gênées, mélangées de gracieux social, d'habitudes grotesques, de dignité et de politesse affectée, il est à remarquer, dis-je, que l'on y apprécie néanmoins les images naturelles et les représentations touchantes et naïves. Ces têtes de théâtre, ces physionomies d'apprêt, ces bouches contraintes; toutes ces prétentions blessent le public observateur et déplaisent en général au plus grand nombre de spectateurs. Mais combien d'ignorans, infatués sottement de leur goût et de leur bon ton, se mettent en tête que les types du beau et de l'excellent ne se rencontrent bien certainement qu'à l'Opéra et dans le salon de peinture! Combien de Français, dédaignant, dénigrant, abhorrant tout ce qui est étranger à leur pays, s'étudient avec effort pour s'identifier avec ce goût français fort changeant néanmoins, avec ce style du jour, cette manière enfin hors de laquelle il n'est à Paris ni fortune, ni considération! Combien de peintres enfin, et ce sont les plus médiocres, combien de prétendus connaisseurs même qui ne voient dans les efforts de certains artistes philosophes et contemporains qu'un manque d'aptitude et de tact à saisir ce goût régnant et indispensable, tandis qu'ils ne devraient y voir qu'un courage bien rare pour le fuir, s'en préserver ou s'en débarrasser!

Mais dès la fin du 18e siècle, la France montra à l'Europe une école toute nouvelle, régénérée par les critiques des philosophes qui rappelaient à la nature, et désabusée

sur les préjugés des vieilles académies. Elle vit alors ses peintres se rallier franchement aux anciens et à la vérité. Une route nouvelle fut donc ouverte. Vien y appelait les artistes : David s'y élança et s'y couvrit de lauriers que l'envie n'est point parvenue à flétrir. Il les partagea avec de nombreux élèves, et une autre ère commença pour la peinture. Depuis tant de succès, Paris devint le centre des études pour les artistes de toute l'Europe. Une foule d'écrits, composés dans la capitale, répandirent au loin les nouveaux secrets que les peintres et les statuaires empruntaient tous les jours aux précieux modèles antiques qui abondent à Paris. Ces écrits ne furent pas sans porter quelques fruits. En Allemagne, en Angleterre, en Italie, etc. le goût de l'antiquité, le goût du naturel et du simple devint général, ainsi que l'aversion pour les manières et les styles académisés. Enfin tant de changemens font de ces tems-ci une nouvelle époque dans tout le monde artistique. Cette même France, destinée à allumer une des premières parmi les nations le flambeau de la saine critique, est-elle aussi destinée à poursuivre, à féconder cette heureuse et innocente révolution, ou doit-elle dévier de nouveau de cette belle route qu'elle a si glorieusement tracée et dans laquelle ses premiers pas furent des succès ? C'est le tems qui l'apprendra.

S'il est évident que la juste célébrité des premiers artistes de cette école soit le fruit de leur instruction et de leur indépendance, que les élèves de cette école y fassent bien attention, la servitude ou le caprice de nouveaux imitateurs et leur mépris pour les modèles-antiques ne pourraient que replonger la peinture dans la honte d'une nouvelle manière qui sera méprisée encore de l'Europe. Dans

tous les cas ce ne sera qu'en établissant d'excellentes institutions qu'on pourra faire fleurir les arts en France et dans le nord de l'Europe : ce moyen réussit depuis des siècles pour les belles-lettres, pourquoi ne réussirait-il pas pour la peinture? Cependant on est loin de le mettre en usage; car ce qu'on appelle école de peinture à Paris, semble une institution dérisoire, lorsqu'on veut l'examiner un instant avec quelque réflexion. Non-seulement l'éducation des peintres n'y est point perfectionnée, mais elle n'y est pas même ébauchée; on peut aller jusqu'à dire qu'elle y est viciée et plus propre à retarder l'art qu'à le faire avancer. J'approfondirai bientôt ce sujet.

Mais j'en ai dit assez et trop peut-être, selon quelques-uns, sur une question qui, je le sens, devient déjà délicate. Puisse donc la nation qui a promis à l'Europe et qui a produit elle-même tant d'heureuses réformes, puisse la nation qui, riche de tant de moyens, ose avec enthousiasme et sait entreprendre avec élan, ne pas s'arrêter dans la route glorieuse où l'Europe se plaira à la suivre! Puisse-t-elle, après avoir rouvert la noble carrière des arts, y marcher de progrès en progrès, et ne jamais voir une rivale qu'aussitôt elle ne l'atteigne et ne la dépasse!

CHAPITRE 90.

ÉCOLE ESPAGNOLE.

L'école espagnole a peu occupé les écrivains, parce que les cabinets de l'Europe n'ont recueilli qu'un fort petit nombre de ses peintures; mais la principale cause

du silence des biographes sur cette école provient probablement de ce que son caractère général est plutôt un caractère d'imitation qu'un caractère original et particulier. En effet, il paraît que les principaux modèles qui ont guidé les artistes espagnols sont les chefs des écoles vénitienne, lombarde et flamande; car dans Vélasquez, Murillo, Coello, Navarrete dit el Mudo, on retrouve si distinctement Paul Véronèse, Tiziano, Vandyck, etc. que l'on croirait que ces peintres espagnols sont nés à Venise, en Flandre, en Hollande, etc. Le séjour de Tiziano à Madrid, sous Charles-Quint, n'a pas peu contribué à déterminer cette préférence, et celui qu'y fit plus tard Rubens, sous Philippe IV, causa aussi ce mélange de teintes flamandes qu'on remarque souvent dans les ouvrages de l'école espagnole.

Mengs pense aussi que le goût florentin se fait sentir dans cette école, parce qu'un grand nombre de peintres florentins passèrent en Espagne; mais, ajoute-t-il, l'austérité sombre qui résulta de ce goût, ne dura que jusqu'à Rubens. Il paraît au surplus que le silence des écrivains sur l'école espagnole est fort injuste, puisqu'elle a produit des artistes infiniment habiles et doués à un degré éminent du génie de la peinture. Les vrais connaisseurs qui ont pu les admirer, s'accordent à dire qu'on doit les assimiler en tout aux artistes célèbres qui ont illustré l'Italie.

Le premier peintre qui ait porté, dit-on, les grands principes des arts en Espagne, est Alphonse Berruguete de l'école de Michel-Ange. Il mourut à Madrid en 1548, et eut pour contemporain Gaspard Beccéra, peintre, sculpteur et architecte, élève aussi de Michel-Ange et qui avait travaillé à Rome sous ce grand artiste florentin.

Beccéra naquit en 1520. Le divin Moralès florissait en 1506.

Je n'entreprendrai point de donner une idée complète de l'école espagnole. Je crois pouvoir avancer, d'après les tableaux que j'ai pu observer, que les artistes de cette école ont un goût pittoresque tendant au grand, au sublime, à l'expressif et au naturel. Ils égalent et Tintoretto et Rubens dans la partie du pittoresque, et il y a même quelque chose de plus noble et de plus décent, peut-être même de plus indépendant, dans leurs conceptions que dans celles de ces maîtres dont la fougue est associée si souvent à un accent barbare et trivial à la fois. Les beaux portraits de Vélasquez sont vivans, d'une grande dignité, d'un effet bien imposant, et d'ailleurs pleins d'harmonie.

Mais s'il s'agit de l'école espagnole, sous le rapport des formes humaines et sous celui de la beauté, on est surpris que des peintres qui vivaient sous un si beau climat, et qui avaient sous les yeux des modèles aussi convenables à la sculpture et à la peinture, aient pu être aussi indifférens sur la pauvreté et la laideur du nu dans leurs ouvrages. Murillo, ce grand coloriste, n'est pas le moins commun de tous en cette partie. Ce peintre semble n'avoir choisi que ce que les modèles ont de plus ignoble. Il faut au surplus se rappeler que le manque de beauté dans le nu fut le défaut de presque toute l'Europe artistique. Mengs semble vouloir faire aux peintres espagnols le même reproche, et il leur propose pour remède l'anatomie et les modèles grecs. On peut croire en effet que si en Espagne les institutions propres à diriger l'art de la peinture et de la sculpture eussent été excellentes, ce pays eût produit des

artistes qui ne l'eussent cédé en rien à tout ce que l'Italie antique et moderne a pu elle-même faire admirer.

L'école espagnole sert à prouver une vérité qu'on a souvent contestée, c'est qu'il peut exister une autre peinture que celle de Vandyck, de Tiziano, de Rubens, etc., et qu'un peintre habile et sans préjugés pourra dans tous les tems faire voir des nouveautés merveilleuses, si, comprenant bien les principes qui ont éclairé ces mêmes maîtres, il suit d'ailleurs son génie particulier et s'attache au goût simple et vrai de l'antiquité.

Que manque-t-il donc aux premiers peintres espagnols? Cette connaissance du beau dans les formes humaines, dans les draperies et dans la disposition des lignes. Car le beau dans le clair-obscur et dans le coloris est porté à un très-haut degré dans leurs peintures. C'est le style général, le caractère, la philosophie, c'est l'art antique qui manque à l'école espagnole, comme à toutes les autres écoles modernes. Quant à l'inspiration, à l'imagination, à la verve, il n'est peut-être pas un seul tableau espagnol qui n'offre ces qualités. Dans leur coloris, dans leur clair-obscur, ils sont pleins d'enthousiasme et de génie, s'appuyant toujours sur la science fondamentale de la perspective. Murillo est extraordinaire par son coloris et son expression, excellent dans le clair-obscur de ses tableaux; franc et naïf, il peint de verve, étant ferme dans ses résolutions. Ce peintre fameux se plaît à cacher l'art, et chacun en voyant la simplicité de son pinceau croit qu'il est facile d'approcher de son talent. Murillo, dans ses beaux ouvrages, est noble, vrai d'idées, simple d'exécution, poète et imitateur savant. Il est toujours inspiré et toujours sans affectation. Quel grand peintre, s'il eût été

instruit par les Grecs, et combien il rend insupportables tous les peintres à systèmes académisés !

On serait donc tenté de regarder l'école espagnole comme une prolongation des écoles d'Italie. Cependant, s'il est vrai qu'elle ne fit que suivre cette dernière, quant au dessin et à la hauteur des caractères, il faut avouer qu'elle ne le lui cède, ni pour l'inspiration et l'enthousiasme, ni pour le coloris, ni pour le clair-obscur. Un seul tableau expliquerait ce que j'avance, c'est celui que Fr. Zurbaran, qui florissait au commencement du 17e siècle, exécuta pour le grand autel de l'église du collége de St-Thomas à Séville. Jamais aucun peintre de l'école de Venise ou de Bologne n'a produit une combinaison pittoresque aussi hardie, aussi ingénieuse, aussi poétique et imposante à la fois.

CHAPITRE 91.

ÉCOLE ANGLAISE.

L'ÉCOLE anglaise est récente. Elle n'est point antérieure à l'année 1768, époque où l'académie de Londres fut instituée par le roi ; au moins ne cite-t-on que très-peu de peintres célèbres de ce pays avant ce tems, si toutefois on ne veut pas rechercher ceux qui purent y briller dans les âges primitifs de la peinture.

Les Anglais, avant l'institution de leur académie, étaient riches en collections de tableaux de toutes les écoles ; mais ils en rapportèrent du dehors un bien plus grand nombre, depuis que l'état des arts fut chez eux régularisé

et que l'on y vit fleurir une école. Non-seulement le choix de ces tableaux fut bon, mais on les étudia mieux qu'on ne le fit assez généralement ailleurs, où ils sont plus communs. Cet examen réfléchi des ouvrages classiques en peinture contribua à donner à l'école anglaise des idées grandes et fixes sur l'art de la peinture. Mais comme ces modèles ne fournissent point, même en les réunissant tous, les types de la perfection, les Anglais, comme les autres peuples, ont encore beaucoup à apprendre, et sont réduits à trouver seuls ce qui manque dans tous ces prétendus chefs-d'œuvre.

De là certaines idées hasardées sur le style; de là l'ignorance de la théorie du beau, ainsi que de la philosophie du dessin. Cependant les mœurs des Anglais étant plus philosophiques que celles d'aucun autre peuple, et les hommes de ce pays aimant à se rendre compte de tout, il est arrivé à la fin que les artistes ont volontiers rejeté le mauvais goût académique dominant dans les types pittoresques des écoles italiennes, et qu'ils ont cherché une épuration quelconque. Mais les types antiques pouvaient seuls produire la réforme et fixer les améliorations. Or, dans quel pays ont été communs jusqu'ici les monumens grecs? Où vit-on abondamment de grands exemples antiques, si ce n'est à Rome? Les Anglais furent donc étrangers au style grec. Leurs élèves envoyés à Rome rapportèrent, il est vrai, des idées justes et des types de perfectionnement; mais ce fut surtout chez les sculpteurs que se concentra cette épuration.

Qu'arriva-t-il donc? Les peintres, en se refusant au style des Carracci, des Jules-Romain, etc. se jetèrent dans un certain goût plus simple, plus naturel, mais aussi

trop libre et trop peu châtié. Les grandes idées de Michel-Ange séduisirent des artistes de génie, et l'on imita parfois Michel-Ange. Les grands modèles de clair-obscur firent de nombreux partisans, et l'on vit de bonnes imitations des effets favoris de quelques anciens maîtres en ce genre. Toutefois ces tentatives ne produisirent point un résultat satisfaisant et complet. D'où venait cet état de l'art? Du manque de principe premier, de l'absence du dessin. On voulut suivre Michel-Ange, mais on ne put en faire que des parodies froides, parce qu'on manquait des études qu'avait faites cet habile dessinateur. On renonça à suivre Raphaël par la même raison. On se jeta donc dans le clair-obscur, partie facile à pratiquer une fois qu'on l'a comprise. Mais ni le clair-obscur, ni le coloris, ni le grandiose ne constitue point l'art dans son intégrité. L'école anglaise fut donc vacillante, quoique grave et raisonnable; faible d'aspect, malgré l'extérieur imposant de ses productions. Si dans cet état de choses on eût déterminé les esprits vers la partie du dessin, si l'on eût institué des écoles riches en modèles nus et en empreintes choisies d'après l'antique, l'école anglaise eût fait des progrès surprenans; mais il arriva tout le contraire: le prétendu succès provenant de l'aspect imposant et même pittoresque qui résultait de l'étude du clair-obscur, fascina tellement les yeux, qu'on négligea tout, pour se distinguer par ce moyen.

Josüé Reynolds, très-habile peintre et aussi habile écrivain, avait donné, dans ses excellens discours, la clé du clair-obscur; il en avait mis au jour l'importance et en avait éclairci les difficultés. Ces écrits furent d'un puissant secours, et depuis ce maître tous les tableaux an-

glais tendirent à l'effet, et offrirent un aspect piquant et fort imposant, quoique l'art n'y fût pas assez déguisé, ce qui est l'effet de la théorie incomplète de Reynolds. Elle finit donc par dégénérer en recette et par produire la monotonie. Les justes observations de Reynolds sur d'autres points de la théorie maintinrent aussi les élèves dans une certaine convenance et dans des limites qu'ils n'osèrent point outrepasser; mais tout cela ne constitue point une école proprement dite. Les Anglais, fussent-ils aussi heureusement nés que les Grecs, verront toujours leur peinture stationnaire, tant que la partie du dessin ne sera pas l'étude dominante, l'étude par excellence et le moyen de prédilection; tant que le travail dans cette partie de l'art ne deviendra pas actif, opiniâtre, profond, méthodique, et ne sera pas rigoureusement suivi.

Les peintres de portraits en Angleterre, indiquent souvent fort bien les mœurs, parce qu'ils sentent et qu'ils réfléchissent; mais, faute de dessin, ils ne font qu'effleurer cette belle partie de l'art, et quoiqu'ils soient sensibles et philosophes, leurs images n'en sont pas moins faibles et ne rendent point l'énergie de la nature, ni même les sentimens dont ils sont eux-mêmes animés.

En Angleterre, les peintres peuvent être très-bien servis par leurs modèles: le sang est beau dans ce pays, les traits généralement réguliers. Les femmes surtout y ont un caractère de décence qui rend leurs physionomies très-pittoresques; la grâce qu'elles font voir est sans apprêt, et leur air de douceur est sans monotonie; leurs traits expriment d'ailleurs la réserve et la finesse. Enfin, malgré les idées qui semblent exclusivement commerçantes, cette nation, peut produire de très-habiles artistes, si elle s'é-

claire sur le but des arts, sur leur vrai caractère et sur les moyens classiques de les faire briller parmi eux.

Ce qui a manqué jusqu'ici aux Anglais en moyens d'études et en modèles, ils viennent d'en jouir heureusement. Les marbres dont lord Elgin a enrichi le Musée britannique, doivent produire une révolution dans l'école anglaise, ainsi que dans toutes les écoles de l'Europe. Phidias offre ses leçons à la Grande-Bretagne, après les avoir offertes à Athènes et à Rome. Le génie d'un tel maître ne sera pas interrogé en vain. Si le soleil dissipe les vapeurs, réjouit et purifie toute la nature, l'éclat de Phidias ne doit-il pas dissiper toutes les manières académiques, romantiques et fantastiques, éclairer pour toujours de sa douce et vive lumière la peinture et la vivifier de son feu tout divin?

Si je ne fais mention ici d'aucun de ces noms d'artistes qui sont chers aux Anglais, c'est que leurs ouvrages ne sont point encore assez répandus ni classés dans les cabinets de l'Europe : je suis loin de leur contester l'estime qu'ils méritent.

Forcé de me borner dans les réflexions, et restreint à parler seulement de l'art de la peinture, il ne convient pas que je considère le nombre toujours croissant des habiles-graveurs de l'Angleterre, bien que d'après le grand savoir et le sentiment qui domine dans leurs estampes, on doive conclure favorablement au sujet des peintres de ce pays. En effet, on ne saurait admirer un Woulett, par exemple, sans lui faire partager la couronne de Claude Lorrain. Enfin, s'il s'agissait de faire remarquer toute l'aptitude des artistes anglais, pourrait-on oublier de citer leur Hogarth, ainsi que leurs meilleurs dessinateurs de

caricatures, genre dans lequel on n'a pu jusqu'ici que les copier sans les imiter? Disons donc, au sujet de cette école naissante, que ses artistes ont déjà fourni de grandes leçons, et que l'Angleterre est capable d'offrir à l'Europe de très-savans et de très-intéressans modèles.

CHAPITRE 92.

CONSIDÉRATIONS SUR LA LISTE ALPHABÉTIQUE DES PRINCIPAUX PEINTRES MODERNES, ETC.

Cette liste et les considérations qui y sont relatives ont été reportées à la fin du volume 1er.

DÉFINITION

DE

LA PEINTURE.

DÉFINITION

DE

LA PEINTURE.

CHAPITRE 93.

COMMENT ON DOIT DÉFINIR L'ART DE LA PEINTURE.

La peinture est un art libéral qui, par le moyen des traits et des couleurs, représente les beautés de la nature.

Par beautés de la nature on doit entendre ici non-seulement les beaux objets ou les beaux spectacles, mais aussi les beautés morales et intellectuelles dont l'exposition ou la juste représentation rend, pour ainsi dire, la vertu visible, en sorte que les objets et les sujets choisis pour les tableaux familiarisant les hommes avec le sentiment et l'idée du beau ou de l'harmonie, concourent à les rendre et meilleurs et plus heureux.

La définition qu'on a donnée jusqu'ici de cet art a été ou incomplète ou équivoque. En effet, on lit dans la plupart des livres que la peinture est l'art d'imiter les objets de la nature, en sorte que, selon ces livres, la vérité d'imitation serait le but et la fin de cet art, et que représenter

excellemment, ce serait être peintre excellent. De Piles, dans son Cours de Peinture, dit : « L'essence et la défi-
» nition de la peinture est l'imitation des objets visibles
» par le moyen de la forme et des couleurs. Il faut donc
» conclure que plus une peinture imite fortement et fidè-
» lement la nature, plus elle nous conduit rapidement et
» directement vers sa fin, qui est de séduire nos yeux, et
» plus elle nous donne en cela des marques de sa véri-
» table idée. » Cependant tous les écrivains n'en sont pas restés à cette définition incomplète, et plusieurs ont reconnu que si cet art si agréable semble d'abord n'être destiné qu'au plaisir des yeux, on lui découvre, en y réfléchissant bien, une destination plus relevée. La plus légère connaissance des écrits de l'antiquité devait suffire d'ailleurs pour redresser toute erreur à cet égard, et quant à De Piles lui-même, il était trop judicieux pour ne pas mieux sentir la vraie définition de la peinture, quoiqu'il l'ait mal exposée. Aussi dit-il ailleurs : « La peinture ne
» s'accommode point des choses ordinaires, et le médio-
» cre ne se peut souffrir tout au plus que dans les arts qui
» sont nécessaires à l'usage ordinaire, et non dans ceux
» qui n'ont été inventés que pour l'ornement du monde
» et pour le plaisir. Il faut donc que la peinture ait quel-
» que chose de grand, de piquant, d'extraordinaire, capa-
» ble de surprendre, de plaire et d'instruire. » On voit qu'il est essentiel de s'entendre sur tous ces points, et que le moindre désordre peut embrouiller cette question.

L'imitation n'est que le moyen de la peinture, son but c'est la beauté ou l'harmonie; car la beauté dans son acception physique et morale, est le but de tous les arts libéraux. Que de peintres cependant qui, confondant le moyen

avec le but, croient faire un bon tableau à force de bien représenter des parties ! Si donc bien peindre, bien dessiner, bien représenter, n'est que le moyen, et si le but est de toucher l'âme, de l'élever et de la perfectionner par l'effet de l'harmonie ou de la beauté, combien de peintres célèbres parmi les modernes ne sont-ils pas par cette définition déplacés du rang où tant de juges peu éclairés les avaient élevés !

Quoique notre définition semble assez claire par elle-même, il est bon de l'accompagner de certains raisonnemens propres à la garantir de la confusion que pourraient lui apporter les critiques qui, par les mots mal entendus de convenance, de vérité, de nature, d'imitation et de beauté, etc. laisseraient toujours de l'incertitude dans l'esprit sur ce point important. Ces raisonnemens ne seront donc pas de trop, l'expérience démontrant assez que toutes les discussions sur la peinture sont interminables, quand on ne s'entend pas avant tout sur l'essence et la véritable définition de cet art.

En réduisant, comme on le fait presque toujours, la définition de la peinture à l'imitation de la nature, il resterait à s'entendre sur ce qu'on appelle assez vaguement la nature, et à expliquer si l'on doit donner le nom de nature à ce qui n'est souvent, malgré le choix qu'on a pu faire, qu'un résultat individuel, et qui n'offre jamais un tout véritablement complet dans son espèce ; il resterait à décider si le peintre est autorisé, au lieu de représenter la nature avec ses caractères essentiels, propres et généraux, à ne communiquer aux yeux et à l'esprit que des images individuelles, imparfaites, c'est-à-dire d'individus souvent faux par rapport à leur espèce et à leur des-

tination ou par rapport à la nature en général. La nature est le modèle : oui ; mais tout individu ne représente pas la nature dans telle ou telle espèce, tout modèle n'est pas le complément de cette espèce. (Au chap. 201 des *Différentes natures* et à celui de la *Beauté du Dessin* 217, je m'étendrai sur les questions relatives à l'individuel et au collectif.) On peut, on doit donc ne regarder ces individus que comme des données incomplètes plus ou moins propres à mettre le peintre sur la voie, pour qu'il puisse saisir et exprimer la nature, et on ne doit pas regarder ces modèles individuels comme des types qu'il faille admettre dans l'imitation, mais bien comme des êtres indicateurs qu'il faut savoir comprendre, corriger, remettre en ordre et habilement réintégrer dans cette imitation.

On aperçoit ici combien il importe de s'expliquer, si on convient de dire que l'art de la peinture est l'art d'imiter la nature. Au reste ni l'une ni l'autre des deux propositions contenues dans cette définition ne paraît juste, car qui dit imiter, semble dire répéter exactement et précisément les objets quelconques exposés sous le sens de la vue, et qui dit la nature, semble entendre et ses écarts individuels et ses productions défectueuses contraires même à son harmonie et à ses fins ; en sorte que par individus modèles on semble dire les productions individuelles de la nature telles que nous les offre avec leurs imperfections le hasard et non la nature dans son complément, dans son intégrité parfaite et sa pureté primordiale. Qui ne prévoit pas dans quelle obscurité pourrait nous jeter ici l'inexactitude du langage ? Imiter ce qui n'est qu'individuel, je veux dire copier (on sentira aisément qu'il convient mieux de dire représenter), c'est donc la partie méca-

nique de l'art ; imiter les caractères essentiels, complets, admirables et toujours choisis de la nature, voilà le complément sublime de l'art. Représenter n'est que le technique, n'est que le métier ; sentir, connaître, embellir, combiner les objets, c'est l'art libéral. Cette distinction peut donc faire dire encore que la beauté est l'ame de la peinture, et que la représentation n'en est que le corps. Mais disons mieux : la beauté est le but de la peinture, l'imitation n'en est que le moyen.

Il faut convenir que lorsque le peintre a long-tems choisi, long-tems combiné, composé et imaginé, ce n'est au total que la nature qu'il a recherchée et qu'il a rencontrée, puisque tout ce qui ne serait pas naturel dans son ouvrage blesserait les yeux et l'esprit. Cela est vrai ; mais le choix qui l'éloigne de l'individuel, pour le rapprocher du collectif, ne produit-il pas lui-même en partie la beauté ? Et cette vérité dans l'espèce et dans les caractères de l'espèce, vérité ou choix si bien exprimé et si puissamment représenté dans le tableau, cette vérité, dis-je, ou cette unité n'est-elle pas elle-même l'harmonie ou la beauté optique et la convenance, n'est-elle pas quelque chose de plus que la simple imitation de la nature ? Ainsi la peinture est l'art de représenter les beautés de la nature. Si l'on persiste à définir la peinture en disant seulement qu'elle est l'art d'imiter la nature, ajoutons alors la nature collective et non telle qu'elle se montre le plus ordinairement chez les divers individus ; la nature telle qu'elle se présenterait aux yeux ou à l'esprit, si tous les élémens qui en constituent le caractère un et dominant étaient véritablement réunis par la plus merveilleuse combinaison ; la belle nature enfin, ainsi qu'on l'a appelée quelque-

fois, ou le beau idéal, si l'on tient absolument à cette expression, qu'il faudrait rejeter, parce qu'elle est équivoque.

D'après cela, l'extension qu'on donnerait aux mots vérité ou nature, ne servirait qu'à embrouiller et à rendre interminable la discussion. Je conviens donc qu'on peut appeler vérité une partie de la beauté, puisque, pour faire beau, il faut faire en sorte que les objets soient facilement et vraiment perceptibles : c'est ainsi, par exemple, que la force du clair-obscur, les oppositions, les larges masses, tout ce qui débrouille et simplifie, que l'unité même qui constitue la beauté dans le choix du clair-obscur et de la disposition (telle que l'unité de brun et de clair, l'unité de couleurs et de lignes, etc.), que tout cela, dis-je, semble si bien se lier à ce qu'on appelle nature et vérité, qu'on est tenté de n'employer que ce dernier mot dans la définition de l'art. Cependant la convenance, le choix approprié au sujet, la réunion d'un tout non-seulement possible et vraisemblable, mais de plus harmonieux et excellent, appellera-t-on encore cela de la vérité? Non, je le répète, ce serait donner trop d'extension aux termes et se rendre inintelligible.

Supposons une tête laide, imitée sous le rapport du dessin et du coloris avec la plus grande justesse de représentation dont la peinture soit susceptible : personne n'osera soutenir que cette peinture n'est pas belle. En effet, qui ne l'admirera pas, qui n'offrira pas un grand prix pour acquérir une telle production? Et cependant, malgré cette vie et cette illusion, on sera autorisé, si d'ailleurs l'artiste a négligé la beauté ou le choix du clair-obscur, s'il a négligé, par exemple, l'harmonie pittoresque entre la couleur de cette tête et celle du fond, si même, quant

aux lignes, les rapports entre le buste et cette tête sont hors des règles du beau, si d'ailleurs le caractère en est trivial, on sera autorisé, dis-je, à ne point regarder ce tableau comme une production complète de l'art noble et libéral de la peinture, art qui ne doit jamais offrir la justesse de représentation sans qu'elle soit alliée ou appliquée à la beauté. Ce n'est pas que cette peinture ne pût être parfaite, si elle représentait l'objet avec toute la beauté d'art dont il est seulement en lui-même susceptible. Mais ici je suppose que l'artiste ne s'est même pas élevé à la beauté possible et indispensable de l'art. C'est en vain qu'à l'aide de l'équivoque des mots on soutiendra qu'un tel ouvrage est beau, qu'il y a toujours assez de beauté dans la nature aussi vivement représentée; tous ces raisonnemens, toutes ces exclamations arrachées à la surprise et à l'admiration pour l'art et pour l'artiste (car il est évident qu'on veut plutôt parler de la beauté de représentation que de la beauté de l'objet choisi et imité), n'empêcheront pas que ce morceau n'offre qu'une moitié ou une partie de l'art, qu'il n'en soit qu'une production incomplète, et que l'on ne doive, rigoureusement parlant, l'appeler une représentation extrêmement vraie, mais sans art, d'un objet et d'un spectacle lui-même sans beauté.

Cette rigueur dans le raisonnement ne conduit à aucune conséquence fâcheuse en théorie, puisque ce n'est pas dire que la beauté soit l'art tout entier sans la vérité de représentation. Mais soutenir que l'art est complet et qu'un morceau de peinture est parfait par cela seul qu'il offre la vérité de représentation, soutenir que la nature individuelle bien imitée et sans combinaisons d'art offre toujours assez de beauté, comme si jamais un

tableau pouvait être assimilé à une réalité, c'est se jeter dans des conséquences très-préjudiciables à la justesse de la définition de l'art.

Ainsi en résultat, ce que notre doctrine appliquée à la définition de la peinture pourrait présenter de paradoxal doit se dissiper si l'on résout les deux questions suivantes : 1° Qu'est-ce qu'imiter ? 2° Qu'est-ce qu'on entend par la nature qu'il convient d'imiter ou par beautés de la nature ? Ces deux questions feront l'objet des deux chapitres suivans.

CHAPITRE 94.

DE CE QU'ON DOIT ENTENDRE EN PEINTURE PAR IMITATION.

Imiter en peinture, c'est répéter l'apparence des objets et répéter si bien cette apparence avec les seuls moyens de l'art, qu'elle suffise par sa fiction pour nous laisser à connaître comment est l'objet représenté. On voit qu'ici le mot imiter est considéré comme synonyme de représenter. Il faut d'abord que l'objet soit et existe optiquement sur le tableau, et voilà ce qu'on doit ici entendre seulement par imitation ; car si l'on ajoute au mot imitation ceux de naturelle, excellente, on laisse un équivoque dans l'esprit. En effet, pourra-t-on demander, la perfection et le naturel dans ce cas sont-ils relatifs à cette imitation ou représentation individuelle qu'on appelait jadis *pourtraicture*, ou bien seraient-ils relatifs aux caractères de conformation, de vie et d'action, de moral et de beauté qu'on répète à l'aide de cette pourtraicture ?

Si donc par imiter on entend répéter fidèlement tous les caractères de l'apparence des objets individuels quelconques et même défectueux, il est évident qu'imiter pris dans cette acception n'est qu'une partie de l'art, puisque ce n'est qu'une représentation complète des objets quelconques, mais non une imitation complète de la nature, choisie généralement et parfaite elle-même. Si dans l'autre cas, par imiter on entend saisir et exprimer dans l'art les caractères essentiels aux objets modèles, sans répéter les caractères inutiles, invraisemblables et contraires qu'ils peuvent présenter à celui qui imite; si encore par imiter on entend fortifier des caractères essentiels qui sont seulement indiqués dans les modèles, rétablir l'ordre et l'unité dans les individus et retrouver enfin par cette imitation raisonnée l'esprit, l'intention générale et l'harmonie de la nature; et si de plus on ne choisit que ce qui est conforme au beau dans l'art imitateur, il est évident qu'une aussi savante imitation suffit, et qu'on peut dire dans ce cas que la peinture est l'art d'imiter la nature. Mais est-ce la réunion de tant de choses que l'on comprend ordinairement par le mot imitation ?

Maintenant que nous nous entendons déjà sur les mots imiter et imitation, représenter et représentation, examinons jusqu'où cette imitation ou, pour mieux dire, cette représentation doit être portée dans l'art libéral de la peinture. Bientôt, lorsqu'il faudra parler de l'illusion à propos des limites de l'art, j'aurai occasion de traiter encore cette question. Ainsi il s'agit de prouver qu'il faut représenter avec vérité (peu de personnes nieront cette proposition), qu'il faut, dis-je, représenter avec justesse, c'est-à-dire répéter avec fidélité et exactitude l'apparence

des objets qu'on emprunte à la nature. Sans cette condition, il n'y aurait pas de plaisir pour le spectateur, et les idées du peintre seraient sans résultat. « On veut, dit Le Batteux, » nous montrer l'excellent, le parfait; mais on le manque » et on nous laisse avec des regrets : j'allais jouir d'un beau » songe, un trait mal rendu m'éveille et me ravit mon » bonheur. » Enfin la vérité de représentation des objets sur le tableau correspond à l'existence des mêmes objets dans la nature. Il ne faut pas nous les promettre, il faut nous les montrer; il ne faut pas les indiquer faussement et grossièrement ébauchés, il faut nous les faire voir réellement et leur donner l'existence; il faut imiter par une perspective juste, par un clair-obscur exact, par un coloris tout-à-fait correct, par une touche, pour ainsi dire, mathématique; il faut donner l'idée des objets par un effet optique, absolument précis et de plus vraisemblable. En effet, si l'illusion n'est pas le but de l'art, si la faiblesse des moyens de l'art est contraire à l'illusion, l'imitation vraie n'en est pas moins le moyen, la condition indispensable, la condition qui le constitue art. Enfin l'idée d'une représentation inexacte est incompatible avec l'idée d'une belle image ou d'un beau tableau, et sans similitude point de résultat.

Il est vrai que les objets les plus susceptibles d'illusion dans la représentation sont souvent les moins relevés et les moins importans quant à l'art, et que l'excellence et la difficulté de la peinture résident surtout dans les parties qui sont le moins susceptibles d'illusion; mais cette observation toute juste qu'elle est, et bien qu'elle signale les limites de l'art, ne doit en rien diminuer notre affection pour la justesse de représentation.

Josüé Reynolds est un de ceux qui ont le plus insisté pour démontrer que ce n'était pas l'illusion qui était la fin de l'art. Cette idée, qui était alors neuve, parut très-philosophique; mais celui qui en abuserait (et plusieurs artistes de l'école anglaise en ont abusé) tomberait dans un écueil fatal, et donnerait à penser que le but de la peinture n'est pas l'imitation vraie, mais bien l'invention ingénieuse et fantastique. Quelques-uns ont dit : il ne faut pas imiter la nature telle qu'elle est. Ce conseil a révolté beaucoup de personnes. En effet, que faut-il imiter, si ce n'est la nature et telle qu'elle est? Mais on voit qu'il ne s'agissait que de s'entendre sur ces mots nature, représentation, choix et individus. Cependant à quel degré, demandera-t-on, faut-il porter la justesse de représentation, ou, s'il est vrai que l'illusion soit impossible et que la fin de l'art soit la beauté, jusqu'où doit-on perfectionner l'imitation? Cette question me paraît à peu près déraisonnable; car, puisque les forces humaines sont limitées, puisque des compensations dédommagent dans tous les arts de certaines faiblesses inhérentes à l'art et inhérentes au talent, comment peut-on décider quelque chose d'exact sur cette question? On sait bien que de petites fautes dans l'imitation n'empêcheront pas qu'un tableau ou un poème n'atteigne le but et n'offre le résultat du grand secret, celui d'émouvoir et de troubler les spectateurs dans la vue de leur faire en résultat quelque bien; mais les petites fautes n'en sont pas moins des fautes, et sans elles le succès eût été plus complet.

Une question bien plus importante serait de savoir si le peintre doit exprimer avec le même degré de justesse tous les objets indistinctement, c'est-à-dire, s'il est permis au

peintre d'opposer aux objets qui ne sont pas susceptibles d'une vérité d'imitation parfaite, et qui cependant sont les plus importans dans l'art, tels sont les êtres vivans, les têtes, les yeux, les carnations, etc., d'opposer, dis-je, à ces objets l'illusion produite par d'autres objets dont l'imitation est facile, comme sont les meubles, les ornemens, les accessoires qui, par l'extrême justesse de leur représentation feraient paraître moins vraie l'imitation des objets plus importans, mais difficiles à répéter complétement. Je vais émettre quelques idées relativement à cette question, bien que le sujet doive être traité ailleurs en particulier (V. le chap. 533). Je dirai donc que la saine raison, ou bien que la satisfaction du spectateur, veut qu'on sacrifie quelques objets subalternes en faveur des objets les plus importans et les plus difficiles à représenter. Renverser cet ordre, c'est agir contre le sens commun. Certains peintres flamands ne sont pas toujours exempts de cette faute, et dans plus d'un tableau, un tapis dont on compte tous les points et dont l'imitation provoque le toucher, fait paraître les têtes et les bras du même tableau, bien que situés sur le même plan que ce tapis, comme privés de transparence, secs, peu finis, sans justesse de carnation. Ainsi, parce qu'on ne peut pas produire l'illusion par les choses importantes, il ne faut pas chercher à l'obtenir par les choses subalternes. Les Vénitiens ont agi dans un autre sens et quelquefois ils sont tombés dans l'autre extrême. En effet, pour faire valoir les chairs, ils ont si grossièrement indiqué les draperies et les autres objets, que l'imitation générale n'est pas satisfaisante dans quelques-unes de leurs peintures ; cependant les premiers maîtres des écoles coloristes, Ru-

bens, Vandyck, Tiziano, Paul Véronèse, tous hommes d'un très-grand sens, ont le plus souvent évité ces faux calculs.

Cette théorie, qui ne fait pas considérer la vérité de représentation comme étant tout l'art, est évidente dans les productions antiques. Non-seulement les anciens font voir dans leurs bas-reliefs qu'ils ne les regardaient pas comme susceptibles d'illusion, mais ils nous font voir par leurs nombreuses peintures exécutées sur des fonds monochromes, par plusieurs figures peintes sur des vases et représentées assises ou appuyées sans l'indication même du support ou du siége où elles sont censées reposer ; ils nous font voir, dis-je, ainsi que par bien d'autres exemples, que, tout en cherchant la vérité d'imitation (et certes Phidias et Protogène la cherchaient dans leurs ouvrages), ils conservent un ordre qu'on peut et qu'on doit souvent suivre dans les degrés de vérité applicable à certains objets. Quant à leurs statues en particulier, la manière dont en sont traités les accessoires, manière que nous appelons large, mais qui n'est dans le fait que le résultat d'un calcul sage et excellent, cette manière, dis-je, pleine de vérité néanmoins par l'effet de savantes indications, nous apprend assez la théorie des écoles grecques sur ce point.

Ainsi, la plus grande sévérité, la plus grande justesse et la naïveté dans l'imitation, sont indispensables (personne ne le nie) pour arriver à la fin de l'art qui est la beauté de la nature. Mais ce maximum de justesse et de similitude par l'imitation étant observé dans les objets principaux de la représentation, les objets accessoires ne doivent point le leur disputer par une perfection supérieure ; ils doivent au contraire le leur céder un peu en ce point,

sans toutefois s'éloigner en rien de la justesse optique et géométrique, c'est-à-dire du caractère naturel dans les formes et du caractère perspectif dans leur apparence; enfin sans apporter dans le spectacle la moindre invraisemblance.

D'ailleurs, si le spectateur place son intérêt dans la figure ou dans les figures d'un tableau, c'est là qu'il place surtout l'idée de la vérité; or, si cette idée de vérité est détournée et placée par le peintre sur un accessoire, il éloigne le spectateur du but qui est l'unité d'intérêt. Au reste la beauté principale doit être toujours fixée et son unité déterminée sur un point, et c'est ce point qu'il faut rendre plus vrai; car les autres points ayant un intérêt gradué, l'imitation doit se graduer selon cet intérêt décroissant. Ne peut-on pas dire que c'est une espèce d'insulte faite au spectateur que de lui offrir, au lieu d'une figure vraie, quelques misérables accessoires qui seuls sont imités jusqu'à l'illusion? Que cette théorie entre bien dans l'esprit de l'élève, et jamais les importunités des puristes prétendus ne le séduiront, lorsqu'ils tenteront de diriger ses efforts vers l'illusion d'un détail ou d'une niaiserie.

CHAPITRE 95.

DE CE QU'ON DOIT ENTENDRE PAR BEAUTÉS DE LA NATURE.

JE vais tâcher de faire comprendre maintenant non pas en quoi consiste la beauté, ce n'est pas ici le lieu, mais

ce qu'on doit entendre en peinture par beautés de la nature. Empruntons les préceptes prescrits pour la poésie.

Aristote a dit dans sa Poétique, chap. 6 : « La tragédie » n'agit point pour imiter les mœurs, elle ajoute les » mœurs à cause de l'action. L'action et la fable sont la » fin de la tragédie; or, en toutes choses la fin est ce qu'il » y a de plus important...... » Ne peut-on pas dire ici, après Aristote, que ce qu'il y a de plus important dans la peinture, c'est la fin, et que cette fin n'est pas l'imitation des objets, mais bien l'imitation des beautés de la nature, lesquelles comprennent les objets?

« Puisque la tragédie, dit encore Aristote, est une imi- » tation de ce qu'il y a de plus excellent parmi les hom- » mes, nous devons imiter les bons peintres qui, en don- » nant à chacun sa véritable forme, et en l'imitant avec » vraisemblance, représentent toujours les hommes plus » beaux. Il faut de même qu'un poète qui veut imiter un » homme colère et emporté ou quelqu'autre caractère » semblable, se remette devant les yeux ce que la colère » doit faire vraisemblablement, plutôt que ce qu'elle a » fait, et c'est ainsi qu'Homère et Agathon ont formé le » caractère d'Achille. (Poét. Chap. 16.) »

M. Dacier, qui explique fort judicieusement ce passage d'Aristote, dit entr'autres choses à ce sujet : « Les carac- » tères des héros et des rois sont susceptibles de toute la » beauté qu'on veut leur donner, pourvu qu'elle s'ac- » corde avec les véritables traits et qu'elle ne détruise » pas la ressemblance... Le poète, comme le peintre, n'a » garde d'attacher ses yeux sur un particulier qui ait été » colère; mais il consultera la nature, pour emprunter » d'elle les couleurs qui pourront rendre son portrait

» plus beau sans corrompre sa ressemblance : en sorte que
» tout en le faisant vrai, il le relèvera par tous les embel-
» semens dont il est susceptible. C'est ainsi qu'Homère
» en a usé pour Achille; c'est ainsi que Sophocle a em-
» belli OEdipe. » Nous avons vu que Pline dit de la figure d'Apollodore, sculptée par Silanion, qu'elle représentait moins un homme en colère que la colère elle-même.

Si la nature disperse ses beautés, c'est à l'art à les rassembler, et ce rassemblement a été appelé une véritable création, quoique l'artiste ne crée rien réellement et qu'il ne fasse qu'imiter ce qu'il a choisi. « Si les arts, dit Le
» Batteux, sont une imitation de la nature, ce doit être
» une imitation sage, éclairée et qui ne la copie pas ser-
» vilement, mais qui, choisissant les objets et les traits,
» les présente avec toute la perfection dont ils sont sus-
» ceptibles, en un mot, une imitation où on voie la nature
» telle qu'elle peut être et telle qu'on peut la concevoir
» par l'esprit. Que fit Zeuxis, quand il voulut peindre une
» beauté parfaite ? Fit-il le portrait de quelque beauté
» particulière dont sa peinture fût l'histoire ? Il rassem-
» bla les traits séparés de plusieurs beautés existantes, il
» se forma dans l'esprit une idée factice qui résulta de
» tous ces traits réunis, et cette idée fut le prototype ou
» le modèle de son tableau qui fut vraisemblable et poé-
» tique dans sa totalité, et ne fut vrai et historique que
» dans ses parties prises séparément. Voilà l'exemple
» donné à tous les artistes, voilà la route qu'ils doivent
» suivre, et c'est la pratique de tous les grands maîtres
» sans exception. »

» Quand Molière voulut peindre le Misanthrope, il ne

» chercha point dans Paris un original dont sa pièce fût
» une copie exacte, il n'eût fait qu'une histoire, qu'un
» portrait, il n'eût instruit qu'à demi ; mais il recueillit
» tous les traits d'humeur noire qu'il pouvait avoir re-
» marqués dans les hommes, il y ajouta tout ce que
» l'effort de son génie put lui fournir dans le même genre;
» et de tous ces traits rapprochés et assortis, il en figura
» un caractère unique qui ne fut pas la représentation du
» vrai qui est, mais du vrai qui peut être ou du vraisem-
» blable. »

» Ce n'est pas le propre du poète, dit encore Aristote,
» de dire les choses comme elles sont arrivées, mais de
» les dire comme elles ont pu ou dû arriver nécessaire-
» ment ou vraisemblablement. Le poète doit être l'au-
» teur de son sujet encore plus que de ses vers, et quand
» même il lui arriverait d'étaler sur la scène des incidens
» véritables, il n'en mériterait pas moins le nom de poète ;
» car rien n'empêche que les incidens qui sont arrivés vé-
» ritablement, n'aient toute la vraisemblance et toute la
» possibilité que l'art demande, ce qui fait qu'il en peut
» être regardé comme l'auteur et le poète. (Chap. 9.) »

Si l'on applique ce passage à la peinture, on dira aussi que le peintre n'en est pas moins peintre parfait, lorsque copiant exactement sur le modèle les convenances qu'il lui offre, il répète ces convenances et ces beautés toutes trouvées. En effet, dans ce cas il remplit parfaitement l'objet de la peinture, qui est d'imiter les beautés de la nature.

Horace nous offre le précepte de la beauté jointe à l'imitation sous d'autres termes : « *Respicere exemplar*, etc.
» Je conseillerais toujours à un poète qui veut être imi-

» tateur, d'avoir incessamment devant les yeux le modèle
» général de la vie et des mœurs, je veux dire la nature,
» et de tirer d'après elle de véritables traits. »

« Il en est, dit Maxime de Tyr, de la poésie d'Homère,
» comme des tableaux d'un peintre tel que Polignote ou
» Zeuxis, que nous supposerons philosophe. Il ne tra-
» vaillera point au hasard ; il aura un double objet en vue,
» l'un sous le rapport de son art, l'autre sous le rapport
» de la vertu. Sous le premier rapport, il s'efforcera de
» donner aux formes et aux costumes de ses personnages
» la ressemblance de la vérité ; sous le second, il tâchera
» de saisir le caractère de décence propre à exprimer la
» beauté morale, car les arts tendent au beau suprême,
» au lieu que les choses ordinaires et communes sont éloi-
» gnées de cette perfection qu'elles reçoivent de la main
» des arts.... (Dissertation 23. §. 3.) De même que l'œil
» prend des modèles dans les ouvrages des peintres, de
» même l'ame pourrait tirer quelque fruit des actions que
» décrit l'histoire, si cette dernière était purgée de tout
» ce qu'elle a de mauvais et de dangereux. (Diss. 28.
» §. 6.) »

Cicéron en plusieurs endroits nous fait voir qu'il pense absolument de même. Il ne reconnaît pas l'imitation comme le but de la peinture, car il dit qu'il faut que les peintres fassent comme les orateurs, c'est-à-dire qu'ils doivent toucher, divertir et instruire.

Il nous resterait à expliquer si cette beauté, qui est une des conditions expresses de la peinture et des beaux-arts en général, doit être portée jusqu'à son maximum de perfection, ou si un tableau peut être considéré comme bon et même comme excellent, quoiqu'il n'offre que

quelques degrés de cette beauté. On voit qu'ici se présente une question assez importante et susceptible de quelqu'étendue. Ce n'est point à présent que je la développerai ; je renvoie le lecteur à ce que je vais dire bientôt sur la beauté et sur ses degrés. Néanmoins je dois indiquer de quelle manière il faut considérer cette observation. Un tableau se constitue de plusieurs parties. Or un tableau peut être bon et beau, quoique la beauté n'y soit portée qu'à un foible degré dans quelques parties, pourvu qu'elle le soit à un degré suffisant dans d'autres. Ainsi le dessin peut être très-beau et le clair-obscur d'une moyenne beauté ; le coloris peut être d'un degré admirable de beauté et la forme être faiblement belle, etc. Mais dans tous les cas, pour que la beauté ait lieu dans le tout proprement dit, il faut qu'il n'y ait en aucune partie essentielle absence de beauté ou laideur. En effet, si le coloris était très-beau et la forme laide, l'ouvrage ne serait certainement pas beau ; et de même, si le dessin était de la plus grande beauté et le coloris laid, il n'y aurait pas lieu à la beauté en général ; la beauté ou l'harmonie doit se trouver dans toutes les parties constituantes des beaux-arts, et, si en quelque partie on lui substitue la laideur et le désordre, on corrompt la beauté de l'ouvrage. Ainsi la beauté d'un tableau a ses degrés comme la beauté elle-même, en sorte qu'un tableau peut être beau, quoiqu'inférieur à un autre dans ses degrés de beau. Disons, pour en revenir aux tableaux où la laideur et le désordre sont introduits conjointement et intimement avec la beauté, que ce sont des ouvrages sur lesquels les opinions et les goûts seront éternellement partagés, et cela, parce que les hommes ne sont pas tous également sensibles à la beauté

et à la laideur; l'instruction seule fixant en eux l'idée du beau pour l'esprit, et la corruption qui provient des habitudes d'objets laids altérant souvent la faculté de sentir le beau optique et par cela même le beau moral. Quant à l'obligation de ne représenter jamais que les spectacles les plus susceptibles de réunir un très-grand nombre de beautés, on conçoit que cette obligation ne saurait exister. Tantôt, pour remplir la destination des arts, il faut représenter des objets très-simples et peu composés, tantôt des objets qui offrent un petit nombre de beautés. Mais qu'importe cela, si le tableau est à la fin ce qu'il doit être, c'est-à-dire, s'il est aussi beau qu'il puisse l'être dans son genre ou son caractère ? Il est vrai qu'il faut, après s'être fait une idée nette de la beauté, réunir toutes les facultés de son ame pour représenter cette idée par les divers moyens de l'art; cependant ce que doit être un tableau et ce que doit être la peinture, sont deux questions fort différentes. Un tableau doit être tel qu'il convient qu'il soit, vu la définition de la peinture; mais il ne peut pas être toujours le complément de l'art et la réunion de toutes ses parties ou de toutes les beautés dont il est susceptible. Il suffit donc, je le répète, qu'il soit tel qu'il doit être par rapport à ce qu'on a le droit d'en attendre. Toutes ces observations concourent encore à prouver que pour définir exactement l'art de la peinture, on doit dire qu'elle est l'art de représenter les beautés de la nature.

Mais démontrons plus particulièrement encore qu'il est nécessaire d'ajouter au mot imiter d'autres mots, et à l'idée d'imitation d'autres idées : qu'il faut dire, par exemple, imiter les beaux choix, les beaux spectacles, l'harmonie physique et morale, enfin les beautés de la nature.

Quand même on pourrait, en imitant, rétablir l'ordre dans les objets modèles, on ne parviendrait pas à combiner la composition optiquement belle de tout le spectacle à l'aide seulement de ces modèles améliorés; en effet, il y a des rapports nécessaires à la beauté générale d'un tableau, rapports qui ne se rencontrent jamais, on peut le dire, dans les combinaisons accidentelles et particulières, lesquelles sont les seules que nous ayons à notre disposition. Ces rapports sont donc l'ouvrage de l'art et la création de l'artiste, quoiqu'il se soit servi, pour les obtenir, de différens spectacles naturels tout trouvés.

La peinture se compose, comme on le sait, des combinaisons optiques des lignes, du clair-obscur, du coloris et de la touche; elle se compose de la réunion de caractères qui, quoique possibles et naturels, peuvent à la rigueur n'avoir jamais été vus en réalité, lesquels doivent être combinés de certaines façons. Le coloris d'un Thésée, par exemple, ou d'un Hercule, peut bien, il est vrai, se rencontrer dans la nature, et il y existe certainement; il ne s'agit que de l'imiter après l'avoir découvert et reconnu. Mais le fond naturel et fortuit sur lequel cette figure apparaît et se détache, peut par sa forme, par son ton et par sa couleur, faire perdre à cette figure coloriée une partie de son caractère, et ce fond, bien certainement, doit être le plus souvent changé par le peintre qui doit cependant le rendre naturel. La peinture seule, et non la nature individuelle ou accidentelle, présentera donc ce fond tel qu'il doit être pour le plus heureux résultat relatif au coloris du héros. On peut en dire autant du ton et de la couleur de l'air qui l'illuminera. De même, la combinaison générale du clair-obscur d'un tableau n'aura peut-être jamais existé parmi les com-

binaisons infinies de la nature; mais, si cet effet complet et excellent de clair-obscur est possible et conforme aux lois naturelles et au vraisemblable, il sera naturel en étant beau, et cependant il appartiendra certainement autant à l'art qu'à la nature. Ainsi on n'appelera pas simplement ce beau choix, ce beau parti, une imitation de la nature, mais bien de la nature choisie ou de la belle nature, ou, pour mieux dire, on l'appelera une imitation d'une beauté remarquable de la nature. La justesse de cette définition est encore plus sensible dans l'invention et la composition des sujets. La mère des Niobés et sa fille offrent un choix naturel; mais qui nous assurera que ce modèle ait été donné par deux individus que le statuaire aura copiés? Est-ce la nature qui a réellement fait voir à l'auteur du Laocoon et la disposition des deux enfans concordant avec celle du père, et celle des serpens, et celle de la draperie, etc.? Est-ce dans un modèle naturel tout trouvé que Raphaël et Poussin ont pris les combinaisons poétiques et pathétiques qui font de leurs tableaux des spectacles si pittoresques et si expressifs? Je conclus de nouveau qu'il faut, lorsqu'on définit la peinture, dire qu'elle doit exprimer les beautés de la nature, quoiqu'à la rigueur les inventions de l'art soient conformes par leur vraisemblance aux combinaisons possibles et vraiment naturelles. Aussi est-ce par les combinaisons que l'art est surtout admirable et qu'il semble surpasser la nature, dont cependant il ne s'écarte point, et dont il ne répète que très-faiblement la réalité. Au surplus, puisque représenter parfaitement est au-dessus des moyens de l'art, il est nécessaire et on exige que l'artiste mette à la place de cette illusion qui lui est refusée, les ressources

de l'intelligence et du génie, ainsi que les ressources de l'art. Cela prouve de nouveau la justesse de notre définition.

Maintenant je vais, à l'aide de cette donnée métaphysique, répondre aux artistes qui, manquant d'idées nettes sur cette définition de la peinture, mettent toujours en avant qu'ils craignent que la recherche du beau ne fasse échapper le vrai; et qui, pour se mettre à l'aise dans cette objection, vont jusqu'à dire que c'est faire beau que de faire vrai, de même qu'ils disent que, pour faire beau, il ne s'agit que de faire convenable. Une réponse me paraît indispensable.

Convenons d'abord que le peintre qui cherche plus de beauté que le sujet n'en comporte, court risque souvent de perdre la vérité. C'est donc entre deux écueils qu'il s'engage. En effet, s'il sent, par exemple, que son modèle ou que son fond manque de beauté, il en changera, en altérera peut-être inconsidérément la justesse de représentation, tandis que c'était son fond modèle qu'il fallait changer; car, en changeant la représentation, il a obtenu peut-être une plus belle combinaison de ton ou de teinte, mais il a représenté une fausseté. Dans ce cas, c'est donc toujours le modèle ou le géométrique[1] qu'il faut se procurer plus beau, et non la représentation qu'il faut altérer d'idée, dans l'espoir de rendre plus beau le spectacle; car alors le beau sera, comme on l'a dit, idéal ou fantastique, au lieu d'être vrai ou vraisemblable. Ainsi, recommander la beauté, ce n'est point inspirer l'insouciance pour le vrai, puisque la beauté sans la vérité est hors de l'art comme elle est hors de l'entendement, et qu'un tel tableau avec

[1] V. ce mot au dictionnaire.

toutes ses belles combinaisons est un ouvrage faux, idéal et vicieux. On voit que mon but est de prévenir l'objection de ceux qui veulent absolument faire consister tout l'art dans l'imitation, et qui disent que la vérité comprend la nature toute entière.

Mais prenons un exemple particulier, pour leur prouver en passant que la beauté peut être séparée et indépendante de la vérité de représentation. Faites répéter par un peintre un de ses portraits, en sorte qu'ils soient tous deux égaux et semblables; puis changez dans l'un des deux le fond sans le faire ni plus ni moins vrai, mais en plaçant seulement d'après nature les lumières ou les ombres de ce fond du côté le plus favorable à l'unité et à la beauté du clair-obscur; rappelez ou des bruns ou des clairs sur le bas de ce buste, en y imaginant tels ou tels objets ou causes propres à cette fin; augmentez la lumière dominante en agrandissant le linge vers la tête ou en y associant quelqu'autre surface claire; augmentez le brun dominant par un choix d'objets propres à ce but; faites enfin des changemens, soit de lignes, soit de couleurs, qui quoique faits d'après nature soient conformes à la beauté optique et à la convenance, et vous verrez lequel des deux portraits on appelera le plus vrai, et si ce ne sera pas au plus beau qu'on donnera ce nom. Ceci prouve que, si dans l'analyse on est forcé de séparer le beau du vrai, ils sont comme réellement fondus et inséparables, en sorte que cette beauté que l'on vient d'ajouter à ce portrait est, pour ainsi dire, une vérité de plus, puisque (ainsi qu'on pourra l'étudier dans notre théorie du beau) le beau optique et convenable ne fait que mieux constituer uns les objets ou les choses, qu'il les rend complets

et tels qu'ils doivent être, et qu'enfin ce beau n'est au fait que le complément, la perfection ou la fin des objets. Si donc le beau est essentiel aux choses, on ne doit point le regarder comme un superflu imaginé par des gens à système et à caprice.

La nature est si belle, même sur des modèles ordinaires, qu'il est naturel de penser qu'une représentation exacte, scrupuleuse et vive de ces modèles suffit à l'art. Mais qui raisonnerait ainsi, ne tiendrait nullement compte des faiblesses ou des difficultés de l'art de représenter, lequel reste toujours tant au-dessous de la réalité. Plusieurs statues grecques, dit-on, n'ont pour beauté que celle qui a été empruntée à un seul modèle; mais, outre que nous savons par tradition que les artistes grecs employaient plusieurs modèles, afin de choisir, qui nous assurera que les belles statues grecques étaient des calques d'individus modèles? Et si ces statues paraissent comme moulées sur nature, est-ce à dire pour cela que les artistes n'aient eu que le talent de mesurer et de manier le compas, l'aplomb et le ciseau, lorsque nous savons au contraire qu'ils ont fait de longues recherches sur les plus belles proportions par lesquelles l'art devait modifier et embellir les individus modèles (V. le ch. 225 et suiv.)? Il est évident qu'il faudrait encore s'entendre ici sur les mots copier, calquer, répéter, imiter; sur les mots modèles, nature, etc. Ainsi, s'il a existé et s'il existe encore des ouvrages grecs dans lesquels la beauté semble ne devoir être considérée que comme vérité, dans lesquels l'art de combiner semble avoir été nul et l'art de répéter semble avoir été tout; si certaines antiques statues nous charment, sans que nous découvrions d'autre art que celui de l'exact copiste, il ne faut pas con-

clure que ces ouvrages se trouvent être beaux, seulement parce qu'ils ont été calqués et fidèlement répétés; ni que leurs auteurs ont méconnu les lois du beau ou les lois du choix et de l'unité : en effet, sans cette condition du beau, ces ouvrages n'eussent pas offert tout l'art en entier, et on ne les eût pas reconnus pour excellens.

Personne de nous n'a vu ni ne verra la Vache de Myron, le Jalysus de Protogène; pourquoi donc affirmerait-on que dans ces ouvrages il n'y avait rien que l'art de représenter avec exactitude et souplesse? Pourquoi croire que cette vache en bronze était le portrait exact d'une vache individu modèle, et Jalysus celui d'un individu connu? La grande simplicité est loin d'exclure l'art; elle est au contraire le maximum de l'art qu'elle parvient à faire oublier : or dans l'art parfait et complet il y a le choix ou la beauté. Enfin il est facile de prendre le change sur toutes ces questions, et il importe de ne pas conclure de ce que l'art est caché, que l'art n'est rien qu'une répétition sans choix.

Les beautés de la nature ne sont pas des beautés mortes et sans mouvement, des beautés inertes et seulement matérielles. Or, s'il y a mouvement, variété et mille façons d'être, d'agir et de paraître, laquelle choisira l'artiste? La première fonction de l'artiste, c'est donc le choix, et sans beauté et convenance point de choix heureux. Ainsi, redire que tous les ouvrages grecs de la haute école étaient beaux sans le choix et seulement par la justesse de représentation, répéter que les ouvrages moins vrais des Romains ne sont pas beaux, malgré le choix qui s'y fait admirer, c'est encore embrouiller la question. Je sais que souvent on croit par erreur qu'une statue antique paraît très-belle, parce qu'on la suppose arrangée, composée, et

que cependant sa beauté résulte seulement de sa grande vérité ; mais qui assurera que cette vérité n'est pas le résultat du choix et de l'unité de caractère (il s'agit ici du beau de convenance)? Qui nous assurera que si les combinaisons optiques ne sont pas du meilleur choix et du meilleur ordre, l'artiste n'a pas pensé au moins à éviter les laideurs des lignes et les dissonances, qu'il n'a pas obéi enfin à l'harmonie oculaire? Le fameux groupe de Ménélas est dans ce cas : on est tenté de croire que le statuaire ne s'est guère occupé de l'arrangement dans ces deux figures. Si le beau de combinaison optique plaît peu sans le vrai, s'ensuit-il que le vrai s'obtienne sans combinaison? Un mélange de vrai et de laid n'est-il pas un mélange pénible et qui tient l'esprit dans la perplexité? Il y a des ouvrages demi-vrais et laids, qui déplaisent; tels sont ceux de Cranach et souvent d'Albert-Durer, de Pigale, etc. Il y a des ouvrages demi-beaux et faux, qui déplaisent encore; tels sont ceux de Pierre de Cortone et de son école, tels sont les ouvrages de sculpture dits à la façon antique, c'est-à-dire, dont la disposition et la partie optique est à demi-belle, mais dont la fausseté d'imitation est repoussante. Si donc les ouvrages modernes ont un accent si différent des ouvrages antiques, c'est qu'ils ne sont ni aussi beaux de combinaison, quoiqu'on ait voulu viser à cette qualité, ni aussi vrais de représentation, quoiqu'on n'ait voulu qu'être vrai.

Terminons ces réflexions en disant que les personnes qui voudraient voir deux buts, deux fins dans l'art de la peinture, et qui lui trouveraient deux destinations différentes, celle de plaire par le beau et celle de plaire par la vérité seule, ne s'aperçoivent pas qu'elles sortent de l'unité

de définition de cet art considéré comme art libéral. En effet, les peintures qui plaisent par la justesse de la représentation seulement, telle serait celle d'une fleur, d'un oiseau imité jusqu'à l'illusion, ces peintures appartiennent bien à l'art de représenter, mais non à l'art complet et un de la peinture, pas plus que les veines et les teintes des marbres dans les peintures de décors ne lui appartiennent. Le portrait le plus vrai qu'on puisse imaginer, fût-il aussi vrai que l'exprimerait une glace, ne sera pas tel qu'il doit être, tel que l'art le prescrit, si le caractère, la physionomie et l'attitude ne sont pas conformes au vraisemblable, au beau moral et enfin au beau optique, toutes conditions qui font partie essentielle de l'art de la peinture. Enfin plaçons ici le mot fort simple de M. Dazara : « Qu'a de » commun, dit-il, la représentation avec la beauté ? » La représentation sans doute a son mérite particulier ; mais si l'original n'est pas beau, la copie ne peut certainement pas être belle, quelque ressemblante qu'elle soit d'ailleurs. En voilà assez, je pense, et peut-être trop, pour expliquer la différence qui distingue les mots imiter, représenter, être vrai et naturel, faire beau, choisir et copier.

CHAPITRE 96.

TOUS LES HOMMES DESIRENT LE BEAU CHOIX DANS LA PEINTURE. — OBSERVATIONS SUR L'EMPLOI DES EXPRESSIONS BEAUX-ARTS, ARTS LIBÉRAUX.

On nous fera observer peut-être que ce que nous avons dit jusqu'ici ne prouve pas encore l'obligation où est le

peintre de faire beau, et que d'ailleurs nous n'avons pas expliqué en quoi consiste ce beau que nous exigeons dans l'art. Bientôt je dois aborder la première question; quant à la seconde, la théorie du beau, j'ai cru nécessaire dans ce traité de la faire précéder immédiatement les grandes parties de la peinture.

La beauté du choix est desirée naturellement par tous les hommes. On répète que l'homme est naturellement imitateur : rien de plus vrai, chacun peut s'en convaincre tous les jours; mais ce qu'on ne remarque pas assez, c'est que l'homme ne cherche à imiter que les beaux modèles ou les modèles qui intéressent. S'il arrive donc qu'il se contente de la stricte et juste représentation, sans aspirer aux images des types supérieurs et aux vues générales de la nature, on regarde alors cette disposition d'esprit comme un signe d'abaissement et d'ignorance à la fois.

Les idées du public sont presque toujours justes en fait de génie, et ces idées du public doivent se retrouver dans les livres sur la théorie. Qu'est-ce qui étonne et qui excite l'admiration du public au sujet des productions d'art? Ce sont les vraies difficultés, au nombre desquelles il met surtout le beau choix qu'il convient de faire, malgré des modèles imparfaits et des formes défectueuses, malgré des effets d'ombre et de clairs désagréables et embrouillés, malgré des teintes souvent tristes, livides, dures ou trop éclatantes; enfin c'est le travail, la touche ou l'exécution dont les tâtonnemens doivent non-seulement être inaperçus, mais qui doivent être remplacés par une élégante et savante dextérité.

Ainsi, aux yeux du public, imiter parfaitement une imi-

tation ou un tableau d'une invention commune, c'est un très-faible moyen de gloire; imiter scrupuleusement des objets individuels très-simples et très-médiocres de la nature, ce n'est pas être grand artiste : mais ravir à la nature et combiner à la fois ce qu'elle a de beau, d'énergique, de fin, de gracieux et de relevé; répéter ces caractères au moyen d'une imitation excellente, faite dans l'esprit de ces beaux modèles et dans l'esprit de l'art, et de plus exécutée avec grâce et facilité, c'est aux yeux de tout le monde le terme du plus grand génie. Ce que j'ai dit au sujet de la marche de l'art naissant dont les premiers pas se dirigeaient vers le grand et vers le beau, avant que les artistes eussent connu les meilleurs moyens d'imitation, peut servir à fortifier la proposition que j'avance ici.

« Ce n'est pas le besoin d'imiter, dit Bonstetten, qui a
» produit les beaux-arts, mais le besoin de sentir. Dans
» les fables mêmes sur l'origine des beaux-arts, comme
» celle de Dibutade, c'est toujours à l'inspiration de quel-
» que sentiment que nous devons l'imitation imparfaite
» par laquelle les beaux-arts ont commencé. Le besoin
» de l'imitation existe réellement chez l'homme : il a pro-
» duit un grand nombre d'ouvrages. Mais ce n'est pas à
» ce besoin que nous devons les beaux-arts, c'est-à-dire
» les beaux ouvrages de l'art : l'imitation a créé, pour ainsi
» dire, l'instrument nécessaire pour produire les beaux-
» arts, mais c'est l'harmonie qui a fait naître la beauté. »

Non, ce n'est point le besoin d'imiter qui a donné naissance à la peinture ni aux autres arts; mais c'est le besoin de voir, de goûter et de s'exercer à juger les belles choses. On n'imagina pas d'abord de produire une ressemblance excellente des choses ordinaires, car à chaque

coup de crayon on reconnaissait la difficulté de représenter; on imagina d'indiquer l'apparence des choses belles et intéressantes : et cette maxime, toute vérité n'est pas bonne à dire, n'est pas plus ancienne que celle-ci, toute vérité n'est pas bonne à représenter. Ne pourrait-on pas rappeler ici l'invention de la musique, et dire qu'elle a pris sa source dans le besoin de réveiller des sentimens, et non dans le besoin de répéter la musique naturelle et vocale de l'homme et des animaux, ou bien de répéter les autres sons de la nature?

« Les hommes ordinaires, ajoute Bonstetten, ne voient
» dans les beaux-arts que l'imitation ; les gens d'esprit
» au contraire y éprouvent le sentiment de l'harmonie
» et s'élèvent avec l'artiste bien au-dessus de ce qui est
» imité. Le but des beaux-arts est tout spirituel et n'existe
» que dans l'ame même, tandis que l'imitation est toute
» mécanique et l'œuvre de l'automate. Sans l'harmonie
» point de beauté, point de poésie, rien qui élève l'ame
» au-dessus de la prose de l'existence. Ce ne sont pas les
» objets extérieurs que l'imagination cherche à exprimer,
» mais l'harmonie que ces objets ont fait naître en elle.
» Le véritable génie des arts ne veut rien copier, il ne
» veut que répandre au-dehors ce qu'il sent, et satisfaire
» ce besoin d'harmonie qui l'élève si doucement au-
» dessus de la vie. L'imitation parfaite peut bien donner
» le plaisir de la surprise; mais le sentiment de la sur-
» prise n'est pas le sentiment du beau et n'a rien de
» commun avec l'harmonie. »

Nous devons ici le remarquer, les peintres de tous les tems, de tous les pays et de tous les degrés de talent ont cherché naturellement et sans l'aide des doctrines, à met-

tre dans leurs ouvrages quelques beautés appartenant à la nature. Ainsi, par exemple, dans les plus misérables peinturages, ils ont cherché l'éclat, la vivacité et souvent les variétés et les contrastes agréables des couleurs. Les Flamands qui n'imaginaient pas la beauté des formes, ni celle du style en général, ont cherché la beauté dans le jeu des lumières, dans la délicatesse optique des objets vus collectivement et de loin, et par conséquent produisant des représentations fines et qui exigeaient de l'ensemble; ils l'ont cherchée aussi parfois en offrant les images de mœurs simples, décentes et belles, et en peignant l'heureux état de l'aisance sans jamais retracer l'orgueil ou le faste. D'autres ont eu le talent de bien rendre les beautés microscopiques. En Italie, dans les siècles qui ont suivi celui de Raphaël, on a cherché la beauté dans l'aspect des masses grandes et incommensurables. Les Carracci ont composé un mélange assez indéterminé de plusieurs espèces de grandeurs. L'école espagnole a visé aux mêmes effets. Poussin a cherché la beauté dans l'ordre des objets et dans l'intérêt moral des représentations poétiquement combinées. Il a vu dans l'art la philosophie, et il voulait nous rendre aimable la vertu à l'instar des poètes antiques. Les Français, sous Le Brun, ont vu la beauté dans la pompe, dans le fracas, dans la quantité et le luxe académique. Aujourd'hui certains peintres voient la beauté dans le rendu sévère de toutes les parties, non telles qu'elles apparaissent à l'œil les unes par rapport aux autres, mais, pour ainsi dire, telles qu'elles sont isolément. Ils s'efforcent d'exprimer avec vérité tout ce qui est en particulier présent à leurs yeux, et ces efforts produisant seulement la vérité des caractères individuels, il

résulte de la représentation un mélange de beau, et des rapports et du choix, un mélange d'inconvenable ou de laid. Enfin chaque artiste, selon les tems, les écoles et les progrès de l'art, s'est fait une idée de la beauté, et c'est cette idée qu'il a voulu réaliser. S'il est vrai que dans certains tems l'idée du beau ait été altérée et dégénérée, cela ne détruit point l'opinion que je viens d'émettre. Je sais que l'idée qu'un peintre flamand se faisait d'un cheval était inférieure à celle que s'en faisait Poussin ou Lebrun; j'entends dire quant aux proportions. Mais l'idée que Phidias avait à ce sujet, était encore bien plus relevée. Holbéen, Quintin-Messis et autres ont conçu l'idée de la beauté dans la juste expression de la vie; mais peut-être que les idées de Protogène et de Parrhasius étaient encore plus proches de cette espèce de beauté. Il n'en est pas moins vrai, malgré ces différences, que tous ont cherché une espèce de beau; que cette propension vers le beau est naturelle chez tous les peuples qui exercent les arts; enfin que c'est la beauté qui est le but que les artistes en général se proposent dans l'imitation, plutôt que ce n'est l'exactitude de l'imitation elle-même.

Une seule réflexion suffirait au surplus, pour éclairer sur cette vérité qui se lie à la vraie définition de la peinture, c'est que l'homme, comme nous l'expliquerons tout à l'heure, a naturellement avec lui le sentiment du beau. Ce sentiment ne lui fût-il donné par la nature que pour sa conservation physique et morale et sa reproduction, il existe chez tous les individus. L'homme insensible à la beauté est devenu tel, soit par le vice de son éducation, soit par des habitudes particulières; mais tous en général, et dans quelque classe qu'ils soient, ont le senti-

ment de la beauté. De quoi s'agit-il donc dans les arts ? De répéter par des fictions cette beauté réelle de la nature, pour laquelle nous sommes, on peut le dire, créés, quoique nous travaillions moins à la conserver qu'à la corrompre.

Les sentimens d'admiration purement naturels pour les morceaux d'illusion sont de courte durée, et dès que l'impression n'est plus nouvelle, dès que l'intérêt de la curiosité et de la surprise vient à cesser, dès que le doute sur la difficulté succède à cette surprise, il arrive que la simple imitation d'objets vulgaires n'a plus d'attraits et devient insipide. Il n'en est pas de même des impressions toutes intellectuelles ou morales qui s'opèrent sur les esprits cultivés et sur les belles ames, ni des impressions optiques sur les sens délicats. D'ailleurs nous sommes si accoutumés à voir des peintures qui offrent d'assez bonnes représentations que nous ne sommes affectés que de celles qui s'adressent à notre esprit et qui l'intéressent. Cependant on dirait que le plus grand nombre des peintres n'ont travaillé que par une prétention triviale : ils font un arbre, non pour que cet arbre inspire le charme d'un des plus beaux ornemens des campagnes, non pour toucher l'ame par une image enchanteresse, mais pour étaler leur facile métier, leur touche et leur adresse mécanique ; ils font une draperie, non pour caractériser l'unité de la figure et rehausser la beauté de l'homme, mais pour faire parade d'une représentation minutieuse des plis, du tissu et des teintes de cette draperie ; ils font des figures humaines, non pour peindre les mœurs et pour réveiller l'idée de la perfection morale de l'homme, mais pour faire voir une exécution et une pratique très-recherchée dans leur métier, dans l'art de colorier habilement des carnations ou

de faire ressortir des muscles, sans que cela convienne toujours au sujet. Qu'éprouve, que ressent le public en présence de leurs tableaux ? Le plaisir des yeux seulement. Pourquoi ? Parce que, pour toucher, émouvoir et fixer les hommes, c'est à leur ame, c'est à leur sentiment conservateur qu'il faut s'adresser, et c'est de leur tendance vers le beau qu'il faut savoir toujours tirer parti.

Terminons en disant que s'il est vrai que cette condition de l'art, je veux dire le beau, soit la plus difficile à atteindre (au moins l'art des modernes le laisse-t-il à penser), cette difficulté peut être surmontée cependant par tout artiste qui se pénétrera bien de la définition de son art, et qui, fort de cette idée et étudiant les secrets de ce beau, saura par ce moyen agrandir et exalter ses facultés. Il finira même par égaler les anciens, pour lesquels imiter la nature et exprimer la beauté était une seule et même chose.

Observations sur l'emploi des expressions Beaux-Arts, Arts libéraux.

N'ayant rien aperçu de positif dans les écrits au sujet des expressions beaux-arts et arts libéraux, j'ai cru devoir essayer de remonter à l'origine de la question, et de débrouiller ce qu'il y a de confus et de vague sur ce point. Considérons donc la cause de la tendance universelle de l'homme vers le beau, mais reprenons-la de très-haut.

L'homme, résultat d'une essence toute divine, tend constamment à remonter à son origine suprême. Non-seulement son corps, qui doit périr, a pour besoin l'utile et le beau, mais son ame impérissable a constamment pour désir et pour but l'harmonie ou la perfection. Quelles

que soient les causes qui déguisent chez l'homme cette tendance et cette aptitude du physique et du moral, quels que soient les effets de la rouille que des erreurs acquises, que les mœurs et leurs vices accumulent sur tout son être, quelles que soient ces causes, dis-je, l'homme, ouvrage de Dieu, est plus que susceptible du sentiment du beau et en a plus que l'idée; il est essentiellement formé pour atteindre à la perfection. Et, puisqu'il est composé d'une ame et d'un corps, puisqu'il est sensible, puisque sa vie n'est qu'un besoin continuel de l'une et de l'autre, tout ce qu'il produit doit tendre à la perfection. L'homme dans tout ce qui sort de ses mains et de son génie, comme dans tout ce qui l'environne, juge naturellement les degrés de cette perfection, il les distingue, il les compare, et bien qu'il ne puisse que rarement atteindre à ces degrés les plus élevés, il en a néanmoins l'idée innée, et il les préjuge par sentiment. La vie de l'ame n'étant en effet qu'un sentiment constamment actif et un desir continuel du beau.

Je crois qu'on peut s'appuyer sur ces propositions un peu abstraites, mais nécessaires à cette question, et qu'on doit conclure de suite que chaque espèce de production des hommes a son caractère libéral associé à son caractère mécanique (j'adopte ici ces deux expressions avec l'acception qu'on leur donne ordinairement). On aperçoit déjà que la distinction qu'on a coutume d'établir entre les arts mécaniques et les arts libéraux, pourrait bien être dénuée de fondement, bien qu'on désigne ceux-ci en disant qu'ils sont ceux dans lesquels l'esprit a plus de part que la main. Quant à la distinction qui a été faite entre les sciences et les arts, elle est juste, parce que la science

ne suppose pas toujours la pratique, et que les arts supposent toujours la théorie ou la science. Disons ici en passant, et sauf la considération du plus ou du moins d'utilité relative de certains arts et de certaines sciences, que les arts devraient être placés et estimés au-dessus des sciences, par cette seule raison qu'ils supposent d'abord la science et de plus la pratique de la science.

On vient d'apercevoir, je pense, que la démarcation qui sépare des arts mécaniques les beaux-arts, est vague et arbitraire. En effet, dans les arts dits mécaniques et industriels, le prétendu artisan n'a-t-il donc pu porter à un très-haut degré le résultat de ce sentiment inné du beau ou la partie libérale qu'on semble refuser à sa profession ou à son art? Ne paraît-il pas choquant parfois d'appeler exclusivement du nom de mécanique ou d'industriel ce qui est travail de l'esprit comme de la main? C'est ainsi, par exemple, qu'un ébéniste, un serrurier, un tapissier, un potier, un carossier et tant d'autres, lorsqu'ils produisent des ouvrages excellens, c'est-à-dire, dans lesquels à l'utile et par conséquent au solide, au durable et à la commodité, est unie la convenance dans les formes, la beauté pour l'œil, la grâce ou la dextérité dans l'exécution, et de plus la perfection de la matière, c'est ainsi, dis-je, que ces artisans ont le droit de revendiquer le titre d'artistes qui leur est néanmoins et leur sera toujours contesté par les architectes, les sculpteurs, les peintres, les musiciens, etc. Pourquoi ce titre leur est-il contesté? Parce qu'en effet, pour produire un excellent tableau ou une excellente statue, il faut bien plus de génie et de talent que pour produire un excellent carosse, un excellent meuble, un excellent outil. Cette prééminence existe, on ne saurait

le nier, elle est incontestable : cependant qui empêche de la concilier avec une définition tout aussi juste, tout aussi raisonnable et incontestable elle-même ? Il faut donc dire que dans tous les arts, quels qu'ils soient, il y a le technique et le libéral ou le beau. Qu'entend-on donc par arts libéraux ? Le danseur dans nos drames de théâtre exerce-t-il un art libéral ? Oui, diront les uns ; mais d'autres diront non. L'acrobate, l'écuyer, le pianiste, sont-ils des artistes ? Non. Ce sont donc des artisans ? Non. Notre vocabulaire serait-il donc en défaut ? Très-probablement. Les anciens avaient des noms particuliers fort bien imaginés pour distinguer les diverses sortes d'artistes, les statuaires, les sculpteurs, les plasticiens, les toreuticiens, etc., etc. Par le terme général *fictores*, les Latins entendirent les artistes occupés des arts d'imitation : mais ont-ils désigné en particulier chacun des divers arts libéraux, et nous ont-ils appris la distinction qu'il convient de faire positivement entre l'art industriel et l'art mécanique ? Je l'ignore. C'est à l'érudition à s'exercer sur cette recherche. Au reste peu nous importe ici leur usage à ce sujet, c'est de notre dictionnaire qu'il s'agit, ainsi que des justes définitions dont il nous faut convenir.

Je pose donc en fait que la condition de ce libéral existe et doit exister dans l'œuvre de l'artisan, et j'ajoute quel que soit cet artisan, quelle que soit cette espèce d'œuvre. C'est à cette proposition, qui me semble nouvelle, que je voulais venir, c'est cette question que je voulais toucher, parce qu'elle se lie à celle que nous traitons dans ce chapitre-ci, où il s'agit de démontrer que tous les hommes desirent le beau choix en peinture, vérité que je tâche ici de prouver en démontrant qu'ils le cherchent même

dans les productions quelconques des arts mécaniques ou industriels. Il est vrai que les arts qu'on a cru devoir appeler libéraux, sont effectivement ceux dans lesquels l'auteur emploie plus son intelligence que sa dextérité, plus son sentiment que son outil, plus la philosophie que le simple calcul matériel, plus les moyens du génie enfin que l'habileté de la main. Mais, comme il n'était pas aisé de composer exactement la liste de tous les arts qui sont dans ce dernier cas, puisque selon les sujets qu'on traite il convient d'employer plus ou moins des unes ou des autres conditions ou facultés, on est resté jusqu'ici dans le vague au sujet de ces démarcations imaginées et établies souvent sans nécessité. Cela me semble suffisant pour démontrer l'inutilité des questions suivantes : la poésie est-elle un art libéral? La danse, l'escrime, l'art de l'ingénieur, l'art des jardins, l'art du typographe, etc. doit-il être rangé au nombre des arts libéraux? Aujourd'hui un comédien s'appelle artiste; mais celui qui joue le rôle d'Agamemnon dans la haute tragédie contestera le titre d'artiste au petit Scapin de nos foires. Le peintre d'enseignes, qui représente des chapeaux, des dentelles, des plats d'écrevisses sur les murs, n'entendra pas que le peintre homérique lui refuse le titre d'artiste. Aussi l'emploi du mot peintre d'enseignes ne résout-il point la difficulté. Qu'on dise peintureur, pour désigner celui qui appose de plates couleurs sur les volets ou sur les portes, cette distinction n'est point de trop; mais qu'on refuse le titre d'artiste à celui qui peint avec vérité, élégance et convenance les festons de pampre et la grappe pendante sur la façade d'un cabaret, et dont le pinceau décore par de gracieux ornemens, par des couleurs bien choisies le magasin d'une modiste

ou l'intérieur d'un café, cette rigueur semble une injustice, et notre vocabulaire devrait être prêt pour la réparer. Pourquoi tel ou tel peintre rougirait-il du nom de peintre d'enseignes, si les enseignes qu'il a peintes sont telles qu'elles doivent être? Pourquoi aussi ce peintre ne serait-il pas appelé artiste? Car tout artisan est artiste dans ce sens qu'il a dans son ouvrage observé la condition libérale, essentielle à toutes les productions des arts. D'ailleurs les habiles décorateurs de théâtre, les peintres de fêtes publiques, les peintres et émailleurs de bijoux, ne sont-ils pas appelés artistes? On voit que, malgré nous, nous détruisons les démarcations inconsidérées qu'apporte le langage. Enfin le peintre sans génie qui expose au salon un tableau bien peiné et plein de contresens, de laideur et de choses triviales, est-il plus artiste que celui qui dispose avec intelligence les décorations d'un palais, qui touche avec esprit des ornemens pleins de goût et de caractère, qui atteint enfin à son but et satisfait tous les spectateurs? Je reviens donc à dire que la distinction qu'on a cru devoir établir entre artiste et artisan me semble adoptée sans examen. Bien qu'elle serve à s'entendre, quand on généralise, quand on veut, par exemple, indiquer, soit les grands peintres, soit les grands sculpteurs, elle est impropre, lorsqu'il s'agit de désigner certains artistes artisans, certains artisans artistes.

Mais il reste encore à expliquer plus clairement cette vérité intéressante, savoir, que la condition de libéral existe dans toutes les productions de l'artisan ou dans tous les arts industriels quelconques. Cette proposition sera peut-être démontrée naturellement par quelques exemples. Quand on choisit dans un magasin un outil quelconque entre

deux de ces outils construits et exécutés de manière à être aussi utiles l'un que l'autre, ne préfère-t-on pas celui qui à cette utile conformation joindra la belle conformation? Non-seulement la teinte du bois et du métal, mais la forme peu importante pour l'utilité de quelques parties nous déterminera. Le moindre ornement bien disposé, bien approprié entraînera notre préférence. S'agit-il d'un meuble, on va jusqu'à préférer le beau au commode; d'une étoffe, on veut plutôt celle qui a une belle apparence que celle qui, moins belle, est plus solide. On désire un tour, une grâce optique, enfin un aspect agréable dans tout ce qui sort de la main des ouvriers, on les exige même à propos d'ouvrages très-communs. Il n'est pas jusqu'à la manière de creuser un fossé, de charger une voiture de foin, de labourer, comme de coudre, de souder, de forger, de tailler, de fabriquer enfin, qui n'ait sa qualité désirée et souvent exigée de beauté ou de libéral, puisque c'est là le mot usité dans ces questions. Ne pas tenir compte de cette qualité, c'est incurie, c'est avilissement et barbarie. Pourquoi donc cette tendance vers le beau dans les productions les plus vulgaires? Je l'ai dit plus haut, c'est que l'origine de l'homme est toute divine.

Une fois cette doctrine bien reconnue et liée à l'idée de noble ou d'ignoble, d'avili ou d'élevé, d'essentiel à notre être et de non essentiel aux animaux, à l'idée enfin de vertu, de beauté ou de perfection, les conséquences produisent bientôt des résultats. Nous savons ceux qui ont eu lieu chez les Grecs, chez les Romains et chez d'autres peuples policés et très-cultivés. Tout ce que nous retrouvons d'antique offre, outre la propriété ou l'utilité, le degré de beau dont l'objet était susceptible par rapport

toujours à sa destination. A Sèvres, près Paris, dans la manufacture de porcelaine, l'on a cru pouvoir atteindre le but en y formant une collection de vases antiques, et l'on s'est dit : les ouvriers en voyant ces modèles antiques égaleront les anciens. Mais c'eût été d'abord la philosophie antique qu'il eût fallu instituer, puis la théorie du beau, et de là serait résultée l'aversion pour la mode et pour les misérables routines.

Est-ce que, si les artistes de l'antiquité revenaient parmi nous, ils ne feraient pas des tasses à café, des mouchettes, des tabatières, des sucriers aussi beaux, aussi parfaits qu'ils faisaient des patères, des lacrymatoires, des rhytons ou des cratères? Cela ne doit point nous surprendre : les ouvriers entretenaient chez eux le sentiment du beau en acquérant la connaissance du beau et du libéral de leur art. En France, à Lyon, on vous dit qu'il importe d'entretenir le bon goût dans les manufactures d'étoffes et de soie. Mais premièrement, on n'avoue pas qu'il s'agit d'un heureux résultat de commerce avec les Arabes, les Orientaux qui ont leur goût et leurs volontés, avec les marguilliers qui ont aussi leur goût et leurs volontés. Cette raison seule cloue et paralyse le génie. Mais d'ailleurs qu'on demande aux directeurs de ces fabriques, de ces ateliers, ce que c'est que le goût, que le beau, que le libéral des arts, ils ne sauront donner que cette réponse : on est content du débit. Pourquoi donc tant de philanthropes ont-ils la bonhomie de prendre le change et nous parlent-ils du goût national, de l'affection qu'on porte aux types de l'antiquité dans nos ateliers, lorsqu'au fait la routine seule et les calculs de la spéculation règlent et soutiennent ces fabriques? A Corinthe, à Rome, un

potier faisait un vase de telle ou telle façon, non pour qu'il fût d'un débit assuré, mais pour qu'il fût ce qu'il devait être ; le débit d'ailleurs en était assuré dans ce cas. Aujourd'hui nos ouvriers exécutent leurs productions de telle ou telle façon, afin d'en trouver le débit qui est le but. Que l'objet soit à la mode, il est bien ; qu'il soit bien et non à la mode, on ne le débite pas. A qui adresser le reproche? Au public, aux mœurs, au siècle, aux ouvriers, aux gouvernans? Je ne me charge pas de la réponse ; je veux seulement servir et éclairer la théorie de la peinture. Je conclus donc que, si les mots beaux-arts, arts libéraux, ont été avec raison trouvés nécessaires, pour exprimer les arts par excellence, les arts dans lesquels les hautes facultés de l'homme sont employées, il n'en est pas moins vrai qu'on s'est mis dans la nécessité de spécifier quels sont ces mêmes beaux-arts et de les distinguer des arts mécaniques ou industriels, distinction non-seulement difficile, mais impossible, selon moi ; je conclus que les artisans sont autant tenus que les artistes à se conformer au beau dont leur art est susceptible ; je conclus qu'il importe beaucoup de n'employer qu'avec circonspection le terme artiste et de se servir de préférence des mots propres peintre, sculpteur, graveur, peintureur, etc. (V. le dictionnaire, vol. 1er). Un peintre est un peintre bon ou mauvais ; un sculpteur est un sculpteur bon ou mauvais. Le dictionnaire français ne satisfait pas dans la définition suivante : l'artiste est celui qui cultive un art où concourent l'esprit et la main. En effet, quel est le menuisier, l'orfévre, le mécanicien qui ne se croira pas placé dans cette classe? Mais ce n'est pas principalement cette difficulté qui fait ici l'objet de ce

chapitre, dont le but est de démontrer qu'il serait absurde de supposer que le menuisier non artiste est dispensé du beau, comme de supposer que le peintre non artisan est dispensé de la justesse des mesures, ainsi que de l'utilité et de la convenance. Maintenant qui avancera que la peinture n'est qu'un art d'imitation, que l'illusion en est le but, et qu'un excellent peintre est celui qui se contente de faire de son tableau un miroir fidèle de l'objet qu'il veut répéter? J'ai donc cru ces réflexions nécessaires ici, puisqu'il s'agit d'établir la définition de la peinture et de prouver que la beauté est une des conditions fondamentales de cet art.

CHAPITRE 97.

DE CE QU'ON DOIT ENTENDRE PAR HARMONIE EN PEINTURE.

N'est-il pas nécessaire aussi d'expliquer ici ce qu'on doit entendre par harmonie? Par harmonie, on a toujours voulu dire l'accord d'où résulte la beauté. Ainsi il y a harmonie dans les formes et dans les couleurs des objets, puisqu'il y a toujours des rapports quelconques d'harmonie dans chacune de ces parties. Mais comme ces rapports peuvent produire un accord ou complet ou incomplet, ou ordinaire ou suprême, il faut reconnaître que l'harmonie a, comme la beauté, ses degrés.

Parce que nous reconnaissons et que nous goûtons un certain degré d'harmonie qui existe dans presque tous les objets naturels exposés tous les jours à notre vue, nous

sommes tentés de décider que la nature est toujours belle plus ou moins, c'est-à-dire, plus ou moins harmonieuse. Cependant, comme l'harmonie suprême est rare dans les spectacles et dans les objets particuliers de la nature (il nous faut en convenir), cela engagerait à reconnaître une harmonie supérieure dans l'art, puisqu'il peut y atteindre. Mais cette prétendue harmonie étant dans ses principes toute empruntée à la nature, voilà que dans notre esprit se confondent le vrai et le beau, c'est-à-dire l'harmonie naturelle et l'harmonie de l'art, en sorte que certains observateurs nient cette harmonie de l'art en disant la nature, rien que la nature : la nature est belle, disent-ils, c'est la nature que les arts doivent répéter. Essayons, par un exemple, de faire comprendre que l'art possède et sait manifester sa propre harmonie, et que bien qu'elle résulte de lois toutes naturelles, on doit cependant la distinguer de celle de la nature.

Si une figure nue est éclairée par le soleil dans un lieu fermé, rembruni et verdâtre, il arrivera que le côté illuminé de cette figure nue semblera d'une belle couleur, tandis que le côté ombré semblera d'une couleur si étrangère au géométrique de cette carnation, qu'il sera, comme on dit, hors d'harmonie, en sorte que tout peintre qui copierait cette ombre serait tenté de la changer un peu et de la faire rentrer dans l'unité de carnation. Comment appelerons-nous cette modification opérée par l'art ? Appelerons-nous restitution de la beauté cette restitution de l'harmonie colorée, ou bien l'appelerons-nous restitution de la vérité et du géométrique de cette carnation vue dans l'ombre ? On reconnaît par cet exemple que, si la théorie se permet des démarcations, c'est qu'elles sont nécessaires à l'intelli-

gence de l'art, et que, s'il est vrai que la beauté ne gisse que dans la vérité, il y a cependant des cas où, n'étant simplement que la beauté toute ordinaire et peut-être même équivoque, elle devient une et parfaite par la magie des beaux-arts imitateurs qui ont pour but l'harmonie transcendante ou suprême.

Ainsi, quand on dit dans le langage familier : il y a de l'harmonie dans ce tableau, on entend parler de l'accord qui résulte de la justesse de représentation et de la vraisemblance favorable à la conservation du caractère géométrique des objets, tout autant que de ce calcul qui produit des spectacles très-relevés et au-dessus des spectacles ordinaires.

Il faut, si l'on se sert du mot harmonie, s'entendre en distinguant ces deux espèces d'harmonie : celle qui est le résultat d'un grand choix et de belles combinaisons, et celle qui n'est que le résultat de l'exactitude par rapport à la justesse de représentation. Enfin j'espère avoir démontré que, si l'on peut nier avec raison que la beauté soit dans l'art seul et non dans la nature, il faut accorder que dans la théorie il est permis et il convient de distinguer le beau qui tient aux hautes combinaisons d'avec le beau qui résulte de la seule justesse ou de la vraisemblance dans l'imitation. Au surplus on verra à la partie du beau que ce que j'appelle beau intellectuel ou beau de convenance n'est autre chose que cette unité qui constitue les objets uns, c'est-à-dire, tels qu'ils doivent être, selon leur complément, et par conséquent vrais, si on veut absolument user de ce terme. Quant aux principes de l'harmonie de combinaison et de l'harmonie de représentation, ils sont les uns et les autres démontrables.

CHAPITRE 98.

DU BUT MORAL DE LA PEINTURE.

Le but de la peinture est un but tout moral. La peinture, ainsi que tous les beaux-arts, doit concourir au perfectionnement des mœurs, en sorte qu'on peut la regarder comme un des complémens de la société, puisqu'elle peut contribuer au bonheur des hommes par le moyen de l'harmonie ou de la beauté. En effet, le spectacle et la contemplation de l'harmonie en élevant et en réjouissant notre ame, la disposent à goûter et l'accoutument à chérir la vertu. Il faut donc que toutes les productions des beaux-arts offrent aux hommes des beautés sensibles et morales, dans tous les sujets ou objets choisis et exposés par les représentations. C'est dans ce sens que l'on doit entendre le vers d'Horace :

Omne tulit punctum, qui miscuit utile dulci.

L'image d'une simple fleur doit offrir un beau spectacle, doit donner à l'œil et à l'esprit l'idée de l'ordre et de l'harmonie par le moyen de l'unité dans ce spectacle. Il faut que cette peinture d'une simple fleur réveille ces idées d'harmonie et de perfection, il faut que le moindre objet imité produise le même résultat utile et bienfaisant.

Le peintre a, indépendamment de la beauté optique, les spectacles moraux à sa disposition. Un portrait peut devenir une leçon de philosophie : le tempérament, le caractère, l'aptitude de l'individu donneront à penser au spectateur, de même que l'optique de ce portrait donnera

en même tems des sentimens et même des idées d'harmonie et de perfection. Cependant des sujets historiques dans lesquels les caractères se trouvent mis en jeu, sont bien plus capables encore de réveiller cette idée d'ordre et de beau infini, et de nous disposer par ce moyen à la vertu. Des tableaux d'histoire excellens peuvent donc purger les passions, comme le dit Aristote au sujet de la tragédie; ils peuvent conduire les hommes à la perfection, source de toute félicité. Ainsi on peut démontrer le but ou l'utilité exigée des beaux-arts, en disant que le sentiment et l'habitude de l'harmonie contribuent à purger les passions et procurent le sentiment, l'habitude de l'ordre et de la vertu, en élevant notre ame au-delà des images, et en la dirigeant vers le beau infini. C'est en adoptant cette définition qu'on peut se rendre compte du grand respect des Grecs pour les beaux-arts, ainsi que de l'intention d'Alexandre qui voulait que l'élite de la jeunesse fût instruite dans l'art du dessin [1].

« La vue d'une belle chose nous plaît, dit Milizia ;
» mais ce plaisir ne doit pas finir là : il faut qu'elle nous
» fasse quelque bien, et l'on doit même établir que le
» but des beaux-arts est le plaisir utile et facile. » Oui, la peinture doit être utile en plaisant par l'exercice et l'excitation bienfaisante qu'elle donne au sens et à l'esprit, et en nous entretenant dans les sentimens du beau ou de la vertu. Cette définition ne peut guère offusquer ceux qui ne voient dans la peinture que la vérité, puisqu'ils comprennent dans celle-ci la beauté.

[1] Il y eut un tems où les jeunes Grecs fréquentaient avec autant d'assiduité les ateliers des artistes que les écoles des philosophes, et cela, dit Aristote, afin de parvenir à la connaissance du vrai beau (Polit. 83).

Ne semble-t-il pas que notre véritable fonction ici-bas soit de coopérer à l'ordre général de la nature, à le conserver et à le rétablir selon nos moyens, et n'avons-nous pas reçu à cette fin le sentiment inné du bon et du beau ? Peintres et statuaires, votre fonction particulière, c'est de rétablir par les moyens que l'art met à votre disposition l'ordre ou l'harmonie à laquelle tend la nature entière; votre fonction n'est pas seulement de bien représenter, votre fonction est encore de nous offrir par le moyen de l'imitation vraie, les beautés souvent éparses ou l'harmonie primordiale de la nature. Eh ! qui n'aperçoit pas que le véritable langage de l'harmonie est celui des beaux-arts ?

Toutes les fois qu'on veut faire sentir l'utilité de la peinture, on ne manque pas de dire d'abord que son grand avantage est de représenter de belles et d'utiles actions, et d'élever les ames par la représentation de ces faits glorieux. Mais cette faculté de la peinture n'est pas la seule; il fallait reconnaître l'autre qu'on a si souvent oubliée, celle d'habituer les hommes à l'harmonie morale par la vue de tableaux offrant une harmonie optique dans leur ensemble et dans leurs diverses parties.

Si la peinture n'était que l'art d'imiter des objets quelconques jusqu'à l'illusion, on pourrait demander aux peintres à quoi sert leur talent à la société, bien qu'ils puissent nous persuader qu'ils divertissent par l'adresse de leurs représentations, par l'illusion même de leurs images, bien qu'ils surprennent même quelquefois, quand ils triomphent habilement de l'impuissance de leur art. D'ailleurs quel mérite y aurait-il à amuser et à distraire sans profit les hommes, en ne flattant que leur curiosité ? Une fonction

vraiment honorable au contraire, c'est de leur faire quelque bien, de leur être vraiment à secours, et de les rendre meilleurs en les instruisant. Or ce n'est qu'à l'aide de la beauté ou de l'harmonie qu'on atteint ce but important. Enfin, c'est peut-être à tort qu'on a méprisé le mot de ce géomètre qui, après avoir entendu un concert, demanda : qu'est-ce que cela prouve? Je pense comme ce géomètre qu'un concert, ainsi qu'un tableau, doit toujours prouver quelque chose, mais quelque chose d'instructif et de moral.

De cette définition du bel art de la peinture découlent mille conséquences parmi lesquelles j'en vais faire sentir de suite au peintre une seulement. Êtes-vous obligé de représenter un des objets naturels qui passent pour les plus laids, tel serait un crapaud? Il faudra le représenter avec toute la beauté dont cet animal est susceptible. Or vous pouvez le représenter avec art, avec un certain choix d'attitude et de disposition de lignes, aperçu d'un certain aspect, sur un certain fond, sous telle ou telle lumière, avec telle ou telle combinaison belle et convenable de couleur; enfin vous pouvez, en vous conformant à la définition de votre art, faire de cette image d'un crapaud, un tableau parfaitement bon et beau dans son genre. Qu'un peintre ignorant se charge de ce portrait, il déraisonnera à chaque coup de pinceau, et peut-être que dans la persuasion où il est qu'un crapaud est laid, il s'efforcera de le rendre le plus laid possible; mais il pourra bien ne produire qu'un monstre sans réalité, sans expression et plus risible qu'effrayant.

Voilà donc que nous avons défini la peinture un art utile, puisque nous déclarons que son but particulier, son

véritable but, c'est l'utilité. Qui pourrait contester cette vérité, n'y a-t-il point d'analogie entre la laideur des spectacles et la laideur des pensées, entre la beauté des objets d'art et la beauté des objets moraux? Et, pour tout dire en un mot, un peuple accoutumé à ne percevoir que de beaux rapports optiques et intellectuels dans les objets qui l'entourent, un peuple né au milieu des beaux-arts ou, pour parler plus juste, né au milieu de belles productions d'art (car on n'a vu que trop souvent des productions laides et dangereuses être appelées ouvrages des beaux-arts), un tel peuple, dis-je, n'est-il pas plus près de la perfection et du bonheur par l'élévation où le placent de telles sensations, de telles idées, que le peuple qui n'est affecté par rien de beau?

C'est peut-être ici qu'il conviendrait d'attaquer ces ennemis des beaux-arts qui prétendent préserver les mœurs en jetant du mépris sur les œuvres des artistes, et sur les artistes mêmes; qui espèrent enfin, en les avilissant, anéantir ces beaux-arts qu'ils ne comprennent pas, et dont ils ne soupçonnent pas les bienfaits. Mais, si notre définition ne les persuade pas et ne détourne pas leur prévention, peut-être n'essaieront-ils plus de les rabaisser, en réfléchissant qu'aujourd'hui il est impossible de les détruire. Eh quoi! on haïrait les beaux-arts, parce que nos tableaux et nos statues ne sont pas encore ce qu'ils devraient être! On appelerait art de luxe la peinture ou la sculpture, dont les spectacles peuvent être si bienfaisans! Pourquoi ne pas condamner aussi la poésie, comme un art qui peut corrompre nos mœurs, bien qu'elle nous entraîne si souvent vers la vertu; la musique, qui peut amollir nos cœurs, bien qu'elle accompagne et relève dans

nos temples les louanges et les vœux que nous adressons au Seigneur; l'architecture enfin, qui peut, en confondant les caractères, associer des idées vulgaires aux idées de majesté, mais qui est si utile en favorisant nos sentimens de décence et de religion ? C'est dans cette même idée que les saints conciles ayant plus d'une fois reconnu l'innocence et la force de la peinture, voulurent que les tableaux exposés à la vue des fidèles fussent autant de belles leçons d'ordre, de sagesse et de vraie piété. Ce n'est donc que, lorsqu'un tableau d'histoire donne à l'ame une impulsion morale, qu'il mérite d'être placé dans les édifices publics, pour inspirer des sentimens de vertu publique; dans les temples, pour entretenir le zèle religieux; et dans les chambres des habitations particulières, pour nourrir les vertus domestiques et privées, en sorte qu'on peut dire de la peinture, qu'elle doit être une véritable école de mœurs.

Voici une autre considération relative au but particulier qu'on doit se proposer en peinture, comme en tout autre art libéral. A quoi rapporte-t-on les spectacles offerts par les beaux-arts ? A soi, à son bien-être, au sentiment conservateur ? Ce sentiment conservateur est plus fort chez l'homme que tout autre élément, plus fort que l'entendement qui ne se rapporte qu'aux idées, plus fort que les sens qui sont ou trompés ou trop excités. Pour qui faut-il faire des tableaux et des statues ? Pour les hommes, qui jouissent tous de ce sentiment conservateur. Qui juge en dernier ressort des tableaux et des statues? C'est ce sentiment de bien-être, ce sentiment du bon qui est lui-même une tendance de l'ame vers un bon supérieur, vers un bon suprême, et c'est pour cela que l'école romanti-

que d'Allemagne a imaginé le *schéma*, pour signifier ce qui est au-delà de l'image ou de l'idée, ce qui inspire une idée supérieure et transcendante du beau, et qui exaltant notre ame malgré nous, la transporte plus près de sa divine origine. Mais, si au sein de nos vieilles sociétés et de nos civilisations usées, une foule de fausses idées acquises, une foule de préjugés qui corrompent nos sens, nos goûts et tout notre être, donnent une direction étrange à ce sentiment conservateur; si le spectacle de l'homme offert dans son état de bien-être n'est plus intéressant; si au contraire ce qui intéresse la plupart des hommes, c'est par-dessus tout le spectacle d'une combinaison ou d'une action de la vie morale, laquelle combinaison réveillera leurs préjugés et leurs goûts corrompus? Les artistes ne manqueront pas d'être embarrassés dans ce cas. Or c'est à la philosophie à déterminer en eux le choix qu'ils doivent se prescrire dans leurs productions.

L'homme, a-t-on dit; l'homme, l'espèce humaine, voilà le but des beaux-arts. Mais comment faut-il aujourd'hui représenter les hommes, pour intéresser leur sentiment conservateur? Voilà la question. Faut-il, comme l'ont fait les anciens, peindre le calme et l'innocence de l'ame? Aujourd'hui un paysan, un pâtre juge l'Antinoüs mieux que ne le fait un bourgeois de Paris qui est tenté de lui reprocher de n'avoir pas l'air sémillant et la tournure avantageuse. Les hommes usés et dénaturés, en rapportant les beaux-arts à ce sentiment conservateur, y recherchent et n'y trouvent que ce qui flatte ou leur sensualité ou leur ambition ou leurs vues corrompues. Le peintre doit-il les servir selon ces goûts vicieux et concourir ainsi à la dépravation et à la destruction de la société?

Pourquoi un gros Bacchus vêtu à la moderne et à cheval sur un tonneau, plaît-il à des vignerons riches, à des rentiers de province, plus qu'un Thésée ou un Apollon? C'est que ce gros Bacchus leur rappelle une santé joyeuse et un bon estomac. Ce Bacchus a raison, selon eux : ils aimeront cette image, ainsi que celle de Mardi-Gras. Vivre long-tems et jouir durant la vie, voilà la philosophie de l'homme machine qui ne voit que la conservation physique. Mais l'homme qui voit la conservation de l'ame au-delà de la vie, place son plaisir dans d'autres spectacles. Les beaux-arts pour les hommes sans religion, sans philosophie, ne sont que des tours de force quelconques, ou bien des spectacles qui rappellent l'idée des jouissances ou des biens physiques seuls. Mais les beaux-arts doivent aux hommes qui ont la conscience de l'immortalité, des images plus élevées.

Hercule et Apollon étaient aux yeux des Grecs des êtres conservateurs et protecteurs, et par cela seul, beaux par leurs vertus. A nos yeux ce sont des hommes déshabillés. Un fort de la halle voit dans l'Hercule Farnèse un homme capable de gagner 50 sous par jour de plus qu'un autre, et un boxeur anglais y voit maintes gageures gagnées et dont il aura sa part. Nous sommes loin de la nature, nous nous usons avec notre civilisation surabondante et nos prétendues lumières qui confondent et embrouillent tout. Plus la civilisation est avancée, plus la destruction est proche, plus nous travaillons à sa destruction; et cela, parce que la vie de l'univers veut que tout vieillisse, et que chaque chose disparaisse à son tour sur notre terre.

A quels hommes, je le répète, les artistes doivent-ils plaire dans leurs ouvrages? Aux gens corrompus, ou aux

philosophes ? Aux uns et aux autres, s'ils paient bien, répondra celui qui ne voit dans son art qu'un moyen de gagner de l'argent et de faire figure avec cet argent. Mais l'artiste philanthrope et vertueux répondra : nous devons travailler pour le profit des mœurs, et non contre les mœurs ; nous devons travailler pour l'avantage des sociétés et de l'humanité ; enfin nous devons avoir pour but dans nos images le beau, l'utile et le bonheur des hommes. Avec de si belles maximes les arts sont loin de coopérer à la corruption, à la destruction de la société, et on les trouvera toujours excellens, toujours puissans, quand il s'agira de la conserver ou de la régénérer.

Terminons ce chapitre sur le but moral de l'art de la peinture par quelques réflexions qui ne seraient que des lieux communs, si dans les écrits on avait plus souvent approfondi la fin et la destination des beaux-arts, mais qui pourront être regardées comme assez nouvelles par les personnes qui n'ont examiné que vaguement cette importante question. Le charme le plus puissant qu'exercent sur les hommes les tableaux imaginés et exécutés tels qu'ils doivent être, c'est le spectacle qu'ils offrent comme dans un miroir fidèle de la beauté physique et morale de notre espèce ; c'est en même tems la preuve de l'industrie de l'homme, industrie qui le rend si supérieur à tous les autres êtres créés. Les mauvais tableaux ne nous déplaisent que par le contraire. Pourquoi les plus belles figures antiques semblent-elles toutes du tems de l'âge d'or ? C'est qu'on sent que ces figures doivent leur félicité à leur vertu : ce calme bienfaisant et ce doux sentiment de l'existence n'étant que l'effet des belles ames. Certes des images propres à rappeler et à faire regretter les belles mœurs

primitives ne nous transportent vers les tems antiques qu'en soulevant noblement notre ame au-dessus de la vie commune, et en la rapprochant de la divinité; car quel spectacle plus ravissant pour l'homme que l'homme parfait et brillant de tous ses attributs? Pourquoi fis-tu tressaillir tous tes admirateurs à Olympie, ô Jupiter façonné en ivoire par le génie de Phidias? Pourquoi se pressait-on à Gnide, pour jouir de ta beauté, ô Vénus que fit revivre l'heureux ciseau de Praxitèle? Chaste Pénélope dont Apelle colora la pudeur, d'où vient l'enchantement qui retient immobile devant toi tant de spectateurs? Qui peut produire le mouvement vertueux qui exalte leur ame? D'où leur vient enfin cette passion pour ta décence, pour ce type enchanteur de la grâce pudique et de la modestie? C'est que l'homme moral est réjoui par la vue de belles mœurs; c'est que l'homme physique reconnaît, admire sur de belles formes dont il s'enorgueillit l'enveloppe précieuse de cette ame dont il est doué lui-même.

Un peintre qui m'intéressait, se trouvait un jour chargé d'exécuter un tableau dont le sujet lui semblait si ingrat, qu'il en était tout désolé : ce sujet était la naissance de St Jean. Dans cette composition prescrite le vieux Zacharie devait tenir en ses mains les tablettes sur lesquelles il venait, quoiqu'aveugle, d'écrire le nom Jean, signifiant envoyé de Dieu. La mère, qui par sa très-grande vieillesse semblait privée pour toujours de la joie d'avoir un fils, devait être représentée assise sur son lit, et bénissant le ciel de sa nouvelle faveur. Un ange était désigné, ainsi qu'une jeune fille servant l'accouchée. Quel motif insignifiant! disait ce peintre triste et découragé. Quoi! deux vieilles figures glacées par l'âge, sans action pi-

quante, sans vivacité ! Un lit, un enfant sans formes….. !
J'avais beaucoup à faire pour relever de son abattement
notre artiste et pour parvenir à le consoler. Enfin, voulant
décidément le ranimer, je m'animai moi-même. Je le félicitai sur sa bonne fortune qui mettait à la disposition de
son talent un sujet si moral et si nouveau par les moyens
d'exprimer beaucoup, malgré sa simplicité. Je lui dis :
n'êtes-vous pas placé sous un faux point de vue pour envisager ce sujet ? Laissez-moi vous communiquer ce que
j'y découvre, ce que j'y vois de déterminé, de digne
de votre art, ce qu'enfin vous y mettrez sûrement vous-
même. L'espérance lui fit prêter une oreille attentive.
Êtres fortunés, dis-je alors, vertueux époux que Dieu
réservait comme des instrumens de sa volonté, qu'il est
bienfaisant le spectacle de cette sérénité qui laisse briller la sainteté de votre reconnaissance ! Oui, l'ivresse de
votre joie vous rapproche de la divinité. O Zacharie ! ta
foi est enfin devenue une céleste admiration. Cet ange,
invisible pour vous, est un autre gage de l'amour que le
ciel vous porte. Quelle douceur sur son jeune front ! Quelle
félicité sur tout son être ! Avec quelle grâce il soutient votre auguste enfant ! Non, ce n'est pas cette grâce d'ici-
bas, c'est la grâce bienfaisante d'un Dieu. O bonheur si
rare des mortels ! Votre joie rejaillit même sur ceux qui
ne font que la contempler. L'homme à votre vue médite
avec orgueil sur sa céleste origine, sur son éternel avenir.
Mais quel ravissement exprime dans la figure d'Elisabeth son regard élancé vers le Dieu bienfaiteur ! Comme
ses mains, que l'âge a flétries, s'adressent bien au ciel !
Quelles belles formes laisse apparaître encore cette chair
éteinte par les ans ! Son attitude est frappante de vérité;

c'est l'image de la candeur, de la bonté, et de cette sensibilité douce qui chez les mères vertueuses ne saurait jamais vieillir. Dans la noble figure de Zacharie, on reconnaît une haute sagesse, une confiance pleine de respect et de modestie. Ses traits vénérables rappellent bien la primitive simplicité et la dignité naïve d'un grand-prêtre de ces tems. Ainsi devait être conçue et conduite à sa fin une de ces peintures vivantes d'Apelle ou d'Aristide, dans lesquelles l'art semblait disparaître, pour ne laisser triompher que la nature. Enfin je vois dans ce tableau un mode si vrai, si poétique dans tout son style, une perspective si juste dans les contours et dans les teintes, tant de saillie dans les objets; je vois des draperies si convenablement disposées, si heureusement jetées, que tout dans cette peinture étonne et transporte. Les vases que touche la jeune fille, dont la pose ferait honte à celle qu'on emprunterait dans nos salons, ces vases, dis-je, ces ustensiles, sont de relief et ne détruisent en rien la saillie des figures. Le ciel est fuyant, immatériel et pur, comme tout le sujet. Tant d'artifice, tant de magie captive le spectateur; chacun en voyant cet étonnant tableau se glorifie de ce que peut et le génie de l'homme et sa main : un tel ouvrage enfin relève chez l'observateur qui l'admire, le sentiment de sa propre valeur et de sa dignité. Notre artiste resta long-tems muet. Il parut chercher le recueillement; je m'éloignai. Comment fut ce tableau ? Ce fut un des plus touchans, un des plus moraux qu'il ait jamais produits. Mais, pour dessiner ces traits, ces expressions de physionomies et d'attitudes; pour frapper par la vérité de ces mouvemens si subtils et si intéressans; pour répéter avec justesse ces teintes, cette distance, cet

air, à quels moyens eut-il recours? Aux seuls moyens appris dans les ateliers d'aujourd'hui, c'est-à-dire, aux tâtonnemens, au seul sentiment visuel. Point de règles d'appui, point de mesures, point de secours tirés d'une méthode assurée. Il lutta contre l'incertitude; il multiplia les corrections, et parvint enfin à un résultat assez bon, mais bien inférieur à celui dont il eût été capable avec une meilleure instruction technique. Écoles complètes des arts, vous n'existerez donc jamais que dans les rêves de quelques gens de bien! Vous ne serez donc jamais qu'une moquerie dans la bouche des envieux qui s'entendent pour vous éloigner ou vous retarder !

CHAPITRE 99.

DES LIMITES DE LA PEINTURE.

Après avoir donné la définition de la peinture, il convient de fixer les idées sur les limites de cet art et de son domaine. Malgré tous les avantages que réunit la peinture, ses moyens sont bornés, et c'est en vain que les peintres chercheraient à étendre son empire au-delà des bornes qui lui sont prescrites et que la raison lui a reconnues dans tous les tems. L'examen de ces bornes de l'art est d'autant plus important, que la connaissance qu'on aura de son impuissance dans beaucoup de ses parties, forcera à rechercher en compensation toutes les perfections dont l'art est susceptible. Il importe donc que nous parlions d'abord de l'illusion; que nous examinions comment le domaine de la peinture étant circonscrit et ne

pouvant s'étendre au-delà du relief artificiel, ne saurait s'enrichir des moyens du relief véritable de la sculpture. Nous ferons observer aussi que la peinture est réduite à la seule ressource des jours ordinaires, lorsqu'on expose aux regards ses tableaux, et qu'elle ne peut sans sortir de son caractère avoir recours aux jours artificiels et calculés : tels seraient les jours qu'on a imaginés pour certaines chambres optiques, pour les panorama, les diorama et les cosmorama. Nous reconnaîtrons ensuite ce que peut la peinture dans la représentation des corps mouvans et animés, et nous prouverons que tous les sujets ne sont pas, quant à cette condition, de son ressort; après quoi, nous parlerons des plafonds et des voûtes, et enfin nous mettrons en avant l'avantage qu'il y aurait à s'aider du moyen des inscriptions placées sur le tableau, pour accélérer dans l'esprit des spectateurs l'intelligence quelquefois difficile de certains sujets représentés.

CHAPITRE 100.

DE L'ILLUSION.

On doit bien s'entendre sur le sens du mot illusion. Illusion vient du mot latin *illudere* qui signifie tromper, décevoir; ainsi faire illusion, c'est tromper l'œil et l'esprit de telle sorte qu'ils semblent être en présence de la réalité. Une illusion complète est donc une déception et de l'esprit et du sens de la vue; c'est une tromperie qui, ne nous donnant qu'une image, nous laisse croire cependant que nous sommes en présence de la chose elle-même. Dans

ce cas seul on peut dire que l'illusion est complète. Mais, quoique le mot de complète semble nécessaire à la signification du mot illusion, celui-ci seul porte néanmoins une signification absolue et exprime l'idée d'une déception totale de la vue, d'une fausse persuasion et d'un vrai désappointement.

Il était indispensable de signaler cette rigoureuse acception du mot illusion, puisqu'à tout moment et inconsidérément on emploie ce terme, pour désigner une représentation qui n'est au fait que vraisemblable. Ainsi on ne devrait à la rigueur se servir du mot illusion que dans les cas où il y a vraiment en présence des peintures déception de la vue et déception de l'esprit : ces cas, quoique rares, ont lieu quelquefois. Mais ces déceptions ne sont pas produites au même degré sur tous les organes ou, pour mieux dire, sur tous les esprits; car tantôt les idées viennent désabuser la vue, et tantôt chez les esprits peu actifs et peu pénétrans ce raisonnement n'a pas lieu, ou il n'est que très-tardif. Mais enfin l'illusion a souvent lieu, et chacun peut en citer des exemples. Il arrive même parfois que la peinture parvient à tromper les yeux et l'esprit des peintres eux-mêmes, au point de les mettre dans la nécessité d'employer le toucher, pour faire cesser la déception. Il est vrai que cela n'arrive qu'au sujet d'objets de peu de saillie. On accordera encore qu'elle peut avoir lieu au premier instant dans les tableaux de fleurs, de fruits ou d'autres représentations sans mouvement, et ordinairement ce résultat n'est obtenu qu'avec le secours de quelque disposition de jour et de site ménagés à dessein, ou parce que le spectateur se plaît à rester assez éloigné de ces imitations, pour favoriser cette déception; mais il

est sans exemple qu'un tableau de plusieurs figures, exposé à un jour d'appartement, ait jamais fait croire à qui que ce soit que les objets représentés étaient en effet des objets ou des personnages véritables. On doit donc dire que dans ces cas il n'y a jamais illusion.

Au surplus il faudrait encore s'entendre sur la durée de l'illusion, et même sur le tems qui est nécessaire pour qu'elle se manifeste à la vue et à l'esprit. En effet, être surpris et trompé à la première œillade, et être désabusé un court instant après, est-ce être dupe d'une complète illusion ? Prendre un moment pour une pièce de monnaie tombée par terre, des teintes jetées par quelques coups de pinceau, est-ce être vraiment séduit par l'illusion ? Quant aux tableaux qui au premier aspect ne font pas illusion, mais qui semblent offrir la nature à la fin, c'est-à-dire, à mesure qu'on les considère plus long-tems : tels sont les édifices et les ciels de Vander-Heyden ; tels sont les satins et les métaux qui brillent, non à la première vue, mais lorsqu'on les examine dans certains tableaux flamands et hollandais ; ne peut-on pas, au sujet de ces tableaux, affirmer qu'ils finissent par tromper la vue, quoiqu'au premier coup-d'œil ils ne frappent que par une certaine analogie avec l'aspect ou l'apparence des objets naturels ? Dans ce cas sont encore les panorama, les diorama et même les effets naturels de la chambre obscure. Mais tous ces exemples ne prouvent en rien qu'on soit autorisé à employer le mot illusion, puisqu'il signifie déception et tromperie, et puisqu'il ne peut guère devenir une expression propre, tant qu'il n'est pas accompagné de l'adjectif optique. Aussi dit-on en français un trompe-l'œil ; mais on n'a point cherché de mot équivalent, pour exprimer la déception produite sur

l'esprit, parce qu'elle n'a presque jamais lieu : et elle n'a jamais lieu, parce que, ainsi qu'on le verra au chapitre de la perspective, la toile et le cadre sont toujours là, ainsi que la déformation graphique et permanente, pour nous rappeler que nous sommes en présence d'une peinture.

Citons en passant quelques exemples d'illusion. Le plus ancien exemple d'un trompe-l'œil est le tableau où Zeuxis avait si bien imité une grappe de raisin, que les oiseaux venaient la becqueter. Il faut citer aussi celui de Parrhasius, qui avait représenté si naturellement un rideau, que Zeuxis lui-même demanda qu'on le levât, afin qu'on vît ce qu'il cachait. Bassano avait peint sur un tableau un livre avec tant de vérité, qu'Annibal Carracci y porta la main, pour le prendre. Le talent de Jean-Baptiste Gennari, pour tromper la vue, était si prodigieux, qu'on l'appela le magicien de l'Italie. Quelques peintres ont réussi à tromper les animaux eux-mêmes. On cite un tableau d'Augustin Carracci, sur lequel était représenté un cheval dont la vue fit hennir un cheval vivant. On en a dit autant de Bucéphal qui hennit en voyant le portrait d'Alexandre, son maître, peint par Apelle. Jean Rosa, de l'école romaine, peignit des lièvres qui attirèrent des chiens. On raconte de Bernazzano, qu'ayant peint un fraisier dans une basse-cour, les paons se mirent à le becqueter de manière à en dégrader le mur. Il a été encore raconté que Cesare da Cesta, dans un tableau dont le sujet était le baptême de Jésus-Christ, fit un paysage où il plaça quelques oiseaux à terre, dans l'action de becqueter l'herbe, et que, l'ayant exposé en plein air, les oiseaux du voisinage voltigèrent tout au tour. Jean Contarino fit un portrait si ressemblant, que les chiens et les chats le prirent pour leur maître, et vin-

rent le caresser. Bramantino, dont le véritable nom est Bartolomméo Suardi, passe pour avoir été le plus habile dans l'art de tromper les animaux.

Que tous ces récits soient autant de fables, c'est ce que je n'examinerai point; cependant je crois qu'il faut en rabattre beaucoup, et qu'ils n'ont été racontés avec tant de merveilleux dans les livres, que parce que les écrivains ignoraient qu'ils citaient des bagatelles. Perrault, par exemple, dit qu'il a vu lui-même l'âne qui voulait manger un chardon peint sur un tableau qu'on avait mis pour sécher dans une cour (ce tableau était de Le Brun), et que si la femme à qui appartenait l'âne, ne l'eût pas bien battu, le chardon disparaissait, car il était frais peint, et d'un coup de babine c'en était fait. Ce conte ne ressemble-t-il pas à une épigramme, et aurait-on voulu dire que Le Brun excellait à tromper des ânes? Quant aux chiens dupes de la peinture, nous avons parlé de celui qui, étant poursuivi, alla se briser la tête contre une muraille peinte qu'il prenait pour un escalier.

J'ai aussi une historiette à raconter à propos de chien. Je faisais un portrait d'homme et venais de terminer une séance assez longue. Je plaçai donc ce buste à terre contre le mur, la peinture en dehors, (car jamais on ne doit la tourner en dedans à cause des émanations de la muraille). Un chien, que j'avais l'habitude de promener à cette heure, s'était fort impatienté tout le tems que dura cette séance. J'en étais aux complimens d'adieu avec mon modèle, lorsque nous entendîmes gratter avec beaucoup de force et de vélocité. Je cours au portrait, mais trop tard : presqu'effacé par les pattes impatientes du chien, il était à peine reconnaissable. Égayés, mécontens et surpris de

cette aventure, il fallut bien convenir de plusieurs autres rendez-vous pour réparer cet accident. Je ne voudrais pas en conclure que l'illusion fut pour quelque chose dans cet événement, mais plutôt que le chien voulut se venger du retard apporté à sa promenade sur l'objet qui en était la cause. Au surplus qu'importe ce doute, puisque ce sont les hommes et non les bêtes que la peinture est chargée de surprendre et d'intéresser. Tout le monde a lu l'histoire du portrait de la servante de Rembrandt : il l'avait exposé à une fenêtre où cette fille se tenait quelquefois ; les voisins y vinrent, dit-on, tour à tour pour faire conversation avec la toile. De Piles acheta ce tableau. On a vu au musée de Paris un tableau qui représente une jeune fille allant fermer le volet d'une fenêtre. Malgré le mérite de cette peinture, elle ne pourrait point, je crois, tromper la vue, même à une grande distance. De Piles aurait dû nous dire si Rembrandt avait calculé le point de vue d'assez bas et d'assez loin pour cet effet. Ce calcul devait être bien sensible dans ce portrait, s'il était tel que De Piles s'est plu à le raconter, mais probablement sur la foi des autres.

Voici encore une historiette ; ce sera la dernière : il s'agit d'une mouche peinte et d'un mariage. Le peintre Quintin-Messys fut d'abord maréchal à Anvers. Il n'avait encore manié ni crayon ni pinceau, lorsqu'il devint complétement amoureux d'une voisine. Le père de cette jeune fille était peintre et riche, ce qui le rendait un peu fier. Je ne donnerai ma fille, disait-il souvent, qu'à un jeune artiste très-habile en peinture ; toute autre profession est indigne de ma fille et de moi. Arrêt cruel pour notre jeune éperdu ! Mais que l'amour n'inspire-t-il pas ? Il quitte la forge

et l'enclume, pour prendre les crayons et les pinceaux. Il s'exerce sans relâche et il acquiert du talent. Enfin le tems arrive où il ose risquer une épreuve. Il s'introduit dans l'atelier du futur beau-père pendant son absence, et sur le tableau auquel celui-ci travaillait et qui était sur le chevalet, il peint avec art une mouche, puis s'enfuit. Le peintre, de retour, se remet en besogne. Le voilà assis, palette en main, pinceau prêt à toucher. Bientôt il aperçoit cette mouche. Il souffle sur l'importune, qui ne fuit point. Il veut l'effrayer autrement; la mouche ne bouge. Il s'approche et reconnaît l'illusion. Aussitôt il se lève, et transporté il s'écrie : Où est-il, où est-il l'heureux artiste qui a pu si adroitement me tromper ? Il est digne de toute mon amitié ; il est digne d'être mon gendre. — C'est moi, c'est moi, c'est votre voisin, s'écrie aussi le jeune homme, qui, impatient du résultat, se tenait peu éloigné; l'amour m'a rendu peintre ; puissiez-vous me trouver digne de votre fille et de vous ! — La jeune fille accourut, et le mariage fut conclu. Quant aux raisins imités par Zeuxis, et qui attiraient les oiseaux, j'avais oublié de dire qu'on observa qu'apparemment la figure qui portait cette corbeille de raisins était imitée sans grande vérité, puisque les oiseaux ne s'en inquiétaient guère.

Mais non-seulement l'illusion n'est pas le but de la peinture et des beaux-arts, elle est même contraire à ce but; car un des grands plaisirs que procurent les productions des beaux-arts, c'est l'imitation forte qui en résulte, malgré la faiblesse des moyens de l'art. Si donc l'art pouvait aisément tromper, l'illusion ne serait plus un plaisir, mais un effet tout simple, et il n'en rejaillirait sur l'art que peu d'honneur. Mais comme l'illusion est presqu'im-

possible dans les grands sujets, un haut degré de vérité sera toujours remarqué; on en sera surpris, et il attirera toujours l'admiration. « Plus il y aura pour les sens, dit » M. Quatremère de Quincy, plus l'illusion sera bornée. » Le rang que le public assigne à chaque art, prouve que » le mérite et le plaisir de l'imitation peuvent se mesurer » sur la distance entre la réalité du modèle effectif et les » moyens imitatifs que l'art peut employer à produire » son image. »

Une apparence qui produit l'illusion, peut n'être l'apparence que d'un objet peu vrai d'ailleurs sous beaucoup de rapports. Un vase de cuivre, dont la teinte produit un brillant surprenant, est peut-être ou mal dessiné en perspective, ou peu convenable au sujet. Ce satin, si éblouissant dans ce tableau, n'est peut-être pas assez vrai dans ses plis et ne coïncide peut-être pas avec le nu ou le dessous. Sur un autre tableau au contraire, où l'aspect du coloris et de l'effet sera moins vrai, et où le peintre n'aura produit aucune illusion, on verra briller des vérités d'une autre espèce qui feront ainsi compensation. Il y a des tableaux de perspective qui sont pleins de vérité, les uns par la justesse des lignes, quoique la teinte ne soit pas vraie, d'autres par la justesse de la teinte, quoique les lignes ne soient pas justes. Mais il faut dire plus : on ne saurait demander que tout le tableau fasse illusion, ni que l'intérêt soit également réparti sur tous les objets. Et, comme l'objet le plus susceptible d'illusion est rarement le plus intéressant, et que l'homme est cet objet le plus intéressant et le plus difficile à représenter avec illusion, il résulte que plus les accessoires seront vrais, moins la figure paraîtra telle; que plus les boutons

de cet habit, et cette épaulette feront illusion, plus les yeux de ce portrait paraîtront morts, inanimés et sans vérité. Or, pour que les yeux paraissent vivans, il est à croire que cette épaulette doit être un peu moins vraie dans l'imitation. Ces raisonnemens que j'ai déjà faits plus haut, suffisent pour fixer les idées au sujet de l'illusion.

Si je voulais parler de l'art de la sculpture, je dirais, d'après les anciens, que le but de cet art n'est point l'illusion, et je releverais l'erreur d'un écrivain moderne qui se plaint de ce que les sculpteurs font des bustes, et cela parce que des bustes sont, dit-il, des figures tronquées, et qu'ainsi elles n'offrent plus d'illusion. Je citerais aussi l'idée ridicule d'un autre critique qui, parlant des paysages que le sculpteur prétend exécuter dans des bas-reliefs, lui dit pour conseil : «Faites éclore sous votre ciseau
» des lys brillans, et des pâles violettes. Surtout repré-
» sentez le soleil sortant du sein des eaux, et que ses feux
» naissans dorent le sommet des montagnes. Ici vous
» placerez un ruisseau dont l'onde fugitive, etc., etc.

» *Marmoreo imprimis redivivus ab æquore Titan*
» *Vestiat auratos nascenti lumine colles.....*
» (Doissin. *Scultura. Lib. tertius.*) »

Toute notre critique, on le sent bien, ne tend nullement à faire rejeter la doctrine qui prescrit la vérité, la justesse et la ressemblance.

Mais sans employer la comparaison de l'art de la sculpture, qui n'a point le coloris pour moyen, disons de nouveau que la peinture a souvent été autorisée à produire des images incompatibles avec l'illusion : telles sont les figures peintes sur des fonds monochromes ou, pour mieux dire, tout plats et ne posant même sur rien, ainsi qu'on

en voit sur tant de vases grecs. Il faut donc accorder que, si une pareille figure est pleine de naturel dans son caractère, dans ses gestes, dans ses draperies et dans toute son expression, on devra l'appeler vraie et très-naturelle, quoique l'absence d'un fond ou d'un support la rende invraisemblable et très-contraire à l'illusion.

Souvent on voit dans les portraits de Vandyck et d'autres excellens peintres, qu'ils ont appliqué les armoiries du modèle dans un coin du tableau, et on ne se plaint guère de cette faute contre l'illusion. Je suis loin d'en conclure que dans ce qu'on doit appeler un tableau, les Grecs ne visassent point à ce degré de vérité par lequel l'art peut tromper la vue; je crois au contraire qu'ils atteignirent à ce degré. Mais dans leur philosophie, ce n'était pas la vue seule qu'ils voulaient séduire et décevoir, c'était surtout l'esprit, et en donnant toute l'extension possible au mot nature et vérité, ils n'entendaient pas que l'illusion fût le but de la peinture.

C'est donc faute d'avoir une idée générale et saine de l'art et de sa définition que l'on veut le faire consister dans l'illusion, et ce préjugé est l'effet de l'ignorance. Voilà pourquoi le jeune homme de Condillac, en voyant une miniature de son père, était dans l'admiration, trouvant cela aussi extraordinaire que de mettre un muid dans une pinte. Ainsi ménageons davantage le mot illusion; disons prêter à l'illusion et non faire illusion; et contentons-nous de l'expression justesse de représentation, cette expression étant plus précise et plus favorable à la clarté de l'analyse et de la critique.

CHAPITRE 101.

DU RELIEF VÉRITABLE AJOUTÉ A LA SUPERFICIE PLATE DU TABLEAU.

Il n'est pas plus permis de s'aider du relief véritable dans un tableau, que de s'aider d'un enfoncement véritable et tel que Rembrandt voulut une fois en user pour exprimer un trou profond; car on dit qu'il creva sa toile d'un coup de poing. C'est peut-être pour cela que l'on appelait autrefois la peinture du nom de plate peinture, c'est-à-dire, qui exclut tout relief. Ce même Rembrandt cherchait aussi à faire saillir les corps par l'épaisseur de ses couleurs. Lorsque cette épaisseur n'est que le résultat d'une touche raisonnée, elle peut dans certains cas être tolérée, pourvu que la peinture gagne évidemment à ce résultat; car charger de couleur le nez d'un portrait, pour le faire saillir, et mal modeler d'ailleurs par le clair-obscur ce nez, ainsi que tout le reste de la figure, c'est user d'un moyen aussi trivial que rebutant.

Quelques peintres modernes se sont avisés de placer dans des peintures sur mur et destinées à être vues de loin, des figures de ronde bosse qui entrent dans l'ordonnance du tableau et qui sont coloriées comme les autres figures auxquelles ils les associent. Ces peintres prétendaient que l'œil qui voit distinctement les parties de ronde bosse saillir hors du tableau, en est plus aisément séduit par les parties peintes à plat auxquelles s'associent ces reliefs, en sorte qu'elles produisent plus facilement l'illusion; mais

les personnes qui ont vu la voûte de l'Annonciade de Gênes et celle du Jésus à Rome, par Bacciccio, voûtes sur lesquelles l'on fit entrer des figures en relief dans l'ordonnance générale, ne trouvent point que l'effet en soit satisfaisant.

Les sculptures en cire coloriée semblent offrir une imitation plus complète de la nature que ne peut le faire la peinture ; cependant ces imitations plaisent beaucoup moins que des tableaux. Une sculpture en pierre ou en plâtre colorié, fait une illusion plus complète au premier abord que celle qui conserve la couleur uniforme de la matière, et pourtant elle cause bien vite une impression moins agréable ; à la fin même, elle est tout à fait ridicule : nos églises en offrent assez de preuves. Tous ces saints, toutes ces madonnes, toutes ces figures de calvaire, si barbares, si horribles par leurs formes, sont bien plus repoussantes, lorsqu'elles ont été barbouillées de couleurs par les plâtriers. Car, outre l'impossibilité d'imiter la carnation diaphane, la transparence des yeux et les variétés des teintes, imitation à laquelle se refuse la matière sculptée, l'altération des couleurs à huile finit par faire de ces figures autant de bilieux, de scorbutiques ou d'agonisans.

Il faut donc répéter que ce n'est point parce qu'une imitation produit une illusion plus complète et approche davantage de la vérité, qu'elle a droit de nous plaire, mais parce que ses effets sont produits par des moyens dont on n'attendait pas de si heureux résultats. Si les moyens sont grossiers, peu industrieux, ou même seulement trop faciles, leur produit ne nous laisse aucune surprise.

Citons Diderot : « Dans tous les cas, dit-il, l'unité d'i-
» mitation est aussi essentielle que l'unité d'action, et

» confondre ou associer intimement deux manières d'i-
» miter, est un moyen barbare et d'un goût détestable.
» Voilà un principe que les anciens ont respecté par ins-
» tinct, mais que je n'ai jamais lu dans aucune poétique,
» quoique ce soit un principe essentiel et fondamental. »

Diderot a donc bien compris, a donc clairement révélé la nécessité de cette unité d'imitation qui en effet est une loi qu'il en coûte toujours d'enfreindre. Chaque art a son domaine, son caractère et ses ressources. On ne doit ni sortir de ce domaine et de ce caractère, ni chercher des ressources étrangères, car ces emprunts ne sont pas la richesse, mais les misères d'un art. Des gravures enluminées ne sont plus la gravure; des sculptures peintes ne sont plus la sculpture; des peintures avec bossages ou avec dorures ne sont plus la peinture; et, si les anciens ont associé les métaux précieux et les pierres rares dans leurs figures sculptées, attribuons cela à d'antiques idées de vénération, consacrées seulement pendant quelque tems. Remarquons en effet qu'elles ont été abandonnées peu à peu par le bon sens et la saine raison. (V. sur cette question ce qu'a dit M. Quatremère de Quincy.)

Enfin l'art plaît avec ses seuls moyens, et déplairait s'il tentait de s'aider des moyens d'un autre art. Sans cette vérité bien évidente, on réserverait plus d'admiration pour Prévot, excellent peintre de panorama, que pour Léonard de Vinci ou pour Vander-Heyden; on ferait plus de cas des cosmorama et des diorama, que de tous les tableaux de Raphaël ou de Tiziano. D'ailleurs ce plaisir, relatif à la distance qu'il y a entre l'imitation et les moyens de l'art qui imite, est-il le principal ou l'unique plaisir qu'on ressent par les beaux-arts? Et leur but étant moral,

l'illusion n'est-elle pas une satisfaction fort subordonnée aux vraies jouissances du cœur? Je ne crois pas qu'il soit nécessaire d'employer une métaphysique fort subtile, ni une analyse fort recherchée et fort étendue, pour démontrer une chose aussi simple que cette vérité relative aux limites de chaque art : tout le monde en convient facilement. Au reste on voit peu de tableaux sur lesquels on associe aujourd'hui du relief véritable. C'est donc par l'art de la touche seulement et par la perspective qu'un peintre doit enfoncer la toile et faire saillir les objets. Aux chapitres 526 et autres je me suis attaché à démontrer les secrets techniques de ce moyen si efficace, mais si rarement, on pourrait dire presque jamais, exposé dans les écrits sur la peinture.

CHAPITRE 102.

CONSIDÉRATIONS SUR L'IMMOBILITÉ RÉELLE DES FIGURES ET DES AUTRES OBJETS REPRÉSENTÉS EN MOUVEMENT SUR LE TABLEAU.

LE peintre peut et doit donner l'idée du mouvement, bien qu'il ne représente pas réellement le mouvement. En présence des tableaux mécaniques mêmes, où l'on a voulu répéter le mouvement passager et successif des objets, le spectateur juge plutôt d'après les moyens que l'artiste a eus à sa disposition, que d'après la similitude avec le mouvement de la nature; car on sait que le mouvement de la nature est inimitable par l'art. Or, si l'on juge presque toujours d'un art d'après ses moyens, on ne doit pas exi-

ger de la peinture ce qu'elle ne saurait produire. On ne doit point forcer un peintre à des efforts particuliers et étrangers, pour qu'il atteigne un but qui n'est point à sa portée. Mais par la même raison que le mouvement est inimitable en peinture et que la destinée des objets peints est de rester constamment immobiles, il faut que l'artiste cherche à donner au moins l'idée de ce mouvement, et cela par tous les moyens qui sont du domaine de son art. Or le peintre y peut parvenir jusqu'à un certain point. D'abord parce que la vérité de représentation par le dessin, par le coloris, le clair-obscur, la touche et la composition contribuent beaucoup à exprimer cette idée, et ensuite parce que l'imagination déjà satisfaite et disposée par ces imitations supplée aisément et spontanément au défaut de mouvement véritable.

Dans un paysage bien représenté, et où l'on respire, pour ainsi dire, la fraîcheur de l'air, on voit l'effet du vent sur les corps qu'il agite; les troupeaux que le berger conduit, on croit qu'ils s'avancent lentement; les nuages suspendus semblent traverser légèrement les airs : nous nous transportons en esprit, et malgré nous, devant la nature; et il n'y a pas un seul portrait bien fait qui ne nous fasse croire que la personne peinte ne jouisse de la vie, que ses nerfs ne s'agitent imperceptiblement, et qu'un léger mouvement ne l'anime.

Mais indépendamment de ces moyens qui tiennent à l'art d'imiter, il y en a qui tiennent à l'art de choisir par rapport au mouvement. La question est donc de savoir si l'on doit approuver un peintre qui adopte des sujets dans lesquels les figures sont dans des actions rapides, très-passagères et instantanées. Ce choix judicieux que le

peintre ferait au contraire de figures placées dans une attitude dont la durée est possible, semble justifié par un grand nombre de productions des anciens. C'est ce qui a fait que certains critiques ont cru devoir pousser la rigueur jusqu'à exiger dans les tableaux des attitudes passives et permanentes exclusivement. Ils ont repoussé toute figure dont l'action ne pouvait être de quelque durée. Mais je crois que c'est moins par leur affection pour l'expression de la vie et des caractères naturels, si puissans sur la figure humaine, que par ignorance de la définition de l'art, que ces critiques ont émis cette loi beaucoup trop tyrannique.

L'abbé de St-Réal est un de ceux qui mettent le moins l'artiste à l'aise sur ce point ; il ne permet que des attitudes durables et rejette toutes celles qui ne tendent pas à l'immobilité. Mais, comme l'immobilité n'a lieu sur aucune figure vivante, et que les vêtemens mêmes sont agités par le seul acte de l'aspiration et de la respiration, il faudrait renoncer aussi à l'imitation des figures vivantes. Malgré tout, on se demande si, lorsque rien n'oblige le peintre à faire le contraire, il n'agit pas dans l'intérêt de l'art en choisissant préférablement les sujets ou les spectacles dont la durée est proportionnée au moins au tems nécessaire pour considérer le tableau, pour le sentir et le comprendre. Car ce tems ne sera pas bien long, si le sujet en est bien conçu et si l'apparence y est conforme aux règles de l'imitation.

Tout ceci nous fait voir que s'il y a à ce sujet deux opinions opposées, ni l'une ni l'autre ne paraissent condamnables, et qu'on ne doit point être embarrassé pour asseoir une doctrine fixe et raisonnable sur ce point. Continuons

d'examiner les raisons de ceux qui rejettent, comme une invraisemblance, le choix d'attitudes passagères.

On ne s'arrêtera pas long-tems à considérer Curtius qui se dévoue aux dieux infernaux ; on a de la peine à le voir rester en l'air sur le gouffre où il se précipite. L'image n'est vraie que pour un coup-d'œil. L'illusion est trop courte et l'émotion cesse trop tôt, pour ne pas faire une sorte de peine. Les yeux sont satisfaits, mais l'esprit ne l'est pas. La cessation trop prompte de l'impression qu'a reçue l'ame, lui fait éprouver une sorte de secousse qui la fatigue. J'ajouterai à cette observation que les plus beaux ouvrages, tels que les Sept Sacremens de Poussin, la Transfiguration de Raphaël et ses plus belles fresques du Vatican, la Communion de St Jérôme de Dominichino, l'Héliodore de Raphaël, le Persée de Carracci où les personnages restent en suspens, le Déluge et même l'Atala de Girodet et toutes les Saintes Familles, la Famille de Darius de Le Brun, la Mort de Germanicus, le Testament d'Eudamidas, et, si on veut encore l'observer, mille autres productions sont une preuve que cette condition d'immobilité favorable à l'illusion est, je ne dirai pas une perfection, mais un charme de plus dans un ouvrage. Plus on y réfléchit et plus on est convaincu que ce calme de l'ame, si nécessaire pour s'identifier avec la scène du tableau, ne doit point être troublé par de trop grandes invraisemblances. En effet, dira-t-on, pourquoi exiger des spectateurs des conventions qu'ils n'accorderaient qu'avec peine ? Pourquoi prétendre qu'ils ne doivent nullement se roidir contre de pénibles invraisemblances ? Le but n'est-il pas de leur plaire en les instruisant ? Or est-ce leur plaire que de choquer le bon sens, que de fatiguer la raison ?

Si on jette, ajoutent les critiques, un coup-d'œil sur les sujets choisis par les anciens, on reconnaîtra (les descriptions de Pausanias, ainsi que nos fragmens de peinture antique, en font foi) que leurs artistes avaient une préférence marquée pour les sujets où l'action peut être prolongée : les statues antiques sont encore presque toutes conformes à ce principe. Mais d'autres diront : la matière l'exigeait. Cette observation-ci est peut-être juste ; néanmoins il est probable que l'admiration pour l'Apollon du Belvédère n'est aussi générale que parce que ce Dieu est censé avoir pu conserver quelque tems sa divine attitude, lorsqu'il suivit de l'œil le trait que venait de lancer son bras vengeur.

Le peintre ne doit donc point, continuent les mêmes critiques, perdre de vue les limites de son art, c'est-à-dire, la faiblesse de ses moyens. Il ne doit rien négliger pour être très-vraisemblable ; et, bien que l'illusion ne soit pas la fin de la peinture, des choix mal entendus ne doivent point être ajoutés à l'impuissance de ses couleurs. Il peut arriver, on doit en convenir, que tel tableau représentant un combat et par conséquent la rapidité elle-même, soit beaucoup plus intéressant qu'un tableau où la situation des acteurs sera durable et même long-tems immobile ; mais cela aura lieu au moyen du grand talent du peintre dans l'art des expressions, dans l'imitation des caractères et de la vie heureusement et poétiquement indiquée dans ce tableau sans illusion. Le peintre, par le vif intérêt qu'il nous cause, fait oublier que les personnages sont immobiles, et nous croyons même les voir remuer. Cependant que le même peintre représente avec le même talent une de ces scènes où la durée des actions est en rapport avec l'immobilité du tableau, et

l'on verra si une pareille peinture n'a pas une véritable magie et n'offre pas un attrait indicible aux spectateurs. Il ne faut pas d'effort d'esprit, point de condescendance, pour s'identifier avec ce spectacle. Vérité provenant de la vraisemblance, facilité dans la perception de l'image, durée de la contemplation qui n'est distraite par aucune supposition trop étrangère à la nature ni trop difficile pour le spectateur, etc., ces causes, répètent-ils, sont trop remarquables, pour qu'on ne les reconnaisse pas comme très-importantes et très-efficaces.

A cette dernière opinion qui semble fort raisonnable, il faut opposer l'opinion contraire. D'autres diront donc : le but de la peinture n'est point de persuader que les objets peints sur le tableau sont des objets existans et véritables, et jamais peinture n'a été prise pour la réalité. Il s'agit en peinture de réveiller des idées en employant des fictions, et l'idée du vrai peut entrer dans notre esprit, quoique l'idée de fiction l'accompagne. Qui refusera de se prêter d'ailleurs à une supposition bienfaisante, et n'est-on pas disposé à se faire soi-même illusion, pour ne pas être blessé du manque d'illusion du tableau ? Aussi tout spectateur laisse-t-il de côté l'idée de couleurs, de toile, d'immobilité, de matériel ; il se laisse pénétrer de l'idée de mouvement, d'air ou d'espace immatériel ; il reste d'accord avec le peintre sur les faiblesses de l'art, de même qu'il s'extasie avec lui sur sa force et son éloquence. Si donc ce sont des idées, si ce sont des sentimens qu'il prétend recevoir de cette toile et de ces couleurs, il se trouvera satisfait toutes les fois que les tableaux en feront naître. Or, poursuivra-t-on, parmi le nombre d'idées qui peuvent l'intéresser et lui être utiles, on ne saurait mécon-

naître celles qui sont peu communes, extraordinaires même et inaccoutumées. C'est ainsi que ce même Curtius, dont on a blâmé le sujet, comme invraisemblable en peinture, devient au contraire un choix heureux, si l'artiste nous fait voir sur cet illustre Romain, l'ardeur, l'exaltation, le courage et la passion d'un citoyen dévoué; si le cheval qui le porte nous fait sentir et son effroi, et son obéissance aveugle, et toute l'impression physique qu'un moment si terrible dut produire sur cet animal.

Ces instans fugitifs, qui semblent échapper à la vision des hommes, la peinture les fixe et les perpétue; ces situations extrêmes qui nous font frissonner, mais qui ne font que passer et qu'on ne peut qu'entrevoir dans la nature, la peinture nous les conserve et les offre constamment à notre contemplation. Oh! que de regrets, si des lois tyranniques pouvaient proscrire de la peinture et ces accens fugitifs de la physionomie, et ces regards pénétrans, rapides comme les éclairs, et cette activité enfin dans tout le mécanisme du corps. Cette activité qui ne saurait durer, ce feu fugitif qui atteint celui qui en aperçoit l'éclat, cette douleur mortelle, ces accès aigus qui nous glacent et saisissent tout notre être, etc., pourquoi donc seraient-ils exclus de l'art? Non; celui-là est un froid ignorant qui nous objecte ironiquement que la sueur de l'Hoplite de Parrhasius aurait dû sécher, que les yeux toujours levés de Ste Cécile prouvent l'erreur de Raphaël, que le Gladiateur et tous les combattans sont fatigans à voir en peinture, parce qu'ils ne reposent jamais, et que la fumée d'un mousquet devrait se dissiper à la fin.

Après avoir considéré ces deux opinions, ne peut-on pas tirer une conclusion qui se présente, pour ainsi dire,

d'elle-même? Tous les objets qui par leur espèce et leur combinaison sont propres au sujet et au but que le peintre se propose, sont bons quant au choix, puisqu'ils conviennent. Ces objets, quels qu'ils soient, seront goûtés s'ils sont représentés avec l'unité de leur caractère; et, bien qu'il n'y ait dans un tableau qu'une seule représentation et non plusieurs représentations successives, ainsi qu'en offrent les tableaux mouvans, bien que la peinture soit immobile, il est tout à fait absurde de conclure qu'elle ne doive représenter que des objets immobiles eux-mêmes. C'est comme si on rejetait, quant au coloris, tous les effets de soleil quelconques, et qu'on renonçât à peindre des ciels ou des métaux par cette raison seule que le blanc de la palette ne brille ni n'éblouit.

Mais quelques autres observations sont à faire dans cette conclusion, c'est que le peintre doit employer les moyens les plus ingénieux, pour donner cette idée du mouvement; c'est que, s'il est faux dans sa représentation et s'il ne copie pas la nature, jamais il ne donnera cette idée de mouvement, bien qu'il y prétende, ses faussetés ne semblant alors que de la témérité et de la gaucherie; c'est qu'il est des sujets qui exigent du mouvement, et d'autres qui exigent du repos; c'est que le mouvement n'est pas le but, mais un moyen nécessaire et propre à certains cas, et qu'il serait pitoyable d'en faire parade à tout propos, ainsi qu'ont voulu le faire Solimène, Lafage et tant d'artistes à système, espérant qu'on les appelerait chaleureux et véhémens; c'est que ce serait tomber dans un extrême aussi blâmable, que de faire parade de scènes toujours vraisemblables par leur immobilité; c'est que, pour tout dire, la nature et l'art sont nos deux régulateurs, et qu'il

faut bien connaître la nature, et bien connaître l'art, deux connaissances longues, difficiles et qui sont empêchées par mille obstacles. Enfin, prétendre nous émouvoir par le choix d'actions rapides, véhémentes, lorsqu'on ne sait pas même représenter le repos; compter sur l'admiration du spectateur en lui offrant des figures violemment agitées, quand on ignore les moyens difficiles de faire vivre l'image d'une figure calme; et de même, prétendre à faire illusion et à plaire davantage par le choix de sujets sans mouvemens, quand on ne sait représenter ni le mécanisme ni les lignes de la nature, ces prétentions, dis-je, sont choquantes et faites pour dégoûter tout observateur bien instruit.

CHAPITRE 103.

DES PLAFONDS ET DES COUPOLES.

Que l'artiste qui aurait une coupole à peindre, ne fasse pas la lecture de ce chapitre, car il n'y apprendra rien pour l'objet qu'il se propose; je déclare même de suite ma grande aversion pour ces tableaux en coupole, et je prétends que la barbarie seule a pu admettre un genre si défavorable à l'art, un genre si déplaisant pour les spectateurs, si contraire en un mot au bon goût et au sens commun.

Vitruve, qui s'est plaint du mauvais goût introduit dans les arts lors de leur décadence, ne parle ni de coupoles ni de peintures de coupoles. Chez les Romains, il est vrai, les plafonds ornés de peintures, offraient des décorations par compartimens dans lesquels on plaçait des figurines;

mais elles y étaient représentées sous le même aspect que dans tous les tableaux en général, et jamais elles n'étaient vues en raccourci et en dessous.

Selon Lanzi, ce fut Mélozzi qui imagina le premier, vers l'an 1450, de peindre une coupole. Je pense que Lanzi a voulu dire une coupole sur laquelle les figures étaient peintes en raccourci, car on ne peut pas comprendre autrement cette assertion de Lanzi, puisqu'on appliquait bien avant Mélozzi, des figures sur des absides ou niches, sans adopter de point de vue pris d'en-bas.

Si donc on demandait aujourd'hui pour quelle raison on peint des figures, des sujets d'histoire sur des coupoles, on n'aurait d'autre raison à donner que la routine ou bien le désir d'ajouter une difficulté de plus à l'art du peintre, comme s'il n'en offrait déjà pas assez.

Qu'on orne de couleurs l'intérieur de certaines coupoles; qu'on imite par la peinture les ornemens de l'architecture; qu'on y place telle décoration que l'on voudra, pourvu qu'elle n'offre point l'image coloriée de la figure humaine, je ne crois devoir ni blâmer ni approuver ce goût ou cette invention : une telle question sort de mon sujet et se rapporte à l'art de l'architecture. Mais qu'on prétende devoir exécuter des peintures d'histoire et représenter des figures humaines sur une superficie concave, ellyptique, souvent même irrégulière, et cela, dans l'intention d'imiter la nature, de décevoir la vue, ou dans l'intention de plaire ou d'étonner, c'est ce qui me paraît absolument absurde. Car, d'abord on ne plaît point aux yeux par ce moyen, et en second lieu cette prétendue surprise est toujours ajournée par le public qui doute si l'art a vaincu une grande ou une faible difficulté, et qui

réfléchit que les décorations de théâtre sont des résultats aussi ingénieux des mêmes lois de la perspective. Dans la coupole des invalides à Paris, l'épée de St Louis a je ne sais combien de brasses de long sur l'immense superficie courbe, qui de près semble peinte à coups de balai. Qu'est-ce que cela a de surprenant pour quelqu'un qui doute si les moyens de l'art sont bien difficiles à employer dans ce cas? Le public se demande plutôt comment a pu être construit l'échafaud qui supportait le peintre et quel était le diamètre de sa palette. En un mot, se donner de telles tâches à remplir, c'est distraire le public du noble but de la peinture, c'est plutôt viser au charlatanisme de l'art qu'à sa perfection.

Quant à moi, je ne vois pas pourquoi l'on s'avise de peindre dans le creux d'une voûte des tableaux qu'on verrait beaucoup mieux en d'autres places. Déchiffrer ce que représentent des mannequins dont les genoux touchent le front, des personnages gauches par leurs raccourcis et juchés en l'air sans vraisemblance, c'est, selon moi, une jouissance bien fatigante. Un tas de figures rangées en cercle dans une coupole me paraissent un spectacle aussi burlesque qu'insipide; leur point de vue les rend toujours aussi déformées que la face raccourcie de l'admirateur qui, la bouche ouverte, se rompt les vertibres du cou et se fatigue la vue, pour déchiffrer ce que toutes ces couleurs signifient.

Lorsque Mengs peignit dans un plafond de la villa Albani son tableau du Parnasse, sans le faire, comme on dit, plafonner, Dazara chercha à justifier ce peintre. On peut consulter ce qu'écrivit depuis à ce sujet cet ambassadeur érudit dans l'édition qu'il publia des OEuvres

de Mengs. Il y démontre que les anciens ont eu raison de rejeter les raccourcis et de ne point faire plafonner leurs figures, et il cite encore à l'appui de cette défense les plafonds de Raphaël au Vatican où les figures sont placées comme sur un champ qui pourrait être vertical. La justesse des observations de Dazara sera sentie par tout le monde, et on applaudira toujours aux peintres qui, dépendans de cette routine moderne et de commande, cherchent à en sauver l'abus en raccourcissant le moins possible leurs figures dans ces coupoles. Mais ce même ménagement ne satisfait personne pleinement, et prouve qu'il en faut revenir à l'aspect naturel et agréable, et composer ses sujets en conséquence.

Dans le Traité de perspective du père Pozzi, on trouvera beaucoup de choses sur la théorie de la peinture des plafonds; mais Bosse a dit, d'après Desargues, des choses encore plus utiles sur cette question.

Ce n'est pas le cas d'entreprendre de prouver que la fresque est bien préférable à la peinture à huile, trop sourde pour de pareilles décorations, et qu'on ferait encore mieux de les peindre soit à huile d'olive qui semble ne devoir point noircir, soit à l'encaustique. (Voy. ce qui sera dit à ce sujet aux chap. 591, 594, etc.)

Je sais que quelque raisonnable ou mordante critique que l'on fasse aujourd'hui de l'usage barbare de peindre des sujets historiques en haut et en raccourci sur des plafonds, coupoles, pendentifs, voussures, etc., elle sera sans effet sur l'esprit des gens ignorans et comptant sur l'ignorance des autres. Je sais qu'elle a été sans effet sur l'esprit des hommes chargés dans tous les tems d'étaler le luxe des arts; chargés de faire croire qu'on produit de grandes

choses, parce qu'on peint de grandes surfaces, et qu'on vise au sublime, parce qu'on dépose de riches couleurs tout en haut des voûtes; chargés enfin d'endoctriner aujourd'hui les beaux esprits des salons en citant le siècle de Louis XIV, où l'on décorait de peintures le haut comme le bas des galeries, où l'on singeait les décors fastueux des princes d'Italie, où enfin les productions dirent beaucoup aux yeux et très-peu à l'esprit. Mais tous ces ouvrages ne nous apprennent-ils pas que Louis XIV, qui avait le goût du grand et du sublime, et qui en laissa des preuves fournies par ces mêmes arts, fut trop souvent servi par des artistes qui désiraient qu'on payât leurs peintures à la toise, et la sculpture au quintal; qui surent très-bien donner le change aux ministres, à la cour, au peuple et à l'Europe, en offrant dans leurs ouvrages expédiés, du fracas et de la pompe pour de la grandeur, la quantité pour la qualité, et tout ce qui est doux, fleuri et orné, pour ce qui devrait être au contraire ferme, énergique, simple, vivant, plein de caractère et de convenance, de beauté enfin et d'utilité? D'où le charlatanisme tire-t-il donc tous ses avantages, si ce n'est de la disette d'idées justes et positives sur les arts parmi les gens du monde et les gens du peuple dans presque toute l'Europe, qui cependant est si fière de ses lumières?

CHAPITRE 104.

DES INSCRIPTIONS AJOUTÉES AU TABLEAU.

On s'est plu quelquefois à plaisanter sur l'usage des inscriptions qui, selon les écrivains, étaient placées sur

certaines peintures des anciens : et on a même paru choqué de ce moyen qu'on appelait barbare, et qui devait, disait-on, détruire toute l'illusion. Mais ces critiques, comme bien d'autres, ne proviennent que de ce même malentendu que j'ai déjà signalé au sujet de la définition de la peinture, dont le but n'est point l'illusion ou la déception de la vue, et qui ne se propose point de faire prendre pour réelles les choses qui sont représentées par des couleurs. Son but étant donc d'intéresser l'esprit et d'émouvoir le cœur, il est certain que quelques mots d'inscription placés sur le tableau concourraient à ce but, en rendant le tableau plus frappant et plus intelligible.

La peinture, bien que devant être vraie, ne se communique pas toujours par un langage vulgaire, et il peut arriver que les spectateurs n'entrent pas immédiatement dans les idées et les sentimens exprimés par le peintre. Philostrate dit en la vie d'Apollonius : « Personne ne peut
» louer ni examiner convenablement l'Ajax de Timanthe,
» si d'avance on ne l'imagine et on ne le comprend dans
» sa pensée, se tenant à l'écart, affligé du massacre qu'il
» vient de faire des troupeaux, et résolu de se tuer de ses
» propres mains. »

« En contemplant à Rome les tableaux, dit Mme Dubo-
» cage, dans ses Lettres sur l'Italie, j'ai senti qu'un dessin
» coloré donne plus de travail à l'esprit du spectateur,
» qu'une description au lecteur : si on est obligé de rap-
» procher quelquefois les traits d'un poème, on l'est tou-
» jours, pour comprendre un tableau, d'en approfondir
» les ombres, relever les éminences, prolonger les dis-
» tances, y faire parler les objets, en tirer les réflexions
» du peintre, y joindre les siennes. Le poète au contraire

» peut tout dire, tout montrer, rassembler en un lieu
» divers charmes, différentes situations. Pourquoi donc
» le peintre n'annoncerait-il pas, comme le poète, le sujet
» de son ouvrage? On perd à le chercher, quelquefois
» sans succès, le tems de l'admirer; un mot d'explication
» n'aurait nul inconvénient. »

Le peintre qui a un si grand intérêt et souvent une si grande difficulté à nous faire reconnaître les personnages par lesquels il veut nous toucher, peut donc mettre sur ses tableaux d'histoire une courte inscription. Les trois quarts des spectateurs, qui sont d'ailleurs très-capables de rendre justice à l'ouvrage, ne sont point assez lettrés, pour deviner tout le sujet du tableau: il est quelquefois pour eux comme une belle personne qui plaît, mais qui parle une langue qu'ils n'entendent point. On s'ennuie bientôt de la regarder, parce que la durée des plaisirs où l'esprit ne prend point de part, est bien courte. On peut dire qu'un grand nombre de tableaux ne font pas le plaisir qu'ils devraient procurer, parce qu'on en conçoit mal le sujet ou l'idée, et qu'un des avantages qui résulteraient des inscriptions, ce serait l'intérêt excité par la curiosité que ces inscriptions pourraient attirer; d'ailleurs on empêcherait par ce moyen le dégoût et souvent la mauvaise humeur, qui sont les suites de l'amour-propre piqué par l'obscurité des sujets représentés.

On a abusé de tout, et l'emploi des inscriptions, telles qu'elles furent pratiquées chez les Grecs sur leurs peintures, dégénéra à la fin et servit à favoriser l'ignorance des peintres du tems de la renaissance de l'art. Cimabué avait conservé l'usage d'écrire seulement les noms des apôtres et des saints qu'il représentait; sous Giotto on se

permit d'y multiplier les mots : enfin Buffamalco fit sortir de la bouche de ses personnages des rouleaux ou banderoles blanches sur lesquelles on lisait ou la demande ou la réponse des interlocuteurs. Les vitraux peints furent surchargés de ces phrases enroulées. Cependant cet usage barbare fut abandonné; mais on abusa de cette réforme, puisqu'aujourd'hui on redouterait un mot d'explication écrit sur le tableau.

Sans recourir aux anciens, recourons au bon sens : est-ce que les larges bordures de nos cadres ne pourraient pas recevoir le mot explicatif qui fixerait l'esprit sur la nature du sujet et qui empêcherait tout équivoque ? S'il est difficile de déterminer quelle place doit occuper dans le tableau l'inscription indispensable à la clarté du sujet, nous ne reconnaîtrons pas moins tout l'avantage de ce moyen, lorsque cette place semblera offerte naturellement. Il y en a plusieurs exemples. Le tableau de l'Arcadie de Poussin gagne beaucoup par l'intérêt de l'inscription qu'on lit sur le tombeau qui est l'objet principal de ce tableau. Ce même peintre écrivit avec un grand succès le mot *Hérodès* sur une colonne dans un tableau du Massacre des Innocens. Je crois inutile de citer ici beaucoup d'exemples d'inscriptions ingénieusement placées sur la toile, et qu'on ne s'est jamais avisé de critiquer. Au surplus, il faut ajouter ici que l'inscription la plus courte et la plus simple est toujours la plus efficace; c'est ainsi qu'on lisait sur une antique statue de bronze : Cornélie, mère des Gracques.

Plusieurs portraits fort estimés offrent aussi des inscriptions qui apportent beaucoup d'intérêt dans ces sortes de représentations. Tantôt c'est le titre d'un livre ouvert,

tantôt ce sont quelques mots indicatifs placés comme par hasard sur des papiers, sur le socle d'un buste, etc. Les peintres sans génie, et dont le pinceau rend parfois ridicule ce moyen, ne prouvent rien contre son utilité. Si nous sourions en voyant à son bureau un homme tenant une lettre à son adresse et sur laquelle le peintre a écrit très-lisiblement : A M......, marchand en gros, cela ne doit point donner d'aversion pour un moyen qu'ont toujours approuvé les censeurs les plus délicats.

Quant aux inscriptions propres à désigner le nom de l'auteur, il faut en prendre le modèle dans les monumens grecs et romains. En cela les modernes sont hors de blâme; car on lit au bas de leurs tableaux le seul mot *fecit* ou *faciebat* joint au nom de l'auteur. Peut-être conviendrait-il mieux encore de rejeter l'emploi des mots latins et d'écrire, par exemple, en langue moderne, peint par...., puis d'exprimer l'année en chiffres modernes et non romains. (V. sur les Inscriptions le Dictionnaire des Beaux-Arts de Millin, au mot Inscription.)

CHAPITRE 105.

PARALLÈLE DE LA PEINTURE ET DE LA POÉSIE.

En exposant ici cette question, mon intention n'est point de confronter sous toutes leurs faces l'art du poète et l'art du peintre : ce serait une entreprise grande, difficile et dont je ne me sens point capable; d'ailleurs ce travail offrirait peu d'utilité. Or c'est précisément ce peu d'utilité que, selon moi, il importe beaucoup de prouver,

tandis qu'il importe peu d'établir des parallèles entre deux arts aussi beaux, aussi avantageux l'un que l'autre, et desquels les mœurs et les sociétés peuvent tirer également un grand parti. Pourquoi vouloir absolument mettre l'un au-dessus de l'autre, puisque tous les deux sont nécessaires? S'il faut des images pour l'esprit, n'en faut-il donc pas pour les yeux? S'il s'agit de persuader, pourquoi ne pas s'adresser aux sens? Et s'il s'agit de toucher, d'émouvoir, et de plus d'activer, d'aiguiser la sensibilité, de perfectionner même le sentiment, est-il raisonnable de ne pas compter les moyens offerts par la peinture? Les moyens de cet art sont donc indispensables, s'il s'agit de la perfection sociale; car il faut bien s'occuper aussi de rendre nos sens excellens par une culture toute morale. Il importe de ne pas les abandonner, de ne pas les laisser se corrompre, de ne pas les laisser devenir même nuisibles aux belles mœurs: or tel est, répétons-le, l'office généreux des beaux-arts et surtout de la peinture. Et à ceux qui osent avancer qu'elle corrompt les cœurs, on doit répondre qu'elle leur est aussi utile, aussi bienfaisante que l'éloquence ou que la poésie son illustre compagne.

Considérons donc le parallèle qu'on peut établir entre la peinture et la poésie comme un moyen d'analyse propre à spécifier le caractère de l'un ou de l'autre art, plutôt que comme un moyen de démontrer lequel des deux doit avoir la prééminence. Au reste, n'est-il pas évident que chaque chose est bonne et parfaite, quand elle est ce qu'elle doit être, et que toutes les choses parfaites sont également bonnes, dès qu'elles sont nécessaires.

La prévention qui rabaisse la peinture fort au-dessous de la poésie est probablement toute moderne, car les

écrits des anciens prouvent suffisamment qu'aucun préjugé de cette espèce ne les empêchait d'assimiler ces deux arts l'un à l'autre. Il en était de même de la sculpture, de la musique, etc.; chez les anciens tous les arts étaient regardés comme frères et se donnaient mutuellement la main. Si donc cette prévention est moderne, ne pourrait-elle pas, soit dit en passant, prouver à elle seule la supériorité de la peinture des anciens sur la nôtre? En effet, qui peut justifier cette espèce de dédain et ce dégoût même, qui est aujourd'hui plus commun qu'on ne pense, pour les productions de la peinture, si ce n'est le manque de beauté, d'élévation et de philosophie, le manque même de vérité sur ces tableaux et ces peintures? Dans la comparaison que les modernes ont voulu faire de la poésie avec la peinture, il eût donc été nécessaire qu'ils supposassent une peinture supérieure à celle que nous avons ordinairement sous les yeux. Plusieurs de nos poètes ont égalé les poètes de l'antiquité; mais aucun peintre, il faut le dire, n'a atteint la perfection des peintres grecs assimilés autrefois aux poètes les plus célèbres. Or, partant d'une connaissance fausse de la peinture, on n'a pu qu'établir fort mal des parallèles entre cet art et l'art de la poésie.

Voyons cependant quelles sont les prétentions du poète et du peintre dans cette espèce de dispute. Les mêmes moyens ne sont pas communs à tous deux : chaque art a son domaine et ses ressources particulières; cela déjà ne prouve pas plus pour l'un que pour l'autre. Le poète dit : il y a beaucoup de choses que le peintre ne saurait nous faire entendre et que la poésie peut dire en entier. Un peintre peut bien faire voir qu'un homme est ému d'une certaine passion, parce qu'il n'est pas une passion

de l'ame qui ne soit en même tems une passion du corps. Mais, tandis que le tableau qui représente une action ne nous fait voir qu'un instant de sa durée, la poésie nous décrit tous les incidens et toutes les circonstances remarquables de l'action qu'elle traite. Elle nous prépare aussi par toutes sortes d'idées antérieures qui ajoutent à la force de ses images et de ses caractères. Le poète d'ailleurs peut représenter son héros sous toutes les faces, sous tous les aspects; il accumule les traits qui déterminent le portrait et l'idéal du caractère. Le peintre ne saurait frapper tant de coups; il ne peint qu'une fois son héros, et n'emploie qu'un trait, pour exprimer un caractère. Si le trait n'est pas très-juste et bien saisi, son idée avorte et le personnage n'exprime plus ce caractère que l'artiste voulait lui donner. Il est certainement beaucoup plus facile encore au poète qu'au peintre de nous affectionner à ses personnages et de nous faire prendre un grand intérêt à leurs destinées. Les qualités extérieures, comme la beauté, la jeunesse, la majesté, la douceur, que le peintre peut donner à ses personnages, ne sauraient nous intéresser à leurs destinées autant que les vertus de l'ame que le poète donne aux siens. Un poète peut nous rendre presqu'aussi sensibles aux malheurs d'un prince dont nous n'entendîmes jamais parler, qu'aux malheurs de Germanicus; et cela, par le caractère grand et aimable qu'il donnera au héros inconnu qu'il voudra nous rendre cher. Voilà ce que le peintre ne saurait faire; il est réduit, pour nous toucher, à se servir des personnages que nous connaissons déjà : son grand mérite est de nous faire reconnaître sûrement et facilement ces personnages.

Le peintre de son côté répond : Ce que la poésie indique par les paroles, la peinture le montre en effet. Or la vue a plus d'empire sur l'âme que les autres sens, et à cette pensée d'Horace il ajoute celle de Quintilien, qui dit que la peinture a plus de pouvoir sur nous que tous les artifices de la rhétorique (*Inst. Orat. Cap.* 3. *Lib.* 11.). La pensée de Quintilien amène aussi les exemples que cet orateur savait si facilement assembler : il citera donc, d'après lui, l'exemple de Phryné, que sa beauté défendit mieux que toute l'éloquence d'Hypéride ; car, tout grand orateur qu'il était, il allait perdre sa cause, lorsqu'entr'ouvrant tout à coup la robe de cette belle accusée, il fit sentir aux juges de l'Aréopage qu'elle pouvait les charmer eux-mêmes. Lorsqu'on brûla le corps de Jules César, ajoute Quintilien, il n'y avait personne à Rome qui ne se fût fait raconter les circonstances de l'assassinat de ce prince, et il n'est pas croyable qu'aucun habitant de Rome ignorât le nombre de coups dont César avait été percé. Cependant le peuple se contentait de pleurer. Mais tout le peuple fut saisi de frayeur, lorsqu'on eut étalé devant lui la robe sanglante dans laquelle César avait été massacré. « Il semblait, dit Quintilien, en parlant du pou- » voir de l'œil sur notre ame, qu'on assassinât actuelle- » ment César devant le peuple. » Le même orateur dit encore que du tems des Romains, ceux qui avaient fait naufrage portaient, en demandant l'aumône, un tableau sur lequel leur infortune était représentée, comme un objet plus capable d'émouvoir la compassion et d'exciter la charité, que les récits les plus pathétiques qu'ils auraient pu faire de leurs malheurs. On sait d'ailleurs que les esclaves qu'on exposait ivres sur un théâtre des Lacé

démoniens, donnaient aux spectateurs et laissaient en eux une ferme résolution de résister aux attraits du vin. S*t* Augustin et d'autres écrivains nous rapportent qu'un certain roi de Chypre, qui était fort laid, craignant d'avoir un enfant qui lui ressemblât, eut recours à la puissance de la peinture, et fit peindre dans la chambre de sa femme une figure parfaitement belle, afin qu'étant vue souvent elle pût corriger l'impression qu'aurait produit la laideur du prince; et il y réussit. Les plus heureuses descriptions de la poésie ne sont point capables d'un tel résultat. Les ennemis de la peinture répéteront ici que c'est en parler à l'aise, et qu'il faudrait montrer aujourd'hui ce même tableau, pour faire croire à toute sa vertu. Voyez, diront-ils, ces gravures qu'on joint aux éditions d'Homère, de Virgile, etc.; est-il rien qui fasse connaître moins ces fameux génies? Et ces Ulysses, ces Télémaques, ces Didons de l'art graphique, ne devraient-ils pas être honteux, en se voyant en présence de ces portraits nobles et enchanteurs, enfans d'une poésie toute parfaite, toute divine? Cette critique plaira peu aux personnes qui, abusées en présence de nos galeries de tableaux, se disent: voilà la peinture; mais elle sera goûtée par les gens plus difficiles qui, choqués de la manière de tant de peintres, se disent avec raison : voilà donc leur peinture.

Enfin le peintre ne manquera pas de répartir qu'un des avantages les plus incontestables de la peinture sur la poésie, c'est que la première parle à l'ame en un instant, tandis que la seconde a besoin d'un tems assez long, pour être lue, et que par cela même la peinture gagne en force et en intensité, ce qui lui manque en étendue. Le poète ne restera pas en défaut. Ce que vous

faites voir en effet, répliquera-t-il; nous faisons tant, que l'esprit croit le voir. En multipliant les faces du même objet, nous ébranlons l'âme, sinon tout à coup, au moins peu à peu, successivement et de plus en plus, en sorte que notre langage triomphe à la fin.

Oubliez-vous donc, répondra le peintre, que dans nos images nous donnons à penser ce que notre héros a fait, ce qu'il fera ou ce qu'il est capable de faire? En montrant le plus, nous faisons supposer le moins; et, si nous n'avons à choisir qu'une action, non-seulement nous en donnons à entendre plusieurs, mais cette action acquiert sous nos pinceaux une éloquence et une énergie à laquelle vous n'atteindrez jamais par la parole.

Mais ne fatiguons pas le lecteur; laissons le peintre et le poète réclamer l'un et l'autre la prééminence. Puissent-ils, chacun de son côté, s'élever à la plus haute idée de leur art! Concluons que, si les moyens de ces deux arts sont différens, leurs principes sont les mêmes, et que le premier de tous, c'est le principe de la beauté et de l'harmonie. C'est dans ce sens que le mot d'Horace est très-juste : *Ut pictura poesis*. En effet, même but, même économie, même théorie enfin, dont l'unité fait le principal fondement. Aussi a-t-on pour cela appelé la peinture une poésie muette, aussi la fable du Loup et de l'Agneau est-elle une peinture parlante et un modèle précieux pour le peintre. Quelle unité! Quelle économie! Quel accord! De même les belles tragédies des poètes grecs nous semblent avoir été composées par des peintres excellens, comme le Laocoon semble avoir été sculpté par un poète. Passons à une autre question assez semblable à celle-ci, et qu'il convient aussi de ne pas trop prolonger.

CHAPITRE 106.

PARALLÈLE DE LA PEINTURE ET DE LA SCULPTURE.

Nous ne rechercherons point dans ce chapitre, si la puissance de la sculpture égale celle de la peinture, ou si un de ces deux arts est supérieur à l'autre. Ce que nous venons de dire nous dispense de ce futile examen. On s'est demandé quelquefois lequel des deux arts était le plus difficile ; cette question oiseuse nous engage à certaines réflexions qui ne seront pas de trop ici. Disons de suite que Michel-Ange a depuis long-tems aplani la difficulté. Voici ce qu'il écrivait à ce sujet à B. Varchi :

« Deux choses qui tendent à une même fin ne diffèrent
» point entr'elles, et il n'y a entre la peinture et la sculp-
» ture aucune différence : c'est exactement une et même
» chose, et un artiste devrait s'appliquer à réunir l'une
» et l'autre, c'est-à-dire, être également habile à sculpter
» et à peindre, afin qu'à l'avenir le public s'habitue à en
» juger de la sorte ; et puisque l'un et l'autre art viennent
» de la même source, on devrait plutôt travailler à les
» mettre d'intelligence qu'à fomenter une dispute à la-
» quelle on perd un tems qu'on pourrait mieux employer.
» (Voyez Bottari. *Raccolta di lettere, etc.*) »

Mais quoi ! la perfection n'est-elle donc pas aussi difficile à atteindre dans un art ou une science que dans un autre, et ne juge-t-on pas de l'excellence d'une production, en raison de ce qu'elle approche le plus près de son but ou de sa destination ? D'ailleurs on sait trop bien qu'ici-

bas tout est également difficile à bien faire. Nous ne voyons point au surplus que les écrivains de l'antiquité aient mis Phidias au-dessus d'Apelle, ou Apelle au-dessus de Phidias. La Vénus Anadyomène du peintre de Cos ne fut pas moins admirée, pas moins célébrée que le Jupiter Olympien du fameux statuaire athénien. Enfin Pausanias, qui décrit tant de peintures et tant de statues, parle des unes et des autres avec les mêmes égards.

Voici quelques-unes des raisons que l'on donne pour prouver la supériorité de la sculpture sur la peinture. On dit que la sculpture doit être excellente sous toutes ses faces, sous tous les aspects et sous tous les jours, et que d'ailleurs elle est jugée plus sévèrement, parce qu'elle est plus mesurable que la peinture. On ajoute que le mécanisme de la sculpture peut plus souvent refroidir l'artiste que le mécanisme de la peinture; qu'étant privée du charme de la couleur, la sculpture doit porter à un degré très-éminent les moyens qu'elle possède; et enfin que la sculpture étant essentiellement noble, grave et monumentale, elle doit avoir le pas sur la peinture qui ne saurait être consacrée à des fins aussi importantes.

A chacune de ces objections on peut aisément opposer une réponse propre à les réfuter. On fera donc voir d'abord que, si la peinture n'a qu'une face à représenter à la fois, il faut et on exige que cette face soit, malgré les raccourcis, d'autant plus belle, d'autant plus vraie et excellente, qu'on n'en a pas d'autre à offrir en compensation; que d'ailleurs on doit par cette face seule faire reconnaître que les autres, si on les apercevait, seraient elles-mêmes suffisamment belles. Aussi on a fait remarquer qu'un peintre peut faire mirer dans plusieurs glaces une seule

figure, et réunir en un seul tableau ses divers aspects. Si la sculpture, ajoutera-t-on, doit se soutenir sous tous les jours, il en est de même d'un tableau qui semble flétri et abîmé sous certains jours défavorables, et qui ne peut se soutenir partout qu'à l'aide du calcul savant du clair-obscur et du coloris. Il n'est pas certain, dira-t-on encore, que la peinture soit moins mesurable que la sculpture, et si le public ne sait pas en présence d'une figure peinte décider aussitôt et aussi facilement qu'il le ferait en présence d'une statue, au sujet d'un membre trop court ou trop gros, il n'en est pas moins vrai que toute faute de correction le choque aussi vivement et aussi promptement qu'une pareille faute en sculpture. Au surplus, continuera-t-on, si l'on a douté que la peinture soit mesurable, c'est par ignorance de la vraie pratique de la perspective. Il n'existe point d'art où l'on ne puisse mesurer. Quant au mécanisme de la peinture, il est tout aussi glacial ou tout aussi dépendant que celui de la sculpture, et on a tort de croire qu'il faille pour cet art, qu'on appelle tranquille et réservé, plus de chaleur soutenue, plus de verve profonde que pour la peinture. En outre, c'est par cela même que chacun sait que la peinture a de plus que la sculpture les moyens du coloris, qu'elle se trouve avoir à remplir la tâche difficile de rendre ce coloris aussi vrai, aussi naturel que beau. Enfin on répondra, au sujet du caractère monumental et très-grave de la sculpture, qu'il est difficile de prouver que la peinture n'ait pas été souvent employée aussi à perpétuer de graves souvenirs nationaux ou religieux, et des images historiques; et que, si nos images aujourd'hui n'offrent pas l'aspect imposant et sévère de l'art statuaire, c'est moins la faute de la peinture que

celle des peintres. Au surplus les peintres de l'antiquité n'ont jamais différé des statuaires sous le rapport de ce grand et noble caractère, non plus que sous le rapport de l'art austère et précis des formes. Je vais revenir sur cette dernière condition. Il ne serait pas très-utile, je crois, de rechercher davantage ce qui peut être dit sur ce sujet.

N'y a-t-il donc, m'objectera-t-on, aucun autre rapport instructif entre l'un et l'autre art; et pourquoi ne pas pénétrer plus avant dans ce parallèle? Je réponds que ce qu'il importe de signaler dans la confrontation de ces deux arts, c'est leur domaine respectif, et par conséquent l'erreur où l'on serait de prendre exemple et modèle dans un art différent de celui qu'on pratique. Ainsi la sculpture, pour s'attacher à un exemple en passant, ne doit point viser inconsidérément aux effets optiques de la peinture, et de même la peinture ne doit point prendre pour modèle la manière dont on représente, par exemple, avec le marbre ou le bronze, certains objets, tels que les cheveux, les feuillages, les plis mêmes ou autres parties que pour la solidité de la matière on représente plus adhérens, moins détachés et indiqués d'une certaine façon. Il suffirait donc ici d'examiner le petit nombre de différences de ce genre qui distinguent ces deux arts.

Les sculpteurs anciens ont évité de représenter des bouches très-ouvertes, de peur que l'obscurité d'un pareil enfoncement ne parût une tache sous certains jours : or le peintre qui obtient à volonté des masses fixes de brun, ne craint pas ce contraste. Par une raison analogue ils ont entr'ouvert un peu les lèvres, afin de colorer en brun la bouche, qui sans cette précaution eût pu être trop peu apparente, vu l'égalité de la couleur employée dans la

sculpture. Quant à la situation des figures dans les bas-reliefs, comme ils ont rejeté l'illusion, ils sont encore en cela différens des peintres. Enfin dans les camées la couleur diverse de la matière, dans les bronzes certaines précautions relatives à la fusion du métal, et d'autres raisons particulières à l'art de la sculpture doivent être distinguées par le peintre qui veut emprunter à cet art des modèles.

Il faut, pour en finir, relever de nouveau cette idée bannale et très-funeste à l'art du dessin, idée tendant à persuader que l'on a le droit d'être moins sévère et moins précis dans les formes que représente le pinceau, que dans celles que fait naître le ciseau du statuaire. Pourquoi a-t-on cherché et cherche-t-on encore à propager cette erreur ? C'est qu'on n'a vu dans presque toutes les peintures produites depuis Raphaël qu'un dessin imparfait et sacrifié aux parties subalternes de l'art; c'est que les conventions du clair-obscur et du coloris des modernes, ainsi que le goût académique de leur style, l'emportent toujours sur la science simple et touchante du dessin. Mais ce qu'il y a de très-certain, c'est que jadis on ne pensait pas de même dans la Grèce, où les peintres étaient aussi savans dans la connaissance de l'homme que les statuaires eux-mêmes. Ce qu'il y a de très-certain encore, c'est que David, ce grand dessinateur, qui n'a point d'égal dans l'art inconnu jusqu'à lui de réunir la vérité, la simplicité et la beauté, et qui est d'ailleurs un excellent professeur en plastique et en sculpture, a constamment pensé aux sculpteurs qui voudraient modeler ses figures, comme aux graveurs qui devaient traduire en estampes ses tableaux.

ÉLOGE

DE

LA PEINTURE.

ÉLOGE
DE
LA PEINTURE.

CHAPITRE 107.

DE L'ÉTENDUE QU'ON SE PROPOSE DE DONNER ICI A L'ÉLOGE DE LA PEINTURE.

Je n'entreprendrai point de composer ici un éloge complet de la peinture; un tel travail servirait peu les artistes. Je ne rassemblerai donc que les considérations les plus essentielles à cet éloge. J'ai déjà tâché de fixer l'attention sur la haute destination de la peinture, quand j'ai parlé du but moral de cet art; maintenant je vais tâcher d'examiner les services qu'elle peut rendre à la société par son influence sur les mœurs, par la dignité et la politesse qu'elle y peut conserver, par les agrémens qu'elle procure; je ferai voir enfin combien d'illustres personnages ont fait de cet art une noble occupation, et en quelle considération il a été de tout tems et chez tous les peuples. Je m'en tiendrai à ces seules questions. Cependant sous combien d'autres points de vue ne pourrait-on pas envi-

sager cet art, pour en faire l'éloge ? Il resterait donc à démontrer que ses dons s'étendent jusque sur l'amitié et la reconnaissance, puisqu'il répète l'image de ceux qui nous sont devenus chers; il resterait à rappeler les grands services qu'il rend aux sciences et à tous les autres arts qu'il aide, qu'il éclaire par ses vives représentations; on aurait à parler des secours qu'il porte non seulement à l'art scénique, en caractérisant et en embellissant les sites où figurent les personnages, mais encore à l'architecture, en aidant à ses décorations, et à l'histoire même dont il met sous les yeux les descriptions et les événemens. Cette matière enfin serait presqu'inépuisable.

Beaucoup d'écrivains ont aimé à faire l'éloge de la peinture. Les charmes et la noblesse de cet art ont été chantés par les poètes, et de tous côtés se répètent ces louanges. Mais que peuvent offrir ces éloges, s'ils n'éclairent point sur la définition de l'art? Et si l'art est bien défini, à quoi peuvent servir ces éloges ? Cependant nous ne pouvons pas nous taire ici sur les principaux avantages que procure la peinture, ni sur le degré d'estime qu'on doit porter à ceux qui la cultivent. Nous aurions pu aisément emprunter une foule de réflexions intéressantes sur ce point, et nous pourrions aussi indiquer un grand nombre d'écrits; mais qu'il nous suffise de rappeler quelques noms d'auteurs à ce sujet. Voici ceux que j'ai extraits du catalogue qui précède ce traité : Angèle, Bellori, Bonzo, Caldéron, Carrara, Chaussart, Delphicus, Dolce, Fontinguéri, Moreschi, Passéri, Patte, Robinson, Romano, Xauregui. (Voy. aussi les écrits indiqués sous les nos 31, 33 et 40, au supplément du catalogue, vol. 1er.)

CHAPITRE 108.

DE LA CONSIDÉRATION QUE L'ON A EUE EN TOUT TEMS POUR LA PEINTURE.

Aristodême, qui, suivant l'opinion la plus probable, vivait du tems de Trajan, avait fait un livre dans lequel il rapportait les bienfaits et les honneurs que les rois des différens peuples anciens et les villes grecques avaient accordés à ceux qui exerçaient la peinture.

Les livres modernes sont remplis aussi de faits relatifs aux honneurs que les princes de l'Europe ont rendus aux peintres. On peut consulter sur cette matière Millin (Dict. au mot honneurs), De Piles (dans son Cours de Peinture, p. 434), Florent Lecomte (p. 24), Fragnier (Hist. de l'Acad. des Inscrip. Tom. 1er, p. 75), Boerner, etc., etc.

S'il convenait de parler ici des sommes énormes qu'on a accordées à certaines productions de la peinture, nous ne manquerions pas d'exemples. En parcourant l'histoire de l'art chez les anciens, nous avons vu à quels prix élevés Candaule, Mnason, Attale, Hortensius, Jules-César, etc., portèrent les tableaux dont ils firent l'acquisition. L'histoire moderne offre les mêmes preuves d'estime pour les ouvrages du pinceau, et récemment on a vu l'état de Parme offrir un million de livres tournois, pour ravoir le fameux tableau de St Jérôme de Corrégio, qui avait été enlevé par conquête. Revenons aux anciens.

« Non-seulement, dit Winckelmann, un artiste pouvait

» être législateur, suivant le témoignage d'Aristote, et
» parvenir de l'état de simple citoyen au commandement
» des armées, ainsi que Lamachus, un des citoyens les
» plus indigens d'Athènes, mais il pouvait aussi espérer de
» voir sa statue élevée à côté de celles des Miltiades et des
» Thémistocles, à côté de celles des dieux mêmes; c'est
» ainsi que Xénophile et Straton placèrent leurs statues
» assises à côté de celles d'Esculape et de la déesse Hygiéa
» à Argos. »

On sait encore que Chirisophus, auteur de l'Apollon de Tigée, était représenté en marbre à côté de son ouvrage; Alcamène se voyait sur un bas-relief au faîte du temple d'Éleusis; Parrhasius fut révéré avec Thésée dans le tableau qu'il fit de ce héros; le char attelé de quatre chevaux de bronze, que Dynomène, fils d'Hyéron, roi de Syracuse, fit construire à la mémoire de son père, portait pour inscription deux vers qui apprenaient qu'Onatas était l'auteur de ce beau monument.

En Grèce, les récompenses que les peintres recevaient pour leurs ouvrages, les mettaient en état de faire briller leur talent sans aucune vue d'intérêt. Nous avons vu que Polygnote ayant peint le Pœcile (fameux portique d'Athènes), ne voulut recevoir aucun paiement pour son travail, et il paraît qu'il fit la même chose à l'égard d'un édifice public de Delphes, où il représenta la prise de Troie. Ce fut en reconnaissance de ce dernier ouvrage que les Amphictions, où le conseil général des Grecs, firent des remercîmens solennels à ce généreux artiste, et qu'ils lui assignèrent des logemens au dépens du public dans toutes les villes de la Grèce. Les Éléens, pour qui Phidias exécuta le Jupiter Olympien, en reconnais-

sance de la beauté de son ouvrage et pour honorer sa mémoire, créèrent en faveur de ses descendans une charge, dont toute la fonction consistait à avoir soin de cette belle statue et à la nétoyer. Ils conservèrent aussi l'atelier de ce célèbre sculpteur, et ils le montraient comme une curiosité à tous les étrangers. La ville de Pergame acheta des deniers publics un palais ruiné, où il restait quelques peintures d'Apelle, pour sauver des ravages du tems ces restes précieux. Les habitans firent plus, ils y suspendirent le corps de ce peintre célèbre dans un rézeau de fils d'or. On donna l'épithète de divin à quelques artistes du premier rang : c'est le nom que Virgile donne à Alcimédon, et l'on sait que chez les Lacédémoniens c'était la plus haute louange qu'on pût accorder. Enfin Lucien nous dit positivement que Myron était un de ces artistes dont on adorait les ouvrages et les talens avec les dieux.

Cette grande considération des Grecs pour les peintres n'est même pas détruite aujourd'hui. Les peintres du mont Athos, et ce sont les peintres les plus estimés de tout le pays, sont appelés du nom honorable de docteurs.

Si nous venons aux modernes, nous verrons que cette estime pour les peintres a toujours subsisté. On connaît la considération que le terrible Henri VIII eut pour Holbéen : « De sept paysans, je pourrais faire sept comtes » comme vous, dit-il à un seigneur ennemi d'Holbéen; mais » de ces sept comtes, je ne pourrais faire un Holbéen. » L'empereur Maximilien, qui se plaisait à voir travailler Albert-Durer, l'ennoblit. Ce peintre obtint aussi l'estime de Charles-Quint et de Ferdinand, son frère, roi de Hongrie et de Bohême. Le même Charles-Quint, ramassant le pinceau échappé des mains de Tiziano, qui faisait

son portrait, dit à ce peintre qui s'excusait, confus de cet honneur : « Tiziano mérite d'être servi par César. »

Tout le monde sait avec quel honneur Poussin fut accueilli par Louis XIII. Ce roi ne se contenta pas d'envoyer au-devant de lui des carrosses jusqu'à Fontainebleau, et de le traiter magnifiquement lui et ceux de sa suite, mais il le reçut à la porte de sa chambre.

Enfin les Barbaresques mêmes, eurent souvent de la vénération pour les peintres. Filippo Lippi, qui fut pris par eux, sortit de son esclavage par la considération qu'on eut pour son talent, et dont il donna des preuves en dessinant avec beaucoup d'art, entr'autres figures, le portrait de son maître. Celui-ci, à sa demande, le fit reconduire à Naples.

Ces faits prouvent que la peinture a été honorée. Comment ne le serait-elle pas, puisqu'elle se recommande d'elle-même ? « C'est un mal, disait Dion Chrysostôme
» (Or. 12) de ne pas aimer la peinture et de lui refuser
» l'estime qui lui est due : car celui qui le fait par igno-
» rance, est bien malheureux de ne pouvoir discerner
» toutes les beautés qu'il y a dans le monde; et celui qui
» le fait par mépris, est bien méchant de se déclarer en-
» nemi d'un art qui travaille à honorer Dieu, à instruire
» les hommes et à leur donner l'immortalité. »

Brossard de Mantini, dans sa lettre sur la peinture, ne reconnaît que trois ennemis qu'ait jamais eus cet art, Moïse, Sénèque et Mahomet. « Le premier, dit-il, le fit
» par politique, de peur que les Israélites n'en fissent un
» abus au préjudice du vrai Dieu; le second, par bisarre-
» rie et par cet esprit de morale épineuse dont ce farouche
» philosophe fait un si grand faste dans tous ses écrits;

» et le troisième enfin, par ostentation et par caprice,
» pour imiter le législateur hébreu. »

CHAPITRE 109.

DES PERSONNES ILLUSTRES QUI SE SONT EXERCÉES A LA PEINTURE.

Si on voulait donner à cette question tout le développement dont elle est susceptible, on répéterait d'abord ce que Palomino-Velasco, auteur espagnol, a dit assez au long dans son Traité, tom. 1er, pag. 159, où il cite une foule de grands personnages qui cultivèrent la peinture; on copierait ce qu'en a écrit Paul Lomazzo; on rechercherait aussi dans nos histoires tous les faits qui se rattachent à cette question et qui nous feraient remarquer un grand nombre de princes, de princesses et de personnes illustres occupées de cet art et le regardant comme un des beaux ornemens de l'esprit. En effet dans des familles entières de souverains ce goût fut héréditaire : Philippe II, Philippe III et Philippe IV, rois d'Espagne, cultivèrent la peinture, ainsi que l'infant don Gabriël de Bourbon, fils de Charles III, roi de Naples; François Ier ne se délassait jamais plus agréablement qu'à dessiner ou à peindre; Louis XIII avait le même goût et ranima la peinture en France; Louis-le-Grand a donné lui-même en dessin les idées de plusieurs monumens qu'il a fait élever; enfin aujourd'hui encore le pinceau est manié dans presque toutes les cours de l'Europe par les plus augustes mains. Mais rappelons seulement à ce sujet quelques personnages de l'antiquité.

Lelius Fabius, ce personnage illustre, dont la famille comptait tant de Consuls, tant de Pontifs et les triomphes de tant de Capitaines, voulut mettre son nom sur les peintures de sa main dont il avait orné à Rome le temple du Salut. Depuis qu'il eut goûté la peinture, dit Cicéron, et qu'il s'y fut exercé, il voulut être appelé Fabius *Pictor*. Turpilius, chevalier romain; Labéo, préteur et consul; Quintus Pedius, neveu de César; les poètes Ennius et Pacuvius; les Empereurs Commode, Néron, Vespasien, Adrien, Alexandre Sévère, Antonin et plusieurs autres n'ont pas cru au-dessous de leur dignité d'employer à la peinture une partie de leur tems. Enfin Jules-César et Auguste, ne dédaignèrent pas de manier le pinceau avec les mêmes mains dont ils portaient le sceptre du monde. L'histoire nous apprend aussi que Constantin cultiva la peinture.

Ces exemples doivent suffire, pour détruire les préventions qu'affectent certaines personnes contre un art si estimé, si recherché dans tous les tems. S'il faut convenir que quelques peintres se sont rendus méprisables par les vices de leur éducation, ça été plutôt l'effet de nos mœurs que l'effet de la peinture. Mais il faut le dire, les ennemis les plus dédaigneux de cet art ont toujours été des gens sans talent, sans instruction et sans goût : leurs dédains ont été proportionnés à leur fortune et à leur orgueilleuse incapacité, et il n'y a pas d'exemple qu'une personne sincère, bien née et bien instruite, de quelqu'état qu'elle soit, ait regardé l'exercice de la peinture comme trivial, n'ait pas tenu à honneur de la cultiver avec succès, ou n'ait pas regretté de n'y avoir pu consacrer des instans de loisir.

CHAPITRE 110.

DE LA DIGNITÉ DE LA PEINTURE ET DU PEINTRE.

Ce qui a été dit sur la définition et sur le but particulier et moral de la peinture, a pu faire apercevoir quelle est la dignité d'un art aussi éloquent, aussi universel et aussi puissant. Si l'on a bien défini la peinture, on a prouvé qu'elle est estimable, et que ceux qui l'exercent remplissent une tâche pleine de dignité, une tâche importante et noble par son utile destination. Ceux au contraire qui ont considéré la peinture comme superflue, comme inutile et même comme dangereuse, n'ont pas su l'analyser, la définir et la connaître. L'opinion de Platon aurait dû cependant fixer les idées sur ce point; mais à dire vrai, la vue de nos tableaux modernes a souvent fait regarder comme des exagérations les sages et profondes assertions de la philosophie au sujet des beaux-arts.

« En voyant chaque jour, dit-il (*Lib. 3. De Repub.*),
» des chefs-d'œuvre de peinture, de sculpture et d'archi-
» tecture pleins de noblesse et de correction, les génies
» les moins disposés aux grâces, élevés parmi ces ouvrages,
» comme dans un air pur et sain, prendront le goût du
» beau, du décent et du délicat; ils s'accoutumeront à
» saisir avec justesse ce qu'il y a de parfait ou de défec-
» tueux dans les ouvrages de l'art et dans ceux de la na-
» ture, et cette heureuse rectitude de leur jugement de-
» viendra une habitude de leur ame. » Ailleurs, en parlant des artistes, il dit : « Nous aurons l'œil sur eux, afin que

» les citoyens reçoivent de salutaires impressions de tous
» les objets qui viendront frapper leurs sens, et que dès
» leur enfance tout les porte insensiblement à aimer la
» droite raison, à établir entr'elle et eux un parfait ac-
» cord. »

Comment se fait-il que ces pensées si claires et si positives de Platon aient produit si peu d'effet sur les artistes et sur les législateurs modernes ? Comment se fait-il que des pensées qui donnent la plus belle définition de l'art, qui en signalent si hautement le but noble et bienfaisant, que des pensées enfin qui disent tout ce qu'on peut dire sur la dignité et l'utilité de la peinture, n'aient servi de rien aux académies, je puis le dire, ni aux Michel-Ange, ni aux Rubens, ni à tous ces artistes qui ont contribué à corrompre le goût et par suite les mœurs, en multipliant de tous côtés de laides images et des faussetés prétentieuses, plutôt qu'ils n'ont contribué à maintenir cette délicatesse, ce sentiment de l'harmonie, cet amour pour la droite raison, pour le beau et pour l'honnête, toutes qualités qui, selon Platon, constituent l'excellence des arts ?

Si donc on place la peinture à un si haut rang parmi les moyens qui sont à la disposition du génie, c'est parce qu'elle exerce noblement une fonction morale sur les sociétés ; c'est parce que, possédant à un éminent degré le don de rendre la vertu visible, de la rendre aimable et attrayante, elle peut par ces moyens entretenir parmi les hommes le sentiment de la vertu. Ainsi, loin de lui contester sa dignité et son illustre destination, imitons les Grecs qui, en traitant les arts avec la plus noble distinction, ont donné tant de lustre et une si grande renommée au petit espace qu'ils occupèrent sur le globe.

Le feu du ciel ravi par Prométhée est une antique allégorie qui rappelle l'origine illustre des arts du génie. Oui, la peinture est un art divin, elle s'assied sur le même thrône que la poésie, elle élève l'artiste au rang sublime du poète, elle manifeste toute la grandeur de notre être, et le Psalmiste était sûrement inspiré par ce caractère divin des beaux-arts, lorsqu'il disait : « Dieu tout-puis- » sant, tu as fait l'homme un peu moindre que les anges; » tu l'as couronné de gloire et d'honneur.

Qu'il est noble l'art qui, remontant sans cesse aux principes primitifs et admirables de la nature, parvient à la représenter dans ses grandes intentions; qui, à l'aide d'individus plus ou moins différens des types primordiaux, peut par de vivantes images nous faire voir des modèles excellens et complets; qui enfin, muni du grand secret de l'unité, se rencontre avec les vues éternelles du Créateur! Oui, la beauté continuellement étudiée, saisie et empruntée aux spectacles généraux ou particuliers de l'univers, ennoblit et agrandit le cœur. Ce fut ce sentiment de la dignité de leur art qui éleva Poussin et Métrodore au-dessus des philosophes. Concluons donc que la peinture, source et résultat des plus nobles sentimens, source précieuse de bienfaits moraux, doit être appréciée comme un art vraiment digne de l'homme et de son illustre origine.

Il convient maintenant de faire voir que la société trouvera toujours dans un véritable peintre un citoyen digne et vertueux qu'elle ne consultera jamais sans profit; il convient, je crois, en enseignant ici ce que c'est que la peinture, d'apprendre aussi à bien des gens prévenus ou ignorans ce que c'est réellement qu'un peintre, et

dans quelle situation d'esprit il se trouve, quand il est occupé de son art. Je vais essayer au moins d'en donner une idée.

Avant tout une prévention première est à combattre, bien qu'elle soit toute vulgaire et qu'elle semble moderne. On entend redire partout qu'un peintre est un être exalté, délirant et ne produisant de belles choses que par accès de fièvre ou dans un état violent d'exaltation et d'excitation des forces intellectuelles ; cela peut être dit d'un musicien qui improvise, d'un poète qui compose, d'un acteur qui déclame, et d'un peintre au moment où il esquisse, où il invente et où il imagine, mais non d'un peintre qui conduit à terme un tableau, qui à force de méditations, de sages comparaisons, de raisonnemens suivis, de sentimens mis en action et d'épreuves fréquentes, dérange pour améliorer, détruit pour substituer des différences justement préférées, qui enfin met en jeu et toute sa prudence et toute sa raison : un tel artiste ne cesse d'être calme et plein de sens dans la chaleur de ses pensées, et son génie ne produit point d'enivrement, malgré tout le feu qui l'aiguillonne et qui l'anime. On a pu remarquer même que tous ces artistes trépignans et si violens dans leurs déclamations, sont froids dans leurs inventions et froids même dans l'exécution ; Poussin et Raphaël étaient tranquilles au-dehors, malgré le feu qui brûlait dans leur cœur. Disons, si l'on peut citer ici des écrivains, que La Fontaine, qui donnait la vie à ses personnages et à tous les êtres de ses tableaux, qui animait enfin tous ses apologues, était un homme très-tranquille et même froid dans ses manières. Jean-Jacques brûlait en dedans et avait tous les dehors d'un bon homme. Corrégio, ainsi

que Le Sueur, Masaccio, etc., était toute émotion, toute sensibilité dans ses peintures, et rien n'était paisible comme les dehors de ces peintres touchans. Un des sectateurs de Corrégio, Prudhon, qui montrait tant d'émotions dans ses ouvrages, était (nous l'avons connu) l'homme du monde le plus calme. Qu'on ne se figure donc pas, d'après des livres ridicules, qu'un peintre en action est un fou en accès, que pour exprimer le courage de Mars ou le courroux de Neptune, il doive devenir colère ou furieux, et que pour faire rire par ses tableaux, il doive s'efforcer de rire lui-même. Il est vrai qu'Horace a dit : « Pleure le pre-
» mier, si tu veux m'arracher des larmes »; mais il voulait dire pénètre-toi de la douleur du sujet, si tu veux que je la ressente moi-même.

Tâchons de démontrer que la situation morale d'un véritable peintre est une situation aussi noble qu'elle est délicieuse et pleine de charmes. On doit, il est vrai, supposer dans ce cas que l'artiste est affranchi des peines de la vie, et qu'il est livré à son art en toute liberté, quoique l'on convienne que les chagrins de la détresse et les atteintes de l'envie aient été plus d'une fois un piquant aiguillon du talent et un moyen excitateur pour le génie; mais il est plus exact de supposer notre artiste dégagé de ces tristes entraves et paisiblement préoccupé de la perfection de ses ouvrages. J'ajouterai encore, si l'on m'objecte les incertitudes pénibles, les repentirs quelquefois accablans des peintres qui opèrent sans méthode et par imitation des manières, que j'entends parler ici de l'artiste qui possède la théorie de son art, qui ne se fie pas à son seul sentiment et qui est presque sûr d'atteindre au but à l'aide de ses profondes et constantes re-

cherches; enfin je rappelerai le mot de Sénèque, qui dit que le plaisir qu'on éprouve en peignant un tableau est bien plus grand que celui que l'on reçoit de l'ouvrage, lorsqu'il est entièrement fini.

Voilà donc notre peintre épiant les heureuses occasions offertes ou par la nature ou par ses souvenirs ou par sa vive imagination. Véritable artiste, toujours nourri de belles pensées, toujours pressé par le besoin de la gloire et du beau, il vient enfin de saisir un sujet, il en a arrêté l'idée; le jet premier est tracé. Inquiet d'abord, bientôt il espère et ne poursuit ses efforts que bien convaincu d'un heureux résultat. Aussitôt la disposition de l'ensemble se détermine, le site a déjà un caractère indiqué, et le jet des figures se manifeste et s'arrange. Quel avenir séduisant dans cette première tentative! Quels beaux caractères, quels charmes il entrevoit dans le vague de ces traits laissés exprès incertains! Bientôt il s'anime davantage, et bientôt appuyé sur ces premiers moyens si ingénieusement préparés, son génie découvre et saisit les hautes convenances, les belles combinaisons. Peu à peu il va s'élever jusqu'aux plus grands caractères, il va monter tout son style. Enfin l'esquisse est arrêtée; déjà elle est pour lui un bien précieux, et il y découvrira par le travail un trésor caché.

Cependant il faut qu'il oublie quelque tems ce projet; il faut même qu'il se distraie par des travaux entièrement différens. Après ce repos, il jugera mieux son ouvrage, et il pourra le reprendre avec un courage tout nouveau. Il y est revenu disposé à se livrer aux perfectionnemens, si toutefois ce premier jet lui plaît encore, si au prime abord il y aperçoit de nouveau un heureux projet.

Mais quelle joie ! l'idée est éminemment pittoresque et morale, le sujet est simple et touchant, susceptible de haute beauté; il doit plaire, enchanter, et faire au spectateur quelque bien. Aussitôt le noble feu qui enflamme les belles ames s'empare de tout son être; il varie et perfectionne : toutes ses peines vont devenir des jouissances, et les recherches les plus difficiles seront pour lui autant de vives espérances. Par où commencera-t-il? Il va reprendre les figures; il varie quelques dispositions. Bientôt arrivent les modèles. Répétez cette pose, leur dit-il, essayez cette action : voilà l'idée, tâchez de la rendre. Cependant aucun n'a encore pu bien exprimer cette idée. Toutes leurs poses néanmoins, il les a confiées au papier; elles sont exactes, et il les a saisies à l'aide d'un verre fidèle et d'un point de vue invariable. Quelquefois cédant à l'individu modèle, il modifiera les attitudes dans son esquisse première; d'autres fois il s'en tiendra obstinément à cette esquisse et rejetera l'idée et la pose du modèle. Est-ce un tourment que ces incertitudes? Non, c'est un exercice enchanteur. Rempli de son sujet, il attendra des modèles plus convenables, ou bien il emploiera de suite un des précieux moyens de la peinture, moyen si inconnu aujourd'hui. Il construit donc sur de forts papiers l'attitude qu'il médite. Ses proportions sont arrêtées, et chaque membre y est découpé et rendu mobile. Alors il fait jouer les parties. Il aperçoit le mieux dans le plus ou dans le moins. Tantôt il baisse cette tête, il élève cette main. Le voilà qu'il étend un pied et qu'il courbe et replie le torse de cette figure. Quel exercice attachant! Là, à tel point, est le gracieux, le significatif; plus, il y aurait affectation et excès, il y aurait froideur et fausseté. Méditant

et repassant dans son esprit les idées de convenance, de beauté, de propriété, de caractère et de pittoresque, il reste quelque tems absorbé dans la méditation.

A le voir ainsi pensif, étranger à tout ce qui l'entoure, on le prendrait pour un être passif et incapable de rien produire. Mais il va s'élancer hors de cette léthargie. Qu'on élève ce tableau, dit-il, je veux en juger mieux l'ensemble ; espacez davantage cette figure, abaissez cette masse de draperie, modifiez la direction de cette ligne, ôtez cet accessoire, que cette masse claire du fond soit sacrifiée et retrécie, et qu'ici le brun augmente.... On a obéi : la magique baguette d'une fée n'opère pas plus vite ses prodiges ; tout est amélioré, car les changemens sont possibles et vraisemblables : ils sont possibles, parce qu'il connaît à fond la perspective des lignes, des tons et des teintes ; ils sont conformes à la vraisemblance, parce qu'il a sans cesse réfléchi à cette importante et grande partie de l'art. Cependant il interrompt une seconde fois son travail. Tant de méditations, tant de raisonnemens pourraient flétrir son sentiment, émousser ces aiguillons, ce stimulant de la sensibilité. Il laisse donc pour quelque tems cet ensemble, ne s'occupant tout au plus que de quelques parties subalternes. Ainsi notre artiste a déjà connu, il a vu son tableau dans son ensemble, dans son caractère, dans son mode, dans son coloris et dans toutes ses principales parties. Tranquille, satisfait, plein d'espoir, fort de cet espoir, il va passer à l'exécution.

Déjà des élèves adroits et scrupuleux ont transporté sur la véritable toile les traits de tout l'ouvrage. L'heureux peintre est en présence de cette toile, de ce panneau et de ces traits préparés. De quels sentimens n'est-il pas agité !

Son cœur s'enflamme, son imagination impatiente veut s'échapper. Tel un jeune et ardent coursier, mesurant de l'œil la carrière ouverte devant lui, frappe la terre de son pied, mort son frein couvert d'écume, se cabre et voudrait impatient franchir la barrière : de même notre peintre croit déjà voir vivre ses figures; il sourit à leur grâce exquise. Ces attitudes, il les voit plus naïves; ces mouvemens, il lui tarde de les rendre plus nobles, plus vrais, plus touchans. Oui, la vie va naître de tant de soins; tous les moyens positifs qu'il va employer avec talent vont enfin répéter la nature, et réaliseront ses pensées. Mais il voudrait tout former en un jour, tout finir à la fois et jouir aussitôt du triomphe. Cependant il est obligé de tempérer tant d'ardeur et de diriger ses élans. Il s'agit d'opérer sur le tableau lui-même; il s'agit de rendre avec soin, avec une précision châtiée, de terminer avec grâce et sentiment ce qui n'est qu'indiqué et provisoirement préparé.

Les modèles vont donc être interrogés de nouveau. Déjà les formes s'embellissent; les têtes, dont les physionomies sont empruntées à des individus bien choisis, il les rend toutes belles par d'heureux changemens toujours proportionnels, et il les rend plus expressives, plus naturelles par ce moyen. Enfin tout prend bientôt un corps, une existence; tout respire sur cette toile. Des teintes exactes et mesurées procurent peu à peu l'existence à tous ces objets déjà si beaux par leur forme et l'heureuse disposition de leurs lignes. Les personnages semblent s'agiter, les cheveux flottent et deviennent légers, les draperies ressemblent à de véritables étoffes, et leur mouvement, ainsi que le caractère de leurs plis, est parfait.

Déjà des masses imposantes et gracieuses favorisent le relief des objets; les fonds fuient, les ciels sont impalpables et immatériels, les devans sont saillans. Plus notre peintre ajoute d'exactitude optique dans les rapports qu'il ne cesse de mesurer, de confronter, plus il ajoute de force et de magie dans tout l'ouvrage, plus il semble n'opérer que par le seul sentiment. La beauté est le but constant de tous ses efforts; l'impression morale, l'utilité enfin est le seul terme qu'il se propose. Notre peintre philosophe a réussi, son tableau est un spectacle surprenant par la vérité, il est plein de beauté et moralement bienfaisant; tous les spectateurs applaudissent, goûtent et admirent. Non, dans aucun art on ne jouit plus délicieusement du succès.

Mais quoi! les personnes étrangères à la peinture viennent de saisir la vraisemblance du portrait que je viens d'esquisser, et des peintres seuls y aperçoivent des traits qui les étonnent et qu'ils ne savent pas comprendre. En effet, ce n'est pas précisément leur routine et leur manière d'exécuter que je viens de décrire, et parce que je n'ai pas fait l'exact portrait du peintre d'aujourd'hui, ils n'admettent pas que j'ai rendu la ressemblance du peintre en général: s'ils étudient ce traité, ils reviendront de leur prévention.

CHAPITRE 111.

DE L'INFLUENCE DE LA PEINTURE SUR LA SOCIÉTÉ.

Essayons d'expliquer comment et par quels moyens peut être exercée cette précieuse influence de la peinture sur la société. « Qu'on jette les yeux sur l'histoire des
» nations, dit Le Batteux, on verra toujours l'humanité
» et les vertus civiles, dont elle est la mère, à la suite des
» beaux-arts : c'est par là qu'Athènes fut l'école de la dé-
» licatesse; que Rome, malgré sa férocité originaire, s'a-
» doucit; que tous les peuples, à proportion du commerce
» qu'ils eurent avec les Muses, devinrent plus sensibles et
» plus bienfaisans. Il n'est pas possible que les yeux les
» plus grossiers, voyant chaque jour les chefs-d'œuvre de
» la peinture et de la sculpture, ayant devant les yeux des
» édifices superbes et réguliers, que les génies les moins
» disposés à la vertu et aux grâces, à force de lire des
» ouvrages pensés noblement et délicatement exprimés,
» ne prennent une certaine habitude de l'ordre, de la
» noblesse et de la délicatesse. A force de voir, même
» sans remarquer, on se forme insensiblement sur ce qu'on
» a vu; les grands artistes exposent dans leurs ouvrages
» les traits de la belle nature. Ceux qui ont eu quelqu'é-
» ducation, les approuvent d'abord; le peuple même en
» est frappé ou s'applique le modèle sans y penser. On
» retranche peu à peu ce qui est de trop, on ajoute ce
» qui manque; les façons, les discours, les démarches ex-
» térieures, se sentent d'abord de la réforme, et elle passe

» jusqu'à l'esprit. On veut que les pensées, quand elles
» sortiront au-dehors, paraissent justes, naturelles et
» propres à nous mériter l'estime des autres hommes.
» Bientôt le cœur s'y soumet aussi ; on veut paraître bon,
» simple, droit : en un mot, on veut que tout le citoyen
» s'annonce par une expression vive et gracieuse, égale-
» ment éloignée de la grossièreté et de l'affectation, deux
» vices aussi contraires au goût dans la société, qu'ils le
» sont dans les arts. »

C'est cette vérité qui fit dire à Pétrone : « L'em-
» portement domine les ames grossières et ne fait que
» glisser sur les ames délicates et cultivées. » Aussi Vir-
gile, représentant Énée débarquant en Afrique, dit-il qu'il
sentait ses méfiances disparaître en voyant des tableaux
suspendus dans les temples : « Rassurons-nous, s'écria-t-il,
» ici le malheur trouve des cœurs compatissans. »

Nous pouvons donc dire avec un moderne : « Les arts
» polissent, tranquillisent, rapprochent les hommes, et
» par une pente insensible, mais irrésistible, ils les dirigent
» vers l'honnêteté en semblant ne les occuper que du
» beau. — On a vu naître chez les Grecs, dit Bonstetten
» (Rech. sur l'Imagin.), plus de talens et de vertus avec
» les beaux-arts, qu'on n'en a vu depuis chez aucun
» autre peuple. » Callistrate définissait la sculpture, l'art
d'exprimer les mœurs, et Milizia disait qu'elle est ainsi
que l'histoire l'archive des vertus et des vices. Selon Aris-
tote, les peintres nous enseignent à former nos mœurs par
une méthode plus courte et plus efficace que celle des phi-
losophes, des tableaux étant aussi capables de corriger
les vices que tous les préceptes de morale (*Pol. R. 5.*).
St Basile assure de même que les peintres font autant

par leurs tableaux que les orateurs par leur éloquence. (*Homel.* 20.)

« La peinture des actions vertueuses, dit encore Le
» Batteux, échauffe notre ame, elle l'élève en quelque
» façon au-dessus d'elle-même, et elle excite en nous des
» passions louables, telles que sont l'amour de la patrie et
» de la gloire : l'habitude de ces passions nous rend ca-
» pables de bien des efforts de vertu et de courage, que
» la raison seule ne pourrait pas nous faire tenter. »
Shattesbury a dit : « Il est une liaison si intime entre
» les arts et les vertus, que la connaissance bien entendue
» des uns mène presqu'infailliblement à la pratique des
» autres. »

Plaçons ici un passage remarquable de Plutarque. « Un
» homme, dit-il, qui aura appris dès son enfance la vraie
» musique, telle qu'on doit l'enseigner à la jeunesse (ne
» pouvons-nous pas dire ici la vraie peinture, telle qu'on
» doit l'enseigner et la pratiquer), ne peut manquer d'avoir
» un goût ami du bon, et par conséquent ennemi du mau-
» vais, même dans les choses qui n'appartiennent point à la
» musique. Il ne se déshonorera jamais par une bassesse ;
» il sera aussi utile à sa patrie que réglé dans sa conduite
» privée, et il n'y aura pas une de ses actions et de ses
» paroles qui ne soit mesurée et qui n'ait dans toutes les
» circonstances des tems et des lieux le caractère de la
» décence, de la modération et de l'ordre. » Citons en
dernier lieu le mot d'un célèbre écrivain d'aujourd'hui :
« Dans un siècle de lumière, dit Châteaubriant (Génie du
» Christian. Ch. 3 : 3ᵉ part.), on ne saurait croire jusqu'à
» quel point les bonnes mœurs sont dépendantes du bon
» goût, et le bon goût des bonnes mœurs... Celui qui aime

» la laideur dans un tems où mille chefs-d'œuvre peuvent
» avertir et redresser le goût, n'est pas loin d'aimer le
» vice. Quiconque est insensible à la beauté, pourrait
» bien méconnaître la vertu. »

Mais, dira-t-on, est-ce que la même raison qui fait que la peinture est utile et bienfaisante, lorsqu'elle est pure et morale, ne peut pas faire qu'elle soit dangereuse et malfaisante, lorsqu'elle est elle-même immorale et corrompue? Certainement. Aussi dans toute l'antiquité les législateurs veillaient-ils à la conservation de son caractère chaste, moral et beau; et c'est à cette vigilance législative que nous devons aujourd'hui la contemplation instructive de tant de chefs-d'œuvre.

Nous avons déjà dit qu'il est impossible aujourd'hui d'anéantir les beaux-arts ou de les distraire des habitudes de nos mœurs. On ne saurait donc supprimer la peinture. Elle pourra se corrompre, il est vrai, se dégrader et languir dans les siècles à venir et même de nos jours, mais elle ne pourra plus périr. Cet art utile que Lycurgue pouvait bannir de sa petite république ne saurait être banni de l'Europe. Il reste à lui donner une direction qui soit constamment morale, et à l'employer avec profit.

Ce qui peut influer sur le moral du peuple, c'est plus encore le caractère des peintures que les sujets qu'elles exposent, c'est leur beauté ou leur laideur, c'est leur harmonie ou leurs manières barbares. Or, quel gouvernement serait intéressé à empêcher que le sentiment de l'ordre et de la beauté ne régnât dans les peintures, puisque, quels que soient les sujets représentés qu'il parviendra peut-être à prescrire, ces qualités d'ordre et de beauté entreront dans ses vues en rendant éloquens, nobles et

attrayans ces mêmes tableaux? Ni Brutus avec sa farouche et inhumaine liberté, ni Louis XIV avec l'éclat de ses hauts faits et de sa magnificence, ni tels ou tels portraits enfin n'intéresseront en peinture, si l'art qui les représente est sans attraits, sans grâce et sans dignité.

Une observation est à faire, ou plutôt une objection assez juste est à modifier. Bien que l'art de la peinture parvienne à l'ame par le sens le plus subtil de tous, il faut que l'ame soit dans une certaine disposition sympathique avec le tableau, pour le sentir et en recevoir l'utile impression que l'artiste se propose. En général les arts ne plaisent, n'intéressent et ne peuvent opérer quelque bien que lorsque leurs productions sont contemplées par une ame tranquille, et lorsque l'imagination est tout à fait dégagée de violens souvenirs ou de pensées trop chagrines. La disposition la plus favorable, pour goûter une belle peinture, n'est pas cette gaîté qu'inspire l'agitation de la société, mais bien la sérénité que fait naître un beau jour ou un climat heureux; il nous faut sentir dans les arts, qui ne représentent que des objets particuliers, l'harmonie universelle de la nature. De même, si notre ame est troublée, nous n'avons plus en nous-mêmes cette harmonie; le malheur peut l'avoir détruite. Malgré tout, les plus belles, les plus touchantes productions de l'art pénètrent à la fin tous les spectateurs. Un beau tableau saisit l'ame, s'en empare et l'affecte, dans quelque disposition qu'elle soit. Appliquons ici à la peinture ce que Cicéron disait des belles-lettres dans sa harangue pour Archias : « Les lettres nourrissent la jeunesse, elles re-
» créent les vieillards, elles embellissent la situation la
» plus fortunée, elles offrent un asyle et une grande con-

» solation dans les persécutions et les malheurs ; les lettres
» plaisent à la maison, ne nuisent point aux affaires ; elles
» nous accompagnent le jour et la nuit, dans les voyages,
» à la campagne ; et, lorsque les facultés de notre esprit ne
» nous donnent pas de dispositions pour en acquérir la
» connaissance ou pour les goûter, nous devons cependant
» en faire le plus grand cas et les admirer en voyant que
» ceux qui les possèdent en jouissent d'une manière si
» délicieuse. »

Examinons maintenant comment la peinture peut influer sur les mœurs en influant sur tous les arts d'industrie. Il existe des rapports qui unissent les arts industriels aux beaux-arts : aussi devons-nous reconnaître que le même principe du beau, qui est exclusivement essentiel à la peinture et qui doit y dominer, l'est presque toujours aussi à tous les arts mécaniques. En effet, si dans le beau en général il y a le convenable ou l'utile, et de plus le plaisir de l'organe, il est évident que l'une ou l'autre de ces conditions, toutes les deux même le plus souvent, doit se retrouver dans les différentes productions de l'industrie : or la contemplation des tableaux est propre à procurer ce résultat.

Pourquoi les ustensiles romains et grecs, retrouvés dans les ruines ou représentés sur les monumens, offrent-ils presque toujours la beauté ? Pourquoi les a-t-on pris pour modèles dans nos manufactures depuis le retour vers le bon goût ? C'est que ces ustensiles, ces meubles, ces vases, ont reçu la meilleure forme dont ils étaient susceptibles ; c'est que ces Romains, ces Grecs voulaient être entourés, comme je l'ai dit, de cet élément du beau, au milieu duquel des hommes accoutumés à voir, à entendre,

à sentir de belles choses, deviennent des héros capables de tout pour l'honneur du prince, pour l'honneur de la religion et de la patrie.

Combien donc seraient utiles en Europe des écoles où les principes du beau seraient appliqués aux combinaisons de l'industrie; des écoles graphiques, où le goût des artisans s'épurerait, s'embellirait peu à peu; des écoles dans lesquelles on verrait naître une pépinière d'ouvriers ingénieux et sages dans leurs idées toujours dirigées vers le beau comme vers l'utile! Ils ne produiraient rien qui n'embellît nos habitations, qui n'ornât dignement nos temples, qui n'ennoblît nos cités; rien enfin qui ne fût en harmonie avec de belles mœurs. Mais qu'attendre pour l'intérêt public d'hommes indifférens pour le laid, le trivial ou l'ignoble; d'hommes qui, dédaignant les études du vrai beau, se complairaient dans des demeures où les seuls besoins physiques sont assurés, où rien ne parle à l'ame, où rien de ce charme qui nous élève dans cet élément du beau, n'est combiné ni même indiqué?

Si l'on observe avec attention sous ce rapport les peuples, les villes, les bourgs dans lesquels l'absence du beau est sensible, soit sur les ustensiles, soit sur les meubles, soit sur les vêtemens, on reconnaîtra que dans le moral de ces mêmes peuples il y a presque toujours avilissement et laideur. En effet, le physique ignoble est souvent compagnon de l'ignominie de l'ame, et l'on peut remarquer que là où la laideur est devenue une habitude, une jouissance même et un besoin, elle est en rapport avec les laides idées, soit de l'avarice, soit de l'égoïsme haineux et malveillant, soit des turpitudes de l'ambition. Quel agréable pressentiment pour le voyageur arrivant dans

une cité nouvelle pour lui, que celui que lui inspire la vue de vêtemens de bon goût, de maisons propres et commodes, d'ustensiles aussi agréables à la vue qu'utiles à l'emploi ! Si Énée, selon Virgile, s'écria : « Rassurons-nous, » voici des tableaux qui annoncent un peuple sensible »; le voyageur ne peut-il pas dire en voyant ces indices d'ordre et de bon goût : ici je dois trouver la décence, les plaisirs honnêtes, les charmes de l'hospitalité et la dignité des belles mœurs ?

La haine pour le beau, la haine pour les beaux-arts est une vraie calamité, même pour la religion, puisque les temples de Dieu, enlaidis ou défigurés par l'insouciance et le mauvais goût, n'inspirent plus à l'enfance ni aux hommes ce sentiment de divinité qui vivifie les prières, qui anime d'un saint orgueil les fidèles, et qui est un des soutiens de la religion. Enfin cette haine est une calamité pour la société, puisque haïr la beauté, c'est haïr la vertu. Toutes les fois donc que la beauté, c'est-à-dire l'harmonie et la convenance, brillera et éclatera dans les peintures, tous les autres arts refléteront cet éclat, et les fabriques, les manufactures, les ateliers d'artisans réfléchiront ce beau. Aussi n'est-ce pas par une vaine supposition que nous avons dit, au sujet de l'art vers le tems d'Alexandre, qu'il dut à la peinture plusieurs de ses grâces, de ses charmes et de sa perfection; aussi devions-nous faire remarquer ici de quelle influence peut être la belle peinture dans les productions de l'industrie, et de là dans la société.

Mais cette influence doit être considérée sous le rapport de ses deux moyens bien distincts : le premier est le choix et la représentation des faits instructifs en eux-mêmes; le second, la beauté seule de l'image.

Les faits instructifs et utiles par eux-mêmes produisent le même résultat en peinture que dans les écrits, et la beauté du sujet, en entretenant chez les spectateurs l'idée du beau, entretient l'idée de la vertu. Aussi est-ce pour atteindre à ce but que Polygnote, par exemple, avait dans le Pœcile rappelé par ses peintures tant de belles actions des Grecs, voulant par ces vives images sorties de ses pinceaux embrâser l'ame de ses concitoyens du noble amour de la patrie.

Presque tous les livres sur les arts renferment des preuves de l'influence de la peinture sur les mœurs par le choix des faits, des caractères et des événemens représentés, tous servant d'exemples à suivre ou à éviter. On cite, par exemple, Jules César, qui sentit réveiller son courage et les sentimens glorieux de son ambition, quand il vit en Espagne l'image d'Alexandre-le-Grand. Attentif à la considérer, et se représentant que le héros, au même âge où il se trouvait alors lui-même, avait presque conquis le monde entier, tandis que lui au contraire n'avait encore rien fait de comparable, il ne put s'empêcher de verser des larmes excitées par un violent amour de la gloire. Bientôt on le vit entreprendre les faits éclatans qui l'ont rendu presqu'immortel. On cite aussi Alexandre qui devenait pâle et tremblant toutes les fois qu'il jetait les yeux sur un tableau représentant Palamède condamné à mort par ses amis : ce tableau lui rappelait le traitement qu'il avait fait éprouver lui-même à Aristonicus.

Les livres ne manquent pas de rappeler encore, soit l'usage prescrit aux praticiens Romains de conserver chez eux les portraits de leurs ancêtres, soit l'usage de porter dans les pompes funèbres les images des héros morts, pour ex-

citer leurs descendans à imiter leurs vertus. Enfin on raconte, pour la même fin, l'histoire de cette courtisanne d'Athènes, qui, étant à table avec ses amans, vint par hasard à jeter les yeux sur le portrait d'un philosophe : le caractère de vertu et de tempérance qui était exprimé sur son visage, lui inspira tant d'horreur pour ses désordres, qu'elle se leva aussitôt de table, rentra chez elle, et se fit remarquer depuis ce moment par une retenue aussi grande que l'avait été sa débauche.

Tout le monde accorde à la peinture cette noble faculté et d'instruire et d'élever l'ame par les images des belles actions. Mais ce que peu de personnes aperçoivent et lui accordent aujourd'hui (et cela peut-être à cause du peu de beauté offert dans nos peintures), c'est l'influence de l'harmonie ou de cette beauté manifestée, soit dans les objets imités, soit par les combinaisons ou optiques ou toutes spirituelles du tableau. Parlons de ce second moyen qui est si puissant.

Former et épurer le goût, dit Sulzer, est une grande affaire nationale. Gardons-nous donc de négliger l'analyse de l'art, à l'aide de laquelle nous distinguerons comment on peut avec l'art arriver à cette fin, qui est d'épurer et de former le goût, et par suite d'épurer les mœurs. Qui peut nier que le rapport harmonieux des parties entr'elles et avec le tout ne soit aussi nécessaire dans la conduite d'une action morale, que dans un tableau ? Cet amour de l'ordre, des proportions, de l'harmonie enfin, est une vertu de l'ame qui se porte à tous les objets qui ont rapport à nous. Cet amour de l'ordre prend le nom de goût dans les choses d'agrément, et retient celui de vertu, lorsqu'il s'agit de mœurs ; quand il est négligé dans

l'âge le plus tendre, l'homme en ressent toute sa vie les funestes conséquences.

Rien n'est plus propre à former le goût, qui au fait n'est que le sentiment du beau, que l'exposition des productions d'art dans lesquelles les hommes peuvent reconnaître, étudier, se rendre familières les combinaisons qui ont produit ce beau. Cette perception des causes du beau intellectuel est très-perfectible; et c'est l'art de voir et de contempler les belles peintures, qui doit et a dû influer de tout tems sur les mœurs. Il faut donc que ces beautés existent dans les tableaux, et que les hommes les y découvrent et en fassent une étude.

Si les tableaux sont sans beauté, les mœurs, au lieu d'en retirer quelque profit, en seront affectées dangereusement; il en résultera le faux goût et le mépris pour l'ordre, l'unité et le beau : et comme le faux goût a aussi ses admirateurs, ce seront les vices des peintures qui recevront leur encens, en sorte que le mauvais goût en général sera encouragé, pour ainsi dire, par les mauvaises peintures, et ces peintures seront vantées, préconisées par le mauvais goût. Ainsi il s'agit aujourd'hui, comme il s'agissait chez les Grecs, de rendre la peinture belle, afin de la rendre utile : voilà pourquoi la contemplation de l'antique a été d'une si grande utilité aux observateurs modernes, lorsqu'ils ont voulu y chercher des leçons; voilà pourquoi on espère que le peuple en voyant les modèles antiques, s'habituera peu à peu à sentir et à goûter cet ordre, ces combinaisons qui constituent le beau de tous les monumens ; voilà pourquoi les amis zélés de l'art voudraient qu'on fît des tableaux à l'instar des anciens, c'est-à-dire, dans lesquels l'économie, l'ordre et les exacts

rapports fussent des leçons continuelles pour la nation qui aimerait à les étudier.

Je conclus que le sentiment de la convenance dans les beautés optiques d'un tableau est propre à entretenir en l'ame le sentiment de la convenance pour toutes les actions de la vie, et par conséquent pour les mœurs; je conclus que l'habitude de sentir en quoi consiste l'ordre optique, les rapports, l'harmonie physique enfin, dont l'élément est l'unité, que cette habitude, dis-je, de sentir l'unité dans l'ensemble et dans les parties d'un beau tableau, nous rend propres aussi à la reconnaître dans tous les actes de la vie privée ou sociale, et qu'à la fin une inconvenance dans les mœurs nous choquera autant qu'une inconvenance en peinture. L'unité et l'ordre, et par conséquent la dignité et la décence, seront donc à la fin pour nous des qualités d'autant plus attrayantes et plus chères que nous aurons de plaisir et de facilité à les découvrir dans les beaux ouvrages, et surtout dans la peinture. On voit maintenant, j'espère, par cette espèce d'analyse de l'art, combien il importe de perfectionner dans les jeunes ames le sentiment du beau optique et intellectuel, afin de les rendre plus sensibles au beau moral ou à la vertu.

Mais, dira-t-on, ce sont les lois de ce beau optique et de ce beau de convenance qu'il faudrait expliquer; ce beau, que vous voulez faire goûter, parviendrez-vous à en démontrer les causes, le vrai principe et le secret? Puisse-t-on trouver une réponse affirmative à cette question dans la théorie que nous devons donner de la beauté! Puisse-t-on y puiser les moyens de diriger au profit des mœurs l'influence constante que la peinture a sur la société!

PERFECTIBILITÉ

DE

LA PEINTURE.

PERFECTIBILITÉ

DE

LA PEINTURE.

CHAPITRE 112.

CONSIDÉRATIONS SUR LA PERFECTIBILITÉ DE LA PEINTURE.

Après avoir tâché d'établir la vraie définition et avoir fait brièvement l'éloge de la peinture, parlons de ce qui est relatif à sa perfectibilité et aux causes qui peuvent influer sur les progrès et la perfection de cet art.

La première idée que nous devions exposer ici, c'est l'obligation où nous sommes et dont rien ne saurait nous affranchir, de nous efforcer d'égaler les Grecs, puisqu'ils ont atteint la perfection. En effet, ne serait-il pas absurde de répéter tous les jours que nous sommes aussi aptes que les Grecs aux sciences et aux arts, que l'éloge de leur prétendue supériorité est fatigante et peu patriotique, et de vouloir, quand notre amour-propre revendique cette égalité de facultés entre eux et nous, de vouloir, dis-je, ne rien faire de ce qu'ils firent eux-mêmes pour devenir si

habiles? Nous nous proposons même des moyens tout opposés aux leurs, et nous visons souvent à un autre but.

Oui, la peinture, ou pour mieux dire, son langage et son style doivent être les mêmes aujourd'hui qu'ils étaient du tems des Grecs : cette langue étant absolument la même aujourd'hui qu'elle était autrefois, il n'y a qu'un seul art, qu'une seule peinture pour tous les tems et pour tous les hommes. Ce sont les mêmes beautés de la nature que nous avons à représenter, ce sont les mêmes moyens et les mêmes secrets dont nous usons à cette fin. Cependant il semblerait, parce que nos mœurs sont changées, que nous croyions devoir reconnaître une nouvelle nature, et devoir changer aussi le premier des arts imitateurs. N'étant plus simples et naïfs dans nos mœurs et dans nos arts, et regardant ce nouvel état comme un effet naturel et inévitable des tems, nous cherchons des moyens étranges de compensation, pour valoir autant que les anciens. Mais des compensations sont-elles désirables, lorsqu'on parle dans une langue qui, encore une fois, ne saurait rien perdre de son caractère et de ses moyens en quelque lieu et en quelque tems qu'on l'emploie? Ces moyens sont les mêmes que du tems des Grecs : ce sont toujours le dessin, la perspective, le coloris et la même philosophie de l'art. Pourquoi rechercherions-nous une autre peinture que la peinture de tous les tems? Si en effet nos mœurs ont dégénéré, est-ce une raison pour laisser dégénérer les beaux-arts eux-mêmes; n'est-ce pas le cas au contraire de les purifier, d'opposer leur influence à cette corruption des mœurs, et de rechercher avec plus d'ardeur tout ce qui est relatif à leur perfectibilité?

Les grandes réformes qu'a éprouvées la peinture depuis

la fin du 18e siècle, le rapprochement si sensible vers le goût simple de la nature et de l'antique, enfin tant de tableaux nouveaux dont se glorifient avec raison les amis du bon goût, toutes ces considérations, dis-je, ont engagé beaucoup d'écrivains a prodiguer des éloges exaltés par lesquels ils espéraient faire croire que les Grecs sont presque effacés aujourd'hui, et que notre peinture surpasse sous tous les rapports la peinture de l'antiquité. Enfin, selon ces écrivains, Paris est une nouvelle Athènes. Loin de moi l'idée de contester cette nouvelle gloire et de flétrir tant de nouveaux lauriers si justement mérités; mais je pense qu'il y a un malentendu dans toutes ces assertions, et voici, selon moi, ce malentendu. Les justes éloges qu'on a donnés dans tous les tems à quelques peintres modernes vraiment admirables, ces éloges on a voulu les appliquer à l'art tout entier; et cette marche de quelques peintres, qui, comme on peut s'en convaincre, s'avançaient seuls dans la route qu'ils avaient su découvrir, on la désigna comme la marche de toute la peinture : voilà l'erreur. Poussin a concouru éminemment à la perfection de l'art; mais la peinture a-t-elle marché depuis dans la route de Poussin, et ne s'est-elle pas au contraire dégradée après lui et malgré lui? Une révolution salutaire dans l'art est survenue récemment, cela est vrai; le chef de l'école française a fait revivre le dessin, a su allier l'étude du naturel à l'étude du beau choix, et il a fait voir dans ses admirables peintures combien la manière et la routine sont triviales et impuissantes, et combien est puissant l'art d'observer, de comprendre, de saisir et d'imiter, comme les anciens, la nature. David, ce chef d'école, a vraiment remonté l'art; toute l'Europe en con-

vient. Mais de ce que ce caractère vrai dans les formes du nu est si sensible dans ses ouvrages, de ce que le dessin y brille de tant d'éclat, devons-nous conclure que cette impulsion ne se rallentit point aujourd'hui, que ce goût pour la nature, que cet amour pour le vrai et cette aversion pour les lazzis et les mensonges de fantaisies et de mode, vrais apanages du charlatanisme et de l'ignorance, se soutiennent généralement encore dans toute l'école moderne, et que nous conservons toujours le droit de répéter que nous luttons glorieusement avec les Grecs ? C'est ce dont il est permis de douter.

L'art des Grecs a embelli l'antiquité d'un éclat que l'on peut comparer à la splendeur du soleil : son aurore a été riche et étincelante; son midi radieux et éblouissant a inondé la terre des torrens d'une lumière magnifique; enfin son déclin a été gradué et presque insensible, mais toujours majestueux et plein de beauté. L'art moderne au contraire a jeté d'abord et subitement une lumière vive, inattendue et surprenante; mais cette lumière a bientôt disparu, et l'art n'a brillé depuis que par des éclats, auxquels a presque toujours succédé une triste obscurité. Aujourd'hui donc, si nous prétendons que les lumières dont l'art décore notre siècle sont belles et vives, n'opposons rien qui les voile ou les ternisse.

Perrault dit dans ses parallèles : « Ce qui s'est fait » pour le roi, sous les ordres de M. Colbert, a du feu et » de la correction, et marque que le siècle était dès-lors » dans sa force pour les beaux-arts. » Puis il ajoute : La » sculpture s'est encore perfectionnée depuis, mais peu » considérablement, parce qu'elle était déjà arrivée à peu » près où elle peut aller. » A quoi sert à l'art tant d'en-

www.ingramcontent.com/pod-product-compliance
Lightning Source LLC
Chambersburg PA
CBHW071617220526
45469CB00002B/372